上海地情普及系列
《上海滩》丛书

影坛春秋

上海百年电影故事

上海通志馆 编
《上海滩》杂志编辑部

上海大学出版社

图书在版编目(CIP)数据

影坛春秋:上海百年电影故事/上海通志馆,《上海滩》杂志编辑部编. —上海:上海大学出版社, 2020.12

(上海地情普及系列.《上海滩》丛书)

ISBN 978-7-5671-4099-8

Ⅰ.①影… Ⅱ.①上…②上… Ⅲ.①电影史-上海 Ⅳ.①J909.2

中国版本图书馆CIP数据核字(2020)第259465号

责任编辑　陈　强
装帧设计　缪炎栩
技术编辑　金　鑫　钱宇坤

影坛春秋
——上海百年电影故事

上海通志馆
《上海滩》杂志编辑部 编

上海大学出版社出版发行
(上海市上大路99号　邮政编码200444)
(http://www.shupress.cn　发行热线021-66135112)
出版人　戴骏豪

*

南京展望文化发展有限公司排版
上海华业装潢印刷厂有限公司印刷　各地新华书店经销
开本710mm×1000mm　1/16　印张24.75　字数311千
2020年12月第1版　2020年12月第1次印刷
ISBN 978-7-5671-4099-8/J·556　定价 54.00元

版权所有　侵权必究
如发现本书有印装质量问题请与印刷厂质量科联系
联系电话:021-56475919

放70周年》等书，作为向游客介绍上海历史的重要资料。前两年，上海大学出版社在上海书城举办的两次《上海滩》丛书读者见面会上，因听众太多，许多读者没有座位，就站着听专家学者讲述书中的精彩故事，并提出问题请专家学者解答，气氛十分热烈。散会后，读者们纷纷排队购买《上海滩》丛书。有些老读者高兴地说，这些书的内容大多是亲历者所见所闻，因此更显得弥足珍贵，读起来也就觉得亲切可信。特别是一些老读者说，丛书里的文章过去都读过，但如今同一主题的文章集中阅读所产生的冲击力就更强，思考就更深了。所以，他们纷纷建议我们今年要继续编辑出版《上海滩》杂志丛书。为了不辜负大家的期望，我们经过慎重考虑和仔细研究决定，今年继续编辑出版4本一辑的《上海滩》杂志丛书，分别是《英雄儿女——志愿军老兵朝鲜战场亲历记》《上海制造——黄浦江畔的中国品牌》《影坛春秋——上海百年电影故事》《城市之光——上海老城区风貌忆旧》。

古人云："多难兴邦。"中国自1840年鸦片战争以来，饱受列强欺凌，战乱不断，国家动荡，民生凋敝。但几乎是与此同时，中国人民为了国家独立和民族解放开展了一次又一次的反帝反封建的斗争，最终在中国共产党的领导下，推翻了帝国主义和封建主义的统治，建立了中华人民共和国。可是，以美国为首的帝国主义势力不愿意看到一个社会主义中国屹立在世界东方，悍然发动了侵略朝鲜的战争，并且迅速地将战火烧到鸭绿江畔的中朝边境，直接威胁刚刚成立不到一年的新中国。与此同时，盘踞在台湾的蒋介石政权幻想借助美国的力量卷土重来，反攻大陆。

以毛泽东同志为核心的党中央面对狂妄不可一世的美国军队，面对朝鲜战场上日益危急的战况，面对新中国受到的侵略威胁，经过慎重研究，仔细谋划，毅然决定动员全国军民"抗美援朝，保家卫国"！

《上海滩》丛书前言

宋代大文豪苏东坡曾有诗云:"故书不厌百回读,熟读深思子自知。"前两年,我们在编辑《上海滩》杂志丛书过程中,对这一点体会颇深。2018年和2019年,我们编辑出版了两辑《上海滩》杂志丛书,共7种(另有一种待出)。我们原本以为将历年在《上海滩》杂志上发表的文章,按主题分成若干本编成丛书,其功多显现在为学术研究提供较为完整的资料上;而对广大的普通读者来说是难有多大兴趣的。然而,出乎我们意料的是,丛书出版后受到了广大读者的热烈欢迎。这些读者中既有几十年来订阅《上海滩》杂志的老读者,也有不少对上海史感兴趣的年轻朋友;既有许多生于斯长于斯的"老上海",更有来上海打工创业的"新上海人"。他们既想了解五六千年前的老上海,也想知道70年前走进"新世界"的新上海,更愿意了解改革开放40多年来发生地覆天翻的大上海!据出版社的编辑同志告诉我们,2018年的《上海滩》丛书中的《海上潮涌——纪念上海改革开放40年》一书出版后,大受读者欢迎,读者踊跃购买,一年多来已加印了3次,总发行量达8 000余册。而2019年5月推出的《五月黎明——纪念上海解放70周年》一书,仅在半年里也已经加印一次,发行量也达四五千册。而《申江赤魂——中国共产党诞生地纪事》和《海上潮涌——纪念上海改革开放40周年》两书不仅读者喜欢,而且还被中共一大会址纪念馆收藏、研究和展览。有一家旅行社的老总专门买了《申江赤魂——中国共产党诞生地纪事》和《五月黎明——纪念上海解

1950年10月19日,中国人民志愿军数十万名将士奉命秘密进入朝鲜,在朝鲜人民军的密切配合下,对武装到牙齿的以美国为首的"联合国军"连续发起五次战役,打得骄横的美国王牌军队丢盔弃甲,逃窜到"三八线"一带。最终迫使美国在板门店签署了停战协议,取得了抗美援朝战争的胜利。

在这场抗美援朝的战争中,上海也有许许多多优秀儿女,响应党的号召,踊跃报名参军,"雄赳赳,气昂昂"地跨过鸭绿江,不怕天寒地冻,不怕流血牺牲,在打击侵略者的战斗中,立下了不朽的功勋。《上海滩》杂志自创刊以来,十分重视组织发表当年的志愿军老战士撰写回忆抗美援朝斗争故事的文章,同时还组织发表了当年许多新闻界和文艺界名人到朝鲜战场采访和慰问演出的感人故事。今年恰逢纪念抗美援朝70周年,我们从中遴选了28篇精彩文章编成了《英雄儿女——志愿军老兵朝鲜战场亲历记》。其中既有讲述志愿军里上海籍指挥员指挥作战的故事,又有上海战地记者亲历上甘岭战斗的惊险场面;更有著名作家巴金在朝鲜战场采访后创作了中篇小说《团圆》,后来改编成电影《英雄儿女》的秘闻;还有我军官兵如何严格按照《日内瓦公约》善待美国及其他国家俘虏的回忆……这些文章大都是亲历者所写,故而内容真实,情节感人,值得一读。

1953年7月27日,朝鲜停战协定签订之后,上海和全国一样掀起了社会主义经济建设的高潮。上海工人、农民和广大知识分子在党中央和上海市委领导下,充分发挥上海工业基础雄厚的优势,团结奋斗,勇于创新,创造出许多令世界震惊的奇迹,制造出许多令人自豪的"大国重器"。比如,1962年在上海重型机器厂制造安装的第一台万吨水压机,就打破了西方国家对我国的封锁。一些西方国家的政客和某些媒体始则不相信,继而进行污蔑。为此,美国著名记者斯诺还专程来上海现场采访,有力地反击了西方政客和

一些媒体的谣言攻击。不久，上海又造出第一台十二万五千千瓦双水内冷发电机，再次引起世界瞩目。后来，中国第一枚火箭在上海升空，第一艘万吨轮在上海下水，尤其是改革开放之后，上海制造的汽车、大飞机、互联网络，建造的大桥、地铁、机场、港口、高楼大厦等，都充分显示出上海是制造"大国重器"的重要基地。30多年来，《上海滩》杂志非常重视组织这方面的稿件，先后发表了近200篇文章，既歌颂了上海人民在党的领导下，勇于创新，用"蚂蚁啃骨头"的精神，创造人间奇迹的动人事迹，也讲述了不少爱国企业家在旧中国遭受到洋人、买办倾轧的情况下，坚持自主创业，坚持中国制造，抵制洋货倾销的艰辛历程。我们从中挑选了30余篇文章编成《上海制造——黄浦江畔的中国品牌》，呈献给大家。

长期阅读《上海滩》杂志的读者都知道，上海是一座时尚之都，世界上只要一开始流行什么时尚的东西，很快就会出现在上海街头。比如：1895年12月28日，法国人路易·卢米埃尔放映了他拍摄的宣传片《工厂的大门》，开创了世界电影的先河。仅过了半年多，上海徐园就放映了第一部西洋电影。1913年，郑正秋和张石川拍摄了中国第一部故事片《难夫难妻》，放映时受到市民的热烈追捧。从此，上海的电影业迅速发展，培养了一代又一代的影迷。上海很快成了中国电影的"半壁江山"，上海电影业也成了海派文化的一个重要组成部分。

《上海滩》杂志的编辑和许多读者一样，都是热情的影迷，因此，我们从创刊伊始就注意挖掘整理有关中国电影的史料。特别是著名导演、演员在戏里戏外的感人故事，不断地刊登在《上海滩》杂志上。其中有中国电影开拓者郑正秋清除滥剧淫剧恶俗剧的故事，有陈铿然、徐琴芳等冒险深入现场拍摄"五卅惨案"新闻，张石川闯入火线拍摄"一·二八"淞沪抗战的新闻纪录片的义举，还有详

细讲述影剧先锋应云卫拍摄电影的轶闻,以及著名导演汤晓丹谈拍摄故事片《红日》的幕后故事。至于赵丹、胡蝶、白杨、阮玲玉等著名演员的趣闻逸事更是遍布于刊物之中,俯拾皆是。如今,我们从260多篇文章中精选出40多篇编成《影坛春秋——上海百年电影故事》,以满足诸位读者的阅读需求。

熟悉上海地情知识的读者都知道,上海滩上的每一条马路、每一幢老房子、每一条里弄、每一个老城区都记载着厚重的历史,镌刻着优秀传统文化的记忆,记录着感人的故事。

比如,上海"八仙桥"地区的名字来源于一条马路的名字之争。1860年英法联军攻下北京东大门的咽喉——八里桥后,咸丰帝仓惶逃命。消息传到上海,英法侨民欣喜若狂,并将"八里桥"作为法租界内的一条路名,但遭到上海人民的强烈反对,并按照地名中近音转换的方法,将这条路叫作"八仙桥路",在地图上也各标路名。毕竟中国人多,时间一长,不仅有"八仙桥路",而且在河上还真的架有几座八仙桥,再后来大世界这一片城区也被唤作"八仙桥"了,再也没有人知道原来的那条路名了。因此,《上海滩》杂志自创办以来,十分重视挖掘上海老城区、老弄堂、老马路的珍贵史料,先后刊登了近百篇文章。比如,19世纪末清末状元张謇到上海办实业,在十六铺建造大达码头;上海知县黄爱棠在十六铺创办电灯厂,让电灯在十六铺的马路、码头、店铺亮起来,与租界"并驾齐驱",等等。

这些老城区里的故事,真实感人,深受读者欢迎。为此,我们从中遴选了几十篇文章,编成《城市之光——上海老城区风貌忆旧》一书,奉献给大家。

今年春节前,我们虽然遭受了新冠肺炎疫情的袭击,但是我们有信心在以习近平为核心的党中央的坚强领导下,一边抗击疫情,一边坚持做好各项工作,按时将今年的《上海滩》丛书,奉

献给广大读者朋友，为彻底战胜疫情贡献一份力量。同时，我们希望今年的《上海滩》丛书也能像前两辑丛书一样，受到广大读者朋友的喜爱，并希望能听到你们的宝贵意见，将我们的丛书编得更好。

<div style="text-align: right;">

上海地情普及系列·《上海滩》丛书项目组

2020年3月

</div>

影坛春秋

目录

- 1/ 海上电影百年辉煌
- 22/ 中国早期最卖座的五部电影
- 33/ 上海早期的有声电影
- 37/ 中国电影开拓者黎民伟
- 44/ 电影大家朱石麟
- 54/ 影剧先锋应云卫
- 76/ 电影艺术大师费穆
- 84/ 导演艺术家桑弧
- 88/ 锲而不舍吴永刚
- 106/ 恩师谢晋
- 114/ 敢闯《围城》的女导演黄蜀芹
- 122/ 中国影坛最早四大名旦
- 127/ 中国第一个女影星王汉伦
- 136/ 中国第一代影星殷明珠
- 149/ 长袖善舞的"标准美人"徐来
- 157/ 侠骨柔情话英茵

166/ 银幕内外的王丹凤

172/ 秦怡是怎样演《母亲》的

177/ 石挥这一辈子

192/ "影帝"金焰逸事

197/ 听金焰舒适闲谈往事

203/ 初出茅庐扮演"小老大"

210/ 中国第一部故事片《难夫难妻》诞生记

216/ 我国首部长故事片《阎瑞生》诞生记

221/ 中国电影史上的一桩版权官司

228/ 轰动上海滩的《夜半歌声》

234/ 《一江春水向东流》拍摄前后

243/ 冒险拍摄"五卅惨案"新闻

246/ 张石川火线拍摄"一·二八"抗战

249/ 我就是"三毛"

260/ 陈白尘赵丹情系《鲁迅传》

265/ 巴金与影片《家》

270/ 永远的《女篮5号》

274/ 黄宝妹主演《黄宝妹》

281/ 陈毅擘划《南征北战》

287/ 汤晓丹谈《红日》拍摄内幕

296/ 戏曲片《梁祝》拍摄拾趣

301/ 影片《上海之春》拍摄撷忆

309/ 导演影片《蓝色档案》的点滴回忆

319/ 为外国影片配音的点滴回忆

345/ 上海：中国电影院的发祥地

349/ 大光明：远东第一影院

357/ 老上海影院里的"译意风小姐"

365/ 外滩源里的光陆大戏院

371/ 华人独资创办的巴黎大戏院

380/ 梦萦衡山电影院

海上电影百年辉煌

沈 寂

1913年：中国第一部故事片诞生

2005年是中国电影诞生一百周年。1905年，北京拍摄了京剧名伶谭鑫培主演的戏曲纪录片，推开了中国电影宫殿的大门。1913年，中国电影的摇篮——上海摄制出中国第一部故事片，是矗立在银光大道上熠熠生辉的里程碑。

1913年的夏秋之交，提倡新剧的剧评家郑正秋和酷爱戏剧的洋行职员张石川，为了开拓我国电影大业，敢冒失败的风险，向亚细亚公司承包，自组公司，自编自导，找来文明戏演员，在十分简陋的条件下，拍摄成抨击封建婚姻的《难夫难妻》，于9月24日在南京路

1913年，中国第一部故事片《难夫难妻》广告

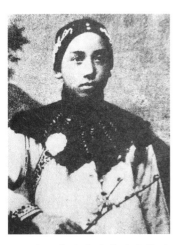

1913年，黎民伟在自编自导的影片《庄子试妻》中饰演庄子

新新舞台，与记录讨伐袁世凯的"二次革命"的《上海战争》同时公映。这就是我国第一部故事片。

郑正秋在编导了《难夫难妻》后，转而去从事"改革社会、教化民众"的新剧运动。他自组剧社，演出反对复辟的《隐痛》和歌颂孙中山革命事迹的几部新剧。就在上海放映《难夫难妻》的同一年，在香港的同盟会会员黎民伟，组织剧社演出新剧，并与美国商人合作，成立华美影片公司，自编自导短故事片《庄子试妻》，并反串扮演女主角。他的妻子严珊珊在辛亥革命时曾参加女子炸弹队，在《庄子试妻》中饰演使女，她是我国电影史上第一位女演员。

20世纪50年代初我在香港开始电影创作。黎民伟当时是我就职的影片公司技术顾问。我有幸前去拜谒，他和夫人林楚楚热情接待。黎民伟讲述他拍摄《庄子试妻》后，又尝试着用胶片记录时代风云，在北伐战争时期，亲自上前线拍摄北伐军作战的纪录片，同时还拍摄广东革命政府重要活动的新闻。尤其可贵的是，他还拍摄了1923年孙中山北上视察的纪录片，为我国保存了孙中山这一重要活动的唯一的历史文献资料。他不愧是中国纪录片之父。

影星林楚楚

从影长达20年的林楚楚，更是以旧梦重温的心情怀念过去曾和她合作过的阮玲玉、金焰等明星，使人回想起二三十年代影星们悲欢离合的人生历程。

当时我居住在香港九龙牛池湾大观园农场。有人告诉我，农场后面的石屋里住着早期影人但杜宇和殷明珠夫妇。但杜宇原是画家，于1920年创办上海影戏公司。他的夫人殷明珠出身书香门第，毕业于上海中西女中，平时穿西服、爱跳舞、唱歌、骑马和驾车；因她洋气十足，同学称她为F.F小姐（Foreign fashion的简写）。但杜宇慕名请她在影戏公司第一部影片《海誓》里饰演女主角。影片内容是一个充满西洋

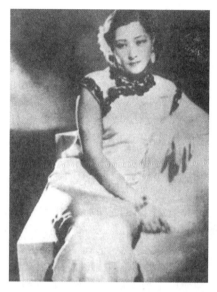

影星殷明珠

色彩的爱情故事，女主角又是神秘的F.F小姐，在从不放映中国影片的夏令佩克影戏院公映时，自然引起了轰动。这部故事片，使殷明珠一举成名。她与但杜宇由影片中的情侣而成为生活中的佳偶。此后她在13年中一共拍了16部影片。抗日战争爆发后，夫妇俩隐居香港。我拜望他们时，但杜宇正患病，为了生活只能卖画度日。殷明珠已年近半百，却风采依旧。她谈笑风生地回顾往事，视富贵如浮云，可又为自己的成就感到骄傲。

自从郑正秋和张石川拍摄了《难夫难妻》之后，张石川继续在亚细亚影戏公司导演了不少无聊的滑稽短片。直到亚细亚公司关门，张石川在从商之余仍不忘电影，于是在1916年与管海峰合作，组成幻仙影片公司，拍摄当年郑正秋想导演而未成的舞台剧《黑籍冤魂》，每一幕拍一本，演员有查天影、洪警铃和他自己。这部揭露帝国主义在中国贩卖鸦片毒害人民的影片，放映后自然引起轰动，甚至七年之后还重映四天，成为我国电影诞生十周年之际主题鲜明、反映

现实的成功之作。

1920年，上海发生洋行职员阎瑞生图财害命、勒毙妓女王莲英的新闻，喧噪一时。新舞台将此改编为文明戏，场场客满。洋行职员陈寿芝便与邵鹏、徐欣夫等一起集资，以中国影戏研究所名义委托商务印书馆活动影戏部拍摄，由杨小仲编剧，任彭年导演，陈寿芝担任主角，起用妓女出身的王采云演王莲英。1921年7月1日在夏令佩克影戏院首映，片长十本，为中国第一部长故事片。

因《阎瑞生》卖座，由殷宪辅出资成立的新亚影片公司，也委托商务印书馆活动影戏部拍摄由管海峰根据外国侦探小说《保险党十姐妹》改编的《红粉骷髅》，共12本。该片也是我国最早的长故事片之一。虽然《红粉骷髅》被拍成了包含侦探、武术、滑稽内容的恐怖片，但公映后不及《阎瑞生》引人注意。

从1913年到1922年，上海虽然只有亚细亚、上海影戏和商务影戏部等几家拍摄影片，但它们填补了1905年以来中国电影的空白。像幻仙、新亚两家还是私人投资，冒着亏本的危险，试拍影片。创作人员也从未有过专门训练，只看过一些美国的滑稽片、武打片。他们在摄制技术条件差、艺术水平低的情况下，能拍出反对帝国主义侵略的《黑籍冤魂》、宣扬爱情至上的《海誓》以及揭露十里洋场罪恶社会的《红粉骷髅》，确属不易。他们开了中国拍摄长故事片的先河，自然功不可没。

1923年：国产影片开始走向成熟

1923年，是中国电影发展史上重要的一页，也是以上海为土壤的国产片开始成熟的起点。当时，随着经济的发展，上海市民对文化娱乐活动有了较高的要求。正在筹备开办证券市号的张石川，对上海电影院里都在放映外国影片很不满。他亲眼看到国产的《阎瑞生》

《海誓》等影片也很受中国观众欢迎，就来找郑正秋一起商议创办一家正式的电影公司。郑正秋也因十年来带领剧社到各地演出，深感舞台演出观众少，影响不大。他也极想将自己"改革社会、教化民众"的宗旨，通过银幕以"寓教于乐"的艺术方式，向人们宣传。

于是，两人殊途同归，志同道合，便在1922年联络新民图书馆编辑周剑云、新剧演员郑鹧鸪以及上海民生女学教务长任矜萍等，合办明星影片公司，先拍摄《滑稽大王游华记》《掷果缘》《大闹怪剧场》和时事片《张欣生》，因不受欢迎而亏本。为此，郑正秋主张拍摄他亲自编剧的教化社会的正剧长片《孤儿救祖记》。这是他根据真实事件改编而成的。故事内容是写富翁因子死，又听信恶侄谗言，逐走怀孕媳妇。十年后，那遗腹子长大，就读富翁所办义学，祖孙互不相识。恶侄谋夺遗产，正欲向富翁行凶，孙儿救祖，三代重又团圆。郑正秋最担心的是谁来演这位未亡人。别的电影公司早已起用的女角，他不愿借用，而决定向社会招聘。后由周剑云推荐了王汉伦。王汉伦原姓彭，出身闺阁，曾就读上海圣玛利亚女子学校，父母双亡，兄嫂逼她出嫁。她要求自立，离婚后以教书、打字为生。郑正秋见她贞淑婉约，有大家闺秀气质，又有自立的思想，非常符合影片女主角的要求，当即决定聘用。《孤儿救祖记》的家庭伦理题材和大团圆的结局非常迎合当时上海市民心理，加上王汉伦与其他女明星不同的形象和表演才能，放映后大获成功，明星公司转亏为盈，

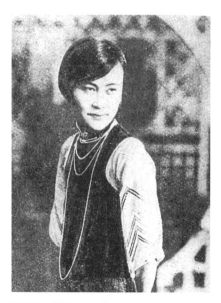

影星杨耐梅

影星宣景琳

更增强了郑正秋继续拍摄同类题材影片的信心。他接着改编了《玉梨魂》,仍由王汉伦饰演女主角,起用热爱电影的眼镜店伙计王献斋饰男主角,而饰演小姑的反派角色却是找了一位出身商界巨擘之家、又是务本女中校花的杨耐梅。杨耐梅能演讲,会唱会舞,又善交际。她不顾父亲送她去英国读大学的决定,前来应征,并情愿演反派角色。继《玉梨魂》之后,她又在《苦儿弱女》《空谷兰》《良心的复活》等十部影片中担任重要角色,成为专演反派的女明星。另一位青楼出身的宣景琳,为了赎身,到明星公司拍戏以积储赎金。郑正秋深表同情,出高酬请她主演反映妓女悲痛生涯的《上海一妇人》。从此宣景琳成为电影明星,一生共拍摄近四十部影片。以上三女星与后来转入明星影片公司的张织云,被称为明星公司的"四大金刚"。

1926年,卜万苍导演《挂名的夫妻》,明星公司公开招聘女主角。阮玲玉前来报名,初试镜头时因怯场而落选。郑正秋在旁观察,认为阮玲玉很有前途,坚持录用。阮玲玉因此成为明星公司演员,接连担任五部影片的主角。她主演《白云塔》后,因故脱离"明星",郑正秋惋惜不已。正好胡蝶从天一公司转入"明星",她雍容华贵,举止端庄,对人谦和又尊重导演,演戏认真。主要拍摄家庭伦理、才子佳人题材的明星公司,正需要像胡蝶那样的女明星。于是胡蝶从《白云塔》起接连担任女主角,名震影坛,受到广大观众喜爱和欢迎,被选为电影皇后。

50年代初我在香港时,为了了解阮玲玉,曾请了30年代与胡蝶合作拍摄第一部影片《狂流》的导演程步高,引领我去拜见胡蝶。胡蝶那年四十余岁,她从17岁登上银幕后,23年中一共主演了六十

多部影片,又在政治风云和社会动乱中遭遇了屈辱和磨难。然而,在我眼前的她依然雍容华贵,端庄恬雅,岁月和苦难并没有损蚀这位电影皇后的尊严。她与程步高旧友重逢,非常高兴。当我们谈起《狂流》时,她才知道《狂流》的编剧黄子布就是夏衍。抗战时她与夏衍在重庆相见,还称他"黄先生"。我请她谈谈她与阮玲玉合演《白云塔》的经过。《白云塔》是明星影片公司1926年拍摄的分前后两集的长故事片,由张石川和郑正秋导演。这是胡蝶从"天一"到"明星"后拍摄的第一部影片,也是阮玲玉离开"明星"前的最后一部影片。胡蝶饰演大家闺秀,庄重贤淑。阮玲玉饰演虚荣浮骄的"闺阁千金"。她俩在戏里一正一邪,是善恶交锋的情敌,在戏外却是一对情投意合的小姐妹。只因为男演员朱飞的轻浮和无理,在与阮玲玉配戏时常故意胡闹,张石川恼恨斥骂朱飞时,也责怪了阮玲玉。正好合约期满,便将她辞退了。在《白云塔》公映日

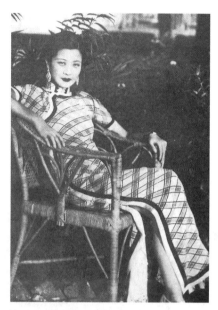

影星阮玲玉

影星胡蝶

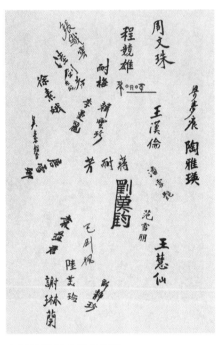

中国早期影星签名墨迹

与观众见面会上,阮玲玉自觉地退立在后排,胡蝶则特地把她拉到前排,与自己并排站在一起。对阮玲玉的离去,胡蝶依依不舍。此后两人常相往来。据程步高相告,胡蝶与潘友声相识还是阮玲玉和唐季珊介绍的呢。那时电影公司拍国产有声影片,阮玲玉不会说国语,胡蝶就向她保证,待出访欧洲回来后教她说国语。不料,就在胡蝶去欧洲的海轮上,突然听到了阮玲玉自杀的噩耗,她不禁悲伤恸哭。回上海后的第二天,她就去阮玲玉墓前祭吊。她还称赞阮玲玉的演技超过自己。在短短两个小时的访谈中,胡蝶处处显示出电影皇后的气度。

与明星公司同时,黎民伟也于1923年到上海来创办民新公司,请欧阳予倩、卜万苍编导《玉洁冰清》(张织云、林楚楚、李旦旦主演)以及来自广东主张"批判人生"的侯曜在两年内编导《和平之神》《天涯歌女》《复活的玫瑰》《西厢记》等八部影片。1929年又拍摄了留美归国的孙瑜导演的处女作《风流剑客》,这也是金焰主演的第一部影片。1930年,黎民伟将民新公司与罗明佑的华北公司、吴性裁的大中华百合公司、但杜宇的上海影戏公司合并成为联华影业公司,提出"提倡艺术,宣扬文化,启发民智,挽救影业"的制片口号,将影片内容从家庭伦理转向社会问题,以知识分子为主要观众,聘请了孙瑜、华北电影公司编译主任朱石麟、费穆、卜

万苍、侯曜、王次龙、史东山等任导演。到1931年，曾先后拍摄《故都春梦》《野草闲花》《恋爱与义务》《桃花泣血记》《自由魂》等15部影片。其主要演员金焰、王汉伦、胡蝶、阮玲玉、林楚楚、殷明珠、陈燕燕、王人美等，成为中国电影无声片时代的影星。

也是在1923年，曾任银行、商号经理的邵醉翁，在经营"笑舞台"演文明戏时，见拍影戏有利可图，就与邨人、仁枚、逸夫等弟兄四人，在上海创办天一影片公司，陆续拍摄了《立地成佛》《女侠李飞飞》（我国第一部武侠片）和《梁祝痛史》《义妖白蛇传》《乾隆游江南》等民间故事。尽管影片水平不如"明星""联华"，但他们自己有发行网，将影片推向海外。1925年，邵邨人导演的《电影女明星》由王汉伦、胡蝶主演。完成后，请王汉伦带片到南洋一带作宣传，与观众见面并演出节目。这是中国第一部发行海外的影片，王汉伦也就是中国第一位出国的女明星。

影星上官云珠

影星李香兰

1927年，大革命失败。不少电影公司迫于各种压力开始走向颓废，有的迎合南洋片商和小市民胃口拍摄大量低级无聊的影片。于是逃避现实的武侠神怪和古装片大为流行，从1928年到1931年间，上海五十家电影公司共拍摄了近四百部这类影片。其中第一部武侠神怪片是明星影片公司出品的《火烧红莲寺》（张石川编导，夏佩珍、胡蝶主演），先后共拍了十八集。各电影公司也纷纷跟上。由陈

铿然主办的友联影片公司,他和妻子徐琴芳曾冒着风险暗拍"五卅惨案"新闻片,此时也拍摄了由范雪朋主演的《红侠》《火烧九曲楼》等,后又拍摄了由徐琴芳主演的《荒江女侠》十二集。夏佩珍和范雪朋被称为"中国女侠明星"。如此泛滥的武侠片最终遭到了观众的反对和舆论的谴责。

1931年"九一八"事变爆发,日军侵略我国东三省,激起中国人民的抗日热情。1932年"一·二八"淞沪抗战爆发,"联华"影人慰劳抗日义勇军,还拍摄了集体编导演的《共赴国难》和新闻片《十九路军抗日战史》。"明星""暨南""惠民"等公司也实录了战地新闻片。在租界以外的一些小影片公司都毁于炮火。唯有后来成为魔术师的张慧冲,于1927年自办慧冲影片公司,亲自导演《水上英雄》《黄海盗》等反暴武侠影片。抗战爆发,他顾不得家破人亡,冒着敌人炮火,先在虹口拍摄《上海抗日血战史》,后又去东北拍摄《热河血泪史》新闻纪录片。其间,摄影机被毁,他带着胶卷逃回上海。人们称他为电影界的抗日英雄。

1933年:中国电影步入黄金时代

1930年,中国左翼作家联盟在上海成立,吹响了左翼文艺工作者向电影阵地进军的号角。电影小组对当时流行的伦理、武侠等影片提出公正而又尖锐的批评。1933年正面临危机的明星公司,亟需正确引导和支持,由洪深推荐,请黄子布(夏衍)、郑君平(郑伯奇)、钱谦吾(阿英)三人与郑正秋、张石川一起成立编剧委员会,负责创作电影剧本。3月5日,第一部左翼影片《狂流》诞生。《狂流》以长江流域发生水灾为题材,揭露富商搜刮筑堤捐,骗取巨款,却置灾民生死而不顾。富商女儿(胡蝶主演)与本乡教师相恋。教师带领村民救灾,富商却逼女儿另嫁,陷害教师。最后狂流将全村覆灭。导演程步

《春蚕》剧照（1933年）

高曾在1931年主动去拍摄长江水灾新闻片，积累了很多资料，很想以此拍一部故事片，却找不到合适的故事。夏衍化名"丁一之"为他编写了这个剧本。真实的资料片加上尖锐冲突的情节，影片公映时受到观众热烈欢迎，因为从银幕上看到了难得一见的惊人的水灾场面。《狂流》不同于过去那些只限于反对封建礼教的影片，而是正面描写贫富阶级之间生死存亡的矛盾冲突，揭露当时的社会本质。这是明星公司划时代的力作，也是中国电影有史以来有指导性的作品。同一年，"明星"又拍摄了柯灵、沈明、沈西苓编导，王莹、龚稼农主演的《女性的呐喊》，描写"包身工"受迫害的血泪史。夏衍继《狂流》之后，又编写了资本家剥削压迫女职员的《脂粉市场》（张石川导演，胡蝶主演），抨击剥削阶级摧残女艺人的《前程》（张石川、程步高导演，宣景琳主演），根据茅盾小说改编、反映在帝国主义侵略下农村破产的《春蚕》（程步高导演，严月娴主演）。

左翼的文化人并没有参加联华公司，而"联华"的艺术家同样受到影响，也拍摄了一批反映现实、具有社会进步意义的影片。如鼓动抗战的《共赴国难》《续故都春梦》《粉红色的梦》以及田汉编剧的《三个摩登女性》。《三个摩登女性》是联华公司第一部有革命

意识、塑造时代女性的影片，也标志着阮玲玉的演技有了新的突破。影片公映后，获得广大观众称赞。"联华"也以此为起点，陆续拍摄了《城市之夜》《都会的早晨》《女性之光》等影片。

左翼进入"明星"和影响"联华"后，一贯拍摄武侠、古装片的天一公司，迫于形势和观众的需要，也开始发生变化，先后聘请新文艺工作者苏怡、汤晓丹、高季琳（柯灵）、许幸之、沈西苓、吴印咸、司徒慧敏来担任编、导、演、美、录音工作。苏怡编写了抨击封建制度的《芳兰故事》等剧本和宣传抗日的《东北二女子》，反映了当时人民的爱国思想。

同一年，靠贩卖鸦片发财的严春棠，见拍电影有名又有利，就让他曾经拍过武侠片的徒弟彭飞和查瑞龙出面，成立艺华影业公司，特请田汉来主持。第一部影片是由田汉编导的《民族生存》（查瑞龙、彭飞、舒绣文、洪逗主演），写"九一八"事变后，东北同胞流亡到上海，又遭受压迫，最后奔赴前线抗敌的故事。第二部是田汉编剧、胡涂导演的《肉搏》，写两个体专学生，原是情敌，得悉同学在东北战场牺牲，舍弃小我，同赴战场，抗战到底。此片仍由后来成为大力士的查瑞龙、彭飞主演。这两部抗日影片，比"明星"和"联华"拍摄的影片更激动人心。严春棠由此更依赖田汉，田汉便约请夏衍、阳翰笙编剧，苏怡、舒绣文、胡萍、岳枫等导演和演员，组成左翼电影一支生力军。在一年内拍摄《中国海的怒潮》（阳翰笙编剧，岳枫导演，查瑞龙、袁美云、王引、舒绣文主演），故事是写渔民被迫把女儿抵押给劣绅，又遭日本渔船侵犯，就联合全村渔民，共同抗敌。因正面描写反对日本侵略，放映前遭到检查机关删剪。后又拍摄根据田汉舞台剧《火之跳舞》改编的《烈焰》（胡锐导演，彭飞、胡萍主演），写救火员在日军轰炸下，舍弃情人，冒着烈焰救灾。影片有鲜明的反帝主题。这些影片吸引了大批爱国观众，其影响之大，超过"联华"和"明星"。

正当左翼引导上海电影界翻开新的一页之际，国民党政府却为了打击电影界进步力量，先发布禁止拍摄抗日影片的"通令"，加强检查，后又于1933年11月12日，由"蓝衣社"派出三十多个暴徒捣毁了艺华公司，并以"上海电影界铲共同志会"名义发出警告信："对于田汉（陈瑜）、沈端先、卜万苍、胡萍、金焰等所导演、所编剧、所主演之各项鼓吹阶级斗争、贫富对立的影片一律不予放映，否则必以暴力手段对付。"同时，又正式命令张石川去拍反共纪录片，还警告他：明星公司有共产党，如发生事故，要他负责。

反动势力对"艺华"的破坏，并没有吓倒左翼的艺术家。他们估计"艺华""明星""联华"的老板，在白色恐怖的压力下将不得不退缩，左翼影片必受到限制，就决定建立自己的阵地。正好当时有一家制造电影器材的电通公司，由美国哈佛大学研究无线电机工程的司徒逸民和华盛顿哈佛大学研究机械工程的马德建主持，对有声电影很感兴趣。左翼影人通过司徒逸民和弟弟司徒慧民，将"电通"由器材公司改为制片公司，由夏衍、田汉等领导创作，司徒慧敏担任摄影场主任，以拍有声影片（包括对话、音乐歌唱和效果）为名义，摄制了第一部影片《桃李劫》。一经放映，立刻轰动全国，影片主题歌《毕业歌》也随之风靡大江南北。

"电通"接着拍摄了《风云儿女》，整部影片充满激情，而电影插曲《义勇军进行曲》成为当时救亡运动的号角，流行数十年。新中国成立后被定为国歌。之后，"电通"又拍摄了《自由神》《城市之光》，后即遭到当局的迫害。田汉和阳翰笙被捕，"电通"结束，夏衍被迫退出影坛，创作人员中一部分转入"明星"，一部分转入"艺华""联华"和新办的新华公司。

1935年，正当上海电影界进步人士在重重压迫下进行坚强不屈的斗争时，一家新的电影公司成立，老板是经营共舞台的张善琨。他见拍电影比游乐场更有名利，就创办了新华影业公司。第一部影片

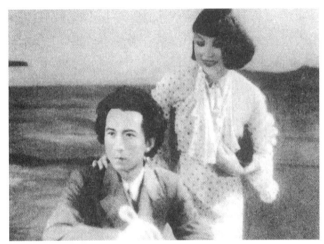

《风云儿女》剧照
（1935年）

影坛春秋

《大路》剧照
（1934年）

是改编正在演出的京剧《红羊豪侠传》，内容描写太平天国金田村起义故事，公映后票房不错。张善琨便又请刚从国外归来的欧阳予倩编导了《新桃花扇》，写一个革命志士反对军阀，抵制强迫利诱，最后奔赴抗日前线的故事。这部影片赢得广大观众的欢迎和赞赏。左翼人士看到"新华"是新成立的公司，尚未受到国民党当局的注意，便予以支持，"新华"接连拍摄了《大路》《长恨歌》等影片。曾在"联华"编导了两部悲剧的马徐维邦，也在1937年推出了他的力作

14

《夜半歌声》，公映时震撼了千万观众；而由田汉作词、冼星海作曲的三支插曲，更是感人肺腑，流传至今。

就在《夜半歌声》公映后不久，是年7月7日北平发生了卢沟桥事变。8月13日，淞沪抗战爆发。明星公司毁于炮火，联华公司迁至香港，天一公司早就搬至南洋一带，其他影片公司则一律被迫停业。影人们上街宣传抗日，募捐支援前线，看护伤兵，还参加创作和演出话剧《保卫卢沟桥》，鼓舞上海爱国军民。

1937年：抗战电影和"孤岛"电影

日军侵占上海后，保持"中立"的租界成为"孤岛"。影剧界组成救亡演剧队，宣传抗日，转战长江两岸，历尽艰险，始达武汉。"中华全国电影抗敌协会"宣告成立后，"汉口摄影场"改组扩充为"中国电影制片厂"（简称"中制"），于1938年拍摄了《保卫我们的土地》《热血忠魂》。"中制"最成功的影片是阳翰笙编剧、应云卫导演、袁牧之和陈波儿合演的《八百壮士》。该片描写上海"八一三"抗战中八百孤军坚守四行仓库的英雄事迹，受到大后方和海外广大观众欢迎。另外，"中制"还拍了一些纪录片，其中有徐苏灵的《东战场》、潘孑农的《光复台儿庄》，还有荷兰电影艺术家伊文斯来到中国摄制的《四万万人民》，向全世界揭露日本帝国主义侵华罪行和歌颂中国人民誓死抗战到底的英勇斗争精神。1939年"中制"迁至重庆后，拍摄了何兆光编导的《保家乡》、史东山编导的《好丈夫》等。其中何兆光编导的《东亚之光》，是以日本被俘士兵的遭遇和觉醒为题材的影片。

上海租界变成"孤岛"后，电影界的进步力量大多撤离，居住在上海的影人们有的失业，有的改演话剧。张善琨、严春棠及柳中洗兄弟趁机恢复和创办影片公司，大拍民间故事及色情电影。进步

《木兰从军》剧照（1939年）

的文艺工作者为了扭转这种混乱局面，冒着被监视、拘捕的风险，参加创作。张善琨表示自己尚有"爱国心"，请欧阳予倩编写了《木兰从军》，由卜万苍导演，还特地请来香港影星陈云裳主演。花木兰是我国家喻户晓的代父从军的古代女英雄，影片借古喻今，得到观众热烈欢迎。影片插曲"强盗贼来都不怕，一齐送他们回老家"，更是人人爱唱，借以宣泄对日寇的仇恨。进步的舆论指出：《木兰从军》是"孤岛"电影创作环境中的正确道路。这就促使上海各电影公司纷纷拍摄出宣扬民族气节和爱国思想的历史题材影片。之后，"新华"相继拍摄了《武则天》《费贞娥刺虎》《岳飞尽忠报国》《西施》，"华成""艺华""华新"也出品了《林冲雪地歼仇记》《苏武牧羊》《葛嫩娘》《秦良玉》《楚霸王》《梁红玉》《英烈传》等历史题材影片，从不同侧面歌颂了民族气节和爱国精神。

1945年：抗战胜利后的中国电影

1945年8月，抗日战争终于胜利了。在重庆的国民党政府派出各

路人马,摘取胜利果实。上海的伪"华影"被"接收",张善琨逃往香港。徐家汇摄影场作为敌伪财产,成为从重庆复员来沪的"中电"的基地。"中电"分一、二两厂,先拍摄了吴永刚编导,刘琼、秦怡等主演的《忠义之家》。放映时,受到上海观众欢迎。从内地回来的进步艺术家们,也参加了"中电"。《遥远的爱》(陈鲤庭编导,赵丹、秦怡、吴茵、吕恩等主演)描写一对夫妇的感情生活,爱唱高调的丈夫在民族危难中过苟安生活,还阻止妻子参加抗战活动,最后感情破裂,夫妻分手,影片具有现实意义和教育作用。《天堂春梦》(徐昌霖编剧,汤晓丹导演,石羽、蓝马、王苹主演)揭露国民党反动派在战后疯狂"劫收",作威作福,压迫人民。该片曾遭到当局八处删剪。还有揭露"接收大员"发胜利财的《衣锦荣归》,插曲中"胜利竟成灰"一句歌词被剪掉。

在上海沦陷时期并未参加伪"华影"的"国泰""国华",胜利后重新开张,聘请应云卫、田汉、洪深、于伶等为编导。第一部影片是杨小仲编导的《民族的火花》。由于伶编剧,应云卫导演,秦怡、姜明等主演的《无名氏》,描写抗战时期一家人失散,各人受尽折磨和欺凌,在胜利后也过不上太平日子。影片拍成后被检查删剪多处。《忆江南》(田汉编剧,应云卫、吴天导演,周璇、冯喆主演)写青年诗人起初宣传抗日,后告别妻子去香港,过腐朽生活,胜利后回家,被妻子拒之门外。影片中周璇一人饰两角,引人注目。

国共谈判破裂,国民党反动派发动内战,对进步文化人施加压力。上海电影界更是首当其冲:一部分艺术家转移到香港,在几年内拍摄出使香

影星周璇

港电影面目一新的作品,而大部分艺术家仍留守上海。但"中电"已为国民党政府控制,拍摄了《寻梦记》《再相逢》《天魔劫》等反动影片。厂内进步的电影工作者通过斗争,利用"中电"的场地,拍摄了反映反抗封建家庭压迫的《喜迎春》、反对物价飞涨的《郎才女貌》以及揭露社会黑暗和不平的《三人行》《青山翠谷》等。

在抗战胜利之初,除"国泰"外,民营影片公司纷纷成立,实力最强的是"昆仑"。"昆仑"的前身是由原"联华"同人蔡楚生、史东山、阳翰笙、郑君里、孟君谋等组成的联华影艺社。他们复员到上海后,向政府索回了徐家汇原"联华"摄影场,创作力量充实,有导演陈鲤庭、徐韬、王为一和演员白杨、舒绣文、陶金、赵丹等,还招考了一批新演员。1946年开拍《八千里路云和月》,插曲《你这个坏东西》成为当时社会流行歌曲。《八千里路云和月》是抗战胜利后第一部进步电影。接着又拍摄了《一江春水向东流》(上下集),通过一个家庭的悲欢离合,反映抗战前后人民生活的面貌,情节曲折动人,导演、演员和摄影等都达到了高水平。可是联华影艺社在发行上有困难,于是与只拍过《迎春曲》的昆仑公司合并,以"昆仑"的名义发行这两部影片。公映后一连客满三个月,观众达70万人次,创国产片卖座新纪录。之后,"昆仑"还拍摄了《万家灯火》《关不住的春光》《丽人行》《三毛流浪记》,在上海解放前拍摄的最后一部影片是《乌鸦与麻雀》。

此外,大同电影公司出品的《弱者,你的名字是女人》《梨园英烈》《鸡鸣早看天》和南薇编导,袁雪芬、范瑞娟主演的《祥林嫂》等,也都是这一时期在诸多无聊低级甚至反动的影片包围中脱颖而出的爱国进步电影。

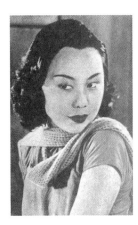

影星白杨

《万家灯火》剧照
（1948年）

《乌鸦与麻雀》剧照
（1949年）

1949年：走向新时代的中国电影

1949年，新中国成立。国营的东北电影制片厂（即后来的长春电影制片厂）于当年拍摄了《桥》。北京电影制片厂也于同年4月成立。上海各家私营影片公司，在完成以前未拍摄完的影片后，继续拍摄新片，如昆仑公司的《我们夫妇之间》《武训传》等，文华公司的《腐蚀》《我这一辈子》《姊姊妹妹站起来》等。1952年，上海七家私营公司（昆仑、文华、国泰、大光明、大同、大中华、华

影坛春秋

《南征北战》剧照
（1952年）

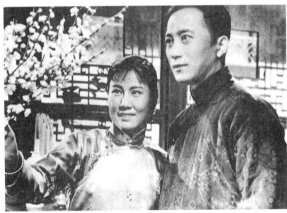

《家》剧照
（1956年）

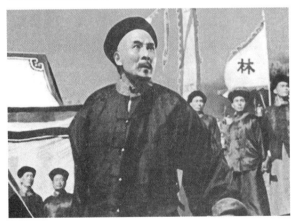

《林则徐》剧照
（1958年）

光)合并为上海联合电影制片厂。1953年并入上海电影制片厂,人才云集,规模宏伟,被称为中国电影"半壁江山"。可是,自1951年批判《武训传》之后,政治运动不断,极"左"思潮泛滥,不少艺术家被诬陷,创作动辄得咎。然而,即使在这样的创作环境中,艺术家们在党的正确领导下,还是拍摄出了一批具有时代精神和艺术

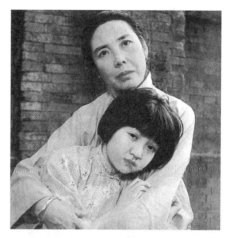

《城南旧事》剧照(1982年)

水平的优秀影片。50年代,全国各电影厂拍摄了《钢铁战士》《白毛女》《刘胡兰》《渡江侦察记》《南征北战》《鸡毛信》《铁道游击队》《家》《李时珍》《哈森与加米拉》等影片。为向国庆十周年献礼,又拍摄出了《林家铺子》《青春之歌》《风暴》《海魂》《林则徐》《不夜城》《聂耳》《女篮五号》《上甘岭》等佳作。60年代,拍摄了《革命家庭》《洪湖赤卫队》《烈火中永生》《早春二月》《燎原》《北国江南》《红日》《舞台姐妹》等。"文革"十年,绝大多数艺术家被迫中断拍片。"四人帮"粉碎后,从1977年起到80年代,全国各电影厂拍摄了《人到中年》《巴山夜雨》《小花》《天云山传奇》《从奴隶到将军》《邻居》《城南旧事》《牧马人》《高山下的花环》《芙蓉镇》《红高粱》《黄土地》《边城》等影片。90年代,全国各厂拍摄了《开国大典》《开天辟地》《过年》《秋菊打官司》《凤凰琴》等,为百年中国电影又增添光辉。

中国早期最卖座的五部电影

赵士荟

中国早期最卖座（也就是票房收入最高）的五部电影是《空谷兰》《姊妹花》《渔光曲》《木兰从军》和《一江春水向东流》。

《空谷兰》怒放上海滩

民国初期，通俗小说家包天笑将日本黑岩泪香的译本小说《野之花》（原著者为英国女作家亨利·霍特）译成汉语，在《时报》上逐日连载，译名为《空谷兰》（和原名《野之花》对应）。小说描写的是豪门家族一对青年夫妇悲欢离合的故事：贵族青年纪兰荪冲破旧礼教的束缚，和出身贫寒的美丽姑娘纫珠结婚生子。不久，由于表妹柔云的挑拨，兰荪和纫珠产生了隔阂，纫珠留下儿子良彦痛苦地离去。兰荪误信纫珠遇车祸身亡的讹

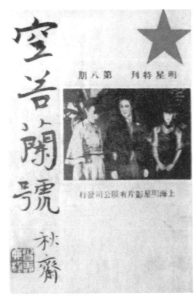

《空谷兰》特刊封面

传,又奉父母之命和柔云结婚。14年后,纫珠化名幽兰,在一所学校任教,良彦正是她的学生。一次良彦身患重病,纫珠上门探访,正好遇见柔云准备用毒药谋害良彦。经纫珠揭露之后,柔云羞愧难当,乘马车出逃,结果翻车丧命。最后,良彦病愈,兰荪和纫珠重归于好。

由于故事曲折动人,吸引了大量读者,春柳社等戏剧团体曾将小说改编为文明戏上演,十分叫座。

1925年,明星影片公司约请包天笑将小说改编成电影剧本,由张石川任导演,张织云、杨耐梅、朱飞主演,董克毅任摄影,影片拍成20大本,于1926年春节在中央大戏院首映。

与此同时,明星公司展开了宣传攻势,除了编印电影说明书和电影特刊之外,还在报上大力宣传此片的"四大优点":其一,剧本改编自"名震世界之哀情小说";其二,"布景耗资两千余金";其三,演员出色,张织云饰纫珠,"神情举止,并皆佳妙",杨耐梅饰柔云,"外俊爽而内阴险,尤肖",而扮演兰荪之朱飞,"曾从美国电影名家贝兰女士游,于电影富有经验";其四,在摄影方面,"极力潜究,以求尽善尽美……"

《空谷兰》首映时,日夜连满14天,为"明星"赢得票房收入13万元,创票房收入的新纪录。

同年8月,上海新世界游乐场举行电影博览会,有35家影片公司推出新片参展,《空谷兰》即为明星公司参展影片之一。电影博览会结束后,"新世界"随即又举行了"电影女明星选举"。《空谷兰》的展映,无疑为张织云凝聚了旺盛的人气,结果她以2 146票获得"电影皇后"的桂冠。

到了20世纪30年代,有声电影方兴未艾,将默片重拍为有声片,又成一时之风。

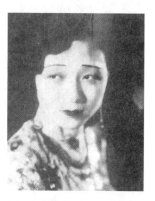

《空谷兰》女主演张织云

1934年,"明星"和"天一"两家公司同时开拍有声片《空谷兰》。"天一"抢先拍成,改名为《纫珠》,于同年12月在卡尔登大戏院上映;"明星"的有声片《空谷兰》虽然迟至1935年春节才上映,但由于该片由电影皇后胡蝶主演,票房收入可观。

《姊妹花》打破"远东记录"

影片《姊妹花》是郑正秋根据自己编的舞台剧(文明戏)改编的,故事纯属虚构。郑正秋有个外甥女当年在务本女中念书,要求郑正秋编个戏,让她们学校排演。郑正秋为了适合女子学校的特点,就想出"姊妹俩,一穷一富,一好一坏,两人环境不同,性格相反"的故事,编成独幕剧,取名为《贵人与犯人》,后来又扩充为两幕。搬上银幕时,故事内容更加丰富了:在江南农村,有一对农民夫妻(桃哥和大宝),由于在农村无法维持生活,就带着吃奶的孩子和年迈的母亲到城市来谋生。桃哥在建筑工地做工,大宝去阔人家当奶妈。东家太太原来是大宝的孪生妹妹二宝。二宝从小被父亲赵大带

《姊妹花》剧照

到城市里长大。赵大为了升官发财，就将二宝嫁给钱督办当七姨太，成为"贵人"。一天，桃哥做工受伤，大宝求二宝（东家太太）预支一个月工资，给桃哥治病。二宝非但不借，还打了她。大宝迫不得已，偷了小宝宝的金锁，但被钱督办的妹妹发现。大宝在惊恐中推开钱督办的妹妹准备逃跑，却撞倒了柜上的花瓶，花瓶将钱督办的妹妹砸死，于是大宝成了"犯人"……最后，姊妹相认，母女相见，以"团圆"告终。

在拍摄《姊妹花》时，郑正秋身体状况极差，但他还是竭尽全力，将片子拍摄完成。片中大宝和二宝两个性格迥异的角色，由胡蝶一人扮演。胡蝶演大

《姊妹花》电影广告

宝得心应手，演二宝却有点力不从心，因为扮演这种"坏女人"的角色，在她尚属首次；但在郑正秋的循循善诱之下，她还是成功地完成了角色塑造。桃哥由郑正秋的儿子郑小秋扮演。赵大妈由"明星"的另一台柱宣景琳扮演，宣景琳当年虽然只有二十多岁，但扮演"老太婆"角色却得到众人的称赞。

《姊妹花》从1934年2月15日（时值春节）起在新光大戏院上映，尽管评论界对此片的思想内容持有争议，但观众还是十分踊跃。该片在首轮上映60天，创票房新纪录。当年的《申报》上曾经刊登过一则"新光"上映该片的小统计：① 接连80场客满；② 观众达二十多万人；③ 重看二遍者计一万几千人；④ 妇女观众几无一人不流泪；⑤ 男子感动而流泪者占88%；⑥ 外埠观众专程来沪观此片者千余人。

《姊妹花》在"新光"连映60天之后,又在二轮戏院连映40多天,在三轮戏院连映10余天,营业收入高达20余万元。后来该片的拷贝又发行到外地18个省、53个城市和香港、南洋群岛等地上映。郑正秋曾经激动地说:"《姊妹花》卖座之盛,打破了远东中外一切影片的纪录,这真是我做梦也想不到的一大收获!"

在1934年中国教育电影协会举行的第二次国产片比赛中,《姊妹花》荣获有声片之冠。

1935年2月21日至3月2日,在莫斯科举行的"国际电影展览",邀请我国派代表参加。胡蝶是七人代表团中唯一的演员代表,由她主演的《姊妹花》和《空谷兰》也被列为参展影片。可惜由于胡蝶赶拍影片《夜来香》,启程推迟,到达莫斯科时,电影节已经闭幕。苏联当局为了表示歉意,特地将《姊妹花》和《空谷兰》展映一次,招待尚未回国的各国代表,虽然获得好评,但获奖已是无望了。

《渔光曲》歌声传四海

正当《姊妹花》在中央大戏院二轮放映时,联华影业公司出品的《渔光曲》也在上海金城大戏院首映,时间是1934年6月14日。接着双方便展开了"擂台战"。老影星龚稼农在《从影回忆录》中对此有一段生动的描述:

《渔光曲》女主演王人美

"明星"在中央戏院的美术广告很新颖,除了将胡蝶在《姊妹花》片中饰大宝、二宝的造型周围串上红绿小灯泡之外,特别在戏院门口装了一个喇叭,不断地播送片中插曲《催眠曲》,另外在精印的特刊

里，印上《催眠曲》的词谱，加上几个大字：当场播唱，随声可学。更在报纸广告上，强调"全部有声片（《渔光曲》是无声片），一人兼饰两角，摄影技术大革新"，以及"耗资十万，动员数百人"等等。"联华"因《渔光曲》主题曲为百代公司音乐部主任任光作曲，利用业务上的方便，提前将《催眠曲》灌制唱片发行，造成先声夺人之势，故在《渔》片放映之时，已到处可闻"云儿飘在海空……"的歌声。在报纸上的广告地位也紧接《姊》片，互争大小，逐日变换着宣传词句，更在戏院门前悬上"满座"牌。总之，无一不显示营业竞争的尖锐化……两部片子的放映进入第三个月，上座率已未及七成，"明星"先行撤下，"联华"勉强支撑至84天，创下影史上罕见的纪录。

影片《渔光曲》写了渔家儿女的悲惨遭遇：小猫和小猴是一对孪生姐弟，父亲在一次出海打鱼时丧生，母亲只好到船主何家当奶妈。18年后，何家少爷何子英和小猫小猴都长大了，何子英被父亲送往外国留学，攻读渔业，而小猫和小猴无以为生，只好随同母亲到城里，去寻找舅舅；谁想母亲和舅舅又不幸葬身于火灾，姐弟俩被迫到处流浪。何子英学成归国，很想为改良渔业做点事，不料他的父亲因企业破产而自杀。他找到了小猫和小猴，并和他们一起到渔轮上工作。在一次捕鱼过程中，小猴因伤致死，临死前他要求小猫为他再唱一遍《渔光曲》……

《渔光曲》由蔡楚生编导，由王人美（饰小猫）、韩兰根（饰小猴）、罗朋（饰何子英）主演。影片原来打算拍成有声片，联华公司因资金短缺，无力购买录音设备，只好在片尾"配音歌唱"。尽管这样，该片还是在恶劣的气候（上映时正值高温酷暑）和激烈的竞争（恰与《姊妹花》打擂台）中，创造了84天爆满的奇迹。

1935年，《渔光曲》赴莫斯科参加国际电影展览，荣获"荣誉

奖",当时报纸曾作了如下报道:

　　3月2日晚举行闭幕式,到会千余人,当场宣布评判结果并发奖品。第一奖属苏联,第二奖法国,第三奖美国,第四以后无奖,只发奖凭(奖状)。中国《渔光曲》列第九名,在英、意、日、波之前。我国代表陶伯逊受奖时,会众鼓掌欢呼,甚为热烈。此次参加展览者二十一国,到会代表八十余人,所携影片近百,得以映演者仅二十余。我国影片得此荣誉,不可谓非意外,报纸评论,亦颇奖饰。

《木兰从军》卷起抗日怒潮

　　1939年春节前夕,新建的沪光大戏院在爱多亚路(今延安东路)上落成。该院是上海"孤岛"时期新建的第一家首轮影院。建筑装饰十分豪华,观众厅的壁饰都采用高雅的艺术壁画,舞台顶部高悬"海上银都"匾额。观众座位不同于通常"前低后高"的设计,而是采用"元宝形";这样,观众即使坐在前排也不必仰首观看。

随票赠送的《木兰从军》女主演陈云裳签名照

　　沪光大戏院的"开幕戏"是《木兰从军》。该片由戏剧家欧阳予倩编剧,旨在借古喻今,借古代木兰从军的故事,激励全民抗日。欧阳予倩在片中增加了一段花木兰和刘元度的爱情故事,使情节更加曲折动人。《木兰从军》的导演是卜万苍,主演是陈云裳。陈云裳原是香港粤语片红星,华成影片公司老板张善琨特地赴香港邀请她来沪主演此片。陈云裳貌美如花,女扮男装造型英俊,既会武功又能歌善舞,影片拍

成后一炮走红，被上海观众推选为"1939年度影迷最喜爱的影星"。

张善琨号称"影戏大王"，为造成影片的轰动效应，在上映前不遗余力地展开宣传攻势，搞得上海滩上家喻户晓，万众翘首以待，还出版了《陈云裳照相本》，售票时附赠陈云裳亲笔签名照一张。影片放映前，片中男女主演（陈云裳和梅熹）还上台演唱影片插曲。

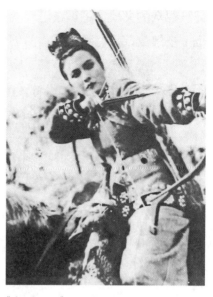

《木兰从军》剧照

此片连映三个月（后期转到新光大戏院上映），戏院获利巨大，收回了戏院的建造投资。

当时，上海租界沦为"孤岛"，电影业举步维艰，拍摄反映抗战现实的影片受到阻挠，《木兰从军》为"孤岛"电影业带来了曙光，开辟了一条拍摄古代爱国故事片的途径。继《木兰从军》之后，《苏武牧羊》《岳飞尽忠报国》《葛嫩娘》《西施》等影片纷纷推出，形成了拍摄"古装片"的热潮。

《木兰从军》的拷贝发行到全国各地，包括大后方重庆和革命圣地延安，"华成"老板张善琨也因此赚得了万贯家财。但是谁也不曾料到，该片在重庆上映时竟引发了一场风波，那是由影片中的一首插曲引起的。

影片《木兰从军》共有三首插曲（皆由欧阳予倩作词）。第一首是童谣，共三段，内容是爱国的。且看第二段："太阳一出满天下，快把功夫练好它，强盗贼来都不怕，一齐送他们回老家！"影片在重庆上映时，一位影评人在报上发表文章提出了批评，说歌中的"太阳"代表日本（日本的国旗是太阳旗），有"亲日之嫌"。于是激起

部分观众的义愤,将正在电影院里放映的拷贝付之一炬,有关方面也下令禁放该片。随后该片的创作人员即发表声明,阐述影片的创作意图,张善琨又灵机一动,将首句歌词改为"青天白日满天下",于是化险为夷,影片才得以继续放映。想不到由于这场风波的发生,因祸得福,产生了极大的宣传效应,影片上座率反而节节高升。

《一江春水向东流》震撼人心

1945年8月15日抗战胜利,国民党官员纷纷来到上海"劫收",大搞"五子登科"。所谓"五子",即位子、条子(金条)、房子、车子、女子。经历了"八年离乱"的老百姓,所期盼的"天亮",原来是"更加遭殃"!于是,一部反映"八年离乱"和"天亮前后"的写实影片诞生了,这就是《一江春水向东流》。影片的片名取自李后主的词句:"问君能有几多愁,恰似一江春水向东流",寓意显然是要反映劳苦大众之"愁"。

《一江春水向东流》由著名电影导演蔡楚生和郑君里联合编导,故事的时间跨度是从抗战前夕到抗战胜利后,描写的空间遍及沦陷区、国统区和游击区三地。剧本原名为《抗战三夫人》,以男主人公张忠良以及他和三个"夫人"之间的感情纠葛为主线,生动地刻画了几个性格各异的人物,深刻地描绘了抗战时期和胜利前后的社会现实。影片的几位主要演员的演技达到了很高

《一江春水向东流》电影海报

《一江春水向东流》
剧照

水准,由陶金扮演的张忠良,由白杨扮演的素芬(沦陷夫人),由舒绣文扮演的王丽珍(抗战夫人),由上官云珠扮演的何文艳(接收夫人),由吴茵扮演的张母,无不惟妙惟肖,栩栩如生。

《一江春水向东流》是联华影艺社出品的第二部影片。影片是在恶劣的政治环境和艰苦的物质条件下拍摄的,于1946年9月开拍,1947年9月完成,拍摄过程长达一年,足见创作人员对待艺术的严谨态度。

影片分上下两集(上集《八年离乱》,下集《天亮前后》),于1947年10月在上海首映,连映三个多月,观众达七十多万人次,创下了中国电影有史以来最高的票房纪录。当影片放到结尾时,很多观众都为素芬的遭遇泣不成声。某次放映时,当放到王丽珍打张忠良耳光时,有一位女观众竟然情不自禁地从座位上跳起来,朝着银幕上的王丽珍大骂:"侬迭个坏女人,我也要打侬耳光!"

当时的进步舆论高度赞扬《一江春水向东流》所取得的成就,夏衍等七位电影人联名发表《滚滚江流起怒涛》一文,盛赞此片为"中国电影发展途程上的一支指路标"。

影片的成功放映,使国民党政府后悔莫及,他们后悔当初审查

时的疏忽，使这部影片成为"漏网之鱼"。但迫于当时的舆论压力，1948年2月颁发"中正文化奖"时，居然也颁奖给《一江春水向东流》的创作人员，奖牌达18枚之多。

影片《一江春水向东流》后来发行到境外。在香港平安戏院放映时，每当公交车到站，司机就大喊："一江春水到啦！"在南洋上映时，报上刊登的广告说："观看该片，请随带手帕一打。"即使远在美国旧金山，也曾三次上映此片（1949年、1981年、1985年），每次上映都是盛况空前，美国报刊还称赞此片"是一部最受欢迎、最赚人眼泪的影片，是中国电影史上最震撼人心的作品"。

1995年12月，广电部等单位颁发"中国电影世纪奖"时，《一江春水向东流》被授予"优秀影片奖"，蔡楚生、郑君里被授予"优秀导演奖"，陶金、白杨、舒绣文、上官云珠被授予"优秀演员奖"。令人感到遗憾的是，这些获奖的优秀电影艺术家，已经先后作古。我们在评论此片成就的同时，也向他们表示深切的怀念！

上海早期的有声电影

曾广昌

法国人卢米埃尔兄弟发明的电影第二年就传入了中国,1896年8月11日上海徐园的"又一村"上演了"西洋影戏"。此后"外国活动影戏"就逐渐进入了上海人的休闲生活中,这些影戏都是一分钟的短片(后为3分钟250英尺一卷),内容大多是风景、舞蹈、杂耍和滑稽表演,市民对这种新鲜玩意儿十分欣赏,电影一度风行上海滩。

电影诞生后,科学家们又经过二十多年的探索和研制,才解决

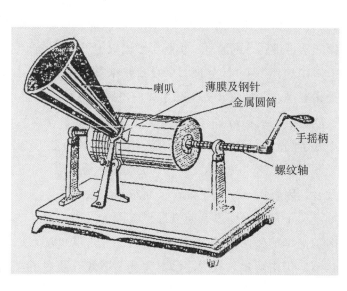

早期的留声机

了电影"开口发音"的问题。最初的有声电影是蜡盘式发音,即一面放影片,一面放留声机。据史料记载,上海人第一次看到有声影片是1914年11月9日至15日在夏令佩克影戏院,放映的是唱歌、舞蹈、战争短片,配以美国科学家爱迪生发明的蜡盘发音。夏令佩克放映结束后,此片移至维多利亚影戏院放映7天,后又移至民鸣社放映3天,之后运往北京。上海人第二次看到有声影片也是在夏令佩克,时间是1917年4月11日至17日,放的是美国短片,共10个节目,同样是蜡盘发音。上海映毕,此片又送往香港放映。是年4月23日,绣云天影戏院也放映了蜡盘发音的美国短片,片名就叫《开口影戏》。

由于用蜡盘配合影片放映,往往图像和声音不同步,所以效果不理想。直到光电管被发明,才使情况有了改变。1926年,美国特福莱电学博士利用光电效应,研制出边片发音式有声片,用光学声带代替了蜡盘发音,这是电影技术上的一大革新,从此电影"开口"了。上海人第一次看到边片发音有声片是1926年12月18日至23日,地点是在百星影戏院,放映的是美国短片,共17个节目,放映时间为1小时40分钟。此片在"百星"放映时,放映设备公开展览,介绍光学声带还音的原理,引起了中国电影工作者的高度关注。

1929年2月9日至16日,夏令佩克影戏院放映了由美国华纳影片公司出品、罗拉洛和苏卡乐主演的电影《飞行将军》,它是上海人首次欣赏到的有声故事片。是年4月5日至9日,上海大光明影戏院也上映了阿尔·乔森主演的美国有声故事片《可歌可泣》(又译为《爵士歌王》)。此片共8本,同样是美国华纳公司出品,但它用的是蜡盘发音,因歌声与口型不配合,而跟不上已开眼界的上海人的欣赏水准了。于是大光明影戏院立即从美国运来边片发音的放映装置,同时购进华纳公司重拍的边片发音式的《可歌可泣》版本,重拍片为11本,仍由阿尔·乔森主演。大光明影戏院还在正片前加映有声新

闻片《蒋介石与宋美龄》。仅1929年这一年，凡外国人在上海开设的首轮影院，如大光明大戏院、卡尔登大戏院、光陆大戏院、奥迪安大戏院，都一律改装有声放映设备。再后来，中小影院也纷纷改装了有声放映机。

外国有声片占领上海市场后，1930年秋上海联华影业公司也开始拍摄有声影片《野草闲花》(11本)，于1931年1月3日起在东南大戏院上映，但影片用的却是蜡盘式发音，此为中国第一部蜡盘配音的电影。1931年由"大中国"和"暨南"两家影业公司合股拍摄，以华光片上有声公司名义

1931年1月1日《申报》上刊登的中国第一部有声影片《野草闲花》的广告

发行的有声故事片《雨过天青》(12本)，于当年7月1日在新光大戏院上映。该片是导演陈秋风率摄制组赴东瀛，租用日本发音映画社的摄录洗设备完成的。

接着上海天一影片公司也拍摄了片边发音的故事片《歌场春色》，此片由李萍倩导演，宣景琳、徐琴芳主演。当时天一公司的老板邵醉翁特地从美国购置了全套摄录器材，运回上海摄制，并用重金雇用了7位美国技术人员参与制作，影片于1931年10月29日在光陆大戏院和南京大戏院同时上映。上海明星影片公司开拍边片有声影片是在1931年8月，片名为《旧时京华》(12本)。"明星"老板张石川于是年6月派洪深赴美购置摄录器材，同样请了15位美国技术人员来沪合作拍摄。1932年1月30日，《旧时京华》在卡尔登大戏院上映，但因"一·二八"战事爆发，被迫停映，直至5月12日才在"中央"和"明星"两戏院同时上映。

其实除《野草闲花》外，1931年拍摄的蜡盘发音影片还有明星影片公司的《歌女红牡丹》（胡蝶主演）和友联影片公司的《虞美人》（徐琴芳主演）。前者是先拍片后灌唱片18张，投资12万元，拍了6个月，而后者是先灌唱片后拍片，实际上后者比前者先拍成，但因拍完之后一时找不到放映戏院，故而与观众见面迟了一步，所以至今还有不少人误认为《歌女红牡丹》的拍摄时间先于《虞美人》。

中国电影开拓者黎民伟

沈 寂

在中国电影史上,有一个不应被忘记的人物,他就是集编剧、导演、摄影、演员和制作于一身的黎民伟。

严珊珊引来林楚楚

黎民伟1893年生于日本横滨唐人街,幼年随父亲到香港定居,就读于皇仁书院、圣保罗书院。毕业时,正值孙中山领导的革命风起云涌,他毅然剪去辫子,参加广州起义。起义失败后,他与友人一起成立"清平乐白话剧社",鼓吹革命,并自告奋勇扮演女角。辛亥革命前夕,黎民伟加入"同盟会"。武昌起义后,他的未婚妻严淑姬加入革命军,赴南京、徐州等地救扶伤兵。民国告成,她才返粤,于1914年1月7日与黎民伟结婚。同年,黎民伟与在上海办亚细亚影戏公司的布拉斯基合作拍摄了香港第一部影片《庄子试妻》,黎民伟编剧,四兄黎北海任导演兼饰庄子,黎民伟反串庄子妻。他妻子严淑姬用艺名严珊珊饰婢女,成为中国第一位女电影演员。

爱穿中山装的黎民伟

严珊珊

严珊珊名门出身,系严浩波之女,性格豪爽,心胸宽广。她与黎民伟是志同道合的情侣,相敬相慕。她是个热衷于社会活动的妇女,因担心自己不能满足丈夫对家庭和爱情的期望,于是,便着意暗中物色一个比自己美丽、也有才华的贤慧女子,以替代自己。1919年她遇见了林美意,终于实现了这个愿望。

林美意又名林楚楚,生于1905年,在加拿大维多利亚金福源长大。其祖父林万发,在维多利亚开金源米铺及杂货店。她3岁丧父,8岁入中华会馆习中文,又在乔治学院习西文。9岁时,她母亲郑丽娟因病回国休养。到了12岁,林楚楚独自一人回港会母,入香港英华书院及湘文专塾习中西文。那天与黎民伟夫妇相遇,是由黎民伟的侄女黎灼灼介绍的。

严珊珊主动为黎民伟和林楚楚撮合,她自己则与林楚楚无先后大小之分,彼此平等相待。林楚楚在征得母亲同意后,与黎民伟正式结婚于港大坑马球场街二十六号屋。

为孙中山拍摄纪录片

1921年,孙中山就总统职于广东。黎民伟与兄北海、海山合资在天后庙前(即今上环维德广场)开设新世界戏院。这是香港第一家华人自办的电影院,设备齐全,装饰华丽,开幕之日观众潮涌。

翌年,陈炯明叛变,炮击总统府。消息传来,黎民伟义愤填膺。在陈炯明出逃、孙中山到香港时,他前去接应,并摄制影片。他为了响应革命,成立民新制造影画片公司,以图振兴国产电影。同年4月,黎民伟与两位妻子一起去日本,参加"远东第六届运动会",拍摄了纪录片

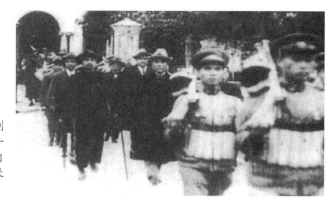

孙中山与李大钊步出国民党"一大"会场（选自黎民伟所摄纪录片《勋业千秋》）

《中国竞技员赴日本第六届远东运动会》。回国后随孙中山北上，沿途勤于摄录。自1921年起，直至孙中山逝世，黎民伟共摄制了《中国国民党全国代表大会》（内有孙中山与李大钊走出会场的镜头）、《孙中山先生为滇军干部学校举行开幕礼》、《孙中山先生北上》、《黄花岗》等影片。

北伐开始，黎民伟提出要到前线去拍摄北伐军浴血奋战的新闻纪录片。孙中山于民国十二年（1923年）五月五日签发大元帅令："兹有民新影画制片公司来前线摄映，仰各军一体知照，此令。"

在孙大元帅的支持和鼓励下，黎民伟和罗永祥扛着笨重的摄影机，不顾生命危险，在战火纷飞中拍摄了北伐军攻打惠州城的镜头，甚至从飞机上俯拍战场全景。这些战地摄录的镜头，组成了《国民革命军海陆空大战》的大型新闻纪录片，成为宣传祖国统一、振兴民族的有力武器。孙中山为褒奖黎民伟的贡献，亲笔题字："天下为公。"孙中山逝世后，这"天下为公"四个大字就刻在南京中山陵的正门上，为后世所景仰。

香港第一部故事片

黎民伟完成了纪录片的拍摄后，就开始拍摄根据《聊斋》改编

《胭脂》女主角林楚楚

的影片《胭脂》。这是香港第一部故事片，由黎北海编导，黎民伟和林楚楚主演。该片在新世界戏院公映时，卖座得很，林楚楚由此成为第一代女明星。

《胭脂》公映后一月，孙中山逝世。黎民伟悲痛万分，赶往北京参加葬礼，并摄制了长2 000尺的纪录片《孙中山先生出殡及追悼之典礼》。

孙中山的逝世，对黎民伟既是打击，也是激励。当时，港英当局不想让"民新"成为革命党人的聚集地，不准他建立拍摄场地。正好又逢海员大罢工、学校罢课，不少师生从广州到黎民伟家来避难，引起港方注意，于是港英当局派人半夜闯入黎家搜查。黎民伟知道自己不能在香港居留了，便将"民新"结束，转到上海继续他的电影事业。

"民新"虽然未能在香港建造摄影棚，但中国电影毕竟曾在这天后庙前留有历史性的痕迹，后来有关方面就将该地命名为"银幕街"。

"民新"的黄金岁月

黎民伟离开香港后，先到北京，吴稚晖在车站迎接。当晚在罗明佑办的真光戏院放映了有关孙中山的纪录片。几天后，他与国民党元老李石曾、顾孟余以及中共领导人李大钊等共商创办电影厂事，决定在上海重整旗鼓再办"民新"。

黎民伟回到香港，还清欠债，又同原董事商议，将机器作股，加入上海"民新"。上海珠宝商、法租界公董局总翻译李应生是黎

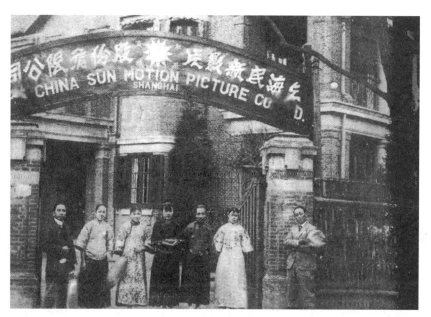

在上海杜美路民新公司门前（左起黎民伟、林楚楚、李旦旦、严珊珊、周淑芬，右一李应生）

民伟四子黎铿的谊父。由李应生介绍，借用杜月笙在杜美路的房子，门口挂上"上海民新影片股份有限公司"的牌子，在花园里盖起摄影棚。李应生任总经理，黎民伟负责制片。一家人就暂住在杜美路住宅里。黎民伟在成立会上发表宣言："民新拍片的宗旨务求其纯正，出品务求其优，坚持'救国救民'的思想和艺术上创新精神。"

自1926年至1929年，上海民新公司在四年内共摄制了20部影片。黎民伟邀请了欧阳予倩、卜万苍、侯曜、孙瑜等担任编导；除林楚楚外，还特约张织云、龚稼农、李旦旦（李应生女儿）、葛次江、金焰、高占非等主演。第一部影片《玉洁冰清》就一炮打响。林楚楚主演的《木兰从军》和《西厢记》，曾到河南、湖北等五省拍外景，冒风雪，受酷暑，演员不时昏倒，克服种种困难，终于制成

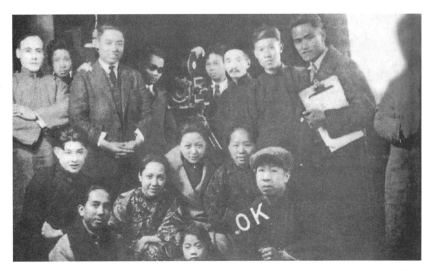

《玉洁冰清》剧组合影（前排左起：龚稼农、黎民伟、林楚楚、张织云，后排左三卜万苍，左五梁林光）

了规模宏伟、卖座率高的巨片。这几年可以称得上是"民新"的黄金岁月。

正当"民新"的事业到达顶峰之际，李应生突然宣告脱离，香港方面又来逼债。黎民伟不得不离开杜美路，搬至霞飞路（今淮海中路），与罗明佑的华北影片公司合作，打出"复兴国片，改造国片"的旗号，拍摄《故都春梦》。该片由孙瑜导演，王瑞麟、林楚楚、阮玲玉（由大中华影片公司转来）主演。同时开拍《野草闲花》和《恋爱与义务》。这三部影片以家庭伦理为题材，描写封建制度下的爱情悲剧，公映后甚得好评。

黎民伟有此良好开端，就以"民新"和"华北"两家公司为基础，又与大中华百合公司合并，成立联华影片公司，提出"提倡艺术，宣扬文化，启发民智，挽救影业"的制片方针。他任制片主任。在五年中，拍摄了《人道》《三个摩登女性》《城市之夜》等二十多部优秀影片。

在抗日烽火中辗转奋斗

　　1937年抗战爆发，联华公司被敌伪势力查封。黎民伟在摄录了《淞沪抗战纪实》后，为躲避日军的追捕，返回香港，借款负债拍摄《锦绣前程》《大地回春》等影片。在香港的这段日子里，黎民伟一家艰难度日。他在1939年12月31日的日记中写道："明日为元旦，家中应稍为点缀，惟身上只有港币壹元，除支各物，只存二毫七角在袋中，因有拾元给了楚楚买食物，为明日西餐之用。"林楚楚过生日，他只能买一壶清茶替她庆祝，还自得其乐称之为"穷开心"。1941年，香港沦陷，制片厂被毁，他将生财变卖，得款分给各人还乡。又因拒绝与敌人合作，全家逃亡到广西，参加了欧阳予倩主持的广西省立艺术馆。林楚楚与儿子黎铿还参加话剧《郑成功》的演出。抗战胜利后，黎民伟到上海争取"联华"复厂未成，便返回香港，在永华影业公司任洗印技术顾问，后因病辞去，办仙乐电影院。

　　1953年10月26日，黎民伟不幸逝世，享年60岁。林楚楚为追悼会写一挽联：

　　君自功成身退，始终不宦不官，任教荡产倾家，决志提倡国产电影

　　我今肠断心伤，追忆互爱互助，此后沉舟破釜，难忘创造艺苑光荣

电影大家朱石麟

沈鸿鑫

朱石麟是我国著名电影艺术家。他从影40多年，总共编导了100多部影片，其中有的影片已成经典，不少作品至今仍有生命力。他在中国电影史上占有重要的地位，在海外也有很高的声誉。

残疾青年写剧本

朱石麟是江苏太仓人，1899年出生于一个没落的官僚家庭。父亲早亡，家庭经济困顿。他天资聪明，幼时念私塾，曾就读于上海工业专门学校预科（旧名南洋公学，即交通大学前身），1919年在汉口中国银行做练习生，1921年到北京陇海铁路总局当考工科科员。他上班的办公室对门是真光剧场，该剧场由罗明佑主持，经常放映外国电影。朱石麟不时前往观看，遂成为影迷。1922年他考入了真光剧场，兼职任编译，为之翻译英文说明书，并为《真光影报》撰写电影说明。这时候，他结识了费穆，与之成为莫逆之交。1923年，罗明佑在北京开办华北电影公司，朱

朱石麟

石麟随之加入该公司，担任编译部主任，并开始创作电影剧本。

1926年冬天，一次朱石麟到北京火车站去接亲友，因火车误点，他在候车室坐等时赶写剧本，写得非常投入，也不觉冬夜寒气入骨。第二天清晨突然发病了，腰腿剧痛，难以行动。病急乱投医，竟碰到了一个庸医。由于误诊，用石膏固定，虽然止了痛，但致使髋关节僵硬，终身不能弯腰。一个二十多岁的青年，事业伊始，却已成了残疾，这是

《故都春梦》剧照

一件多么残酷的事情。朱石麟曾一度消沉。朋友们知道他对电影极其执着，于是就鼓励他撰写电影剧本，由此使他重新振作起来。他在养病的三年中，在病床上用一块木板当桌子，半躺着创作了《自杀合同》《故都春梦》《恋爱与义务》等多个电影剧本。

1930年，他刚刚能走动，就撑着拐棍走上真光剧场的天台，在那个玻璃大厅里借用太阳光拍摄了影片《自杀合同》。这是他拍的第一部影片，是一部三本的短片，由阮玲玉主演。

同年，罗明佑在上海主持联华影业公司，朱石麟携带《故都春梦》剧本南下上海，并加入联华，掌管制片部。《故都春梦》根据北京的新闻事件改编，描写在北洋军阀时代，北方一个潦倒的塾师朱家杰，爱慕虚荣，借妓女燕燕之力，投身宦海，做了税务局长。他当时已有妻子和两个女儿。但他不顾家庭，娶了燕燕为妾。他的生活越来越腐化，纸醉金迷，遂铤而走险，以贪污公款来弥补开支。不久政潮突变，他的靠山倒台，贪污案又东窗事发，终于锒铛入狱，

家庭也随之破碎。影片结尾处，朱家杰获释出狱，他带着悔恨的心情冒雪回乡，跪在妻子面前向她请罪。此片由孙瑜导演，黄绍芬摄影，阮玲玉饰演妖艳泼辣的妓女燕燕，林楚楚饰演温柔婉约的妻子蕙兰，王瑞麟饰演官迷心窍的朱家杰。影片公映后，轰动一时，打破各埠卖座纪录。于是朱石麟在电影界声名鹊起，从此开始了他的电影生涯。

朱石麟进入联华之后，先后担任编译部主任兼代经理及联华第三分厂的厂长，并开始担任电影导演，拍摄了《归来》《青春》等影片。他除了艺术创作外，还做片场管理、制片等工作，积累了电影创作、制作、生产各个环节的工作经验，成为一个得力的组织者和领导者。

1937年联华开始拍摄有声片《联华交响曲》，朱石麟拍摄了其中的《鬼》，由黎莉莉主演。后又拍了《艺海风光》《慈母曲》等。《慈母曲》是一部伦理片，抨击了社会上的不孝之子，忘记了报答母亲的养育之恩，竟把年老慈母抛撒一边的恶劣行径。该片由朱石麟任编导。在拍摄《慈母曲》时，他的镜头运用非常讲究，片中大胆地用了一个100多英尺长的横移镜头，写第三个儿子拉着老大在村民簇拥下去找慈母，随着人物穿过田野阡陌、山莽丛林，长镜头宛如行云流水般地移动，很有感染力。当时没有这样长的轨道，他们便将摄影机放在船上，用船的划行代替轨道。

《徽钦二帝》遭禁演

朱石麟不仅钟爱电影，还十分喜爱京剧，他非但经常去戏院观看京戏，而且自己拉琴唱京戏，是一个票友。有时他约几位票友一起在家里吊嗓子、清唱。他唱老生，电影演员舒适唱黑头唱得响遏行云，吴迴的京胡也拉得十分了得。有一年，香港永华公司除夕举

行联谊晚会,他上台唱了一段《二进宫》。一次为了慈善筹款,他登台与李丽华合演了《四郎探母》。还有一次,为港九失业劳工募款义演,他演出京剧《红鬃烈马》,反串老旦,同台的有舒适、陈琦和卜万苍的夫人郑玉茹。

朱石麟还为京剧大师周信芳写过京剧剧本。1937年"七七事变"之后,上海的电影公司都陷于停顿状态。许多电影、话剧艺术家组织了救亡演剧队奔赴内地参加抗日救亡运动。朱石麟因有腿疾,行动不便,所以滞留在上海,但一家老小13口人的生活还需维持。这时,他的朋友介绍他与京剧名伶周信芳认识。朱石麟喜欢京剧,而周信芳酷爱电影,两人又相互倾慕已久,所以一见如故。

那时周信芳刚从北方演出回沪,立即投入了抗日救亡运动,担任了上海戏剧界救亡协会歌剧部主任。救亡演出队纷纷离沪,周信芳和欧阳予倩留在了上海。他们两家合租下卡尔登大戏院(后改名长江剧场),一天一家地轮换着演出。周信芳想演出一些能表现亡国之痛、激发人们抗日救国精神的戏目。他先是演出了《明末遗恨》,随之邀请朱石麟担任他的特约编剧编演新戏。

朱石麟为周信芳编写的第一个戏是《徽钦二帝》。以前上海的新舞台演过《徽钦二帝》,那是欧阳予倩写的本子,重点描写宫闱荒淫和权臣误国,由欧阳予倩饰演李师师,夏月珊饰演童贯。这次周信芳与朱石麟商量,想把重点放在"亡国之痛"上面。

周信芳演出《徽钦二帝》剧照

卡尔登大戏院外景

1938年夏天,朱石麟写出了《徽钦二帝》的剧本,同年9月由周信芳在卡尔登大戏院首演。这出戏写宋徽宗沉湎声色,信奉道教,叫道士郭京演六甲神兵;他罢斥忠臣李纲,而重用奸佞童贯、张邦昌。金将粘罕攻破汴梁,掳徽、钦二帝,囚于五国城,使之青衣侑酒。侍郎李若水随行,痛骂金人后殉节。朱石麟的新剧本,以浓墨重彩突出了亡国之痛。

《明末遗恨》与《徽钦二帝》是这一时期周信芳演出的影响最大的两部戏,受到了观众的热烈欢迎。即使有台风暴雨,交通受阻,卡尔登大戏院也照常满座。有时发大水,剧场进了水,还照常演出,从剧场门口搭上木板,直通场内。人们称这两出戏是投向敌人的两颗艺术炸弹。也正因为如此,日伪对周信芳加紧了迫害。伪皇道会会长常玉清就多次威胁他,租界巡捕房也派人来盘查。还有人用装有子弹的恐吓信恫吓周信芳等人。当局对周信芳演的戏部部都要审查,《明末遗恨》剧中有"山西""曲沃"等地名也不许说。《徽钦二帝》只演了21天,就被勒令停演了。

对此，周信芳极为气愤。为了揭露日伪的暴行，以引起社会对他们的反感，他公开登报，声明停演原因。同时夜以继日编写歌颂民族英雄的新戏《文天祥》，但仍然遭到禁演。周信芳不顾敌人恐吓，在卡尔登大戏院的舞台两侧挂出了新戏预告，一边是文天祥，一边是史可法，斗大的字，就像一副惊世醒目的对联，使观众一进戏院就看见两位民族英雄的名字，从而受到感染和鼓舞。

轰动申城《文素臣》

1938年冬，朱石麟又开始为周信芳编写连台本戏《文素臣》，其故事取材于清代夏敬渠所撰长篇小说《野叟曝言》。小说原作内容芜杂，颇多糟粕，朱石麟对人物、情节作了重新梳理和较大的改造，着重刻画了主人公文素臣正直侠义、反抗暴政的形象。这部戏人物众多，剧情复杂曲折，场子紧凑，富于武侠小说的特色。演出时编剧署名"朱觉盦"。

《文素臣》是连台本戏，朱石麟一共写了6本。朱石麟和周信芳商量说："能不能把一些电影手法适当地运用到戏中去，使之气氛更佳？"周信芳非常赞成，说："好啊！"当时每集剧本的稿酬是100元。每次朱石麟写好剧本之后，便送到周信芳那里。有一次朱石麟坐黄包车亲自去送剧本，不小心从车上摔了

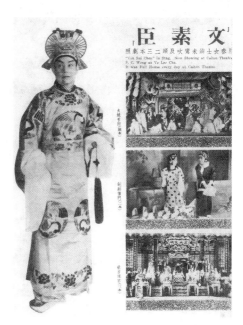

《文素臣》宣传册

下来，手臂也脱臼了。周信芳连忙将他送医就诊。

《文素臣》因为反映了社会的黑暗与忠奸之间的斗争，刻画了主人公正直侠义的性格，加之它的剧情吸引人，演员表演到位，舞台布景好，所以得到了观众的普遍欢迎。周信芳的唱、念白和做工都极精彩。比如第三本中，文素臣治好了县官任信的女儿湘灵的怪病，任信设宴相谢，并欲将湘灵许配给他。此时文素臣饮得有点微醉，任信与他说话，任信说一句，他随声附和点一下头，任信说欲将女儿许配给他，他也无意识地点头，后来发觉不对，连忙摇起头来，造成了强烈的剧场效果。这些动作设计既有生活气息，又很幽默诙谐，其实他是吸收了好莱坞喜剧影片中的表演手法，将其用到自己的表演之中。周信芳还不时在台上借题发挥，比如第三本中"金殿骂奸"一场，他的大段念白，掷地作金石之声。他痛骂群奸，指着文武大臣们说："难道你们的心都死了吗？"每次演到这里，都能得到台下观众们的共鸣，从而赢得满堂的喝彩。

《文素臣》的演出非常成功，轰动了申城。《申报》1939年12月31日发表署名"唯我"的文章，题为《本年度上海最红的戏》，文章中把《文素臣》列为1939年最红的戏之一。北京的京剧剧作家和评论家翁偶虹先生在上海观看了六本《文素臣》后，撰文称"麒麟童表演力佳，字句筋节，干净切当，如食哀家梨，用并州剪"。

这部戏从1938年12月首演第一本，到1941年1月演至第六本，前后跨越两年多时间，几乎场场爆满。头本公演之夕，有"万人空巷来观"之说，被称为风格独标的新型平剧。1939年续演二、三、四本，观者愈众。同时，朱石麟还把《文素臣》改编成电影，自任导演，由合众、春明公司拍摄。1939年拍了前两集，由刘琼、王熙春主演；1940年拍摄第三、四集，由王熙春、李英主演。上海的地方剧种申曲、弹词等也竞相仿演，所以时人称1939年为"文素臣"年，由此可见当时盛况之一斑。周信芳一生困顿，到这时也得以扬眉吐

气了,他还清了全部债务,以前被跟包偷去的行头,也重新置备齐全,还在蒲石路买了住宅。

《清宫秘史》生祸端

抗战时期,上海沦陷后,当时国民党的宣传部长吴开先曾秘密召集留沪的电影导演谈话,允许他们参加敌伪的"华影"做"地下工作",其中有卜万苍、杨小仲、朱石麟、李萍倩、马徐维邦等12人。1945年抗战胜利后,到沪的国民党接收大员因派系之争,竟食言而肥,对这12人置之不理,使他们遭遇不白之冤。此事到一年多之后才得以澄清。这使朱石麟非常寒心,他觉得沪地已经不宜久留,此时正好有邵邨人相邀去香港,于是朱石麟于1946年5月只身赴港另辟途径。当时的香港电影界还是荒凉一片,朱石麟成为首批拓荒者之一。在最初的两年内,朱石麟为南洋公司、大中华公司拍摄了《同病不相怜》《玉人何处》等影片,这些影片技法娴熟,并触及了一些社会问题。

1948年,朱石麟加入了永华影业公司。这个公司由富商李祖永和张善琨联手创办,聘请了许多一流的编、导、演人才,编导有欧

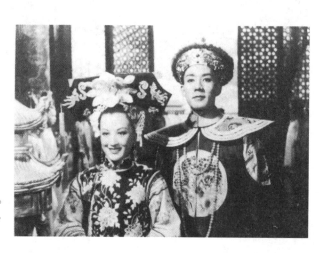

《清宫秘史》剧照。舒适饰演光绪皇帝,周璇饰演珍妃

阳予倩、卜万苍、朱石麟、张骏祥、李萍倩等，演员有李丽华、白杨、周璇、舒绣文、刘琼、陶金、顾也鲁等，实力非常雄厚。

朱石麟为永华拍摄的第一部影片是《清宫秘史》。此片改编自姚克的话剧《清宫怨》，电影剧本由姚克亲自改编，朱石麟任导演。朱石麟对剧本也作了较大的改动。《清宫秘史》以甲午战争、戊戌变法、义和团运动为背景，描写了以光绪帝为首的"帝党"变法维新派与以慈禧太后为首的"后党"顽固保守派之间尖锐的政治斗争，展现出清朝末年复杂变幻的政治风云和宫闱冲突。影片中还加插了光绪和珍妃一段凄婉的爱情故事。朱石麟极其注重人物的刻画，细腻地表现出慈禧、光绪、珍妃之间的性格冲突，以及这些冲突与戊戌变法的政局之间的关系。影片还生动地塑造了荣禄、李莲英、康有为等性格各异的人物形象。整部影片传达出一种企盼中国强盛起

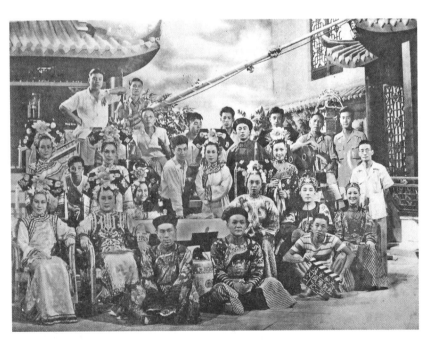

1948年《清宫秘史》拍摄现场，前排右一为朱石麟

来的爱国思想。这部影片的演员阵容非常强大,舒适饰光绪皇帝,周璇饰珍妃,唐若青饰慈禧,罗维饰袁世凯,洪波饰李莲英,徐立饰康有为。尤其是舒适饰演的光绪所表现出的悲剧性格,细腻感人。他们还邀请了逊清贝勒到港担任宫廷礼仪顾问,还派摄影师专程去北京实地拍摄颐和园昆明湖的外景,把实景和摄影棚的戏衔接起来,加强其真实感。《清宫秘史》于1948年底拍成后在全国各地放映,引起轰动,后又去美国、日本上映,引起普遍的关注。1950年,《清宫秘史》参加瑞士罗卡洛影展,被评为当年"最重要的影片"。

次年,朱石麟又导演了《生与死》。这部影片在构思上超现实,在细节描述上却细腻真实。20世纪50年代是朱石麟创作的高峰时期,创作了《一板之隔》《水火之间》等多部佳片。朱石麟善于在平凡人的生活中发掘人性的美,善于用质朴、流畅的电影语言,描写出人与人之间错综复杂的矛盾纠葛。他还拍摄了《赛金花》《雷雨》《一年之计》《董小宛》《陈三和五娘》等影片。

"文革"期间,内地的政治运动也波及到了香港。1967年1月5日清早,朱石麟从报纸上读到姚文元的文章《评反革命两面派周扬》,那是香港《文汇报》转载的《红旗》杂志的文章。朱石麟问女儿朱枫:"姚文元是谁?"朱枫急着去公司上班,也并未太在意,回答:"好像是上海《文汇报》的文艺编辑吧。"不久母亲来电话,说父亲病重,要朱枫立即回家。原来姚文元这篇文章里引了毛泽东的一段话:"被人称为爱国主义影片而实际是卖国主义影片的《清宫秘史》,在全国放映之后,至今没有被批判。"姚文元还说:"毛主席指出《清宫秘史》是卖国主义,是彻底的卖国主义。"朱石麟看完报,心灵受到沉重的打击。他努力想从帆布椅上撑起来,站了两次都没有成功。当他第三次用足力气起来后,没走几步就倒下了。他的朋友鲍方和女儿朱枫忙把他送往法国医院救治,但已经无力回天。当天傍晚,朱石麟便因脑溢血而去世,享年68岁。

影剧先锋应云卫

沈 寂

中国著名戏剧、电影艺术家应云卫生于1904年，死于1967年。在那艰难困苦的岁月中，他拳打脚踢，打下了我国革命戏剧的锦绣江山；他横冲直撞，冲出我国进步电影的光明大道。应云卫是话剧运动的开拓者，电影事业的先行者，戏曲艺术的革新者，是忠诚爱国的影剧先锋。

"跑街"小先生，"五四"演戏焚日货

1904年9月17日（农历八月初八），应云卫出生于一个败落的贫寒家庭。父亲应其北，浙江慈溪人，家住上海北泥城桥牛庄路，在西藏路宁波旅沪同乡会供职。应云卫7岁时，父亲亡故，家境陷入困境，一家人只得依赖舅父林步青。林步青是海上苏昆名家，原做珠宝生意，喜爱苏滩，自己也能说能唱，还会丝竹，后来索性改行唱滩簧。他口齿伶俐，随机应变，常把当天新闻随编随唱，吸引听众。他先在南京路上海第一家游乐场"楼外楼"表演，后加入新舞台串演时装戏。应云卫日里听舅父向晚辈传艺，夜间到剧场观看舅父演出，童稚的心

应云卫

灵受到民俗文化的熏陶,埋植了热爱戏曲艺术的种子。

那年,辛亥革命爆发,上海光复。童年的应云卫在战乱中随家人避难回故里,进私塾念书。他白天读"四书五经",晚上到戏院去看白戏。锣鼓喧天的舞台,激越高亢的绍兴大班,市井俚俗的四明文戏,才子佳人的女子的笃班,还有在街头巷尾民间艺人弹唱的宣卷、滩簧、小曲,使应云卫对民俗戏曲由喜爱而迷恋和神往。

两年后,应云卫回到上海,在亲友帮助下,进上海湖州旅沪公学用功勤读,但仍热衷戏曲。尚未毕业,他就因生活所迫,到日商古河洋行当练习生,除了干杂差、送信外,还要跟人出去学当跑街。晚上,他又到八仙桥青年会夜校读英文、学会计,希望自己有出头之日。他在夜校结识了孟君谋、程泽民等职业青年。他们志趣相投,每到假日,就结伴去看京戏、电影、文明戏和游乐场各种曲艺。银幕和舞台成为他梦寐以求的天地,名角和明星是他羡慕的偶像。他常在同学面前学唱、模仿名角的表演,总能引来阵阵喝彩声。

1919年,"五四"运动爆发。应云卫立即起来响应,积极参加"救国十人团"和"半夜促醒队"。他们十人为一组,在深夜走街串巷,手敲竹筒,高喊"毋忘国耻"等口号。他还参加"少年化装宣讲团",自编、自导、自演,抨击袁世凯与日本订立的"二十一条"卖国条约。他又排演抵制日货的"幕表戏",激起一些愤怒的群众涌到经售日本货的商店里,搬出日货当场焚烧。应云卫目睹这激动人心的场面,热血沸腾。他没有想到,生平第一次表演,就能起到如此巨大的作用!由此,他深深感到戏剧是一种特具魅力、鼓动人心、推动社会前进的巨大力量。

街头宣传抗日的演出成功,却触怒了应云卫任职的古河洋行的日本大班。结果,他被开除了。其时,应云卫也正以为日商办事为耻,于是便拂袖而去。

五四运动期间,应云卫参加"少年化装宣讲团"时合影。后排右起:应云卫、陈学新、钱汝霖、顾仲彝,前排右起:孟君谋、赵秉璋。

导演当"买办",娶得知音程梦莲

离开日商后,应云卫进入美商慎昌洋行。慎昌是外商在上海开办的最大的机电设备进出口商行,规模大、贸易多。应云卫先在船头房当练习生,因勤劳能干,升为办事员,再升报关员,整天与各商家和海关打交道。尽管他工作出色,但还是遭到洋职员歧视。不久,他愤而辞职,来到浙江帮创办的肇兴轮船公司当报关员。他为自己同胞办事,心甘情愿,如鱼得水。

生活安定了,应云卫仍迷恋于戏剧事业。他知道鸳鸯蝴蝶派题材的幕表制"文明戏"已落后,于是决心和孟君谋等一起参加正在兴起的话剧团体。当时,由黄炎培、沈钧儒赞助,汪仲贤、谷剑尘等创建的业余话剧团体"上海戏剧协社"正登报招揽人才。应云卫参加后,首演便是由欧阳予倩和胡适编剧、洪深导演的《泼妇》和

《终身大事》。两剧需要六七个女角,而社员中只有三个女演员——钱剑秋和王毓清、王毓静两姐妹,她们都是务本女中的学生,有演戏经验,但三个人无法同时在两部戏里主演。于是,曾经在幕表戏里扮演过女角的应云卫自告奋勇,和陈宪谟、谷剑尘一起在《泼妇》一剧中男扮女角。从美国回来的洪深虽然反对,但也无可奈何。在职工教育馆礼堂正式演出时,钱剑秋等男女合演的《终身大事》受到欢迎,而应云卫扮演的女角,逼尖嗓子说话,动作扭扭摇摇,观众看了又难受又好笑,哄笑声不绝。应云卫第一次上台演话剧就惨遭失败,话剧男扮女装的演出也就此告终。

应云卫自知缺乏演戏才能,就努力学习导演艺术。他工作之余,广泛阅读戏剧方面的中外书籍。在戏剧协社排演新戏时,他总到场旁观。洪深导演《少奶奶的扇子》时,应云卫除了饰演配角外,还十分注意导演如何在剧本基础上,加强节奏,制造气氛。为了突出舞台画面,他建议用硬片做布景,真窗真门,台上有屋顶,灯光按时间、气氛而变换,化妆、服装请专人设计、制作,都达到了当时最高水平,在夏令佩克戏院公演时,引起了轰动。

当时,应云卫在轮船公司已由报关员升为业务主任(相当于买办)。1925年,事业有成的应云卫和他的意中人——程泽民的妹妹程梦莲结婚。程梦莲是江苏官宦世家的才女,受新文化洗礼而爱好戏剧,

应云卫与程梦莲结婚照(1925年)

她哥哥和应云卫一起排戏时,她常坐在一旁观摩,不时提出一些有价值的意见,受到应云卫的重视。两人由相识而相熟,互生爱慕之情。可是,当他决定要同程梦莲结婚时,程梦莲已到了北京,想入师范学校读书。应云卫心中一急,便接连寄出几封书信向她倾诉爱慕之心,欲结百年之好。程梦莲为他的一片真情所感动,就毅然舍弃自己当教师的理想,高兴地返回上海与应云卫结成伉俪,帮助丈夫完成神圣的戏剧事业。

结婚后,夫妻俩住在望志路(今兴业路)新居。他们买了辆人力包车,雇用车夫,每天接送应云卫上下班。应云卫当了主任后,更加讲信用,重义气,朋友有难,他总是"闲话一句",立马相助。人们称他为戏剧界的"买办"。

平生一戏痴,演戏赔钱乐呵呵

难能可贵的是,应云卫有了钱财后,不是为了自己享乐,却用来发展他酷爱的戏剧事业。他参加戏剧协社后,除了演过《泼妇》中的角色,再也没有上台任务,但每次排新的剧目,他总到场充当导演的得力助手,还和妻子一起设计服装,化妆,安排布景、道具以及收支账目等杂务。最重要的是联系剧场,大剧场开价高,小剧场演戏打不响。在众人束手无策时,应云卫挺身而出,凭他轮船公司"买办"的身价和面子,总能用较低的价钿租到如夏令佩克这样的上海著名戏院。他还将省下来的钱投在报上作话剧演出广告。《少奶奶的扇子》一炮打响时,他笑着和大家一起庆祝。后来,排演易卜生的《娜拉》失败了,他又独自承担经济损失。他毫不在乎地笑着对大家说,虽然《娜拉》的演出失败了,但至少起到了锻炼演员演技的作用,"赔钱算啥?值得值得"。

接着,洪深又推出法国戏剧家巴蕾的剧作《第二梦》,这是一部

阐发人生哲理的剧本。应云卫明知没有多少观众，但为了洪深，他宁愿花很多钱财，请演员、设计布景、找剧场，最终还是因观众不理解剧本所宣传的哲理，加上华丽的布景与剧本的内容不很相称，而导致演出失败。应云卫依然是乐呵呵地承担了损失。不过，他也从中感到戏剧协社上演的剧目，缺少中国观众喜爱的情节曲折、场面热闹的戏剧效果，如果不改变这种状况，戏剧协社将很难继续存在下去。

在戏剧协社停顿近一年间，洪深和谷剑尘等主要人物相继离去，社内矛盾重重，人心涣散，前途渺茫，但汪优游和应云卫还是在极力维持着。他笑对困难，自掏腰包，供养社员。当时，北伐军正向上海进发，全国掀起了反帝反封建的革命浪潮。应云卫急起响应，在十分艰难的情况下，排演了根据法国剧作家沙陀的《祖国》改编的《血花》。他自导、自演，夫人程梦莲也饰演配角。可惜，因为情节简单，空洞的口号太多，演出又告失败。更重要的是，当时国民党开始"清党"，扼杀革命，而《血花》中的主角却在诌媚政府，造成观众十分不满和失望。应云卫仅凭一时热情，想演"革命戏"来拥护革命，没有意识到是剧本内容的问题导致了失败，却还以为《血

1927年，应云卫（左二）、程梦莲（右一）参加《血花》演出

花》过于粗浅，反映现实的题材难写难演，便又改变计划，以《少奶奶的扇子》演出成功为例，试图排演欧美古典剧来重振戏剧协社。他请顾仲彝选译莎士比亚的《威尼斯商人》，同时向银行、钱庄借贷资金，不惜工本，定制服装、布景，还出高价请演员。演出后，虽然获得许多观众的赞美，但评论家却批评戏剧协社走上了离开时代和环境的歧途。为此，整天乐呵呵的应云卫陷入了深深的苦闷之中。曾到宁波同乡会观看过《威尼斯商人》的洪深和田汉，约他在大西洋菜馆谈话。两位艺术家既称赞了他为戏剧艺术献身的精神，又为他指明了正确的方向。应云卫猛然省悟，心悦诚服地自我检讨："过去虽在话剧事业上有过一些小小成绩，但和人民的现实生活还是有很远的距离，不适合当时国难当头的形势，应该坚决跳出自己艺术的小天地，向进步的话剧艺术事业靠拢。"于是他抛弃了以自我为中心的艺术迷梦，毅然加入了以艺术剧社为首的上海剧团协会，还申请加入中国左翼戏剧家联盟。联盟的党组织考虑到在白色恐怖之下，保持应云卫的公开合法职业对开展进步话剧运动有利，遂批准他为"秘密盟员"。

走出小"天地"，演出《怒吼吧！中国》

此后，应云卫一心想搞一部配合救亡运动的大戏，苦无剧本。他四处寻觅，最后竟在美国《生活》杂志上发现了曾在北京大学任教授的苏联作家塞格·米海诺维奇·铁捷克编剧的《怒吼吧！中国》，有剧情介绍（英国海军炮舰伤害万县人民，激起船夫的反抗）和演出剧照，非常适合我国现实情况。他立即向夏衍、田汉等提出设想，大家一致赞同，答应尽力相助，并希望在日军侵略我国东北三省两周年纪念日演出。应云卫得到孙师毅、沈西苓、郑伯奇、顾仲彝和严工上父子的支持，废寝忘食地翻译和改写剧本并配音乐。为了演出，他急需一笔巨款用来制作码头兵舰、商船和无线电台等特殊布景。然

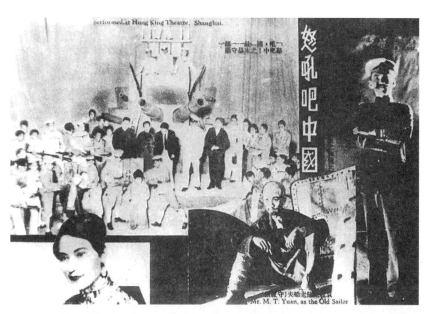

应云卫导演的话剧《怒吼吧!中国》剧照剪辑:袁牧之(中坐者)扮演老船夫

而,钱从哪里来呢?应云卫自有办法。他先以轮船公司"买办"身份,去向钱庄、银行借贷,随后又说服浙江帮商人捐款,发放"预约券";同时请张云乔设计,借鉴海派京剧机关布景中的"抢景"办法(即场与场之间不闭幕,只将灯光一暗,连景带人同时变换),将布景制作成能分能合,快搭快拆,在短短两小时中完成八场七景的演出,既省时又省钱,还能让观众一口气看到底。有戏的演员30位,主要角色请袁牧之、魏鹤龄、严工上父子和程梦莲、朱铭仙等饰演。他还设法请来30位码头工人、20名童子军队员、数十名各校的同学以及戏剧协社中的同人,演近百名群众角色。最困难的要算是剧场了。公共租界虽然有大舞台、天蟾舞台等大戏院,但《怒吼吧!中国》是反对英帝国主义的,由英、美控制的工部局当然不会同意在上述戏院演出。最后,田汉介绍应云卫等人去找严春堂(后创办艺华影业公司)。严春堂也乐意帮忙,便又介绍去找法租界巡捕房督察

长、黄金大戏院的老板黄金荣,黄金荣贪图巨额租金,当即同意演出。于是,应云卫就在很短的时间内,千方百计,排除万难,终于将中国工人阶级反对帝国主义的革命斗争搬上了舞台。该剧上演时,正值国际调查团来华调查"九一八"事件,代表中的马莱爵士到戏院来看戏。应云卫与袁牧之合计好,现场放《国际歌》唱片,又唱《马赛曲》。马莱立即恭敬地站起,事后他还撰文赞扬该戏演出成功。应云卫担心亏本,还不了债务,便要求演员们一天演三场,演员们在不断变换的布景前激情表演,激发了观众们的爱国热情。应云卫也被一阵阵热烈的掌声所感动,发出了欢快的笑声。这是上海戏剧协社最后一次告别演出,也是应云卫第一次导演大规模、大场面、又大受欢迎的革命戏剧。这在中国话剧史上还是首例,也掀开了他

1923年,戏剧协社部分社员合影(左一应云卫、右一洪深、右三王毓静、右四钱剑秋)

艺术生命中崭新的一页!

导演《桃李劫》,投身时代的洪流

《怒吼吧!中国》轰动上海滩,也惊动了轮船公司老板虞洽卿。他是公共租界工部局华董,必须要维护英国的利益,决不能容许他公司里的人反对英国。他客气地请应云卫离职。应云卫很能体谅虞老板的处境,便潇洒地一扬手,说了声"后会有期",离开了公司,告别了"买办"的职位。他放弃了丰厚的收入,《怒吼吧!中国》的演出又使他负了许多债。为此,他卖掉了私人包车,改坐人力车。但他依然面带笑容,到各剧团和学校义务辅导排演进步话剧。令人赞叹的是,他的贤内助程梦莲不仅毫无怨言,而且还主动辞掉女佣,自己做家务,以节省开支。有时她悄悄地拿出陪嫁的私蓄贴补家用。她自己吃素,但每隔一天总要让丈夫吃一顿他爱吃的咸肉和"腌笃鲜"。她对丈夫的事业充满信心,不断鼓励丈夫等待机会,重整旗鼓,再创新业。

《怒吼吧!中国》激发了应云卫的创作热情,他从中看到话剧演出虽然有能与观众直接交流的长处,但也有观众有限、影响不大的弱点。同时他也注意到,电影可以一天放映三场,只要有观众,就可连续放映好多天,观众多,影响自然更大。自从"左翼"进入电影圈后,连原先出品言情片和武侠片的明星公司竟也拍出了《狂流》《春蚕》等进步影片,联华公司也推出《三个摩登女性》《共赴国难》等优秀电影。就连帮会头目严春堂办的艺华公司也摄制出有鲜明抗日色彩的《民族生存》《中国海的怒潮》,内容充实,场面宏大,比话剧《怒吼吧!中国》更有号召力,受到观众的广泛欢迎。应云卫虽然酷爱戏剧,但他更希望自己导演的作品能赢得更多的观众。可是,他从来没有搞过电影,各电影厂也都有自己的导演,如何才能实现自己的愿望呢?他向田汉和洪深倾吐了自己的想法。过了一段时间,

袁牧之代表"左翼"来告诉应云卫：新成立的电通公司要拍摄一部反映学生反帝爱国的影片，已由他写出剧本，片名叫《桃李劫》，特地请应云卫导演。应云卫眼睛一亮，明白这是"左翼"交给他的任务，希望他能在电影界开辟出一条光明大道。虽然他从未当过电影导演，可是他曾观赏过许多中外电影，通过自学理解和掌握了导演艺术的规律和技巧。他毫不犹豫地承担起《桃李劫》的导演重任。在袁牧之和陈波儿等演员的全力配合下，他成功地塑造了气壮山河的革命者形象。特别令人敬佩的是，应云卫在影片《桃李劫》中，不仅用上了有声对话和歌曲，而且为全片配上了声响效果，成为一部真正的有声电影。影片插曲《毕业歌》更是风行一时，很快唱遍大江南北，成为当时鼓舞青年参加战斗的号角。

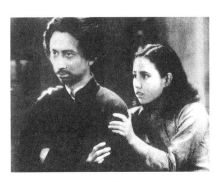

应云卫导演的影片《桃李劫》剧照，影片由袁牧之、陈波儿主演

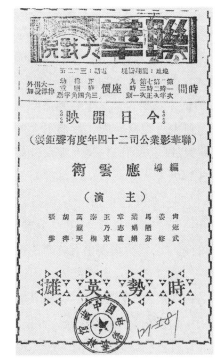

应云卫编导的《时势英雄》海报

《桃李劫》的成功，使应云卫名声大震。在以后的三年内，他为各剧社导演或联合导演了《梅萝香》《回春之曲》《委曲求全》《钦差大臣》《洪水》《复活》《原野》《赛金花》等十多部话剧，还为艺华影业公司导演了

《时势英雄》，为明星公司导演了阳翰笙编剧的《生死同心》，形成了自己的艺术风格。不久，他兼任了明星影片公司二厂厂务主任，组织拍摄了《马路天使》《十字街头》《清明时节》等进步影片。其间，应云卫在思想上更加自觉地接受党的领导，更积极投入到抗日救亡工作中去。当时，阳翰笙被捕，他积极参与营救工作。1936年，沈钧儒等爱国七君子被捕入狱，宋庆龄等发起救国入狱运动，召开声援七君子大会。应云卫作为戏剧界的代表勇敢地在大会上发言，并签名"申请"入狱。这位影剧导演已经冲出纯艺术的宫殿，在爱国救亡的洪流中成为勇往直前的时代先锋。

寄子赴内蒙，郭老诗赞程梦莲

1937年7月7日，卢沟桥事变爆发，上海影剧界动员一切力量，在蓬莱大戏院演出《保卫卢沟桥》。应云卫参加导演团，东奔西跑，上下布置，三天不回家，连饭也顾不上吃。"八一三"日寇进攻上海，我国军民浴血抵抗，应云卫义愤填膺，全力投入救亡工作。党组织决定成立"救亡演剧队"，应云卫任第三、四队总队长，率队离开上海，沿沪宁线作抗日救亡演出。他回家告别，自称是"投军别窑"，跪别长嫂，又嘱咐程梦莲带好子女。他带队沿途演出《放下你的鞭子》等剧目，鼓舞人民奋起抗敌。不料战事失利，中国军队节节败退。救亡演剧队仍然坚持宣传抗日，一路上受尽苦难。应云卫先人后己，照顾队员，宁愿自己吃苦受难。有两次日机轰炸，他指挥队员疏散，自己却被埋在弹坑里。队员们扒开土块瓦砾，他才爬出来，竟笑着向大家作揖道谢。半年多后，他们抵达武汉有了固定地址，才用"阻震"的假名（以防日寇迫害家人），与上海通信联络。当时，中华电影界抗战协会在武汉成立，应云卫当选为理事。他立即精神抖擞地投入《全民总动员》《上海屋檐下》《国家至上》等话

剧的导演工作。三个月后，周恩来领导的军事委员会政治部第三厅成立，应云卫成为三厅戏剧科成员，并担任了中国电影制片厂以阳翰笙为首的编导委员会委员。他满腔热情导演了描写上海"八一三"抗战期间我军将士奋勇坚守四行仓库的《八百壮士》。这部电影由袁牧之、陈波儿主演，放映后反响强烈，好评如潮。同年10月，武汉又告急，应云卫奉命到重庆，投身话剧运动，任第一届戏剧节压台戏《全民总动员》的执行导演。正在此时，他接到妻子来信，要求到内地与他团聚。应云卫也非常思念妻子，去信希望她来重庆。程梦莲接信后，便将五个子女托付给长嫂，自己带了不满三岁的幼子大白，绕道香港、衡阳等地，历尽艰险，终于到达重庆，夫妻团圆。孰料几天后，制片厂决定拍摄以内蒙古为背景的《塞上风云》，任务艰巨，又有危险，应云卫自然义不容辞，挺身前往。程梦莲与丈夫刚团聚又要分离，心里不免有些难受。当听说摄制组此行将途经延安时，已有身孕的她也坚决要求跟随去内蒙。小孩不能带，她将幼子大白托了郊区幼稚园。离别时，儿子的声声呼唤，令她难受得一步一回头。此情此景感动了在场所有的人。郭沫若曾赋诗一首，

郭沫若（左）在欢送《塞上风云》剧组赴内蒙古拍摄外景时，为戎装的应云卫壮行

《塞上风云》剧组在榆林拍外景

赞美程梦莲:"感人最是梦莲卿,寄子远举俗尘惊。欲把风尘写塞上,艺功当与佛齐名。"

　　《塞上风云》是写我国各民族团结共同抗日的故事,主要角色由黎莉莉、舒绣文、周峰、吴茵、陈天国等扮演。四十余人乘三辆破旧卡车,在崎岖不平的公路上行驶,汽车抛锚了,大家便下来推。为避免在途中受到军警留难,全体人员都穿着军装。应云卫还带着少将军衔的金星领章,遇到检查或到某驻地,就以少将身份与对方打交道。凭着这身"老虎皮",一路上总算没出什么大事。他们整整走了三个月,才到达延安。那天,延安正好举行纪念"三八"国际妇女节的活动。毛主席亲自接见了应云卫和摄制组全体成员。第二天,他们还参加了座谈会,并与领导同志一起合影留念。几天后,他们离开延安,来到内蒙古大草原,演员学骑马,与蒙古族同胞同吃同住,体验生活。电影开拍之后,更有种种意想不到的困难。天性乐

观的应云卫,面对困难总是谈笑风生,不慌不忙,指挥若定,颇有大将风度。有一次,附近的日军乘风雨之夜前来偷袭。紧急撤离时,吴茵在慌乱中打翻油灯,屋子里着起火来。在一片混乱中,应云卫沉着指挥,大家扑灭烈火,收拾好机器,在当地驻军保护下,安全撤退。然而,脱离险境不久,管理服装的程梦莲经不住颠簸,突然提前小产了。舒绣文和黎莉莉只得充当接生员,幸好安然度过,大家总算松了口气。他们在草原上整整生活了四个多月,完成了外景拍摄任务。在归程中,又遇日机轰炸,公路塌方,所幸无人员伤亡。应云卫率领《塞上风云》摄影队,前后历经两年,克服重重困难,终于回到重庆。《塞上风云》连映23场,场场爆满,大大鼓舞了大后方军民的抗日士气。

辞职当"社长",上演《屈原》震山城

不久,国民党当局制造了震惊中外的"皖南事变",文艺界进步人士义愤填膺,决心顶着白色恐怖进行坚决反击。他们提出"以戏剧为突破口组织力量进行战斗",并提议有必要组建一个独立的戏剧团体。在险恶的环境中,四处演出,剧社的社长必须是个机智勇敢、能征善战的人才,要有一套应付复杂社会环境的本领,表面上还要是个无明显政治色彩的人。大家通过反复商议,最后推举应云卫来担任。应云卫当时是中国电影制片厂编导,每月薪水两百元,要他脱离制片厂,就要放弃这份薪水。没想到应云卫竟然一口答应。他辞职后,搬出宿舍,夫妻二人带着儿子大明和幼女以及后来从上海到重庆找寻父母的女儿薇薇,一家五口暂住在朋友家里。筹办剧社时,阳翰笙从"文工会"经费中拨出3 000元,作为演出费用,以维持社员们的最低生活水平。闻风前来的演员先后有李纬、丁然、刘郁民、刘厚生、叶高、耿震、项堃、顾而已、施超、吴茵、秦怡、舒绣文、

赵慧琛、陶金、阮斐等,还有行政人员和舞台技术人员。他们不拿薪水,只有一天两餐大锅饭和极少的零花钱。大家为了同一目标,同甘共苦。重庆找不到房子,先在南岸"老竹林"暂租一家乡村庭院,男的住楼上,女的住楼下,床连着床,铺连着铺。另一间住应云卫、陈白尘、辛汉文、贺孟斧等艺委会负责人。庭院门口挂出"中华剧艺社"的牌子。剧艺社为了进行舞台实践,也为了解决吃饭问题,先赶排了一批小戏如《三江好》《未婚夫妻》等。大家在打谷场排演后,就到附近村镇的草棚子演出,同时筹备五幕话剧《大地回春》。等雾季一到,可避开轰炸,应云卫就先在重庆租用国泰大戏院对面小茶馆后院的三开间房子作为社址,将全社四五十人连同竹床一起搬进新社址。小茶馆成了他们自修和开会讨论的场所,后面空地则作了排演场。1941年10月,"中艺"以《大地回春》为开锣戏,一炮打响。接着上演《愁城记》和《天国春秋》,剧本送审时,洪宣娇一句"大敌当前,我们不该自相残杀"(隐喻"皖南事变")被删。应云卫手持准演证,胸有成竹地说:"他删他的,我演我的!"演出时,饰演洪宣娇的舒绣文悲愤沉痛的呼喊,引起长久不息的掌声。第二年他们好戏连台,有应云卫导演、老舍编剧的《面子问题》,贺孟斧导演的《忠王李秀成》,更有陈鲤庭导演的郭沫若新作《屈原》。《屈原》由金山、白杨、舒绣文等一流明星大会演,周恩来非常重视,还请剧组主创人员到红岩村,为他们讲解演出《屈原》的政治意义,大大激发了大家的斗志。陈鲤庭精心导演,应云卫作为组织者和演出者,更是跑进跑出,手舞足蹈,如醉如痴。戏中有"跳神"一场,应云卫特地请川剧演员来作示范。群众演员不够,应云卫带着儿子登台凑数。《屈原》公演前夕,剧社举行了一次酒会,郭沫若站在床上朗诵了戏里的《雷电颂》,声震屋宇,大气磅礴,预示着《屈原》演出成功。果然,《屈原》公演后,轰动了山城。

1943年9月7日,是应云卫40岁生日。夏衍提出:"要以一个人

的经历来传记中国新兴戏剧运动的历史,应云卫是一个最适当的人选。"于是,夏衍、宋之的、于伶三人集体创作了一部以应云卫为原型的话剧《戏剧春秋》,由郑君里导演,演员有谭云、韩涛、黄宛苏。从上海去的黄宗江一人兼演三角。以应云卫为原型的主角陆宪揆,由蓝马扮演。他在台上仿效应云卫的言谈举止和走路姿势,达到惟妙惟肖的境地。应云卫夫妇在台下观看,含笑流泪,感动不已。这是对戏剧运动开拓者的热情歌颂,也是向戏剧先驱者表示的崇高敬意。

妻亡心已伤,"整风"挨批心更伤

1945年8月,抗战终于胜利了,"中艺"使命也完成了。应云卫设法将社员们分别送至家乡,并为他们都谋到了一份职业。然后他自己也回到上海环龙路的老家,先向抚养他们子女的长嫂叩谢。程梦莲捧着死去的小儿子卫卫的照片,泣不成声。应云卫含泪笑着张开双手,把所有儿女拥抱在怀中,庆祝全家团聚。可是,还未等他安顿好家务,就接到党组织的指示,出任上海国泰影业公司的厂务

1949年,应云卫(前排左二)参加文艺界举行的庆祝上海解放大会

主任,并导演于伶编剧的《无名氏》(秦怡主演)和与吴天合导的《忆江南》(周璇主演)。因两片内容进步,遭到国民党电影检查当局删剪,并以"对政府甚多讽刺"为由,将应云卫列入黑名单。应云卫为了摆脱牵制,就自己筹建"启明影片公司",导演了洪深编剧的《鸡鸣早看天》和袁雪芬主演的越剧戏曲片《祥林嫂》。1949年春,他为"中电"导演了一部富有教育意义的《喜迎春》。在上海解放前夕,他在党的领导下,负责国泰、大同、远东等电影制片厂的护厂斗争,还和程梦莲一起冒着风险帮助被捕的中共地下党员张客。

上海解放后,应云卫喜气洋洋、精神充沛地出席各种会议。在文代会期间,他抽出时间导演了独幕话剧《南下列车》,还在上海逸园广场重演《怒吼吧!中国》。与16年前在黄金大戏院的演出相比,这次场面更大,观众更多,而所有人的心情也更热烈和激动。他为国泰影业公司导演《妇女春秋》和《再生凤凰》,又出于对戏曲的爱好和关心,为滑稽剧团导演《活菩萨》(杨华生主演),为上海评弹团导演《林冲》(蒋月泉等主演)。可惜就在这个时刻,和他相伴多年、同甘共苦、相知相爱的夫人程梦莲却因病逝世。他抱着妻子的遗体,放声大哭。孩子们哭着长跪在地,为母亲送行。他常在亡妻的遗像前默哀,回忆他们过去风尘万里、甘苦与共的艰苦岁月。

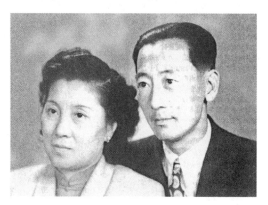

1950年,程梦莲逝世前与应云卫的最后合影

1952年，上海各家私营影片公司合并为上海联合电影制片厂，并进行"三反""五反""文艺整风"和思想改造。应云卫从一个左翼"秘密盟员"的艺术家，转为一名新中国的干部。他为此而高兴。他在整风会上严格地剖析自己，在肯定了一些与朋友们共同取得的成绩后，坦诚地说到自己存在的许多缺点。不料，有少数从老区来的年轻干部竟然批评他是买办资产阶级，搞戏剧工作是严重的名利思想，依靠党的领导是伪装进步投机取巧，冒险受难是个人英雄主义，还说他与反动派、恶霸流氓勾勾搭搭，总之是一个十十足足混进文艺界的投机商人。

　　此言一出，举座皆惊，特别是那些了解应云卫的同志都为他抱不平。然而，应云卫却表示虚心接受同志的批评，决心努力改造自己。他回家后，望着亡妻遗像，苦苦思索，心中充满了迷惘和痛苦。他知道，自己已不可能再当电影导演了，心里不免生出些许遗憾。在赴北京出席全国文代会之际，他向夏衍、阳翰笙、田汉等几位老友诉说了心中的苦闷。大家纷纷劝说他离开上海到北京来。于是，他就带了新娶的妻子迁到北京居住，并开始筹拍戏曲片《将相和》，但未有结果。

导演探新路，座谈发言惹祸殃

　　不久，上影厂请应云卫回上海拍农村片《不能走那条路》。领导在会上认真指出：从旧社会过来的艺术家，首先是转变立场，改造思想，在改造客观世界中改造主观世界。拍影片既是艺术创作的过程，也是改造自己思想的过程，否则完成不了为工农兵服务的任务。应云卫积极响应号召，立即去河南，与作者李准一起到农村"下生活"。他住在开封的黄河农业社，与农民同吃、同住、同劳动，回来后立即投入拍片工作。影片完成审查时，有人提出：导演缺少农民感情。这

是批评他没转变立场，还需要好好改造思想。应云卫只得承认自己资产阶级思想根深蒂固，不容易改掉。但他的创作欲旺盛，主动要求拍戏曲片和排演话剧。领导上让他与刘琼合导周信芳主演的《宋士杰》。他对京戏原有研究，称周信芳为良师益友。他从电影形象出发，在演员表情、动作甚至唱词和对白上都提出合情合理的建议，周信芳也从整体考虑，从善如流。在大家的努力下，终于完成了这部既保存戏曲表演艺术特色又力求场景真实的"戏曲艺术片"。此后，他为人艺导演话剧《日出》，大胆地选用年轻演员。在排演中，他不谈斯坦尼，也不管苏联专家列斯里，而是主张演员的内心体验与形体设计并重，并不断地出点子，启发演员自然地完成角色的塑造，而且"演得舒服"，按照自己角色的要求各出绝招，结果博得观众的阵阵掌声。应云卫为自己找到了一条能抒发创作热情的艺术道路而高兴。他又多么希望在政治上能有所提高，而自己没有改造好，立场没有根本转变，他只能申请加入民主同盟，并被选为民盟上海市委委员。在一次京剧讨论会上，他凭着对京剧的爱好和研究，认为解放后被禁演的《四郎探母》受人民喜爱，可以演出。当时，他担任上影分厂——江南厂厂长。他由衷感激党对自己的信任。他像当年在主持"中华剧艺社"那样劲道十足，整天奔波忙碌。正在此时，上海民盟电影支部召开座谈会，要盟员畅所欲言，为搞好国产电影献计献策。应云卫清楚这几年来中国电影存在的问题，他以厂长的身份，善意地提出："希望领导上重视电影传统，取其精华，去其糟粕，以利工作。我们这些从旧社会电影界过来的人都愿意做领导的助手，可是领导上不要我们做助手。他们对任何一个剧本和任何一部片子都要亲自去看，亲自去改。这样凭少数人的主观意志改出来的东西，怎能不公式化概念化呢！"应云卫的意见是实事求是的，击中了当时国产电影的主要问题。谁知半年之后，在全国掀起的"反右"浪潮中，应云卫的那篇发言被认定是以"外行不能领导内行"的理由来反对党的领导，是十足的右派言论。

应云卫没想到自己的一段真心话竟犯下了如此严重错误，担心自己会被打成右派。不久，毛主席在上海接见了他，因此也"保护"他过了关。运动过后，领导要他下农村劳动锻炼，改造思想。他自知"反右"虽然侥幸过关，但倘若不好好改造思想，以后难保不犯错误。因而他在农村劳动不怕吃苦，博得大家好评。

不久，为了支援内地创建电影厂，上级将三个厂缩编为两个，江南厂取消，应云卫的厂长自然也被免去了，被安排到天马厂当导演。他的老友、时任天马厂厂长的陈鲤庭，立即安排他去导演越剧戏曲片《追鱼》，而且绝对信任和放手。在之后的四年内，应云卫还导演了越剧现代戏《斗诗亭》，并与杨小仲合导了《周信芳舞台艺术》。1962年，他作为特邀列席代表出席全国政协会议，并因落实党的统战政策而迁入了新居。为此，他更是热情洋溢，导演了话剧《上海屋檐下》，并担任了《红岩》以及沪剧《红灯记》《白毛女》《秋海棠》《新儿女英雄传》等剧目的艺术指导。之后，他又导演了京剧《智取威虎山》，并随京剧团赴京参加全国京剧现代戏观摩大会。不料会议期间，主持者又把他在1957年关于《四郎探母》的发言重新翻出来作为错误言论，公开批判。回沪后，上海有关领导将他"劝退"出《智取威虎山》剧组。这犹如一盆无情冷水，浇得他心灰意懒。朋友们都劝他：年事已高，精力衰退，犯不着再为演戏而与人争辩，伤神也伤心。电影局领导也考虑到他年过六十，不适合再当导演，遂将他调离天马厂，任上海市电影局顾问。可是他却因之忧愤不已，心力交瘁，而引起心脏病发作，住进医院抢救。手术后，便长期住院治疗。

"文革"荒唐事，大导演斗死街头

应云卫原来以为，此生再做电影导演已不可能，但至少可在晚

年与孩子们尽享天伦之乐。可他做梦也没有想到，1966年，"文革"一起，电影局"造反派"便不顾他死活，把他从医院里拖出来。

在1967年的"一月风暴"中，电影局"造反派"于1月16日将那些"三名三高"的电影艺术家和老领导拉到街上去游斗。应云卫和所有"牛鬼蛇神"一起，胸前挂着大木牌，在两个红卫兵夹押下，从淮海中路电影局门口出发转到茂名路，再转到长乐路。就在到达兰心大戏院附近时，他的心脏病突然发作，实在走不动路了。可是"造反派"依然不放过他，临时在路上拦下一辆三轮黄鱼车，将他推上车去继续游斗。此刻应云卫已不能站立，红卫兵却还要他跪在车板上，还逼他将拿着的大木牌举起来。就在应云卫拼尽全力、双手颤抖地举起大木牌时，突然一个急刹车，他从黄鱼车上猛地摔到地上，可怜一代导演、艺术家竟然当场惨死在马路上！

应云卫这位中国影剧前驱，抛弃富裕安乐的生活，投身于中国早期戏剧运动。他作为导演和戏剧活动家，在抗战中曾负责两个业余话剧团体，完成了党交给他的光荣使命。他一生导演了20多部话剧（大多是经典之作）、19部电影、12出戏曲剧目。他培养了无数电影、话剧演员，为中国的戏剧和电影事业的发展作出了巨大贡献。应云卫去世十年之后，阴霾扫尽，他的战友和学生们用自己的努力，使中国的戏剧和电影事业重又获得了巨大的发展，并以此告慰应云卫在天之灵。

电影艺术大师费穆

沈 寂

1951年1月31日，中国杰出的电影导演费穆先生病逝香港，香港影人为他举行追悼会，我也参加了。会场严肃而简朴。司马文森致悼词，称费穆为爱国的电影人，提到了费穆拍摄的一些弘扬民族正气的影片，但没有提及费穆的其他作品，没能（或许是不便）表达出费穆为电影艺术而奋斗的光辉一生。

处女作《城市之夜》：打开了观众眼界

费穆生于上海，10岁随家人迁居北平，入法文高等学校，自修意、德、英、俄文，对国学也颇有研究。因长年苦读，左目失明。18岁任河北省临城矿物局会计，业余爱好电影，擅写影评。曾与朱石麟合办《好莱坞》电影杂志，评介西方电影。1930年，他24岁，任华北电影公司编译主任，两年后回上海，入联华影业公司，任导演。

当时，上海"明星""联华""天一"三大电影公司鼎足而立，"明星"的观众对象是上层市民，"联华"的观众是知识分子，"天一"的观众是海外华侨和小市民。"联华"开创时期的影片，大多是孙瑜和卜万苍导演、阮玲玉和金焰合演的因贫富悬殊、门第不等而

引起的爱情悲剧，情节曲折，感情悱恻，催迫知识分子观众为银幕里的爱侣抛洒同情泪水。

费穆的处女作《城市之夜》却为观众们打开了眼界，跳出了狭小的爱情圈子，让人们看到黑暗社会对青年女性的压迫。《城市之夜》是讲在大城市某贫民区一间破屋里住着做苦力为生的父亲和当女工的女儿（阮玲玉饰）。房屋因破旧将要坍毁，父亲病倒，女儿失业。万般无奈，女儿只得去求房主的子弟帮忙，落得以肉体换取生存的悲惨结果。女儿的行为受到父亲的责骂。一个风雨之夜，屋倒人伤，父女俩抱头痛哭，雨水、泪水交织一片。影片从开始到结束，导演以动人的情节揭露社会的罪恶，令观众耳目一新。但当时有评论家认为，《城市之夜》虽然描写了社会黑暗图景，结尾却表现了改良主义的幻想。

《城市之夜》获得成功后，费穆在这一时期又导演了《人生》《香雪海》和《天伦》三部影片。尽管受到观众们的欢迎，却在不同程度上遭到某些评论家的严厉批评，有的甚至还批评他"反对马克思主义"，一直令他费解不已。

《天伦》剧照

导演《狼山喋血记》：巧妙宣传抗日爱国思想

面对各种批评，费穆既坚持自己的艺术思想，同时也从别人的批评中，反思自己，接受教训。1936年初，在"国防电影"的口号下，拍摄出很多爱国影片，如孙瑜的《大路》、岳枫的《逃亡》等。费穆也在进步电影工作者的影响下，导演了由沈浮编剧的《狼山喋血记》。这是一部寓言式的故事，讲的是某乡村常受山上恶狼侵扰，乡民死伤无数。猎户老张（张翼饰）和刘三（刘琼饰）决心灭狼，而茶馆老板赵二却认为狼是山神，不敢惊动。刘三妻子（蓝苹饰）也怕恶狼，反对丈夫打狼，最后因独生子被狼咬死而觉醒。不久，恶狼成群闯进村子，全村乡民在老张、刘三带领下，一起打狼，将狼赶走。影片结束时，大家齐唱《打狼歌》："豺狼纵凶狠，我们不退让，情愿打狼死，不能没家乡。"费穆怀着满腔爱国抗日的热血，又限于当时局势，只能以这种曲折隐晦的方式巧妙宣传抗日思想，抨击不抵抗主义的可耻。

接着，他又在《联华交响曲》（短片集锦）中，以幻想的手法编导《春闺梦断》，以三个梦境，表达反战的主题。这两部影片，费穆仍以含蓄和影射的艺术风格体现了他反对压迫和战争的愿望，并以爱国为标志，宣扬人类的爱：爱和平，爱祖国。

1936年2月，费穆与《狼山喋血记》小玉的扮演者黎莉莉在外景地合影

就在《联华交响曲》放映几个月之后,抗日战争爆发。不久,除租界外,上海其余地区沦陷。三大影片公司中的"明星"被毁,"联华"停办,"天一"迁移至香港。大批进步的电影人去内地和香港。蛰居在"孤岛"的电影人,仍坚持拍摄电影。当时,敌伪政府借宣传孔孟之道,歪曲中国传统文化。费穆在吴性栽主办的民华公司,编导《孔夫子》。通过孔子的形象,表现"勇者不惧""无求生以害仁,有杀身以成仁"的浩然正气和对乱臣贼子的愤恨,无异是对敌伪势力的当头棒喝。后来,他又编写了剧本《世界儿女》,并由犹太人佛兰克夫妇导演。这是中国第一部请外国艺术家参加工作的影片。《世界儿女》最先公开宣称中国的抗日战争是世界反法西斯战争的重要组成部分,当时曾受到海内外广大观众的重视。但有人在评论时,只认为制作态度比较严肃,而影片在思想艺术上都还存在某些不足,实在令人不知所云。

上演《蔡松坡》:与日军曹长巧妙周旋

《世界儿女》只放映了两个星期,太平洋战争爆发,该片遭禁映。敌伪将上海12家影片公司合并为伪"华影"。费穆拒绝参加,转向舞台,编导话剧。他的作品我都爱看。民国初期,蔡松坡和小凤仙的故事妇孺皆知。费穆将这段爱情故事搬上舞台,借反袁来揭露日本的侵略罪行,颇有现实意义,而在艺术上更有创新。他将蔡松坡和小凤仙分别写成两个剧本。在《蔡松坡》剧本里没有小凤仙出场,而在《小凤仙》剧本里也不见蔡松坡。两出话剧在同一天,分别在两个剧场演出,观众赶来赶去观看,纷纷钦佩费穆舞台艺术的高超。在《蔡松坡》演出期间,还发生过一件令人惊悚的事情。一天晚上,剧场里已坐满观众,等待开场。忽然有一个日军曹长带了几名宪兵来到后台,找负责人费穆谈话,声称《蔡松坡》有抗日嫌

疑，必须立即停演。费穆从容对答："票已全部卖出，观众已来。我不能要求观众退出，无法停演。除非你们自己到前台去向观众宣布命令，停演退场。"日军曹长不敢公开露面，想了想后，只得恐吓费穆："明天起一定停演！否则抓你进牢房！"说罢，就带了宪兵悻悻而去。费穆要演员们保持镇静，照常演出，并且通知大家明天照常来剧场。第二天，演员们提早来到，担心日本宪兵会来捣乱，说不定费穆还有人身危险。可是费穆毫不惊慌，神态自若，笑着回答大家："那个日军曹长临走关照是明天起停演，我今天不是还可以演出吗？"果然，这场戏一直演到结束，也未见日本宪兵踪影。大家佩服费穆的胆识和爱国精神。

义演《秋海棠》：教我扮演季兆雄

我最早接触到的中国电影导演正是费穆。那时我正在复旦大学念书，系主任顾仲彝请黄佐临、费穆、吴仞之、姚克等几位戏剧大师来校讲课。费穆讲课时，言语不多，但语必精彩。更令我难忘的是，我还应费穆之邀出演过话剧《秋海棠》中一个角色。当时上海有一个名叫《杂志》的刊物，为了捐助失学青年，组织了一次义演，节目中有一场话剧，是演《秋海棠》中的一幕。那天，我接到通知，到位于静安寺路（今南京西路）的康乐酒家去座谈，参加者有张爱玲、谭维翰、唐萱和我（我用笔名谷正櫆），都是该刊物的作者。坐在我身旁的就是费穆。主持人宣布：由张爱玲饰罗香绮，谭维翰饰秋海棠，唐萱饰军阀，我饰演季兆雄。谭维翰爱好京剧，又曾演过话剧，对此事特别热心。张爱玲默默无言。我起先以不会讲国语推辞，费穆则和蔼地说出他自己的想法："这是一场义演，你们几位都是名作家，观众不是来看戏，而是看你们。只要你们一出场，不管演得好坏，一定受观众欢迎。演出当然会有困难，我作为导演，会想办

1942年，费穆（中）、黄佐临（左）与顾仲彝（右）在卡尔登大戏院

法解决的。义演是为了救助失学青年，是公益善事，不可推辞。"他这番话说得大家心悦诚服。两天后，我们再到康乐酒家时，费穆已经请来石挥、碧云和白文给我们说戏，教我们动作，费穆则在一旁指点。后来不知为了何事，义演竟没了下文。这是我第一次与这位戏剧大师近距离接触，至今还记忆犹新。

拍摄《小城之春》：尽显费穆巧思奇构

抗战胜利，举国欢腾。费穆满怀欢欣，又编导了颂扬爱国、爱和平、爱人类的电影《锦绣河山》。影片的时代背景是抗战胜利后，一位老母亲的大儿子，出外数年归来，以胜利者自居。二儿子长年在家务农，侍奉母亲，受尽苦难，见哥哥一身戎装，志高气昂，两人之间在感情上格格不入，引起种种矛盾，不欢而散。费穆写《锦绣河山》的主旨是反战，维护和平。他呼吁人们要融洽祥和，消除成见，共创安乐和平。不料影片拍到一半，内战爆发了，国内和平又一次遭到破坏。费穆的和平美梦被粉碎，他忍痛将已拍成的三万尺胶片全部销毁。

随着内战炮火燃遍全国,费穆对"和平"的愿望也越来越黯淡。他只求战争及早停止,人民可以不再遭殃。当时大批进步的文化工作者去香港,然后转向已解放的北平,而他所属的文华影片公司,老板弃厂而去,职工们陷入困境,他本人一时也不能离开上海。正在他们彷徨困苦之际,有人交给他由李天济编剧的《小城之春》,要求他在短期内以低成本拍摄完成,以救"文华"燃眉之急。费穆读了剧本,认为人物过多,情节太杂,作了必要的删减。他要求演员"忘记剧本",每天开拍前,他将预先写在一张小纸页上的角色对话和心情告诉演员,演员只要据此在摄影机前表演就行。据演员李伟、张鸿眉告诉我:他们在拍一场戏时,甚至不知道整个剧情,也不知道上一场和下一场戏的内容,就连角色的手势和动作也是依照各位演员平常的习惯动作来表演。等到拍摄完成,大家一看样片,不禁惊讶万分,原来是一部气氛浓郁、意境深邃的精品。大家不得不佩服费穆的巧思奇构、细腻含蓄的艺术才华。

影片公映后,有不少知音称赞《小城之春》反映了当时国统区的大部分人的苦闷心情,但也受到一些评论家的十分严厉的批评:

《小城之春》剧照

"人物的感情是那么苍白、病态……根本忘了时代","作者太自我欣赏、自我陶醉"。有的甚至认为影片宣传灰色思想,要人们成为即将崩溃的反动统治的殉葬品。我当时正担任一本电影杂志的顾问,由叶明介绍去见费穆,聆听他的意见。费穆只是摇头苦笑,一言不发。叶明悄悄地告诉我:"影片里破落的小城是隐喻战后国统区的残局。女主角不得不侍候病重的丈夫,又复遇以前的情人,可又离不开小城,只得目送旧情人离去。最后,在春天的朝阳下,等待未来。她是等待,怎么会是殉葬品呢?"叶明的话说出了费穆编导这部影片的本意和心情。

费穆的《小城之春》受到批评后,他仍和过去一样,不与争论,悄悄地离开上海去了香港,为吴性栽创办的龙马公司编写《江湖儿女》剧本。其内容是写杂技演员在香港的悲惨遭遇和向往内地解放后的新生活,是一部爱国主题的香港片。我到香港后,曾去拜望他。他已失去过去的幽默和激情,对往事一概不提。1950年,他曾回到北京,接见他的人告诉他:"你还是留在香港好。"他黯然回港后,本想完成《江湖儿女》的拍摄工作,但终因心脏病突发,不幸逝世,年仅45岁。

2006年,上海电影界为了表达两岸电影人对费穆的敬仰和怀念之情,举行了费穆百年诞辰纪念会,并放映了费穆在20世纪三四十年代导演的《天伦》《春闺断梦》《前台与后台》《小城之春》等影片。评论家在会上对费穆作了高度评价。音乐家们在会上齐声同唱《天伦》中的插曲《天伦歌》,人们在歌声中听到了费穆爱国爱和平爱人类的一片赤诚:

庄严宇宙亘古存,
大同博爱,
共享天伦。

导演艺术家桑弧

梁廷铎

20世纪80年代，上海电视台的《艺林》节目中播放了著名导演艺术家桑弧的《生活与创作》，使观众得以一睹这位艺术家的风采，了解他几十年艰辛的创作劳动和他的代表作。那时，桑弧从事影剧生涯已近五十个春秋了。

据王丹凤说，桑弧二十七八岁就导演了他的第一部影片，这部影片的女主角就是王丹凤，男主角是韩非，片名是《教师万岁》。在这以前，他曾写作了《灵与肉》《人约黄昏后》《洞房花烛夜》等电影剧本。他是从写戏剧评论结识了电影导演朱石麟而走上了从影道路的。他年逾七旬之后，仍精神抖擞地活跃在电影战线上，有新作《女局长的男朋友》上映，1987年，他又忙于筹备拍摄我国伟大的教育家蔡元培生平的文献纪录片。

桑弧是一位负有盛名、造诣很深的电影艺术家。他那谦虚、朴实、可亲，尊重别人的劳动和爱护后辈的品质，常常为人所称道。特别是在他的晚年，他成为一名光荣的共产党员以后，更是严格地要求自己。

我第一次见到桑弧是1953年的秋天，

桑弧

那时上海电影制片厂决定把越剧《梁山伯与祝英台》（以下简称《梁祝》）搬上银幕，他刚从北京观摩全国第一届戏曲会演归来，我被分配到这个组去担任场记。在这以前，我还在学生时代，就看过由他编剧、佐临导演的《假凤虚凰》和他自己编导的《哀乐中年》，我对他是很敬佩的。这时他已负盛名，我想象他一定很严肃，但见面后，他那平易近人的言谈举止使我感到很亲切。

在《梁祝》的拍摄过程中，有几件事虽已时隔三十多年，但我始终未能忘却。当时我年轻幼稚，在艺术上也很无知，有时会提出一些莫名其妙的问题，桑弧总是诲人不倦，把他自己对《梁祝》在艺术上的追求和设想告诉我。他说：把"梁祝"搬上银幕，不能满足单纯的舞台记录，这样观众会不满足的；但如果把人物放在真山真水的真实环境里，也会格格不入，因此，要用虚实结合的办法，尝试用中国山水画作为衬景，带有一定的装饰性，使戏曲的虚拟表演和假定性的环境结合起来，使之达到情景交融的艺术效果。数年后，我再回忆他的这番话时，才理解他是在摸索中国戏曲片的民族风格。接着在把舞台剧本改编成电影剧本时，他并没有要我单纯地去做记录，而是让我一起参加讨论，让我学习把舞台戏曲搬上银幕时如何使之电影化、民族化。从《梁祝》开始，他和我结下了深厚的师生情谊。他非常尊重别人的劳动，而且淡于名利，可说是"淡泊以明志，宁静而致远"。上海电影制片厂的领导明确宣布这部影片由桑弧执导，但是桑弧非常谦虚，他提出邀请原舞台导演参加电影的拍摄，并和他共同联合导演。

桑弧对中国古典文学和传统戏曲是很有研究的，在拍摄《梁祝》之前，他就曾把几个越剧折子戏搬上银幕，后来又把京剧《宋士杰》、黄梅戏《天仙配》改编为电影剧本。《梁祝》拍成后曾在捷克斯洛伐克第八届卡罗维发利电影节上获得音乐片奖，又在第九届爱丁堡国际电影节上获得映出奖。《梁祝》的布景很多，比如原来舞台

上的"十八相送"是靠演员的大段唱腔和虚拟的动作来表现梁祝两人当时不同的心情,再用走圆场的办法来展示场景的转换。搬上银幕后,桑弧把"十八相送"放在带有风格化的环境中,他特地请来了国画家胡若思来画衬景,这在过去也是少见的。

桑弧对后辈是很爱护的,中年导演傅敬恭曾担任他的助手,就是在他的培养和帮助下,走上独立导演的道路。桑弧导演《子夜》时也请他来与自己联合导演。我自己曾担任过桑弧的场记、助导、副导演,特别是我自己担任导演后,每次从文学剧本到样片,总要请桑弧、谢晋两位老师观看,并请他们指教。记得《蓝色档案》拍完后,有一天市里领导同志来电影局审看样片,他得知后,也来参加观片,并听取现场的反应。当时他坐在后二排,我请他坐到前面去,他坚决不肯,他说:"我今天不是来审查片子,而是作为私人情谊来的,如被领导发现我也在场,反而不好。今天主要是听领导同志的意见。"等影片放映结束,他就悄悄离开了会场。影片顺利通过。次日清晨我打电话告诉他,他听后很高兴,他对后辈对同志的关怀、爱护在厂里常常被人称颂。

桑弧常说,艺术总要给人以鼓舞、信心和力量。他尤其擅长喜剧,他心里有观众,作品生活气息浓郁,总能寓教育于娱乐之中,清新、明快、朴实、细腻、含蓄、隽永是他的作品的独特风格。他对中国古典文学有很高的修养,又善于娴熟地运用电影的独特表现手段,探索创新。新中国成立后他导演了我国第一部彩色戏曲艺术片,又是第一个把鲁迅的作品《祝福》搬上了银幕。《祝福》还在第十届卡罗维发利电影节上获得了特别奖,他曾随同中国电影代表团访问了捷克斯洛伐克和苏联。

1961—1962年,他又拍摄了我国第一部立体故事片《魔术师的奇遇》,这部影片在东湖电影院连续放映达两年之久。

桑弧擅长处理喜剧。他执导的喜剧片富有生活气息而且轻松愉

桑弧执导《邮缘》工作照

快，给人以情趣和美的享受。他拍摄的喜剧片《他俩和她俩》《邮缘》《女局长的男朋友》都深受观众的喜爱。解放前他编剧的《假凤虚凰》曾轰动一时，影片由石挥、李丽华、叶明、路珊主演，是一部优秀的讽刺喜剧，它巧妙地讽刺了当时社会的欺骗风气，揭露了资产阶级损人利己的行为和腐朽丑恶的生活，颂扬了劳动人民善良正直、友爱互助的美德。影片的情节结构巧妙，人物形象生动，对话风趣，把中国喜剧电影提高到一个新的水平。

　　桑弧刻苦勤奋，热爱生活。他原是中国银行的一名练习生，也曾就读于沪江夜大学，由于自幼喜爱文学，曾看过上千部电影，并作观摩笔记。他曾说过："我是从看电影学会拍电影的。"

锲而不舍吴永刚

沈 寂

吴永刚生前曾告诉我:"如果我写自传,很想用'锲而不舍'作为笔名。我探索电影艺术锲而不舍,追随共产党锲而不舍。"这是吴永刚奋斗终生的座右铭,是照耀他攀登电影艺术高峰的明灯。为了这两个"锲而不舍",他历经磨难,无怨无悔地走完了坎坷人生路。

咖啡馆初识吴永刚

1948年8月,影评家李之华约我到南京路光明咖啡馆与吴永刚会面。其实,我早闻吴永刚大名。他第一部自编自导、由阮玲玉主演的《神女》一鸣惊人,成为中国电影的经典之作。我还看过他别创一格的《浪淘沙》、由胡蝶主演的《胭脂泪》、令人怨愤哀叹的《离恨天》、鼓动人民抗战的《壮志凌云》、歌颂青春生命的《迎春曲》以及表现梁山泊故事的《林冲雪夜歼仇记》和颂扬岳飞的《精忠报国》等近20部电影和话剧。他是我敬佩的电影艺术家,我当然非常想见到他,亲聆他的教诲。

吸烟斗的吴永刚

那天,吴永刚穿一件格子花呢半新猎装,

不修边幅,手握烟斗,眼镜片后面透出温和的目光。他亲切地和我握手,那壮实有力的手掌使我感受到力量和温暖。

他吸了几口烟,用缓慢而浑厚的语调对我说:"我喜欢你的长篇小说《红森林》。现在我已经把碧野的《飞红巾》改编成电影,就要到东北大草原去开拍,同时,我想把你这部有着同样背景的《红森林》一起拍,你是不是同意?"他的话虽然很简短,却使我受到了如雷鸣般的震动!我没有想到我写于沦陷时期曾受人欢迎但后来已被遗忘的小说竟然有人愿将其搬上银幕,而且导演就是我敬佩的吴永刚。我当时的心情是既喜出望外又受宠若惊,激动得只会连连点头表示感激。从那天起,我常常做白日梦,梦见我的小说拍成电影,我的名字和吴永刚排在一起。我注意到报纸上发布的影讯,知道吴永刚已带了摄制组到东北大草原去拍摄《飞红巾》和《红森林》了。为此我心跳不已,朋友们也纷纷向我祝贺。可是,两个月后,李之华来告诉我:因东北发生了辽沈战役,《飞红巾》和《红森林》只得停拍了。吴永刚特地让他来向我表示歉意,我虽然感到失望,可吴永刚的真诚和热情却已印在心里。

一年以后,香港永华影片公司向我购买《红森林》和《盐场》的版权(当时《盐场》已由舒适导演开拍),并聘请我到这家公司任编剧。我到香港后,王引和岳枫都要求将《红森林》改编成电影,可是最终因为香港无草原,没有拍成。

去新疆导演《哈森与加米拉》

1952年,我因参加爱国活动遭到港英政府无理驱逐,回到上海进了电影厂。那天,我到电影厂参加"文艺整风"会议时,见到了吴永刚。他一时竟没认出我,对我注视片刻后,才回想起来。他一开口就向我表示歉意,说明《红森林》停拍的原因。知道我已将版

吴永刚在新疆拍摄《哈森与加米拉》期间,常策马奔驰在草原森林间

权交给香港后,他舒坦地叹了口气说:"我们这里也不会拍了。"接着,他兴奋地告诉我,他刚去东北拍摄完成了新中国成立后第一部反映农村土改的影片,接下去要到新疆导演一部反映一对哈萨克青年爱情故事的影片。这也是新中国第一部反映少数民族生活的故事片。我知道,拍这部故事片可以充分发挥他粗犷而精湛的艺术风格,同时也带有他未能完成《飞红巾》和《红森林》的情结。他是1953年出发去新疆的,足足花了两年时间才完成这部影片。返回上海后,他到导演室来找我,除了要我看这部名叫《哈森与加米拉》的样片外,还带来他写的有关这部影片拍摄经过的手稿,由我介绍给出版社出版。从那本书里,我看出吴永刚是把他的心、力、血乃至生命都倾注在这部影片中了。

吴永刚完成《哈森与加米拉》之后,就再也没有接到任务。当时上影厂导演有四十多位,全厂人员和设备每年可拍摄20部以上影片,可是因剧本难产(多层次审查、不断修改,加上创作人员不熟悉工农兵生活,现代题材的剧本大多流于公式化和概念化),全厂陷于等米下锅的窘况。吴永刚自1934年导演《神女》以后,到1949年

吴永刚在为张瑜说戏

共导演了21部影片,有时一年拍三部。立志为中国电影作贡献的吴永刚,只觉得浑身一股劲不知往哪儿使。我当时负责导演室工作,他一有空便来找我闲谈。每次来,他总是一边吸着烟斗,一边滔滔不绝地告诉我一件件往事。

到上海独闯电影圈

吴永刚出生于江苏吴县一个旧式知识分子家庭,父亲是个铁路工程师,母亲是上海爱国女中的毕业生。他自小随着父亲去了西北,常常独自一人在荒漠而辽阔的黄土高原上仰视蓝天白云,远望无边无际的草原,看马群奔驰,听牧民呼喊……因父母爱好文艺,他从识字起,就养成了读书的癖好。他最爱读狄更斯和司各脱的小说,英国下层社会被压迫者悲惨而凄苦的生活和带有浪漫传奇色彩的冒险故事,深深打动了他。后来他去开封一所教会学堂读书,思想进步的老师推荐他阅读"五四"运动以来的新文艺作品,他的思想逐渐倾向革命。他参加了反对帝国主义文化侵略的斗争,最后被学校开除。父亲要儿子安分守己去经商,他却在19岁那年,独自跑到上海闯荡天下了。到上海后,他在父亲一位朋友的介绍下,进了上海

百合影片公司当美工练习生。可是由于家庭的反对，他只得去商务印书馆图画部画商品标贴、月份牌，这和他想当一名美术家的愿望完全相悖。于是，他下决心与家庭断绝关系，重返使他着迷的电影厂，为无声片片头和对白字幕画衬底图案。凡是电影厂里的杂活，他样样都干。有时还主动充当临时演员，担任一个小角色，模仿其他演员的表情和动作。然而电影艺术中最重要的摄影和洗印，他是无法沾手的。为此，他去票价低廉的小电影院观摩中外影片，仔细看，认真学，靠记忆和做笔记学到了别人难以学到的知识。一次史东山导演影片《美人计》时，吴永刚不但当配角还担任场记。他认真记录每一个镜头，史东山对布景结构、画面调度、演员表演、服装道具的独到处理给了吴永刚很大的启示。他还经常帮助导演把口述故事改写为文字剧本，为自己将来能自编自导打下了扎实的基础。

后来，吴永刚进了天一影片公司。天一的老板急功近利，粗制滥造，影片内容陈腐，格调低下，吴永刚十分苦闷。有一次，他与老板因布景的真实性发生争执，愤而辞职。随后，他只得在虹口横浜桥的一间亭子间里过着饥寒的穷苦日子。多亏史东山介绍他进了联华影片公司，才使他摆脱困境，从而踏上了攀登电影艺术高峰的崎岖山道。

"三剑客"是开路的先锋

联华影片公司是由香港电影开拓者黎民伟主持的民新公司、大中华百合影片公司和华北电影公司联合而成的，由罗明佑任总经理。"提倡艺术、宣扬文化、启发民智、挽救影业"是"联华"的宗旨。因此他们聘请了众多影剧界优秀人才，共创电影大业，导演有孙瑜、费穆、朱石麟、卜万苍、史东山、蔡楚生等，演员有金焰、阮玲玉、林楚楚、王人美、高占非、王次龙、陈燕燕、黎莉莉、黎灼灼等男

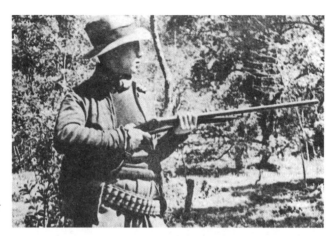

青年吴永刚爱好打猎

女明星。尤其是金焰,那可是吴永刚心中的偶像。还有聂耳,也是他极为推崇的。聂耳原为明月歌舞团的作曲兼学员,后来国难当头,因主张并从事创作爱国歌曲而脱离明月歌舞团。他为影片《桃李劫》谱写的《毕业歌》,为影片《风云儿女》谱写的《义勇军进行曲》,以及《大路歌》《开路先锋》等,在海内外风靡一时。吴永刚被聂耳的歌曲所感动,对其热情、热心和热烈由衷敬佩。他和金焰、聂耳一样,性格开朗,思想开明,感情奔放,很快结为志同道合的知己,终日在一起,同进同出,同住宿舍,人称"三剑客"。金焰和吴永刚又爱好喝酒,每饮必醉,是出名的"酒仙"。他俩还爱好打猎,常常身背猎枪,骑车或骑马去郊野,打来野兔或飞鸟,回来烧熟,作为下酒的美味。席间,聂耳常拿着筷子指挥金焰和吴永刚齐唱:"轰!轰!轰!我们是开路的先锋!"他们希望能为中国电影开辟出一条新的道路。

自编自导《神女》获成功

有一天下午,吴永刚酒后在金焰家小睡后,又到导演室来找我

闲谈。他偶尔谈到自己的年龄，又感叹自己导演生涯二十多年历经坎坷。我好奇地问起他是如何从一个美工师成为导演的。他告诉我，这段路程是从自编自导《神女》起步的……

二十多年前，当他在电影厂当一名小小的美工时，每天从住所到电影厂总要步行一段段马路。他时常看到，人行道上那些流氓控制下的妓女在被迫拉客。巡捕来了，她们就逃命似的奔跑，被抓后则痛哭求饶。这一幕幕凄惨情景令他痛苦、悲愤。他从旁观察，收集材料，写出了《神女》电影剧本，得到金焰和聂耳的赞扬，鼓励他自己导演，还建议请阮玲玉担任主角。吴永刚不免担心：当时阮玲玉已是名噪一时的大明星，岂肯与自己这样一个从未编导过电影的美工师合作？为此他特意托人去向阮玲玉说明情况。阮玲玉看了剧本，又被吴永刚的真诚所感动，竟一口答应下来。吴永刚极受鼓舞，精心设计了几个画面：不出现妓女拉客和被蹂躏的粗俗镜头，而是用"妓女的脚在街头站着，旁边来了一双男人的脚，然后一同离开"的一组镜头来代替，给人一种含而不露的暗示。在表现流氓压迫妓女母子的场景时，没有打骂之类的常规表演，而是拍摄从流氓的胯下望出去，孩子畏缩地蹲在地上拾起被摔坏的玩具。影片刻画了妓女的朴实、母爱的天性和对儿子的未来充满希望，阮玲玉的精湛演技将一个受屈辱的善良妇女表演得令人同情、怜惜和敬爱。全片中最暴烈的动作就是妓女忍无可忍之下对无耻流氓的猛力痛击。《神女》公映后，立刻受到千万观众赞赏，左翼影评家予以极高评价，成为我国电影的经典之作。

阮玲玉之死与电影《浪淘沙》

吴永刚没想到他的第一部作品就获得成功，既感谢左翼朋友对他的支持，也感谢阮玲玉的精彩表演。就在他积极寻找新的题材、打

算再度与阮玲玉合作时,阮玲玉竟因婚姻问题被人诬告而含冤自尽。全国万千影迷为之悲痛和惋惜,这对吴永刚更是沉重的打击。他悲痛地坐在阮玲玉遗体旁,望着已经逝去的一代影星,心中充满了悲愤和哀痛。他默默地坐了一夜,也想了一夜,这悲伤的心情一直持续了几个月。

当时,日本帝国主义在侵占了东三省后,正将他们的侵略魔爪伸向华北,而国内白色恐怖的罗网又笼罩着人们。联华公司也因内部分化而改组。宣扬国粹的罗明佑要吴永刚导演一部有声片。吴永刚便在沉痛怀念阮玲玉的心情下,目睹国家内忧外患,十分向往能有一个人与人和睦相处、互助互让、没有你争我夺的社会。这个近乎幻想的思考竟促成他构思了一个故事:一个正直而误杀了人的逃犯在船上被侦探捕获,但不久船因海难而沉没,两人漂流到一个荒岛上。为了活命,两人互相依靠。偶有轮船驶过,侦探立即暴露其真面目,怕罪犯逃走,用手铐把两人铐在一起。不料,轮船上的人未能听到呼叫而远去,两人终于同归于尽,成为两具手铐在一起的骷髅。吴永刚在阐明影片的意义时明确表示:"人类的历史是用血写成的,但人与人之间原无所谓仇恨,只因为要求生存,彼此掠夺仇杀,以至于民族与民族间战争!"影片起名为《浪淘沙》,由金焰和章志直主演。全片以海洋荒岛为背景,象征着海天茫茫、虚无缥缈的幻想世界,结尾给人以淡淡的哀伤和惆怅之感。《浪淘沙》是吴永刚艺术风格的代表作,公映时受到不少知识分子的喜爱和赞扬,可是却受到左翼评论家的严厉批评,指出《浪淘沙》是宣扬超阶级人性论思想,抹杀阶级斗争和民族斗争,把侵略和压迫说成是为了生存而互相仇杀,宣扬了一切归于虚无的悲观主义。这些批评将吴永刚从自以为进步和自我陶醉的风格探索中惊醒过来。他虽然感到极大痛苦,但还是认真听取了他始终尊敬的左翼评论家的批评。之后他毅然脱离联华公司,由史东山介绍到新华公司,在那里编导了一

部所谓的"国防电影"《壮志凌云》。这部影片得到了左翼评论家的肯定,认为是吴永刚重新走向进步的代表作。

影片《忠义之家》遭到猛烈批评

1937年全面抗战爆发后不久,上海租界沦为"孤岛"。吴永刚坚守岗位。他不能拍摄抗日影片,只有借古喻今,导演了于伶编剧、唐若青主演的《葛嫩娘》,以及阿英编剧、刘琼主演的《海国英雄》。我当时是个中学生,在璇宫剧场看过这两部话剧,民族英雄的气节和精神令人振奋,鼓舞身在"孤岛"的上海人民增强对抗战胜利的信心。其间,吴永刚还导演了《黄河大盗》《胭脂泪》《离恨天》《潘金莲》《无敌武术团》《林冲雪夜歼仇记》《精忠报国》《花魁女》《红粉金戈》《战地情花》《铁窗红泪》等。这些影片我大多看过。但最喜欢的是《离恨天》,说的是在一个马戏团内发生的强烈冲突,其中抒发了儿女之情的淡淡哀愁,保存了吴永刚独有的清新朴实的风格。太平洋战争爆发后,上海各电影厂受敌伪控制,合并为"华影"公司,有些人参加了,而吴永刚却悄然离开了上海。

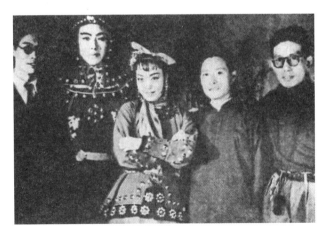

吴永刚(右一)导演《海国英雄》时,与(左起)于伶、刘琼、唐若青等合影

抗战胜利后，吴永刚回到上海，受国民政府所办的中央电影厂聘请，编导一部表现沦陷区人民受尽侮辱和压迫、终于盼到了胜利的电影，起名为《忠义之家》。吴永刚因曾居"孤岛"，身受迫害，就以亲身遭遇和感受，真实地描绘出不屈的上海人日夜期待胜利的爱国热忱。影片里出现国民党特工人员电告美国空军，轰炸敌军机场，最后胜利时，一家人看到国旗如见亲人，热泪盈眶，并受到重庆政府颁发的"一门忠义"嘉奖的镜头。《忠义之家》得到沦陷区人民的共鸣和称道，而"左翼"的影评家却认为编导隐瞒了国民党反动政府消极抗战的事实，并美化了国民党特务，是一部十足的反动影片！这是继《浪淘沙》之后对吴永刚的又一次猛烈批评。吴永刚虚心接受了批评，并从内心深处感到痛苦和震撼，他悔恨没有听电影界进步朋友的劝告，深切地感到离开党就会走上岔道。他知过即改，振奋精神，继续创作，编导了《迎春曲》《终身大事》《舐犊情深》等影片，用他清淡平实的风格抒发儿女之情。比较党领导下拍摄的《八千里路云和月》《一江春水向东流》《万家灯火》《希望在人间》《乌鸦与麻雀》等抨击反动政府的腐败、真实而深刻地表达人民意志的进步影片，吴永刚自愧弗如，自知落后。

我听了吴永刚漫长而曲折的创作历程后，为他感到委屈和不平，鼓动他将自己从影数十年的甘苦写成一本书。吴永刚敲敲烟斗里燃尽的烟灰，坦直而真诚地对我说："我并不感到委屈而是得到教训，明确了创作方向。如果我写自传，很想用'锲而不舍'作为笔名。我探索独特的艺术风格、攀登电影艺术高峰锲而不舍，我追随共产党随着时代进步锲而不舍！"我听后，内心对他肃然起敬，口中却开玩笑地附和他："锲而不舍不像一个笔名，下面加一个'夫'字——锲而不舍夫，倒像苏联人的名字。"

他笑了。我看到这位历经苦难曲折的老艺术家开朗地昂首大笑。

周总理单独接见吴永刚

1956年,党中央为繁荣和发展社会主义科学、文化、艺术,提出"百花齐放,百家争鸣"的方针。上海文艺界积极响应,电影厂的导演更是满怀热情,投入创作,希望在电影这块艺术园地里百花齐放。吴永刚加入创作集体,又参加了民主同盟。他告诉我:没资格入党,只能先做党的助手。吴永刚还提出想将一则民间传说改编为电影《秋翁遇仙记》。其内容是写种花匠秋翁买来被丢弃的牡丹,经过精心培育,迎来鲜花怒放。恶霸想霸占花圃,恶意破坏,并将秋翁关进牢房。牡丹仙子施法,扰乱公堂,恶霸被淹死,秋翁重返花圃,百花盛开。为了突出牡丹花坚强不屈的品格,吴永刚在剧中加入了牡丹不听从武则天的旨意而被谪迁洛阳的情节。剧本送审通过后,立即投入拍摄,拍完送审,又顺利通过。他告诉我:"影片虽顺利通过,但有个别领导认为武则天谪迁牡丹一段,似乎在影射官方对实施'百花齐放'方针的阻力。"吴永刚说完,一笑了之,毫不在意。

不久,北京召开全国宣传工作会议,吴永刚和上影厂全体创作人员参加了会议。《哈森与加米拉》荣获中央文化部颁发的优秀影片三等奖。他还受到周恩来总理的单独接见,周总理鼓励他努力创作。这是吴永刚一生中享受到的最高荣誉。

他满怀激情回到了上海后,我请他参加《文汇报》发起的讨论国产片的座谈会。他还将发言稿写成题为《病梅》的文章,指出梅花不要插在花瓶里供私人观赏,应在园地里开放。瓶里的梅花不久就会枯萎而成为病梅,只有在百花丛中才显得鲜艳。这是在"百家争鸣"中对繁荣创作最忠恳而又切实的言论。同时,他接受了导演电影《林冲》的任务。吴永刚在20年前曾导演过《林冲雪夜歼仇记》,

他决心以新的观念和视角来重拍这部影片,重点放在人性善恶的冲突上。他夜以继日地构思,成立摄制组,选用演员,安排制作日程。他从来没有这样忙碌,我只有在拍摄现场才能找到他。见了我,他也只是欢快地将烟斗一扬,然后昂首挺胸地走进摄影棚。我望着他的背影,真为他高兴。

"反右"中第一个受批判

然而,正当吴永刚冒着酷暑满怀豪情地投入创作时,突然刮起了"反右"的风暴。上海电影界第一个被批判的竟是吴永刚!在几次批判会上,吴永刚被定下几条大罪:在抗战前导演《浪淘沙》,反对左翼文化运动;抗战胜利后导演《忠义之家》歌颂国民党,是历史上一贯的反共老手;还有人揭发吴永刚在拍摄《哈森与加米拉》时,以气候变化为借口,拖延摄制进程,致使预算超额,只顾自己酗酒打猎,不服从制片安排;《秋翁遇仙记》中武则天因牡丹不遵命开花,将其谪迁洛阳,是攻击党的"百花齐放"政策。该片创作人员大多是民盟盟员,同车回来时,吴永刚曾笑称:"我们这些人各创作部门都有,合在一起,可以办一个小厂。"令人匪夷所思的是,这句话竟被当作"民盟办厂"的反党宣言。《病梅》一文更难逃攻击党对文艺领导的罪名。在来势汹汹的巨大压力下,吴永刚有口难辩,只有低头沉默、忍受屈辱。他痛苦得再也抬不起头来,没想到自己一直爱党、爱国,如今竟成了一个反党、反社会主义的极右分子!紧接着他又被撤去导演职务,降六级。当时《林冲》的影片正待开拍,暂时由舒适负责。吴永刚在领导的允许下可以经常到摄制组去,独坐一旁,默默地关注着拍摄过程。舒适和演员们对他仍很敬重,不愿冷落他,时常和他交谈。舒适根据吴永刚的镜头本进行拍摄,时时向吴永刚请教。吴永刚虽被撤职,但是他的心仍在创作,他对自己的作品还

很关心，然而又不能过于热诚，怕被人误会而遭到批评。他难言内心的矛盾和痛苦，比发配受罪的林冲还要难受。扮演林冲娘子的林彬，在演长亭告别一场戏时，想到老吴的不幸遭遇，不禁痛哭不止。她是为角色而哭，更是为吴永刚而哭啊！

周总理问起了吴永刚

但是，周总理没有忘记他。有一天，周总理陪同外宾到《林冲》拍摄现场参观，吴永刚接到通知后悄然离开。周恩来却向有关领导问起吴永刚的情况。事后，有人告诉了吴永刚。他压根儿就没想到总理竟然关心他这样一个"犯错误"的人，激动得不禁潸然泪下。

《林冲》影片完成了，银幕上却没有他的名字，他被下放到美工车间搞资料收集工作。吴永刚觉得在这里可以尽力把自己几十年积累起来的丰富的感性知识和形象资料，毫无保留地贡献给任何一部影片。有一次他对我说，他30年代初进电影厂，从做美工、场记开始，30年后，他又从头做起，重新开始。当导演只负责一部戏，整理资料可为全厂服务。说完，他依然嘴衔烟斗，昂首挺胸阔步离去。

吴永刚就是在悔罪认错又不消沉绝望中默默劳动，度过了职位低卑、生活困难的三年。终于，他在1961年第一个被摘去右派帽子。第二年，领导就让他导演舞台艺术片《碧玉簪》（越剧）和《尤三姐》（京剧）。有人认为《碧玉簪》是悲剧，不应该以"送凤冠"的大团圆结束，而应改为李秀英因病去世，夫妻不团圆而告终。他找我商议，我认为《碧玉簪》里"送凤冠"是满足越剧老观众心理的最好结局，不宜改动。我又笑着说："你现在摘去右派帽子，重又戴上导演官帽，人人高兴，也是在受苦后的喜剧结束。"两人相视而笑，我从他的眼神中重又看到了那喜悦而刚毅的光芒。

在完成两部戏曲片后，领导上又让他为香港电影界供应剧本。吴

永刚很快将甬剧《双玉蝉》改编为电影剧本。他热情地投入创作，也增加了收入。就在领导上考虑恢复其导演级别时，不料"四清"运动开始了，工作组在大会上批评他"翘尾巴"，又将他从导演岗位上拉下来，派他到电影机械厂炭精车间劳动。他又成为受群众监督的"摘帽右派"，随时随地会再戴上帽子。吴永刚知道这是又一次的人生考验，可能因导演《碧玉簪》成功不免自得而疏忽思想改造了。于是他更加"夹紧尾巴"，立志在劳动中改造自己，争取将来有机会重回导演岗位。

不久，"文革"开始，吴永刚被隔离审查。从此他不再露面，就连他的老伴送寒衣来，也见不到他。这中间，他曾绝望地割腕自杀，幸好被抢救过来。

1976年周恩来总理逝世，举国哀恸。吴永刚秘密地邀一些老友到家里观看周总理出殡的纪录片。当荧屏上出现总理的灵车经过长安街、万民哀悼的画面时，吴永刚突然号啕大哭。他老伴怕被邻居听到，上前劝阻。老吴就扑到床上，用棉被蒙住头，不让哭声外传，但我们仍能听到他的悲声哀鸣，也都禁不住泪流满襟。直到"文革"结束后，吴永刚才重获新生。

古稀之年奔赴广西导演《刘三姐》

正当吴永刚满怀信心地想重新踏上导演岗位再作贡献时，接到的却是因年龄过大而必须退休的通知书。我以为他又要失望了，不料他却兴冲冲地来告诉我，他将退而不休。原来，新成立的广西电影制片厂要拍新版故事片《刘三姐》，到上海来聘请导演。吴永刚不顾广西地处偏僻，条件较差，自告奋勇，以古稀之年抱病应聘，奔赴广西拍摄此片。

这一年，我虽在上影厂文学部工作，却常常关注老吴在广西的拍片情况。先是传来他在酷热的气候和困难的条件下，仍干劲十足

地工作。接着又听到一个令人惊愕的消息：吴永刚意外地被附近打靶场的一颗流弹击中腰部，经抢救后脱险。但他不愿因自己住院治疗而耽误摄制日程，便瞒住医生，提前出院，还挥汗夜战，连续搞了近四十个通宵。谁知祸不单行，就在他筋疲力尽之时，又接到了上海传来的儿子病危的消息。他强忍着内心的悲苦和伤口的疼痛，以惊人的毅力坚持工作到拍摄圆满结束。

　　回到上海后，尽管无片可拍，吴永刚仍非常关心后辈的成长。吴贻弓执导《城南旧事》，他认真地批阅导演工作台本和分镜头本，提意见，看样片。放映获得成功后，他和吴贻弓一样高兴。接着，吴贻弓接受了导演影片《巴山夜雨》的任务，他又特地请出吴永刚一起合作。吴永刚看了剧本，大为欣赏。因为整个剧情放在"十年动乱"时期，通过善与恶的冲突，歌颂了人民的真诚、朴实和善良，而情节的展开又符合吴永刚独特的淡淡哀愁的风格。吴永刚在这部影片里实践了"看不见的导演"和"演员以不表演为表演"的艺术创见。该片放映后，获得1981年电影金鸡奖的最佳故事片、最佳编剧、最佳男女配角、最佳音乐这五大奖项。在庆祝大会之后，我悄悄地告诉他："我在《巴山夜雨》中看到了《浪淘沙》的影子。"他俏皮地对我眨眨眼，含笑走开了。

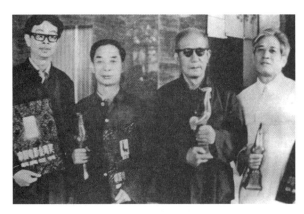

《巴山夜雨》荣获金鸡奖，吴贻弓（左一）、吴永刚（左三）、叶楠（右一）在颁奖台上

1981年，吴永刚担任了《楚天风云》的总导演。当时他已75岁，余年不多，艺术创作似可告一段落。可是，他那不老的宝刀仍闪闪发光，尤其是那锲而不舍探索导演艺术的心愿依然激励着他不断前行。之后，他再度和《巴山夜雨》的编剧叶楠合作，导演一部表现高原测绘兵的影片。他不顾年事已高，还去四川攀高峰、下生活。回上海后，等待叶楠完成剧本。当时，他老伴已去世，祖孙二人相依为命，虽孤苦而不寂寞。他每天中午在家喝酒后，便去金焰家小睡，然后到《上影画报》编辑部来找我闲谈。我告诉他："过去我与你合作未成的《红森林》，已由香港一家影业公司拍成影片，改名《红娃》，由岳枫导演，林黛主演。"他为别人能完成我们的作品感到欣慰。由这个话题引起，他要我为他提供有关大世界游乐场艺人生活的素材，希望我们再合作一次。我请他为《上影画报》写回忆录，他则准备编一本中国电影史画册。

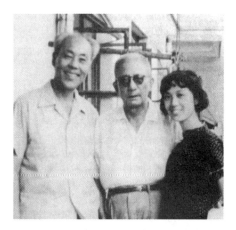

吴永刚导演《楚天风云》时，与郑榕、龚雪合影

晚年吴永刚决心编写中国电影史画册

临终前终于实现了入党的夙愿

有一次，吴永刚告诉我：在《神女》以前，他就在"左翼"影响下工作，他多么希望自己也能成为"左翼"成员。

新中国成立前，他的作品曾受到批评和否定，解放后运动不断，他又屡受磨难，但他对党仍然十分敬仰，追随党矢志不移，并日夜盼望自己有一天能成为光荣的中国共产党党员。拨乱反正之后，党鼓励老艺术家焕发青春，走在时代前列，并欢迎他们加入党的组织。于是，吴永刚满怀热情地写了入党申请书，并在1982年"八一"节正式向党组织递交了入党申请书，袒露了一个老艺术家怀抱数十年的美好愿望。

在以后的四个月中，我每次见到他，他总是兴奋而又不安。他担心自己年老体弱，不知道还能否导演最后一部作品。他也顾虑自己的入党申请能否被批准。我真诚地祝愿他：他的两个"锲而不舍"的愿望一定会圆满完成。

吴永刚耐心地等待着。他等待叶楠的剧本完成，等待入党申请被批准。可是在那年的12月11日公布的入党名单中却没有他。看到

谢晋（左一）、吴永刚（左二）、桑弧（左三）在上影厂先进工作者大会上

他懊丧而失望的脸色，我想安慰他几句，劝他别灰心。但他却对我摇摇头，默默地转过身，挺直腰，向楼下走去。那天他约了叶楠在文学部商谈剧本。讨论中，他因为吸烟过多，引起剧烈咳嗽。他怕烟雾污染空气，影响他人，就起身去开窗，不料用力过猛，突然跌倒在地，从此昏迷不醒。

吴永刚在医院里昏睡了六天。就在临终的前一天，党组织负责同志来到医院病房探望他，俯身对着吴永刚的耳朵庄严地轻声宣布："吴永刚同志，您已被光荣地批准加入了中国共产党！"吴永刚似乎听到了这个期盼已久的宣布，因为他的脸上又漾开了平时常见的笑容。

第二天，1982年12月18日的清晨，一生编导了35部影片的吴永刚，带着一颗艺术家的正直和火热的心，永远离开了我们。

恩师谢晋

石晓华

> 我真切地体会到，
> 每导演一部作品，就是一次生命的燃烧。
>
> ——谢晋

沉思中的谢晋

1974年，我下放在上海一家化工厂"战高温"，其实就是被清除出文艺队伍到工厂劳动改造。有一天，突然上面通知我，说是为了落实政策，可以从事自己的专业工作。就这样我又回到了上海电影制片厂导演组，并幸运地给谢晋导演当助手，做场记、助理导演、副导演，先后拍了七部戏，一干就是六年。在这段日子里，我从谢晋老师的身上学到了许多书本上学不到的东西，使我终身受用，永生难忘……谢晋，是我永远的恩师！

为采访原型,汽车差点摔下悬崖

谢老师常说:"一个艺术家必须要有为艺术献身的精神。"

老师是这样说,也是这样做的。记得在1975年,浙南山区有一些护林员和林场职工,为维护国家财产,经常被偷盗木材的不法分子打死打伤。老师带我去浙南山区下生活,准备以此创作一部电影。到了县里,因地处东南沿海,斗争形势特别复杂。县领导考虑到我们的安全,便安排我们在县里听听汇报、看些材料。可是,老师坚持要到山区去采访原型。他说,一个艺术家如果怕死,就创作不出振聋发聩的文艺作品。他的敬业精神和决心打动了县领导。他们商量后,决定派县公安局的领导带枪穿便服护送我们进山。老师听了,又婉言谢绝了领导的好意。老师说,当地群众都认得县里领导,虽然穿了便装,但面孔是改变不了的,还不如我们自己进山,谁也不认识反而更安全。县领导觉得有理,只好再三叮嘱汽车司机一定要安全地把我们送到林场。

通往林场的公路是在悬崖上开辟出的简易拖拉机路,悬崖下是奔腾的江水。山路崎岖不平,我们身体被颠得像散了架。因为连日下雨,山上树林裹在云雾中时隐时现,这边梨花带雨,那边杜鹃啼血,山区美得像幅水彩画。老师不顾一路颠簸,深深地陶醉在美景中。他说,我们一边下生活,一边也是为今后影片拍摄时选外景,累点值得。

正说着话,汽车停下来了,原来公路因大面积山体滑坡被堵塞了。山区人烟稀少,一时半会不会有人来清理山石,司机劝我们打道回府。老师却认为,尽管汽车不能开了,人还是可以走过去的。他要司机开车回去,和我徒步走到林场。司机再三劝说:"这里敌情严重,就你们两人进山太危险了;前面有没有其他险情还不知,再

说你们对山区情况不熟,万一迷了路,上哪去找你们,我回去怎么向领导交代?"总之,坚决不同意我们徒步去林场。

双方相持了一阵后,最后还是司机退了一步,一咬牙说,还是他送我们吧,否则他心里过不去。他先让我们站在路边,自己开车在倾斜的山石上向前开了十几米,觉得问题不大了,才让我们坐进车里。司机要我坐在靠悬崖的一边,将头伸出窗外,在车启动后,盯着后车轮,随时向他报告后车轮子离悬崖有多远。老师和我坐进汽车后分量加重,车子陷在泥里冲了几次都没冲出去,反而随着车子的震动,路边的泥土不断地滑落到悬崖下,滚落到江中,致使靠悬崖边的那个汽车后轮几乎是悬在半空中。我吓得几乎要惊叫起来。老师见状,一把紧紧地抓住我的手,盯着我,不许我出声和动弹。当时,我脑子里真像一片空白,不知如何是好。最后,司机是怎么开车冲出险地的,我是一点都不知道。危险过后老师对我说,刚才如果我一喊或者身体动一动,司机就会慌神,汽车将失去平衡,掉下悬崖。我年轻不懂这个道理。三十多年过去了,老师在生死关头那种镇定自若的样子,一直铭记在我心中。

为拍《青春》,老师带我冒险登上直升机

电影《青春》剧照

1977年,为了拍摄歌颂周总理关心聋哑人的影片《青春》,我们在东海舰队深入生活并选景。剧中有一场乘坐直升机的戏。听海军同志介绍某海岛风景极佳,去海岛最便捷的交通工具是直升机,可以当天返回。那时乘直升机拍戏的机会很少,所以谢老师想借此感受一下

乘直升机的感觉，同时又可把景定下来。

当时的直升机都是新中国成立初期苏联援助的，经过20多年的使用大都已老化了。为了安全起见，舰队领导选了几架试飞了一下，哪知上去后就掉下一架。我们左等右等，不见部队同志通知我们上飞机，老师急了，就让我去催。部队同志说天气不好，何时能飞还不知道，让我们按原计划到黄山去选景。老师听了，还是坚持要我和李云良（编剧之一）一道去找部队领导再催一下。路卜李云良才悄悄告诉我真实原因，并要我劝说老师放弃乘直升机的要求。我如实告诉老师真实情况时，还"发挥"了一下，说飞行员情绪受影响都不肯飞了。可是老师听了并没有放弃，仍然亲自去找部队领导，恳切地说，剧中有一场直升机的戏，可他连直升机都没坐过，在直升机上拍戏会出现什么问题、应如何解决，我们心中无数，怎么能分好镜头拍好这场戏呢？部队领导被老师的精神所感动，特批再飞行一次，但为了安全只允许摄制组上去三个人。我们和老师登上直升机后，飞机便起飞了。一开始，飞机还算平稳。不一会儿，飞机就随着气流上下颠簸起伏。我心里是一阵阵地打鼓，老师却是一路谈笑风生，我只得暗暗祈祷老天保佑……

6年中，这类危险的事情还有多次，老师每次都是神定气闲，闯过险关。

力求创新，每场戏起码要想出三个绝招

平时，谢老师还常对我说："一个艺术家必须要有创新精神。"老师拍的每一部电影，都体现出他的创新精神。比如，过去电影中的内景都是在摄影棚内搭景拍摄的，但老师在拍电影《春苗》时，却大胆地提出了"内景外搭"的新思路，他要把女主角春苗的家搭在农村水田边。一些镜头的拍摄更是新颖独特，如为了表现春苗深夜

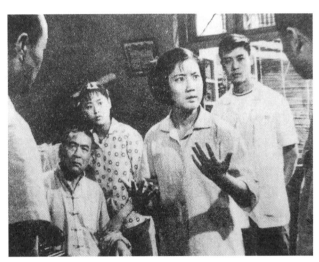

《春苗》剧照

还在刻苦学习的精神,老师要求从煤油灯的特写镜头,拉升到春苗在灯下学习,然后镜头一直拉升越过房顶,拍到四周农舍和农田沐浴在柔和的月光中,一片寂静。当年,一个镜头两种不同的用光,给拍摄和洗印带来了难题,技术部门同志为此攻克了难关。影片放映后,这个镜头给观众留下了深刻的印象。如今的威尼斯电影节主席马克·穆勒,20世纪80年代在中国留学时,曾偶然看过这部电影。当时他非常惊讶,这不像是一部中国电影,影片在场面调度上,把国外的技巧与中国的内容融合得非常好。由于《春苗》是在"文革"中拍摄的,所以现在谈及老师作品时都不大提起,但马克的观感的确是对老师最好的评价。

1975年,谢老师接受了拍摄现代京剧《磐石湾》影片的任务。在此之前,北京电影制片厂著名导演谢铁骊已将现代京剧《智取威虎山》成功地搬上银幕。特别是在拍"林海雪原"那场戏时,特地在北影厂建造了一个亚洲最大的摄影棚。因此,老师接到将《磐石湾》搬上银幕的任务后,整天就在考虑如何拍出新意。他给我布置任务,每场戏没有三个绝招(指用电影语言表现舞台戏的内容)我

别想过关。为此，我白天想晚上想，连做梦都在想所谓的绝招，直想得茶饭不思，真是苦不堪言。其实老师也是在逼自己，他说过："我的每部电影都把它当作新的起点，刻意追求独特的有艺术魅力的表现手法。"当我提出剧中民兵海边巡逻发现"水鬼"的一场戏，放在真实的海边拍摄的具体镜头方案后，马上得到了老师的认可。我这才明白前些天我提出的一些镜头移来横去的"绝招"都被老师否定的原因，其实他也在考虑如何将京剧舞台程式化的表演与真实环境以及电影语言结合起来，如何达到更强烈的艺术感染力。在老师的带领下，京剧导演组和我们一起沿着福建海边走了一圈，终于选定福建东山岛为京剧电影《磐石湾》的外景地。两百多年来，京剧都是在舞台上绽放艺术光彩的，老师却在实景中拍摄现代京剧，无疑在京剧史上翻开了新的一页。

注重细节，军装上的新纽扣磨成旧纽扣

老师对自己所拍摄的影片要求非常高，任何一个细微的失误都不允许。记得在拍影片《啊，摇篮》时，他看到给演员穿的军服上钉的都是新纽扣，立即叫演员脱下来返工。当时，我们在交通不便的黄河边拍戏，一时半会的上哪去弄几百套军装所需要的老式纽扣？有人说，观众看电影只注意演员的表演，不会去注意军装上的纽扣是解放前的还是解放后的。老师告诫我们："中国电影往往让人感到不真实，就是因为在许多细节上不真实而影响了影片的整体艺术效果。"他还说，郑君里和水华导演，不论是演员选择，还是一个道具的运用都非常认真，力求滴水不漏，所以他们拍的影片质量高。于是，我们动员摄制组的同志一起动手，有的在石头上磨扣子，有的用火烤扣子，终于将新纽扣做成了旧纽扣，达到了老师的要求。

另外，《啊，摇篮》最后一场戏是家长来保育院领孩子回家，剧

中有个小孩叫胖东来,要找个群众演员扮演他妈妈。这个角色只有一句台词三五个镜头。我们起初想在当地找个不怯场的形象好的普通群众来扮演,老师不同意。他说就因为戏少,这个演员一出场就要让观众认可,她就是胖东来的妈妈。如果不像母子,观众会不满意的。我只好请当地的县文化局同志帮忙。他们在当地剧团中找来几个当家花旦,老师又认为太漂亮了,看上去和演胖东来的小演员不像母子。后来,文化局的同志找来一位胖乎乎的民歌手,在外形上和胖东来很相似。这位民歌手听说给大导演谢晋当演员,就喜滋滋地化好妆来到老师面前。哪知老师还是不满意,因为演胖东来的小演员眉毛有点倒八字,民歌手却是弯月眉,要求民歌手把弯月眉改成倒八字眉。民歌手一听,这不是"自毁形象"嘛,满心喜悦一下子烟消云散,就不想演了。老师连忙解释,影片中孩子经过艰苦的转移终于和家长见面了,这是一场十分喜庆的戏,当观众看到如此相像的母子相认,必定会发出会心的微笑,由此增添了喜庆的效果。事实证明了老师的话是对的,影片每当放到这里,观众都会发出欢快的笑声。虽然是个次要角色,但由于严格把关,最后达到了很好的艺术效果。

前些年,谢老师从上影厂退休了,但他退而不休,创办了中国第一家民营影视公司和培养演员的艺术学校。我们去公司看望他时,听他说得最多的仍然是"要抓紧时间拍戏,能给观众多拍几部好戏才能不辜负广大观众对我的关心……"这些年老师老当益壮,自筹资金拍摄了《老人与狗》《女儿谷》《鸦片战争》《启明星》等影片,另外还导演了舞台剧《金大班的最后一夜》等。计划拍摄的有反映南京大屠杀的《拉贝日记》,有反映患白血病的8岁女孩将社会救治她的钱捐出来救治其他病人的《我来过,我很乖》,还有反映上海大光明电影院老板创业生涯的《大人家》等。老师说过,他每拍一部电影都是一次生命的燃烧。其实,他何止在拍摄时"燃烧"自己,他

为拍戏而不顾年迈远赴四川、北上京城筹集资金时，更是在"燃烧"着自己。当看到老师日渐苍老的背影，我真是感慨万千，心痛不已。

　　谢老师为了电影艺术而燃烧了自己全部的生命。他的精神感动了许许多多的人。2008年10月26日，成千上万的观众赶到追悼会现场为谢晋送行。追悼会结束后，仍有数百名观众不忍离去，坚持要送最后一程。他们说，在谢晋生前没有机会当面向他表达敬意，只能在今天以此种方式来表达心中的崇敬之情。

　　谢晋老师，您永远活在我们的心中。

敢闯《围城》的女导演黄蜀芹

柯兆银

1997年上海国际电影节前夕，上海电影制片厂二楼，记者采访了著名女导演黄蜀芹女士。

采访是在特别的氛围中进行的。

说特别，是因为四周墙壁上挂着一长排镜框，一帧帧黑白肖像照片十分生动醒目。他们是金焰、阮玲玉、郑君里、谢晋、上官云珠、石挥、韩非、王丹凤、赵丹、刘琼、秦怡、龚雪等。一张张熟悉的面孔，有的微笑，有的沉思，有的神采飞扬……

仰望群星灿烂，机会很多，而看一颗星斗的升起，则是一种难得的体验。尽管黄蜀芹的肖像照还没有挂上去，不过，迟早会。

黄蜀芹在给葛优说戏

对父亲黄佐临的记忆

那是1926年的春天,19岁的黄佐临赴英国伯明翰大学留学。在一次文娱晚会上,他自编自导自演了两个小戏《东西》和《中国茶》,受到各国学生的欢迎,一致评价他的戏有"萧味"——英国大文豪萧伯纳的风格,并怂恿他将剧本寄给萧伯纳看看。黄佐临真的把剧本寄去了,还附信说他如何如何崇拜萧伯纳。萧伯纳居然回信了,他说:"我不是'萧派',我是萧伯纳。"并对他说,要想有所成就,千万不要去当门徒,必须依赖自我生命,独创"黄派"。萧伯纳还送给黄佐临一本照相册。

黄蜀芹记得,那本照相册是烫金的,扉页上有萧伯纳的原信,是用英文写的,还有父亲黄佐临的中文译文。照相册一直是空白的,父亲认为他导演过的100出戏里,还没有真正使他满意的。他要有满意的"黄派戏剧"的剧照才贴上去。可惜这本大相册在"文革"中被抄走了,从此再也没有回来。

黄蜀芹还记得,念小学时,父母总是在校门口等她。她和妹妹一起坐在自行车上,被接到剧场。她常常在后台做作业,做完后就去侧台或后台看戏,看那奇妙无比的艺术世界。戏完了,她和妹妹坐着父母的自行车回家。

那都是很久以前的事了。

历经波折成为电影导演

1957年的秋天,黄蜀芹从上海市三女中毕业,她在志愿表上填了"北京电影学院导演系"。没想到,北京电影学院导演系不招生。父亲黄佐临和老师都反对她报考导演系,希望她能报考理工科大学。

她委屈得哭了。她偏不，宁愿等两年，等到导演系招生！她打起铺盖，前往嘉定当农民。两年后，北京电影学院导演系终于恢复招生，她才匆匆奔向考场。

有一场考试是即兴表演小品。

黄蜀芹从门缝里捡起一封来信。她打开一看，愣住了，原来是电影学院通知她没被录取。她顿时眼泪流了下来。突然，电话铃响了，她拿起电话，是电影学院打来的，告诉她通知的对象搞错了，她是被录取的。黄蜀芹笑了……

考官笑了起来。

终于，黄蜀芹如愿以偿，跨进了中国电影界的最高学府。

黄蜀芹1964年毕业，分配到上影厂。她那个高兴劲儿就别提了，这下子可以大干一场了！可是"四清"运动来了，"文革"又来了。黄蜀芹全家被扫地出门，她先后被赶到厂里的服装仓库和花房去"监督劳动"。洗服装晒服装，种花浇水，一刻不停地从早忙到晚；上厕所，进浴室，都有人在后面催着："快点出来！"她在奉贤五七干校待了5年，其中3年被"隔离审查"，24小时有人跟着看管着。

黄蜀芹有一次生病要动手术。她请假，当时管后勤的头头回答："不可以！"

"我有医生证明。"黄蜀芹声辩说。

"不可以，你还得来。你没有资格看病！"那人咆哮道。

她惊讶，世界上竟会有这么坏的人！她也看见许多好人、优秀的人。譬如，舒适的爱人生癌病病危，他要求去探望，可造反派只同意给半小时。舒适在两个人的押送下来到医院。他在奄奄一息的妻子身旁待了半小时，不乞求多待分秒，回头就走。讲到这里，黄蜀芹指了指墙上舒适的照片，钦佩地说："那个老头特棒！"

"文革"后，她和父母回到家，看到院子里的树木已经枯死，草地一片荒芜，她度过儿时的老房子面目全非——已被改建成肝炎隔

离病房。父亲坚决地说，一切恢复原样。

刚搬回家去的那个春节，全家围坐在大客厅里，把英国式的壁炉点燃起来，顿时，人人都感到很温暖。

1979年，她正式开始电影工作，给谢晋当副导演，拍了《啊，摇篮》和《天云山传奇》。

《人·鬼·情》走向世界

80年代初，黄蜀芹心中暗暗着急起来，已经年过40了，可还没有机会独立拍片；厂里投产影片少，可老一辈的名导演又那么多，哪一年才能轮到她呢？

1981年，她接到一个剧本，是潇湘电影制片厂托人送来的，并邀请她去担任导演。第一天，她忙得没有时间看剧本，第二天才在家仔细阅读了剧本。该剧本写工业战线新老干部的矛盾，政治性强，人物多，对话多，头绪多。听说她在考虑接这部戏，许多朋友都劝她，正在筹拍《牧马人》的谢晋也对她说："导演的第一部戏，选本子千万要慎重……"

她最终还是接了这部戏。毕竟是一个机遇！

黄蜀芹只身一人，飞赴千里之外。为了丰富剧本，使之电影化，她跑了全国三大拖拉机厂体验生活。开镜前，她飞到北京请施光南作曲，第一次见面，黄蜀芹没有一句客套话，就开门见山地提要求；他一口答应，并当场哼出《年轻的心》的主题歌基调。开拍后，她忙得人瘦了，脸和腿都肿了。一次在广西柳州烈日下拍戏，她晕倒在摄影机旁，被急送进医院；吊了整整两天的盐水，医生刚拔下针头，她就迫不及待地赶到摄制现场……

这部名为《当代人》的影片上映后，跳出了传统工业题材的老框框，富有创意，令观众耳目一新。人们知道了上海有个女导演，

她叫黄蜀芹。

在此之后，黄蜀芹片约不断。她1988年拍的电影《人·鬼·情》，很精致，很艺术，也很有特色。现在许多电影导演专业都规定，《人·鬼·情》为教学参考必读之电影。

《人·鬼·情》也获得了外国同行的高度赞誉。

1988年10月，黄蜀芹随上影代表团去法国。法国大使馆文化专员德雄尔先生告诉黄蜀芹，法国天才女演员黛芬妮·赛丽格很喜欢《人·鬼·情》，认为是一部很独特很有个性的影片。"你到巴黎可以去见见她。"法国文化专员对黄蜀芹说，并给了黛芬妮的地址和电话。

在巴黎只有5天时间，访问日程安排得满满的。最后一天，黄蜀芹托翻译打电话给黛芬妮，得到晚上6点去做客的邀请。

黄蜀芹等人按时来到黛芬妮的寓所。走进铁门，沿着一条鹅卵石小路走到一栋小楼前，黛芬妮已笑脸盈盈地在迎接他们了。

黛芬妮十分热情，先用中国茶杯泡上中国茶，接着在沙发上坐下和她们说话。她左右趴着蹲着一条狗和一只猫；她戴着眼镜，穿着格子衬衣，黑长裙，样子高雅又随和；房间里白地毯，白沙发，一整面墙的书架也是白色的。国际妇女电影节主席伊丽莎白也来了，大家谈得很投机，黛芬妮向伊丽莎白主席谈到《人·鬼·情》，说："我很惊讶影片能用现代化的电影语言传达出传统的中国文化。"

一个月后，即1988年11月26日夜晚，许多世界影人来到巴西里约热内卢，聚集在漂亮的科巴卡瓦那大海滩的兵营广场——第五届里约国际影视节的发奖仪式在此隆重举行。

评委主席宣布本届电影节最高奖——最佳影片金鸟奖授予中国影片《人·鬼·情》。黄蜀芹和两位女演员应邀走上主席台，顿时，闪光灯"啪啪啪"朝着黄蜀芹闪亮，全场爆发出长时间的热烈掌声，乐队奏出气势磅礴的交响乐，五彩缤纷的礼花升腾而起……

黄蜀芹靠优秀的作品走向世界。

拄着拐杖拍《围城》

黄蜀芹要拍电视剧《围城》了。

1989年9月初,黄蜀芹和编剧之一的孙雄飞,带着柯灵的介绍信,专程赴京,登门拜访钱锺书夫妇。没有预约,黄和孙二人直奔钱锺书的家——不敢先打电话,钱老常常谢绝别人的拜访;此外,不少人都想把小说《围城》改编成电视剧,可都遭到了钱老的拒绝。

门开了,一位体态弱小的老人出现了,眼镜后面那双充满睿智的眼睛,打量着两位不速之客。

"我们是上海来的,为拍电视剧《围城》的事,想拜访钱先生。"

"噢,请进。"老人和蔼地笑着说。

黄蜀芹和孙雄飞走进钱老的书房,钱锺书和夫人杨绛请客人坐下,递上茶水,询问电视剧筹拍的情况。

两人送上剧本,请钱老指教。

"可以可以。"老人说,"我感谢你们搞电视,因为两代人有这个交情,杨绛的第一个剧本,是佐临把它搬上舞台的,这交情我一定要强调,人是不能忘本的嘛。"

黄蜀芹的心情顿时轻松起来,她也坦言改编有相当的难度。

"按你们媒介物所需要的进行处理,你完完全全可以自己处理。媒介物决定内容。就像把杜甫的诗变成画,杜诗是素材,画是成品。这是素材和成品,内容和成品的关系。想通这个道理就好了,你的手就放开了。"钱锺书说。

……

黄蜀芹在作《围城》案头准备工作时,抽空去看电影《画魂》的外景。她喜欢同时做两件事。那天下午,她坐在奔驰的小车里,突然觉得一阵猛烈的震荡——小车和一辆大卡车相撞,小车钻进卡

车底下，后轮腾空而起。黄蜀芹右小腿的胫骨和腓骨全部折断。这天是1989年11月28日，一个非常吉利的日子。20多个小时后，她被送进上海瑞金医院骨科。她见到医生的第一句话是——"请保住我的腿！"

几个月后，她硬是拖了一条埋了两块钢板、13颗钢钉的病腿，提前出院。1991年4月1日凌晨零点，黄蜀芹坐着轮椅、带着拐杖出现在锦江饭店的门口，《围城》开拍了。

她坐在轮椅上，带着用麻袋装的中草药和成药，率领摄制组乘船挤车，连续4个月南北奔波。在拍摄现场，她不时地从轮椅上起身，拄着拐杖，走到演员身旁边说戏边作示范。

10集电视剧《围城》拍好了，录像送到钱锺书的手里。那天，正逢钱锺书女儿从英国回来，全家顾不上多谈，就围在一起看《围城》，一直看到深夜，小眠片刻，天上已出现鱼肚白，大家又继续看。看完电视，钱锺书兴奋不已，当即挥毫写信给黄蜀芹："……费半夜与半日，一气看完……甚佩剪裁得法，表演传神，配合得益，导演之力，总其大成，佩服佩服！"

黄蜀芹带伤在《围城》拍摄现场工作

他夫人拿过信来，在信末附上："我们看录像，寝食俱废，此时好像是到了另一个世界还没有回来呢。看了一半是感激，一半是抱歉。害你伤了腿没有好好休息。你们如此成功，应得大奖。"

　　而在上海，柯灵从下午一直看到深夜，两块粢饭糕当夜餐；张瑞芳从傍晚6时起，一直看到第二天凌晨3时。他们都认为："成功的改编，近年来少见的电视精品。"

　　当上亿的观众兴奋地在看《围城》的时候，黄蜀芹正躺在医院里；她腿伤情况不好，已再次住进了医院重上石膏……

　　黄蜀芹还拍过电视剧《孽债》，1995年播放时，满城争说，惹得多少人洒下如雨的泪水。1996年她拍的电影《我也有爸爸》，在1997年10月上海国际电影节上被列为参展剧目，得到许多观众的高度评价。

　　采访结束前，记者问："黄导演，你在影视圈里，最佩服的人是谁？"

　　"谢晋。"她抬眼看了一眼墙上谢晋的肖像照片，继续说，"《红色娘子军》是他创作的第一个高峰，第二个是《天云山传奇》《牧马人》，第三个高峰是《鸦片战争》——有人不喜欢这部片子，可从大的方面来看，我说，这部电影就是好！现在电影这么不景气，可谢晋还拍这样的大片，自己当制片人，当集资者，当导演，真不容易啊！他一颗热爱电影的心，无论何时何地，总是永不泯灭！"

中国影坛最早四大名旦

江上行

根据史料记载,中国人拍摄影片自1905年(清光绪三十一年)始。其实那时拍的只是一些京剧片断,中国正式拍成影片是以清末民初的亚细亚影戏公司为嚆矢。该公司的编剧、导演,就是后来创办明星影片公司的张石川和郑正秋。中国最早出名的女明星,是民初闻名上海的F. F. 女士殷明珠,但后来最受观众欢迎的则为张织云。1926年《新世界》举办电影皇后选举,结果张织云独占鳌头,其他依次是杨耐梅、王汉伦、宣景琳。于是此四人被称为"中国电影四大名旦"。

张织云

1922年明星影片公司在上海成立后,拍了一部影片叫《孤儿救祖记》,轰动全国,中国电影事业进入一个发展时期,电影就此成了热门。继之而起者有常熟人冯镇欧经营的大中华影片公司和宁波人邵醉翁创办的天一影片公司(即今日之邵氏公司前身)。"大中华"的主人冯镇欧,是一位受过欧美教育、倾向西方文化的商人,他们拍的片子近于"欧化",第一部出品的《人心》女主角就是张织云,卜万苍那时还是该片的摄影师,导演是顾肯夫。

中国早期的电影女明星，大都是广东人，这大概因为广东是开放最早的省份，广东女子不缠脚。张织云就是广东人，自幼在上海读书，说一口流利的上海话，她进入电影界得力于卜万苍的提携。张织云在《人心》一片中崭露头角后，又拍了一部《战功》；后又随卜万苍转入"民新"，拍摄了一部欧阳予倩编剧的《玉洁冰清》。不久，张织云与卜万苍结合，由顾肯夫介绍把他俩拉进明星影片公司。

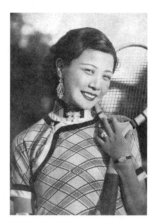

张织云

明星影片公司当时执上海电影界牛耳，阵容坚强，张织云进"明星"后，接连拍摄了《可怜的闺女》《新人的家庭》《未婚妻》和《空谷兰》四部片子。尤以《空谷兰》一片，原是包天笑写的一部小说，在《时报》上连载，张织云演一个善良的母亲，适合她的性格，她演技逼真，催人泪下，非常成功。此片放映后，风行一时，北京专演女子时装京剧的奎德社，还把此剧搬上舞台，"空谷兰"三字，成为当时的流行词。

张织云在"明星"拍了几部片子后，就息影家居了。后来一度下嫁茶商唐季珊，过着优越生活，然而就在此时她染上了吸鸦片的恶习。俟唐、张纰离，数年后张织云再上银幕，已失去当年风采，最后贫困交迫，死于香港街头。

杨耐梅

杨耐梅也是广东人，颇具姿色魅力，但放荡不羁，口没遮拦，属于大胆女性之列。这在当时的中国社会是格外引人注目的，所以一上银幕就成了红星。1924年起她在明星影片公司拍了《苦儿弱女》

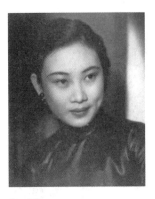

杨耐梅

《新人的家庭》等十多部片子,其中尤以《少奶奶的扇子》一片最为成功。不久胡蝶崛起,杨耐梅急流勇退,离开了银坛。

杨耐梅在当时的电影界,"艳闻"频传。与号称"风流小生"的朱飞、专演反派角色的王吉亭都有过恋爱史;1926年又受到军阀张宗昌这个"狗肉将军"的青睐。直到30年代初,杨耐梅又被邵氏昆仲邀去,为"天一"第一部有声电影《歌场春色》主角之一,重又活跃起来。顾无为把《啼笑因缘》搬上舞台,特邀杨耐梅演何丽娜、朱飞演樊家树以兹号召。但此时的杨耐梅已年华老去,如昙花一现,不久即离沪去香港,其最后结局与张织云相同。

王汉伦

王汉伦原名彭琴士,又名剑青,苏州人。15岁时奉父母之命与一留学生订婚,孰料此人在国外早与一异国女性同居。彭离家出走上海,考入四明洋行当女职员。洋行买办任矜萍为明星影片公司股东之一,此时"明星"准备开拍郑正秋编剧的《孤儿救祖记》,正在物色有富贵气质的女主角,任矜萍见彭琴士雍容华贵,合乎条件,乃向导演张石川推荐,经试镜头,张石川非常满意。《孤儿救祖记》为一悲剧,她演该片颇有身世之感,因而能进入角色,演来恰到好处。该片在京、津、沪放映,盛况空前,轰动一时,其名益彰。当彭家获悉她在拍电影时,认为有辱门楣,极力阻止,但她意志坚决,毅然与家庭一刀两断,并改名为王汉伦。

"明星"当时处于风雨飘摇之中,王汉伦的处女作《孤儿救祖记》为他们赚了大钱,挽回危局。这时旅美某华侨在上海创办长

城画片公司,以超出明星公司数倍报酬,邀请王汉伦主演《弃妇》,王汉伦乃脱离"明星"进了"长城"。后来任矜萍创办新人影片公司,也想邀王汉伦去拍片,王汉伦因任矜萍是她进入电影界的引路人,饮水思源,情不可却,乃放弃"长城"之优厚待遇而为"新人"拍了一部《空门贤妇》。此后,她为避免电影界争夺索性去南洋一带登台表演去了。

王汉伦

王汉伦从南洋回来后,一度和杭州名士王季欢结婚,不久即离异。王汉伦是我国早期职业妇女中的典型人物,也是提倡女权的积极分子,她主张女性自力更生,反对对丈夫的依赖。1931年她跟从法国美容博士理查德研究美容术,旋在上海霞飞路(今淮海中路)485号创办"海伦美容院"。她是我国最早研究美容术的人,还调制过不少种化妆品。后来又在附近"美丽理发店"内专为顾客美容,并上门服务。20世纪30年代末在霞飞路上,时常可以看见一位小脚放大、手提小皮箱往来奔波的中年妇女,她就是中国电影界的元老王汉伦,她的芳踪直到抗战结束后才消失在这条马路上。

宣景琳

宣景琳于20世纪90年代初去世,她是电影"四大名旦"中,艺龄最长、寿命也最长的一人。

宣景琳是苏州人,童年失怙,依舅父过活。舅父在"笑舞台"当案目,由于舅父关系她从小进出于"笑舞台"。当时"笑舞台"专演文明戏,老板为张石川,剧务是郑正秋。后来张、郑创办明星影片公司,因此吸收她去拍电影,她原名金林,郑正秋认为这个名字

宣景琳

太俗气，为她易名景琳。

宣景琳主演的第一部片子是《最后之良心》，男主角是胡蝶的第一任丈夫林雪怀。之后，"明星"和她签了三年合同，聘她为基本演员，但合同中有一条："在此期间不得结婚。"宣景琳后来被王一亭的儿子看上了。但"明星"当局认为她是位具有号召力的演员，又不便得罪王家，于是这一条款等于废纸，仍旧和她续约，她在"明星"拍片数年之久。1931年，明星影片公司准备拍摄洪深编剧的有声片《如此天堂》，原定由宣景琳主演，可是有人说了句："天不怕，地不怕，就怕苏州人打官话。"暗示宣景琳拍有声片语言恐难胜任，于是张石川把主角换成了胡蝶。宣景琳一气之下，离开"明星"而接受天一影片公司的第一部有声片《歌坛春色》的主角。该片公映后，大家公认宣景琳的普通话讲得最好，为群星之冠。"明星"当局自认失策，因为当时正值有声片萌芽时期，能说普通话的演员不多。于是一年以后，明星公司又把她请了回来，直到抗战前她才离开影坛结婚，做了贤妻良母。

新中国成立后，息影十年的宣景琳又重返电影岗位，进上影厂拍了《家》《长虹号起义》《三八河边》《家庭问题》等片。拍完《家庭问题》一片后，宣景琳光荣退休。她从18岁进入电影界，在水银灯下生活了足足41个年头。

中国第一个女影星王汉伦

赵士荟

1996年8月,为纪念电影在中国放映一百周年,上海大光明电影院和大世界游乐中心联袂举行了为期一周的"中国电影史料展"。

在众多的展品中,有一张早期影星王汉伦的相片特别引人瞩目。那长长的前留海,那弯弯的发髻,那入时的衣着,再加上端庄的面容,俨然是民国时期的一位大家闺秀……

20年代的王汉伦

这位曾经红极一时的电影女明星,虽然在银幕上屡创辉煌,但在银幕下却是孤独地度过了她的后半生。她没有子女,身边唯一的亲人是她的外甥——姐姐的儿子。

一个冬天的下午,笔者特地走访了王汉伦的外甥李家震先生。李先生满怀深情地向我诉说了他的姨母的生平……

状元门第 掌上明珠

据李家震先生说,王汉伦原名彭剑青,她确实是出身在一个大

户人家，先世还出过两名状元。

李先生取出一张《新苏州报》给我看，报上记载着"彭状元府"的今昔。从1996年开始，苏州市政府为了配合街坊解危安居工程，决定将十处古典庭院进行修葺，其中包括坐落在十全街上曾经有过乾隆题词的南畇草堂。

南畇草堂又名彭状元府，是清代彭定求、彭启丰祖孙两代状元的府第。彭定求（1645—1719），字勤止，号访濂、止庵，晚号南畇老人。他在康熙年间，曾经连中会元和状元，并任《全唐诗》总裁。彭定求的孙儿彭启丰（1701—1784），字翰文，号芝庭，晚号香山老人。他在祖父彭定求死后八年，也连中会元和状元，成为吴中科甲盛事。彭启丰工诗文，擅书画，现在苏州博物馆内仍藏有他的画扇。

时移势易，彭状元府至晚清逐渐衰落，到了彭剑青父亲一代，已经与科举无缘，他只是在安徽招商局谋得总办一职，后来又寓居上海。彭剑青兄弟姊妹共七人，剑青最小，聪明美丽，父亲视若掌上明珠，来上海后就送她进洋学堂读书。

脱离家庭　改名换姓

彭剑青16岁那年，正在上海圣玛丽女校念书时，父亲去世了。兄嫂不让剑青继续在洋学堂读书，将她嫁给东北一个姓张的人做妻子。不久夫妻离异，彭剑青又回到家里。

兄嫂对剑青离婚一事非常不满，剑青只好住到干妈家里；后来在虹口一所小学里担任教员，报酬很少，入不敷出。为了谋得一个收入较丰的职业，剑青又去学英文打字。三个月后，她被录用为四明洋行的打字员。

当时四明洋行有一位同事，名叫任矜萍，他是明星影片公司的股东，并且和"明星"的导演张石川认识。当时"明星"正在筹拍

影片《孤儿救祖记》,需要物色一名女主演,任矜萍知道彭剑青对电影有兴趣,就对她说:"密斯彭,你的模样很好,中文和英文的基础也不错,为什么不去拍戏呀?"剑青说:"我既不懂得电影表演,又没人介绍,哪里能盲目行事呢!"任矜萍说:"我可以替你介绍,明天就陪你去试镜头。"翌日,任矜萍就陪彭剑青去明星公司找张石川。张石川让彭剑青在摄影机前做一些喜怒哀乐的表情,发现她很上镜头,于是当场拍板,和她签订了演员合同。合同上写明:片酬500元,每月拿20元津贴。

于是,彭剑青辞掉了四明洋行打字员的职务。兄嫂知道后大为恼火,嫂子说:"我们祖上是状元府第,戏子上门都不让坐高板凳;如今你偏去当戏子,丢尽了祖宗的脸!"哥哥则要将剑青送回苏州老家祠堂去,接受家规的惩罚。彭剑青为此和家庭脱离关系,决心做一个自食其力的新女性。那时候正值端午节,彭剑青想到老虎是无所畏惧的,它的额头上有个"王"字,于是就改姓王,取名汉伦(这是一个时髦的外国名字的音译)。

初涉影坛　一举成名

明星影片公司成立于1922年。创业之初,围绕"处处唯兴趣是尚"的宗旨,拍摄了《滑稽大王游沪记》等三部短片,成绩并不理想。后来看到中国影戏研究社将一起谋财害命案改编成故事片《阎瑞生》上映,非常叫座,于是也拍了一部命案戏《张欣生》,却遭到当局的禁映。"明星"的编导郑正秋就另辟蹊径,编写了一部家庭伦理片《孤儿救祖记》,旨在表现"电影的教化作用"。

《孤儿救祖记》的故事是这样的:某富翁的儿子骑马游玩,不慎摔死,留下了怀孕的妻子余蔚如。不久富翁将侄子立嗣为儿子。侄子品性恶劣,想独霸家产,就向富翁进谗,说蔚如行为不端。富翁

一怒之下，将蔚如逐出家门。蔚如在外生下了儿子，取名余璞，含辛茹苦，将其抚养成人。十年后，恶侄因不务正业，整日花天酒地，遭到富翁的训斥，于是铤而走险，准备谋杀富翁。当恶侄行凶时，正好被余璞撞见，余璞奋力相救，使富翁免于一死。于是富翁幡然悔悟，与蔚如母子骨肉重聚。

王汉伦在片中扮演余蔚如。当时她既不懂得表演理论，也没有表演经验，只是听到导演张石川启发她说："你要假戏真做，化为戏中人，忘掉自己。"在拍摄"闻知丈夫死去"这场戏时，张石川说："喏，你的丈夫死了，你的唯一的亲人突然死去了；可是你生活在一个奉守旧礼教的封建家庭里，礼教是无情的。你年纪还轻，可是不能改嫁，此后的日子可怎么过哟……"王汉伦听着，想着，伤心起来，竟然号啕大哭，像真死了丈夫似的。

王汉伦扮演余蔚如之所以取得成功，主要是摆脱了当时新剧（文明戏）的表演程式，表演力求生活化；她将自己的生活体验融会于角色之中，因此演得真实自然。她那美丽的容貌、雍容的气质、楚楚可怜欲哭无泪的模样，博得了无数观众的同情和喜爱。余蔚如成为中国银幕上第一个贤妻良母的典型形象，王汉伦也由此成为第一位电影女明星（此前的国产片中虽已有了女演员，但还不是明星）。

《孤儿救祖记》于1924年公映后，好评如潮。前辈电影史家谷剑尘曾说过："话剧界要是没有《少奶奶的扇子》，（话剧）决不会引起人们的重视；电影界要是没有明星公司的《孤儿救祖记》，（电影）后来也不会盛极一时，造成了空前的国产电影运动。"

明星影片公司因拍摄《孤》片获得了可观的票房收入，新建了摄影棚（原来是露天拍摄），添置了照明灯（原来是利用日光拍摄），搬迁了办公楼（由渭水坊迁到白尔部路，今重庆中路）。"明星"老板们赢得了万贯家财，而王汉伦的津贴仍旧是每月20块大洋。

擅演悲旦　凄楚动人

《孤儿救祖记》一炮走红之后，王汉伦又在明星公司相继拍摄了《玉梨魂》《苦儿弱女》和《一个小工人》三部影片。不久，长城画片公司许以高报酬，从"明星"挖走了王汉伦。

王汉伦在"长城"拍摄了《弃妇》《摘星之女》和《春闺梦里人》。其中《弃妇》一片是"长城"的创业作品，也是王汉伦自己感到满意的作品。影片描写一个豪富之家的媳妇，被有外遇的丈夫遗弃，便走向社会谋生，在一家书局当职员，却又受到经理的侮辱。这使她觉悟到，妇女一定要争取自己的社会地位，于是便投入女权运动。后来丈夫又想和她言归于好，被她拒绝了。丈夫恼羞成怒，诬告她是乱党，她只好远离尘世，隐居到山中，结果又遭到强盗的抢劫，逼得她步入空门，最后病死在尼姑庵里。《弃妇》是一部"问题剧"，提出的是"妇女职业问题"。王汉伦之所以喜欢这部影片，是因为自己的身世和剧中人很接近。

王汉伦在"长城"拍了三部影片之后，并没有得到什么"高报酬"，虽经法院交涉，也没有着落。此后，她又为任矜萍主持的新人影片公司演了《空门媳妇》，为天一影片公司演了《电影女明星》。《电影女明星》是王汉伦、胡蝶和吴素馨三位当红的女影星联袂主演的；影片拍成后，王汉伦随片赴南洋一带，所到之处，轰动一时。由于她在银幕上扮演的大多为悲剧角色，因此有"第一悲旦"之称。

自组公司　制片创利

王汉伦主演的片子虽然叫座，但获利的是电影公司老板，自己却拿不到应得的报酬。于是，她决定自组公司拍片，公司的名字就叫

汉伦影片公司。开山之作是《盲目的爱情》（又名《女伶复仇记》），该片由包天笑编剧，卜万苍导演。故事描写从一所大学毕业的两位同学俞汝南和尤温，同时爱上了女伶王幽兰，但王幽兰只爱汝南，不爱尤温。于是尤温怀恨在心，去殴打汝南，汝南因此双目失明。王幽兰要找尤温复仇。尤温指使党羽将幽兰劫至家中，欲行非礼，幽兰不从，即被尤温关进了土牢。若干年后，幽兰从土牢里逃出，找到了汝南。双目失明的汝南用手抚摸着她的面庞和头发，竟不相信这又老又丑的女人就是幽兰，幽兰悲痛欲绝，结果用刀自刎……

《盲目的爱情》拍成后，王汉伦带着这部影片赴各地巡回放映，最远到过长春和哈尔滨。当影片放映幕间休息时，王汉伦即登台和观众见面，盛况空前。此后，全国各地以及海外片商纷纷前来上海购买此片的拷贝，王汉伦也因此获得一笔可观的收入，这笔收入就成为她息影之后的生活开支。

王汉伦在1931年写的《影场回忆录》中，对自己的从影生涯进行了总结："那时虽不曾拍过轰轰烈烈的爱国主义影片，然而我曾经主演过的片子，大都蕴蓄着一番深意在内。我在这个时期里，所主演的影片还有一些补救社会、激发人心的可能，总算与我的初志无背。"

告别影坛　研究美容

王汉伦是在1930年告别影坛的。用她自己的话来说，她是"知难而退"了。

告别影坛之后，王汉伦即师从法国美容博士理查德先生研究美容术，然后开办了一家汉伦美容院，成为我国最早研究美容术的女性之一。李家震先生告诉我，汉伦美容院的地址在霞飞路（今淮海中路）华龙路（今雁荡路）口，也就是现在的全国土产商店所在地。

汉伦美容院开张后，经常遭到地痞流氓的敲诈勒索，但王汉伦还是咬紧牙关坚持办下去。直到上海沦陷，敌伪主持的广播电台要王汉伦去作宣传，王汉伦借口有病拒绝了，来人扬言："等你病养好了，什么也别想干！"结果，汉伦美容院只得关门大吉。

在上海沦陷期间，王汉伦穷困潦倒，靠变卖家具和衣物维持生活。抗战胜利后，王汉伦想："这下子可出头了！"于是跃跃欲试，又想重返影坛。她去了一家影片公司接洽拍戏之事，老板却说："你自己照照镜子吧！"意思是嫌她老了，其时她只有40岁出头。

想起这段岁月，王汉伦激动地说："我的青春时代是给旧社会的电影公司老板剥夺了的，我替他们挣了洋房、汽车，一旦年龄稍大，就被他们看得草芥不如……"

结婚两次　　皆成悲剧

王汉伦在银幕上扮演的多半是"寡妇"和"弃妇"一类的角色，在银幕下的婚姻生活也是不幸的。

如前所述，王汉伦16岁那年，由兄嫂做主嫁给东北本溪煤矿一个姓张的督办做妻子。这个煤矿是中日合营的。王汉伦嫁过去之后，发现丈夫经常和一个日本女人鬼混，便对丈夫说："你已经是有妻室的人，怎么还胡搞？"丈夫回答说："男人三妻四妾是常有的事，你别来管我！"后来，丈夫又到上海一家日商洋行当买办，王汉伦也同来上海。不久，她又发现丈夫协同日本人购买中国的土地，于是婉言相劝，说这是卖国行为；丈夫发火了，动手殴打王汉伦。王汉伦不能忍受这种虐待，就提出要离婚，丈夫说："今后，你的眼泪要流不尽的！"他给了王汉伦300元钱，算是赡养费。王汉伦不要他的肮脏钱，毅然离开了他。

对于她的第二次婚姻，王汉伦很少和人谈起。1935年出版的

《影戏年鉴》上载有《王汉伦离婚终告成功》的专题报道，现摘录如下，以窥一斑：

"十年前之老牌女明星王汉伦，年前以彭剑青名义，与浙西文人王季欢结婚，不数月即行反目，时发冲突，渐于去年涉讼。汉伦以虐待控季欢，双方对簿公庭。经杭县地方法院迭经审理结果，由两方试行同居，但两王已各走极端，无和解之望，故又向高等法院告诉。高等法院于上月卅日开辩论庭……，两王当庭争执甚烈，最后决定，由王季欢付王汉伦一千元赡养费，协议离婚，以后永远脱离夫妻关系……"

经历了两次婚姻的失败之后，王汉伦再也没有结婚，40多年孑然一身，直到去世。

喜获新生　渐趋平淡

上海解放了，王汉伦绝处逢生。1950年，昆仑影片公司筹拍影片《武训传》，编导孙瑜特邀王汉伦在片中客串慈禧太后一角。戏虽然不多（只有一场戏，十句对白），却是王汉伦在新社会中拍摄的第一部影片，她是尽了自己的努力去演的。令人遗憾的是，影片完成放映后，却遭到粗暴的批判；在"文革"中，更作为"大毒草"再次示众。作为演员之一，王汉伦是感到伤心的。

上海电影制片厂成立后，厂里的领导同志马上派人来探望王汉伦，并让医生为她治病。当王汉伦第一次拿到演员工作证时，禁不住热泪盈眶。王汉伦还想演戏，但经过一段时间的学习，参加排演时，她感到力不从心了。因为她过去演的都是反映封建社会的家庭戏，如今要表现的是新社会的工农兵，而王汉伦对这些角色却是不

熟悉的，因此她只是在《鲁班的传说》和《热浪奔腾》等片中担任过配角。即便如此，因为有了工资收入和公费医疗待遇，王汉伦的生活还是安定的、有保障的。她的后半生，由绚烂趋于平淡。

1960年，全国第三次文学艺术工作者代表大会在北京召开，政府派了专机到上海来迎接王汉伦去北京参加会议。王汉伦和宣景琳、范雪朋等几位老影星坐上飞机，从机舱里俯瞰祖国的壮丽河山，禁不住相对流泪。

好景不长，"文革"浩劫从天而降。这时王汉伦虽然已经退休，仍难免抄家之厄运。在她居住的小屋里，既没有"金银财宝"，也没有"变天账"，只有保存多年的一些电影资料，竟也被洗劫一空——这是多么令她心痛的事啊！

1978年8月17日，75岁的王汉伦在上海广慈医院病逝。8月30日，上影剧团在龙华殡仪馆举行追悼会，新老演员近百人肃立在王汉伦的遗像前，默默地向这位影坛前辈致哀。王汉伦的骨灰由外甥李家震安葬在位于苏州横塘的青春公墓。

李家震先生告诉笔者，王汉伦的晚年先后在南昌路、汾阳路和香山路三个寓所住过。笔者曾前往这三个地方寻访，不少邻居都还依稀记得，确有这样一位老太太曾经是他们的芳邻：乌黑的头发，高高的额头，明亮的眼睛，她的气质是那样的与众不同……

中国第一代影星殷明珠

李海珉

在中国电影百年史上,第一部由女性担任角色的影片是黎民伟拍摄于1913年的《庄子戏妻》,他大胆地让妻子严珊珊在影片中担任角色。不过,严珊珊在影片中饰演的仅为配角,女主角庄子之妻仍由黎民伟自己反串。此后8年,电影中没有女演员。1921年,终于又有女子走上了银幕,那就是《阎瑞生》中的王彩云和《海誓》里的殷明珠。彩云乃妓女出身,从良后饰演的也是妓女,且仅演一片就匿迹影坛;而殷明珠担纲主演了近三十部电影,她的成名比胡蝶、阮玲玉早得多,堪称我国第一代影星。

自幼学丹青 到沪入女校

殷明珠生于1904年,名尚贤。殷家世居江苏吴江黎里镇北长田村,曾祖殷兆镛是道光年间翰林;祖父殷梦琴,举人出身,在浙江乌镇做官,平时好学不倦,有诗文集多部,特别值得称道的是编著了一部《乌镇志》。父亲殷星环,进学成为秀才之后,专事丹青书法,遐迩闻名。母亲张慕莲出身举人之家,知书达礼,能诗能文,也会几笔丹青。

殷星环夫妇对于女儿,爱如掌上明珠,以"明珠"作为其爱称,后来大名尚贤不彰,"明珠"一名却享誉海内外。也许是遗传因子的作用,也许受到家风的熏陶,明珠自小对形象、线条、色彩有着极强的感悟。5岁开始在父母的指导下学习绘画,先花卉鸟兽,学一笔似一笔,画一幅像一幅。10岁以后,明珠要求学绘仕女,一开笔就不同凡响,笔下的女子婀娜多姿、栩栩如生。

殷明珠(1945年摄)

6岁时,明珠被父母送到黎里镇上的民立小学读书,她在启蒙阶段遇上了一位开明的好老师,那就是民立小学创办人倪寿芝(1864—1943),当地有名的思想新颖的教育家。倪寿芝早年求学于上海城东女学,学成返里,1903年倾尽积蓄创办了"求吾蒙塾",兼收男女学生。两年后,改名民立小学,设置国文、算术、自然等课程。1914年,与黎里镇另一所"明懿女校"合并,成立吴江第四区女子学校,倪寿芝任校长。由于洋学堂招收女生,改革课程,不读"四书五经",遭到当地封建遗老和顽固势力的攻击,倪寿芝对此毫不畏惧。在学校里,殷明珠一开始受到的就是有别于传统的教育。倪老师创立了"女子放足会""嘤鸣手工会"等,鼓励女子放足,学习多种技能,以自食其力,争得与男子平等的地位。倪寿芝办的学校被黎里老百姓称为"洋学堂",洋学堂内的女学生都是"洋丫头"。当时,尽管天足运动已经很有声势,但是黎里守旧的家庭仍然要女儿缠足。好几次,倪寿芝带领一批"洋丫头",去做说服动员工作。殷明珠是"洋丫头"中最为突出的一位,敢于抛头露面,敢于发表意见,豆蔻年华的这颗明珠,正悄悄闪耀出她的光华。

正当明珠的思想、学问和绘事与日俱进的时候,家庭突遭不幸,父亲得急病去世,那一年明珠才13岁。殷星环在世时,喜欢购买

"发财票"（即彩票，黎里人习惯上这样叫法），去世之日正好有幸得到头奖。画家虽然已经听不到这个喜讯，毕竟为母女俩留下了一笔不小的财产，办完丧事之后，余数仍相当可观。1917年底，母女俩迁居浙江嘉兴，半年后再迁上海。

14岁那年，殷明珠进了上海中西英文女校。在那里，天资聪颖的明珠似鱼得水。她在运动方面特别有天赋，身体的柔韧性极好，很快学会了骑马、骑自行车、驾驶汽车、游泳，就连女孩子不能参加的足球她也敢于上场，与男孩子较量直至终场。各种舞蹈她一学就会，唱歌更是拿手。

16岁那年，殷明珠出落得楚楚动人，身材颀长，鹅蛋形的脸庞，一双凤眼晶亮有神，不仅擅长运动，更喜欢模仿外国影星们的神态身姿。当时美国影片《宝莲历险记》正在上海上映，女主角宝莲由影星白珍珠饰演。明珠自小对服饰及颜色非常敏感，她模仿宝莲的服饰进行设计，让裁缝定做了一套宝莲式的服装。明珠穿着这套自己模仿设计的服装参加社会交际，吸引了许多新潮女性的目光，一时间，模仿外国影星服饰之风席卷了十里洋场。女校肄业后，殷明珠进入邮电局当职员。由于明珠能说会道，热情大方又彬彬有礼，一口流利的英语，使她在交际场上优游自如。但凡出现殷明珠身影的舞场、歌

少女时代的殷明珠（16岁时摄）

厅、咖啡厅等场所,必定人头济济,众星捧月似的围着她转悠。

结识但杜宇 《海誓》亮英姿

如果说天赋加上兴趣和学习,奠定了殷明珠日后成为影星的基础,那么但杜宇则是殷明珠进入电影界的引路人。

但杜宇(1897—1972),祖籍贵州,生于江西南昌,原名祖龄,号绳武,自小聪明能干,喜欢绘画。在他13岁时父亲过早谢世,从此家道中落。18岁那年,他随母亲到上海,就读于上海美术专科学校。他擅长画美女,别具丰姿,当时上海的月份牌和一些杂志的

但杜宇(1926年摄)

封面,都向他约稿,由此名声大振,后来有《百美图》画集出版。但杜宇非常喜欢油画、水彩画和摄影,爱看电影,特别喜欢看外国影片。1920年春,但杜宇会同朱瘦菊(长篇小说《歇浦潮》的作者)和周国贤(即周瘦鹃),以1 000元的代价从一个即将回国的法国人贝克纳手中购得一架"爱拿门牌"电影摄影机。摄影机到手了,可三个人对拍摄电影纯属门外汉,不会使用,也无从请教,捣鼓了几天,仍然摸不着门,朱、周二人知难而退。只有但杜宇下定了决心,决意走出一条自己的路。他拆拆卸卸,装装配配,足不出户半月有余,渐渐摸到了门道。接下来就试拍新闻片,居然颇有成效。于是他筹集资金办起了上海影戏公司。这是一个家庭公司,基本演员全是家庭成员,但杜宇自编自演自导自摄自洗,既是经理,又是家长。这就是中国早期电影制作的常规。但杜宇发觉新闻片的内景与外国片相比,阴沉沉的,缺乏亮色。为了找到症结所在,他反复观看舶来片,忽见主人公的瞳仁内有丝丝白光一闪,但杜宇恍然大悟,肯

定是使用发光的物体照射所致。但氏立即制作了银色的薄板,用以反射太阳光增加亮度,一试,效果特佳。攻克了反光技术的难关之后,但杜宇决定拍摄一部爱情片《海誓》。所有的一切但氏都能够包揽,唯一缺少的是女主角,家庭成员无人能够胜任。

再说在中西女校读书时的殷明珠,就有"首席校花"的名声,踏上社会后,更是名动洋场的风流人物,人们称她为F.F.女士,意为"洋派"人物。报刊上竞登明珠的照片,当封面作广告,袁寒云等一些文人赋诗赞美。但杜宇看到了殷明珠的照片,叹赏不已,觉得《海誓》的女主角如果让殷明珠来饰演,定能生色。一打听,很是凑巧,但杜宇的一个侄女曾在中西女学读过书,认识明珠。但杜宇立马请侄女引见。当亭亭玉立的明珠出现在眼前时,但杜宇的眼睛一亮:"就是她!主角非她莫属!"明珠一向喜欢新潮,喜欢接受各种挑战,一听自己将走上银幕,兴奋不已,两人一拍即合。

1921年,上海影戏公司的处女作《海誓》,在闸北的一块空地上搭设布景开始拍摄,编剧、导演、摄影、洗印以及美工、布景、制作等等全由但杜宇一人包揽,难怪后来但杜宇被人称为"中国电影的技术全才"。据《申报》1922年1月23日介绍:《海誓》"历时六个月,始告完成,经七次试演,……自21 000余尺中选出6 000余尺,分为六大本,前后历时一年方才完成,实际是中国最早的三部长故事片之一"。同年1月29日,《海誓》首映于夏令佩克豪华影戏院。

《海誓》描述了一个富有理想和浪漫色彩的爱情故事:摩登少女福珠(殷明珠饰)与青年穷画家周选青(周国骥饰)相恋,私订终生,订婚后互相盟誓:如有负约,当蹈海而死!福珠的表兄(董廉生饰)非常富有,爱慕福珠美貌,穷追不舍。在钱财的诱惑下,福珠忘记了自己的盟誓,决定嫁给表兄。正当他们在教堂举行婚礼之际,福珠忽然天良发现,幡然醒悟,念及前誓,逃离教堂,奔归画家周选青。可是选青余怒未消,斥责福珠负义变心,拒绝了福珠。羞

愧不已的福珠，狂奔到海边，决意践誓投海自尽。选青见福珠情真，及时赶到，救福珠脱了险，两人尽释前嫌，终成佳偶。

也许国人看腻了中国的古装戏，全是"私订终身后花园，落难公子中状元，奉旨完婚大团圆"那一套老式的婚姻三部曲，对这部模仿外国的片子感到十分新鲜，情节新、人物新、服装新、思想感情新，结婚方式更新。郑逸梅曾撰文说："各家报纸纷纷登着影评，虽有挑剔陈设太欧化、生活场景处理不妥等，但对殷明珠的表演是无懈可击，一致赞扬。"的确，中国的电影刚刚起步，没有什么技巧，全凭摸索，演员、导演、编剧没有分档，故事概况就是剧本，根本没有什么分镜头，更没有导演本，一部无声黑白片，演员全靠表情和动作，使观众了解剧情起因、经过、高潮和结局。可以说《海誓》的成功，殷明珠功不可没。她成功地饰演了中国电影第一位女主角，在片中能够深入角色，表演真切，形象动人，显示出非凡的艺术才能。

与《海誓》（上海影戏公司拍摄）同年完成的影片还有《阎瑞生》和《红粉骷髅》。《阎瑞生》由中国影戏研究社拍摄，《红粉骷髅》由新亚影片公司拍摄。三者都属于小型公司，拍的又都是故事片，而且都是刚拍摄了短片开始尝试拍摄长片。三片分别出自小说改编、剧本改编和电影创作，这也是后来电影的三种主要创作源头。三部长片首轮均在夏令佩克豪华影戏院公映，《海誓》首映票价5元，《阎瑞生》1.5元，《红粉骷髅》3元。《海誓》尽管票价偏高，但依然场场爆满，殷明珠的受欢迎程度于此可见一斑。

影坛同比翼　艰难创新业

电影事业把殷明珠和但杜宇的情感牢牢地维系在了一起。尽管明珠的母亲认为女儿拍电影似乎以色相示人，有伤殷氏门风，一度持反对态度，甚至不准明珠与但杜宇往来，但是，殷明珠已经决心

把自己奉献给中国的电影事业,她与但杜宇之间的感情也到了瓜熟蒂落的时刻。最后母亲想通了,不再以诗礼传家的旧观念苛求女儿,承认了他们的结合。在拍了《重返故乡》和《传家宝》之后,1926年2月1日,两人在杭州结婚。证婚人叶楚伧在致辞时说道:"新郎为海上画家,为余旧友,新娘系黎里望族,与余有世谊。今日在杭结婚,而余为证婚人,其乐何如!"由恋爱到婚姻,由事业到家庭,故叶楚伧称赞他俩"一双璧人,天作之合"。新婚伊始,杜宇和明珠仍牵挂新片,西湖蜜月没有度完,就回到上海。友人们讨喜酒吃,夫妇两人就在摄影场地设下宴席,招待宾朋,热闹一番之后,又投入了新影片的拍摄工作。

上海影戏公司的人员、装备和经费都有限,可说是捉襟见肘,要拍好一部电影,只有加倍付出心血。有时一个镜头卡壳了,不上不行,上又没有足够的条件,可他们往往能够别出心裁,抓拍或抢拍,一次一次地获得成功。拍摄《飞行大盗》一片,那大盗有个恍如列御寇乘风而行的镜头,为了逼真,必须拍摄一群仰头观望空中飞盗的老百姓。这么多的群众演员,假如临时雇佣,得花好多钱,镜头仅此一用,花钱太不上算,可是不上又不行。于是两人处处留意,等待时机,其他镜头拍得差不多了,这一场戏仍旧没有拍摄。那时的公司在严家阁路,后面是青云路,青云路畔的旷地边有一土墩。也不知从何处传来风声,说这儿将要做临时刑场,枪决罪犯了,一传十,十传百,拥来了一大群看热闹的,越挤越多。两人见状高兴极了:"群众演员来了,大好机会啊!"影片中的群众,需要抬头仰望。夫妇俩灵机一动,立即让职工手持电烛,站到土墩高处,一一点亮,很自然的,群众都抬起头,仰望灿然的光芒。但杜宇亲挟摄影机,把这些义务演员全都拍摄下来,再加上几个真正演员的镜头点缀其间,完全达到了预期的效果。

为了节约拍摄成本,但、殷二人想出了许多的奇思妙构。一次,

拍一个舞蹈场面,需要打蜡的地板,可是摄影场因陋就简,没有此项设备,怎么办?两人稍一合计,有了!先把地板用水打湿,将干未干的时候,叫演员上去跳舞,摄出来的影片,地板亮晶晶的,活脱脱的打蜡地板。但杜宇平时摄影机不离身,一旦遇到有感觉的镜头,就拍摄下来,诸如风雨雷电、高山流水、亭台楼阁、花鸟虫鱼、市曹人群甚至邻里纠纷、民居失火等,只要是景美的、有意义的或者难以碰到的,他都一一摄录保存,一旦影片需要,随时调用。

殷明珠(1932年摄)

20世纪20年代初的上海,除了殷明珠之外,还有两位闻名全市的时髦小姐也涉足影坛。一是A.A.,Ace Ace的缩写,意为王牌;二为S.S.,Shanghai Styie的缩写,意为上海派。AA叫傅文豪,殷明珠中西女校的同学,领有公共租界第一张女子驾驶执照。殷明珠在《海誓》里饰演福珠成功,第二部国产片即将开拍时,她把傅文豪介绍给但杜宇,提议让傅代替自己担任《古井重波记》的主角陆娇娜。为了使傅文豪一举成功,明珠把自己饰演福珠的体会、演出的技巧毫无保留地一一传授给傅文豪。明珠多么希望上海影坛能够多绽放几朵中国的玫瑰花啊!当时,傅文豪仍在读书,知道父母必然反对,好在公司的拍片安排在晚上,傅文豪的母亲查问时,就推说在老师处补习功课,或在同学处讨教习题。直到《古井重波记》拍摄完成,报纸上刊登了广

告,傅文豪的母亲方才知道。尽管《古井重波记》的卖座率很高,社会反响很好,傅文豪高兴得几乎发狂,也想再拍第二部影片,可是傅家严厉的管束,最终使AA成为银幕上见首不见尾的一条神龙。至于那个SS,真名袁澹如,更是昙花一现,拍摄了一部片子后,嫁给了名画家、大收藏家颜韵伯,从此销声匿迹了。唯独殷明珠献身影坛,忠贞不渝。

上海影戏公司1927年拍摄的《盘丝洞》一片,是当时最卖座的片子。影片由管际安编剧,但杜宇导演,但淦亭摄影,夏维贤置景,从筹备到摄制完成花去了一年多的时间。《盘丝洞》一片的主题谈不上什么积极意义,不过,影片内容源于《西游记》第72回,家喻户晓老少咸知。精于美术的但杜宇与布景师一起,刻意营造摄影场上的盘丝洞,那里蛛网密布,鬼影幢幢,阴森森,黑惨惨,让观众几疑自己误入了魔窟。情节上,影片对原作进行了相当大的改编和艺术加工。因人员所限,蜘蛛精由七个减至六个,殷明珠领衔饰演蜘蛛精甲,夏佩珍辅佐饰演蜘蛛精乙。众女妖幻化成女人之后,一个个具备了正常女子的欲望,从而拘捕唐僧、逼婚成亲,中间安插了蜘蛛精裸浴、半裸舞等镜头,加上为色欲所迷惑的猪八戒变成鲇鱼入池嬉戏众妖的场景。神怪氛围以及女妖们的色情场面,还有孙悟空精彩迭出的打斗,使得观众源源不断地涌来,卖座率大大高出同期所有影片,公司大赚了数万元。

《盘丝洞》之后,古装神怪影片盛极一时,甚至出现了南洋片商非此不购的局面。就摄影技术来说,《盘丝洞》的布景设置别开生面,拓宽了影片题材,更开创了水底摄影的先例。

处世无心机　待人亦宽容

　　早期的上海影戏公司,主要演职员都是家庭成员或亲戚,女演

员除殷明珠外,还有但杜宇的外甥女贺蓉珠、贺佩瑛,男演员有但杜宇的侄儿但子久、侄孙但淦亭、侄曾孙但二春等。随着事业的发展,上海影戏公司突破了家庭公司的范围,招聘了不少演员及工作人员。据回忆,韩云珍、史东山、王乃东、谢云卿、袁美云和王人美等都先后到公司演出或任职。

公司人员一多,管理方面必然会出现问题。对此,但杜宇和殷明珠两人费了不少精力,除了订立相应的制度外,在管理上更多体现了人情味。

有个叫徐维翰的上海人,与公司的几位演职员友善,经常前来做客叙谈。不过此君染上了烟霞癖。一次,他来上海影戏公司访友道故,烟瘾突然发作了,急忙躲到隔壁一间屋子里,大过其烟瘾。但、殷二人看在眼里,急在心里,他们担心如果听之任之,说不定公司的演员和职工也会染上恶习。但杜宇决定驱逐此人,甚至打算报警,将其押送戒毒所。殷明珠却认为,这样做可能会刺激徐维翰的朋友,在他们内心留下疙瘩,影响日后的制片工作。经过反复权衡,夫妇俩决定来一个寓劝惩于诙谐之中的活报剧。没几天,徐维翰在公司内又犯了瘾,又躲起来了。殷明珠马上吩咐三四位演员,拿出现成的警服和枪支,武装起来,直奔瘾君子而去。徐维翰正吸得起劲,突然几名警察从天而降,不由大吃一惊,急忙掷去烟具,站起来就想逃跑。这时,饰警察的演员哈哈大笑。徐维翰才明白是假扮的,不过已经吓得浑身冒汗了。惊魂初定,但杜宇苦口婆心地劝导徐维翰,后来徐维翰终于戒除了烟瘾。

一次,公司的一部影片刚刚上市,公司大门上不知被哪个促狭鬼用粉笔画了一个大大的圈。这是上海某些恶势力惯用的手法,目的大多是为了诈财。但杜宇不想去理会,殷明珠认为害人之心不可有,防人之心不可无,非弄个水落石出不可。经过反复分析,但杜宇觉得目前社会上的绑票,被绑的都是大富豪、大商人,掂量自己

似乎不够资格,估计是公司中某个心怀不满者弄出来的小名堂。又经多方观察,确定是某职工所为。但杜宇秘密指使工友深夜在他家门上依样画葫芦地画上一个大白圈。但杜宇想用这种方式告诉对方:咱们彼此心照不宣,事情就此偃旗息鼓吧。殷明珠则认为,职工这样做,一定有他的不满或者其他原因。因此她对这位职工特别关心,相遇时,总是主动和他打招呼。后来,这位职工生活上碰到了困难,殷明珠说服但杜宇在经济上帮助了他。从此,这位职工在公司工作得更卖力了。

《盘丝洞》着实使上海影戏公司赚了一大笔,但杜宇决定拍摄古装片《杨贵妃》。这时殷明珠有孕在身,无法出任角色,杨玉环由贺蓉珠饰演。公司投入了大量资金、物力和人力。贺蓉珠作为女主角,显然没有殷明珠的卖座率,上海各影院反响不佳。《盘丝洞》的拷贝南洋一带购买最多,不料南洋喜欢看时装片,《杨贵妃》不受欢迎,拷贝推销不畅,公司血本无归,濒临倒闭。殷明珠没有怨言,挺身而出,拿出自己全部私蓄,将首饰之类的贵重物品尽行典质,撑持起公司的重担。

在但杜宇的主持下,殷明珠主演的无声电影将近20部,除《海誓》和《盘丝洞》外,主要的还有《重返故乡》《传家宝》《飞行大盗》《金刚钻》和《南海笑人》等。1928年,上海影戏公司并入"六合公司",1930年加入联华公司,但杜宇、殷明珠原属的上海影戏公司称"联华五厂"。1932年日寇进攻淞沪,联华五厂的摄影棚毁于炮火。1934年,但、殷二人又自创"上海有声影片公司",决意拍摄有声片。殷明珠先后主演了有声影片《媚眼侠》《画室奇案》《豆腐西施》《古屋怪人》《东方夜谭》《桃花梦》和《富春江上》等多部。1937年"八一三"事变发生,公司的摄影棚再次毁于日寇的炮火,但杜宇和殷明珠移居香港,虽然多次谋求重出影坛,但是总为条件所限而无法如愿。

捐款建码头　桑梓感深情

《海誓》在上海轰动了整个影坛，黎里的家乡父老闻讯振奋不已。黎里是个建于南宋时期的古镇，文化积淀深厚。清代中期排定了"周陈李蒯汝陆徐蔡"八大姓。其中蒯姓自明至清先后建有三条弄堂——老蒯家弄、南蒯家弄和新蒯家弄。新蒯家弄是后起之秀，第三厅正厅"树滋堂"，习称"蒯厅"，厅堂宏敞，音响效果特别好，是镇上著名的书场。听说殷明珠担纲主演的《海誓》蜚声海内外，蒯厅主人当即赶赴上海，找到明珠，说明来意，希望《海誓》能够到黎里蒯厅去放映，让家乡父老一饱眼福。明珠一口答应。哪知《海誓》到蒯厅放映的消息一传开，四乡八村、周边市镇的观众接连不断地拥来，盛况空前。原定放映三场，远远不能满足要求。本来只能晚上放映，为增加场次，蒯厅四周围上厚厚的黑色窗帘，白天加映；原打算下午加映两场，后来干脆从早晨开始，一场映完再接一场，周而复始。就这样整整放映了一个星期，才勉强结束。家乡父老好评如潮，大家都为黎里出了电影明星而高兴。从此以后，黎里古镇开了放映电影之风，只要有新影片问世，黎里镇总会千方百计弄来放映。明珠知道乡亲们爱看电影，凡是她后来拍成的影片，以及上海滩新上映的片子，她都让家乡父老一睹为快。这一来，使本来不算闭塞的古镇，更与上海这样的开放城市拉近了距离。

1935年春季，殷明珠斥资建造的小洋楼落成了，她决定回黎里参加家族的庆典。从上海乘轮船，整整一天航程，抵达家乡已是暮色苍茫的傍晚，天公又不作美，下起了一阵阵的蒙蒙细雨。那时的轮船码头建在镇的最西头，距望平桥还有好长一段距离。灰暗的天，灰暗的地，欢迎的乡亲们将一条小道挤得水泄不通。明珠从跳板上下来，忙着同乡亲们打招呼，谁知前脚刚刚落地，还没开步就倒了

1979年,殷明珠与侄儿殷质刚在黎里

下去。"哎呀!小心!""伤着了没有?"欢迎的人惊叫的惊叫,询问的询问,一阵骚动。明珠站起来,朗声说道:"不碍事,不碍事,我先给乡亲们请个安,请个安!"事后,殷明珠才知道,从镇上到轮船码头一里有余,尽是窄窄的泥路,码头更是简陋,只垒了几块石头,七高八低的,一不留神就会跌倒。在黎里逗留了几天,临别时,殷明珠拿出5 000银元,给黎里西半镇的镇长,让他主持工程,用花岗岩条石修建一个码头,再铺设一条石子路。在1964年之前,黎里没有公路,这个轮船码头一直是黎里人出行的起点,更是迎接游子归来的平台。

1989年,一代影星殷明珠在香港逝世的消息传到黎里,家乡亲人默默哀悼。黎里镇文学和书画沙龙的一批文化人聚在一起,缅怀这位为电影事业作出了不朽贡献的乡贤前辈,合作了如下一副挽联:

影坛肇基,往昔伉俪同奋力
桑梓受惠,至今里人感深情

长袖善舞的"标准美人"徐来

皇甫韶华

民国影坛荟萃美人无数,胡蝶的端庄、阮玲玉的妩媚、袁美云的清丽、黎莉莉的健美,无不领一时之风骚。然而纵有千般佳丽竞相争艳,却只有一位"标准美人"——容貌秀美、体态婀娜、长袖善舞的徐来。其实,徐来从影时间不过三年,所拍电影并不多,除了在最后一部《船家女》中有过优异表现外,其余均属平平,甚至还常会以"表情呆板"为人诟病。然而,明星有时只要美丽就已足矣,只是"自古红颜多薄命",徐来的一生兜兜转转,也终究躲不开这句老话。

《良友》第100期封面上的徐来

第一个聘有女秘书的影星

徐来原名徐洁凤,1909年生于上海南市一个小户商人家庭。父

亲经营一家专门卖秤的店铺，虽也是个生意人，可是店小利薄，收入只够糊口。由于家贫，徐洁凤幼年失学在家料理店务，13岁时还去蛋厂做工补贴家用。后来秤店生意兴隆，家境转好，她才能入学读书，并渐渐对歌舞发生了兴趣。1927年徐洁凤考入黎锦晖主持的中华歌舞专修学校，专习歌舞，毕业后加入中华歌舞团（后改组为明月歌舞团），并随团到国内各地和南洋一带演出。明月歌舞团是中国最早的营业性歌舞团体之一，以上演新型的通俗歌舞剧为主，曾先后培养出王人美、黎莉莉、薛玲仙等一拨歌舞明星，尤其在南洋一带颇具影响。

徐洁凤的歌技舞艺未见有什么突出之处，然而随着歌舞团辗转各地巡演，她的另一项才能渐渐得以展露。团长黎锦晖为筹措演出，应酬繁多，经常要和当地知名人士、商贾之流打交道，有时也会随带团员一同赴宴。此时的徐洁凤日渐长大，耳濡目染间，对这一套交际寒暄的规矩娴熟于胸，"偶有应酬，表现手腕不弱"。黎锦晖见她有此等长处，人又长得漂亮，很是怜爱，便给她取了一个风雅的新名字——徐来，既含"清风徐来"之意，又暗合明月歌舞团之"明月"二字，还时常带她出席各种宴会，极尽提携之意，后来更是将歌舞团中一切繁杂琐事悉交由她来处理。徐来年纪虽轻，做起事来却毫不含糊，全团上上下下几十号人，衣食住行各种问题，她都能安排得井井有条。日后她回忆起这段生活也不觉辛苦，只感舒畅，因为明月歌舞团成员多是一些年轻女孩，"在一群天真无邪的少女中工作，只要真诚相对，事情很好办"。

黎锦晖有这样一个好帮手，自是非常满意，朝夕相处间，两人渐生情愫。黎锦晖为徐来的风采所倾倒，徐来则感激他的知遇之恩，虽然两人年龄相差甚多，却还是顶住外界的闲言碎语，于1930年在上海"一品香"举行婚礼，婚后不久育有一女小凤，过起了幸福的家庭生活。

黎锦晖、徐来和女儿小凤

黎锦晖作为明月歌舞团团长,在娱乐界颇有声望,和社会各界名流都有所往来,徐来借他的名望得以频繁出入交际场所。她容貌气度俱佳,又善于应酬,渐渐在社交圈中崭露头角,艳名鼎盛。这名声也引起了电影界人士的关注,明星影片公司的负责人之一周剑云看中了徐来的美丽外形,认为加以培养宣传,日后必能成为公司的一棵摇钱树,便邀她投身电影圈。

1932年,徐来加入明星电影公司。次年主演第一部影片《残春》,讲述一个富商的妻子因独守空房而红杏出墙的故事。这部影片严格说来并非佳作,从内容到艺术均很一般,但却很好地展现了徐来的美艳姿色与不俗气质。其中更有当时国产影片中罕见的出浴镜头,软玉温馨,柔情似水,顿时引起轰动,吸引了大批观众,影片很是卖座,徐来因此一举成名。此后又接连主演或参演了《华山艳史》《路柳墙花》《到西北去》《女儿经》《落花时节》等多部影片,塑造了各种不同性格的女性形象,奠定了其一线女星的地位。

徐来进入电影圈后,给人印象极佳。据龚稼农回忆,她"处人

甚为谦和有礼，虽对片场小工亦谈笑风生，走路袅娜多姿，确有清风徐来之感"。影迷们更觉得她平易可亲，常常写信给她。由于影迷来信太多，她请一位私人女秘书帮助处理信件，成为早期影星中第一个聘用女秘书的人。后来她有了私人汽车，是继杨耐梅之后第二个拥有私人汽车的女明星。

"加冠典礼"引来口诛笔伐

天生丽质，成就了徐来在银幕上的瞬间风光，也给她的生活带来了名声之累。

非议首先来自同行女演员，说她"笨得很，拍起戏来一点表情都做不出来的。真所谓，聪敏脸孔笨肚肠"。也难怪，别的演员要想成为大明星，都是从跑龙套、小配角一点点做起，慢慢地才混出点名堂，徐来却是刚涉足影坛就担任女主角，而且卖座成绩居然不错，立时吸引了大批观众，如此一步登天怎能不招人忌妒？更何况徐来自投身电影圈后，一直抱着玩票的心态，不但没有在艺术雕琢上下苦功夫，反而是借着电影明星的头衔更加频繁地出入交际场所。几部影片拍下来，演技依然不见长进，如此又怎能不让人诟病？

眼见着周围骂声四起，想到影坛人事之复杂，而自己在表演

"标准美人"徐来的加冕照

上又无甚过人的天赋,徐来渐渐萌生了退隐之意。然而在退出之前,她还想要拍一部值得称道的影片,证明自己并非全凭漂亮外表获得影坛名声的。这部戏就是《船家女》。也算徐来幸运,遇到了一位艺术修养深厚、拍戏认真严谨的好导演沈西苓。沈西苓后来编导的《十字街头》成为电影史上的名作,但当时的他还只是明星影片公司一个郁郁不得志的青年导演,虽已编导过《女性的呐喊》《乡愁》等片,但票房不见好,在公司也得不到重用。然

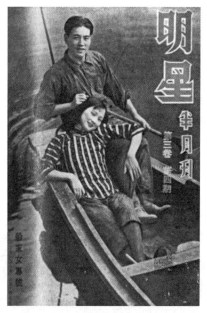

徐来和高占非主演影片《船家女》

而他追求文学品位、思索社会问题的个人风格在那时已显露。影片《船家女》描写西湖畔一个摇船姑娘被一群公子恶少迫害玩弄、最终沦为妓女的悲剧,画面绮丽优美,歌曲悠扬动听,甜蜜的爱情故事演绎于绝望的社会现实中,紧紧扣住了观众的心。徐来出任女主角阿玲。尽管对于饰演此类底层女性,她没有什么经验,但幸好沈西苓很有耐心,"对一个镜头里的表情动作,都细细地教给她,试过几次等到成了才开拍"。加之徐来用心体会,不断揣摩,表演水平比前几部影片有了明显的进步,受到观众赞赏。

然而就在这部影片上映获得好评,平息了外界对她演技的质疑后不久,另一轮更猛烈的口诛笔伐却向她汹涌袭来,这一次则是为了徐来举行"标准美人"加冠典礼的事情。其实徐来"标准美人"的称号由来已久,早在明月歌舞团时代,天津的《北洋画报》就送了她一个"东方标准美人"的雅号。不过那仅是个叫着上口的称呼,

也没人认真在意。不想自徐来加入影坛后,声名日盛,及至1935年,竟有一班捧她之辈策划举办典礼,正式为她加冕"标准美人"桂冠,一则为博美人欢心,二则更可借此牟利。典礼规模极尽奢华,定于1935年8月22日至24日连庆三天,借维也纳花园舞厅为会场,还聘请三大歌星白虹、周璇、汪曼杰前来助阵表演。消息一经传出,立刻受到各方群起而攻之。有报载文《为徐来加冠典礼告全国二万万女同胞书》,认为"她要做标准美人,无论在资格上与手续上,都是自欺欺人淆惑观听的,不过借'标准美人'的手段来扰乱社会欺人敛财而已"。更有人尖刻地批评她:"在这种外侮日逼,内乱未已,灾患频来的今日,还要不顾一切来上这么一套'丧心病狂'的把戏,真是商女不知亡国恨,隔江犹唱后庭花"。迫于社会各界压力,社会局于8月22日下令停止举行"加冠典礼"。经过主办者的全力疏通,又顾及已经买票的观众的情绪,最后才得以照常进行。

　　待这场风波平息后,徐来在1935年10月的《电影生活》上还发表过《表"加冠"》一文,细述事件前因后果,力证自己清白无辜,并以"既往不咎,何必重提?问心无愧,无庸表白"十六字作为对整个事件的应对之辞。

掩护唐生明周旋于敌巢

　　1935年3月,阮玲玉自杀的噩耗震惊影坛,也深深触动了徐来的内心。随后的一番"加冠典礼"风波,则更让她感到心灰意冷,下定决心从此息影,并开始着手处理与明星影片公司的解约事宜。然而就在她慢慢淡出银幕之时,家庭危机也不期而至,她和黎锦晖六年的夫妻情缘终因裂痕日深而走到尽头。

　　徐来喜欢跳舞,喜欢热闹,喜欢成为人群中的焦点。她时常出入舞场等交际之所,与多位国民党高官来往密切,很多人为其风采

所倾倒。大明星的一举一动本来就容易招惹是非,何况是已嫁为人妇的徐来,流言蜚语渐渐聚拢包围了她。丈夫黎锦晖比徐来大18岁,年龄差距所形成的隔阂或多或少一直存在,加之非议困扰,关系更趋恶化。而另一个更直接的原因,则是女儿小凤的夭折,这对本已身心俱疲的徐来而言无疑雪上加霜,一下子让她的心沉到谷底。正如当时记者所描述的:"小凤的殇把徐来一颗心也刺上(伤)了!她对一切都灰心了,悲观了。"在万般痛苦中,她强颜欢笑,办理了离婚、解约手续,和往日的一切诀别。1936年夏,徐来搬出了一直居住的蝶村,离开了领她进入文艺圈的黎锦晖,退出了使她名声斐然的影坛。

此后不久,徐来便嫁给了她的第二任丈夫唐生明。唐生明家世背景显赫,其父是富甲一方的大地主,其兄唐生智是国民党高级将领,而其本人曾入黄埔军校第四期学习,是湘籍风云人物。如此郎才女貌,原本也该算是金玉良缘,不想抗战时期,唐生明作为国民党高官,竟携妻徐来至上海投靠汪伪,与日本人颇多合作。如此举动,自然为富有正义感的国人所不齿。

直到抗战胜利后,唐生明的真实身份才披露出来,他其实是重庆方面派到上海的卧底,秘密打入汪伪政府从事地下情报工作。为了假戏真做,迷惑敌人,其兄唐生智将军还公开在报上发表声明与他脱离关系。唐家本是湖南东安有名的"唐半城",唐生明一贯生活讲究,出手阔绰,为获取日本人信任,他在南京、上海结交亲日权贵,更是挥金如土,行事招摇,爱国人士见之尤为愤恨。徐来作为唐生明的妻子,一直陪伴左右,和唐生明一样,背负着骂名,又丝毫不能泄漏所负的使命,为此受了诸多委屈。以前曾是众人仰慕的大明星,这时为了民族大义周旋于敌巢,舍身掩护唐生明,徐来之所为是十分令人钦佩的。

退出影坛后,徐来和丈夫唐生明住在上海,40年代末迁居香港,

1956年底夫妇俩携同子女到北京定居。"文化大革命"爆发后，因从影期间徐来和江青（当年叫蓝苹）多有共事，加之唐生明曾经有过的"汉奸"经历，她和丈夫一同被捕。1973年，不幸在狱中病死。"标准美人"美丽了一生，最终也未能逃过悲剧性的结局。

影坛春秋

侠骨柔情话英茵

皇甫韶华

和阮玲玉一样,她在25岁结束了生命,出于自己的意志;但是自杀原因几年后才真相大白——"士为知己者死",一个有着些许古道遗风的故事。1941年,英茵主演的最后三部影片中,有一部名为《返魂香》,细细品味就像是个谶语;第二年,她的生命随之落幕。她不大像演员,在她身上找不到那种矫揉造作的习气。她孤傲地开放在艺坛,方才盛开而戛然折断。

离家南来为演戏

英茵1917年出生,原名英洁卿,小名英凤贞。"洁卿"是英茵父亲在世时取的,因为母亲不喜欢,这个名字被封藏起来,直到1940年母亲去世后,英茵才对外公布了"英洁卿"的原名。在十分幼小还未记事的时候,父亲病故,记忆中没有父亲的模样,这是英茵一辈子深埋心底的伤痛和永远无法补救的遗憾。父亲虽是旗人,但昔日皇家之荣耀早已与她无关;生父早亡,家道中落,严酷的生活无形中培养了英茵坚忍的性格。

英茵从小生长在古老的北平城,在北平弘达学院念书时,就对戏剧有浓厚的兴趣。正因为醉心舞台,她毅然走出家庭,告别故

为拍摄《健美运动》，英茵学会了游泳

都，来上海参加了黎锦晖的明月社（后并入联华公司歌舞班）。其时，明月社正值全盛，拥有徐来、王人美、黎莉莉、胡笳、薛玲仙等歌舞名将，英茵亦很快成为台柱之一。1932年，在明月社集体参演的歌舞片《芭蕉叶上诗》中，英茵跃上银幕，初次领略了摄影场的生活。1934年，在上海有声影片公司（前身为上海影戏公司）出品的《健美运动》中，英茵与歌星白虹搭档，第一次任主演。1935年，英茵在两家小公司客串了《王先生的秘密》和《桃花梦》，在"快活林"出品的《小姨》中，英茵戏份较重，但影响不大。1936年起英茵加入明星影片公司，参演了几部名片，如《小玲子》《新旧上海》《十字街头》等。明星公司是当时上海实力最雄厚的影片公司，明星济济，英茵没有多少发挥余地，所演多为配角。

四十年后，赵丹对《十字街头》中几位演员的表现有客观中肯的评价。他认为自己的热情张扬虽值得肯定，然而今天来看，他和白杨、吕班等人的表演"带有不少做作、过火的成分"。"那时英茵刚进电影界，在《十字街头》中有一个角色，戏不多。她是刚从舞台来的，不熟悉电影，有些地方要我们教她。从'会做戏'这个角度来看，我们并不觉得她怎样，舆论界也很少提到她。但今天回过头来看，恰恰是她演的比较好，比较本色、自然。"

抗战初期，英茵在上海客串了《茶花女》后，随救亡演剧队

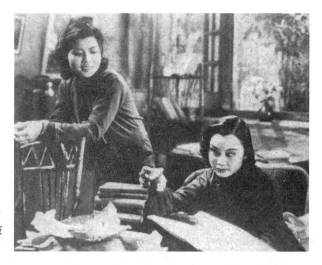

英茵、白杨在影片《十字街头》中饰演姚大姐和杨芝瑛

辗转奔赴重庆,并在中国电影制片厂主演何非光导演的《保家乡》。1940年,英茵回到上海,主演合众影片公司的人物传记片《赛金花》,将这位显赫一时的名妓搬上银幕,题材本身已足够吸引人,加上英茵贴切的表演,叫好又叫座。1941年,英茵主演了一生中最后三影片,分别是费穆原著、佛兰克导演的《世界儿女》,屠光启编剧、朱石麟导演的《返魂香》,桑弧编剧、朱石麟导演的《肉》(原名《灵与肉》,公司考虑到生意眼,改名为《肉》)。

燕赵英姿多病身

朋友说英茵有着像男孩般的直爽性格,昂昂然犹如燕赵男儿。也许因为她是北方人吧,也许因为长久过着漂流的生活,她脑子里想什么,嘴里就说什么,很少有顾忌。英茵的一个朋友曾在1938年11月的《明星》第五期上写道:"记得是去年夏天的某一个晚上,白音、鲤庭、鲁思、田鲁和我,大约是六七个人,在吴湄的家里谈天,那时英茵也在。因为我是南方人,所以她就没法听懂我的'蓝青官

话',突然的,她打断了我的话对我说:'要是我跟你轧起姘头来,两人之间还得请个翻译呢',笑得大家连腰都弯得直不起来。"这位腻友对英茵的剖析,简直预见了1942年她慨然殉友的悲剧——"英茵,她很热情,这是她的好处,但也是她的坏处。很多的朋友这样替她担心着,怕有一天她的热情会把她自己燃毁或灼伤了的。"

曾与英茵合演《赛金花》的女演员丁芝,也在1945年撰文回忆:"英茵是直爽的,热情的,侠义的。总之她是一个十足的北方姑娘的代表。在演戏的时候她是非常的认真,完戏以后,她就随随便便地同人逗着玩笑。因此她有很多朋友,她的嗜好是喝咖啡,如果演戏之暇,她总躲在屋里煮着咖啡饷客。"据丁芝说,拍完《赛金花》后,英茵主演话剧《北京人》大获成功,可幕后的人事矛盾很让她苦恼,"如果她是识时务的俊杰,她就可以很投机地去加入某一党或某一派。怎奈她是个无党派主义者,所以在团体里她是显得非常的孤独了"。

英茵的个子挺高,圆圆的脸,浓眉大眼,给人以健康阳光的印象。拍摄《健美运动》时,导演但杜宇要求有几个游泳镜头,于是英茵开始学习游泳。在1935年8月的《电影生活》第二期上,英茵曾撰文表示:"的确,一个健美的时代女性,她必须具备健美的体格和健美的智识,反之,像林黛玉般的'弱不禁风',在现时代是已经淘汰了。自然我要做个健美的时代女性……"

然而事实上,这大概只能是美好的愿望罢了。英茵一向多病

《电影生活》杂志封面上的英茵

体弱，在自杀的遗书中，殉友的隐情只字未提，只说由于不堪忍受病痛折磨需要休息，从而消灭了活的意志。丁芝也曾谈起英茵的多病之身对她心理上的影响："单看她的外表，似乎很健全，其实她常常喊胃病呀，头痛呀，腰酸呀，毛病好像顶多似的，而且她还说她的病永远治不了的。那时我也不清楚她到底害了什么病。不过总算觉得她常常为了身体不舒服而引起消极的态度来。"她平日的健康状况就让人担忧，因而后来遗书中的说法也就容易为人理解了。

就在自杀前半年多，有记者问及英茵的健康，她答道："是的，我身体非常虚弱，只要稍为累一点，眼前就会发黑，刚才搬一个小箱子，费了很大的气力才搬动，真不行。我刚回上海的时候，体重是一百二十多磅，现在只一百零五磅，你想，我是这么高的个子呀！你说我的脸瘦，噢！身上还要瘦！"

不过，若说英茵因疾患而情绪不振，似乎也不确切。1941年1月《大众影讯》第一卷第二十八期报道英茵专心学习英文，每天上午十点到十一点，到一所私立的英文学校去补习，出入常常捧着洋装书，或闭门自习谢绝游宴。采访过她的记者有这样的印象，除非演出，平日里英茵很少穿鲜艳触目的旗袍，也很少化妆，净素质朴。

话剧舞台添异彩

平心而论，在电影圈内，英茵并非大牌明星，她一共演了二十来部电影，大多是作为配角；后期几部主演的影片，如《世界儿女》和《肉》反响较好，尤其是《赛金花》，获得交口称誉，为其代表作。然而，英茵的艺术成就并不局限于银幕，她在话剧舞台更有出色表现，创造了多个深入人心的经典角色。

1937年6月的一个晚上，上海派克路（今黄河路）的卡尔登戏院灯火通明，业余实验剧团的四幕历史剧《武则天》正在上演，由宋

之的编剧,沈西苓导演。观众翻开说明书搜索着演员表,AB制的两位女主演,名字都怪生疏的——英茵和闻郊。这时的英茵在影剧圈里奋斗了多年,有过默默无闻的彷徨,也有过接近梦想的欣喜。

英茵在舞台首次挑大梁,是业余剧人协会排演的《欲魔》,欧阳予倩曾派给她一个重要角色。她虽然演了几部电影,却还没有一个威震四方的角色。获得主演《武则天》的机会,也经过许多波折,最后仍定为AB制,两位女主演轮番上场(B角是郁达夫的侄女、女画家郁风,因瞒着家里演出,故用了闻郊的假名)。主演古装大戏《武则天》,可以说是英茵在艺术上和体力上的一次挑战。

第一天的戏演完,掌声雷动,英茵再三出场答谢。本来第二场应由B角郁风上,由于她缺乏经验等原因,剧社决定由英茵一直演下去。6月的上海已经闷热起来,裹着四五层厚的戏服,每次都汗湿一大片,连轴转的演出,嗓子也顶不住了,但英茵硬是咬牙坚持了下来。《武则天》连演两个月,在话剧界,英茵的名字于这个夏天节节升温。

紧接着,卢沟桥事变和"八一三"抗战接踵而至,上海随之被拽进战争的洪流。1938年,青鸟剧社在"孤岛"筹演《日出》。谁演交际花陈白露呢?曾有过合作、对英茵有良好印象的欧阳予倩,邀请还留在上海的英茵来演。《日出》公演时正是萧瑟冷寂的冬夜,英茵穿着短袖的晚礼服,数着安眠药,一粒,两粒,三粒——这时她在舞台上,演的是一个末日的交际花。谁又料到仅仅隔了四年,1942年初同样严寒的冬日,英茵自己出现在国际饭店708号房间,手中不是安眠药,而是换成了生鸦片。她会不会想起当年扮演陈白露的那一幕?

演完《日出》,英茵前往重庆,与先行而往的影人会合,除了参加救亡演剧队,还在"中制"主演了影片《保家乡》。重庆的空袭警报时常在耳边轰鸣,不过比起上海,总算能呼吸到一些自由的空气。

兄弟姐妹般共处的集体生活，让英茵觉得仿佛回到了学生时代，她又参演了《上海屋檐下》《民族万岁》《残雾》等几出话剧。

不多久，英茵告别了山城重庆，这一去她再也没有回来。

甘将热血酬知己

1942年1月21日早上，失去体温的英茵的遗骸，存放在万国殡仪馆的一角。从22日起，连续三天，胶州路万国殡仪馆门前途为之塞。

影星的自杀，自艾霞、阮玲玉后，英茵是最使人伤感的一位。24日早上，阴云密布，北风呼啸，后来更落下密雨。"英茵女士追悼大会"的惨白旗帜，在殡仪馆上空飘扬着。凭吊者的领襟上都别着黄色的花朵。影剧两界六七十人来到会场向英茵告别，费穆致悼词，更有许多影迷闻讯赶来。

当年的《大众影讯》第二卷第二十九期这样报道："英茵睡的，是一口红漆西式棺木。她没有亲眷，没有亲人，唯一的至友李小姐，扶棺痛哭，显示了人间最真挚的友情。"这位叫李言的小姐，与英茵合租一套公寓，也是她生活中的密友。略带潦草的遗书正是写给李小姐的，以"亲爱的言"起首，大致是说受病痛摧残疲乏已极，欲寻求一个尽早的结束。

英茵之死与抗日志士平祖仁的关系，有的媒体虽略有所知，但因处在敌占期，无法披露内情，对英茵自杀事件的报道只说为了病情或为了恋爱。直到抗战胜利，这一段曲折感人的往事才公之于众。

平祖仁，重庆方面派驻上海负责地下工作的高级官员。郑振铎在《记平祖仁与英茵》一文中写到，平祖仁是国立暨南大学的毕业生，郑曾与平同过事。"'八一三'以后，他做了某区的专员，但在上海做工作，行踪很秘密。"被捕前平祖仁在家门口遭暗杀袭击一事，

也被郑振铎记录文中——平祖仁被敌人侦知住所，一次回家，听到枪响，他匍匐到汽车底下，才机警地躲过了刺客追杀。

虽然逃过一劫，但敌伪对其行踪盯梢已久。1941年，平祖仁与太太一同被投进了极司菲尔路（今万航渡路）"七十六号"的大牢。在暗无天日的审讯室，接连的酷刑拷打却始终撬不开平祖仁的嘴。"他受尽了人类所能忍受的极刑，甚至他的浓密的头发，也被刑者一根根、一把把连根的生生的拔下来；满头是血淋淋的……但他始终傲态如常，不曾泄露过一句机密的话，一点秘要的消息。"平祖仁刚刚被捕的时候，他在地下战线的同志们，以及与他有联系的人，都有些惶惶然，担心受到株连。然而时间过去很久，他们都还平安着。"平祖仁先生以自己的大无畏的勇气，挺身受刑，来保全他们。不曾有一个人因他的缘故遭到不幸。"

身份特殊的平祖仁在影剧界有一位红颜知己，她就是英茵。据胡礼《英茵平祖仁之恋爱秘密》一文披露，1940年英茵由重庆返沪，"那时候平烈士和赵志游正在上海干地下工作，赵志游为掩敌日的耳目起见，出面组织天风剧团，请英女士加入，恃为台柱，赵、英两人，平时过从很密"。一日，赵志游将平祖仁带到英茵寓所，两人因而相识。因为地下工作的机密性质，英茵究竟如何配合平祖仁工作的，今已难以深考，不过可以推测的是，英茵剧影双栖的身份为她提供了不少便利。身陷危难时势，肩扛民族大义，使英茵与平祖仁越走越近，关系日渐亲密。

听到平祖仁被捕的消息，英茵的震惊与痛心，旁人是无从体会的。然而现实容不得她有半点消沉，她立刻赶到平家，安顿平祖仁夫妇的孩子，收拾这个残破的家庭。平家别的朋友这时哪敢露面，只有英茵挺身而出。

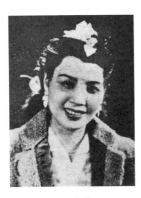

1941年时的英茵

她也不得不赔着笑脸走动权贵,打探消息,设法解救。其间,英茵还在上海剧艺社演出了曹禺的《北京人》。为了平祖仁奔波,为了演出排练,都是体力与精神的极大消耗。正式公演没几天,英茵就病倒了,喉咙嘶哑乃至咯血,只得静养多日,由别的戏接替。一星期后,《北京人》再继续上演。这是自《武则天》后,英茵在话剧表演上的又一次高峰,可惜也是她留给观众最后的身影了。

抗日志士平祖仁

1942年1月8日,平祖仁被杀害了!

为避免成为敌人追踪的线索,平祖仁的朋友和同志,英茵一个都没去找,只在影剧圈向自己的伙伴募集了一些钱,不仅办妥葬事,还留下一部分供给平祖仁的家属作以后的生活费用。

1月19日晚,英茵在国际饭店登记入住,化名"甘洁"(一说"干净"),吞下过量生鸦片——繁华的灯火,深沉的夜空,是这最后一幕的布景。

20日清晨侍应生发现时,英茵已气息奄奄,被送往宝隆医院急救。由于随身没带钱,也无人认出她来,不省人事的英茵被草草搁在医院过道上排队候诊。电影界的同事和友人闻讯后陆续赶到,英茵被转入病房灌肠救治,又经一日一夜的折腾,终究未能挽回。

21日凌晨,她彻底休息了,一如遗书中写下的愿望。

她被葬在虹桥公墓平祖仁旁边的一穴墓地里。

郑振铎以这样一段话作为《记平祖仁与英茵》的结尾:"这一出真实的悲剧,可以写成伟大的戏曲或叙事诗的,我却只是这样潦草地画出一个糊涂的轮廓。渲染和描写的工作是有待于将来的小说家、戏剧家或诗人的。故事太真实了,时间太接近,人物太熟悉了,有时反不易有想象的描绘。"

银幕内外的王丹凤

赵士荟

"丹凤朝阳"耀星空

王丹凤少女时代就是个"小影迷",在卧室的墙上贴满了周璇、袁美云、陈燕燕等明星的照片,自己也梦想有一天能当上电影明星。

一个偶然的机会,王丹凤和同学一起去摄影场观看拍电影,当时合众影片公司正在拍王熙春主演的《龙潭虎穴》。导演朱石麟发现了这个美丽姑娘,认为是可造之材,就鼓励她去试镜头,在片中扮演一个丫头角色,并签约3年。从此,王丹凤开始了她的银幕生涯。

当时的电影公司很讲究演员的艺名。王丹凤原名叫王玉凤,公司对这个名字不太满意,认为有点俗,很多人想帮她起个艺名,有人说叫"王嫣"好,有人说叫"王燕萍"好,一时拿不定主意。于是求教于导演朱石麟,朱石麟说:"这样吧,我保留你的原姓原名,只改中间一个字,将'玉'字改为'丹'字,就叫王丹凤——丹凤朝阳的意思。"大家一齐叫好。就这样,朱石麟的一字之改,就让王丹凤这个名字,在茫茫星空中闪烁了几十年。

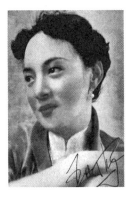

王丹凤签名照

角色多有名著缘

王丹凤从影40年,拍摄过六十多部影片,其中不少是根据文艺名著改编的。

王丹凤初涉影坛,就拍摄了根据巴金名著改编的《春》和《秋》(王丹凤在片中扮演淑贞),接下来就主演了根据美国名片《白昼夫妻》改编的《浮云掩月》,根据张恨水小说《似水流年》改编的《新生》,根据莎士比亚剧本《李尔王》改编的《大富之家》,根据我国古典名著改编的《红楼梦》(王丹凤扮演薛宝钗),根据美国影片《魂归离恨天》改编的《莫负少年头》,根据小说《鲁男子》改编的《情海沧桑》,特别是由她主演的根据美国影片《魂断蓝桥》改编的《青青河边草》(王丹凤扮演蓝菁一角,原是费雯丽的角色),轰动了东南亚。

初登影坛的王丹凤

1948年,王丹凤应邀赴香港拍摄了7部影片,其中的《锦绣天堂》是根据京剧《锁麟囊》改编的,《瑶池鸳鸯》是根据《梁祝》故事改编的(王丹凤扮演祝英台)。

新中国成立后,王丹凤回到上海继续拍片并演出话剧,她在这一时期的作品,观众比较熟悉的是"两凤一燕"。"两凤"即影片《家》中的鸣凤和话剧《雷雨》中的四凤,"一燕"即《护士日记》的插曲《小燕子》。《小燕子》这首歌由王丹凤原声演唱(王丹凤不愿意由别人幕后代唱),歌声朴实动人,老少咸宜,连小朋友也朗朗上口。

王丹凤在以上这些影片中塑造的人物形象,使观众久久不忘,在海内外拥有众多的"发烧友"。

夫唱妇随创新业

20世纪80年代,王丹凤和她的丈夫柳和清同往香港,先后在铜锣湾和尖沙咀,开办起两家素菜馆——取名为"功德林"(和上海的老字号功德林同名)。

柳和清具有生意头脑,他先赴香港考察,发现香港人越来越喜欢素食,这除了信仰的因素之外,还有对身体健康的祈望。但香港多的是粤式素食,而柳和清就想开个上海素食馆,让香港人换换口味。他想方设法推出了一系列特色菜。比如,菌类植物有抗癌作用,就托朋友从张家口进货;山野菜有降血脂效果,就千方百计到长春去搞货源;上海的马兰头清热解毒,就到上海来采购……素菜馆开张之后,生意兴隆,顾客盈门。

当然,有不少顾客是"醉翁之意不在酒",只是为了要看王丹凤而光临的。有一次店里来了位泰国女士,她操着"潮州官话"对服务生说:"听说大明星王丹凤是这里的老板娘,我特地来到这里,是想看望王丹凤!"王丹凤闻讯从楼上走了下来。这位女士紧拉住王丹凤的手不放,亲切地说起知心话,使王丹凤感动不已。

影迷情深自难忘

王丹凤和丈夫柳和清曾经两次去美国(一次是应邀参加里根总统的就职典礼,另一次是参加里根总统的生日宴会),还出访了加拿大、南斯拉夫、日本、新加坡等国家,既增进了中外人民之间的友谊,也和久别的影友相聚话旧,和海外的热心观众作了近距离的接触。

其间,王丹凤曾前往温哥华访问了"中国老牌影后"胡蝶。她

王丹凤夫妇在纽约与李丽华（左）会面

和胡蝶曾经合作拍摄过《锦绣天堂》一片，至今记忆犹新。胡蝶向王丹凤赠送了珍贵的礼物，两人最后含泪话别。王丹凤在美国还和李丽华会晤。王丹凤和李丽华同为影坛姐妹，相交数十年之久。李丽华的丈夫严俊即为《青青河边草》的

《青青河边草》剧照（王丹凤、严俊主演）

男主角，是当年的红小生，可惜已经病逝。王丹凤和李丽华同在香港拍戏时，曾被媒体誉为"沪港四大巨星"（另两位是周璇和白光），红极一时。

在美国访问时，王丹凤在唐人街一家百货店中购物，女店主一下子就认出了她，用普通话问道："你是王丹凤吗？好久不见了，你好！"于是赶紧招呼店里的职工："你们快来看呀，电影明星王丹凤到

我们店里来了！"还有一次，王丹凤走在纽约唐人街上，突然被一位华侨老太太认出了，老太太亲切地说："你就是王丹凤吧，我看过你的《青青河边草》，而且还记得影片里的插曲。"老太太高兴得像小孩一样大声唱了起来："青青河边草，相逢恨不早，莫为浮萍聚，愿成比翼鸟……"

王丹凤感慨地说："一个演员的艺术能为观众牢记和怀念，是演员的光荣，但也说明演员肩负责任的重大。"

"寻梦园"里寻旧梦

某年某一天，一位好友打电话给我，问我有没有当年报道"王丹凤结婚"的报刊资料，如果有的话，赶快复印了给他，说是王丹凤急需。

原来，王丹凤夫妇赴香港定居，柳和清先去办好了移民手续；待王丹凤到香港办理移民手续时，却需要一个证明（结婚证书）。而他俩的结婚证书在"文革"中被"造反派"劫走，已无处查找，因此就产生了麻烦。

我历经数十年的苦心经营，收藏了数以千计的电影史料（电影照片、电影期刊和电影说明书等），海内外有不少老影星从我主办的"赵氏电影资料馆"中寻找到他们的旧梦，因此有媒体将我的资料馆称为"电影寻梦园"。

经过翻箱倒柜，几次三番寻找，我总算找到了一本1951年1月15日出版的《青青电影》杂志。这本电影杂志用了整整两个版面，详尽地报道了王丹凤与柳和清在上海逸园大酒店举行结婚典礼的经过，标题是：

逸园座上·贺客盈千

一对新人·合拜天地
王丹凤柳和清元旦结婚

于是,我赶快将这份资料复印之后,通过朋友寄往香港。王丹凤终于从我的"寻梦园"里寻到了她的旧梦!

秦怡是怎样演《母亲》的

春 风

著名电影表演艺术家秦怡,回想起她26岁时主演影片《母亲》的情景,仿佛就在昨天。

石挥邀她主演《母亲》

1948年秋天,秦怡生下儿子后不久,石挥就登门来拜访她,请她主演由他第一次编导的影片《母亲》,饰演母亲陈素珍。当时她年轻,精力充沛,在演艺界已有名气,满脑子就是想多拍戏,见是石挥来邀请,便一口答应了。

谁知当她看了《母亲》的电影剧本后,才知道自己要演好这个角色,还是有困难的。首先,女主角需要从二十几岁演到六七十岁,

《母亲》剧照,右为秦怡饰演的母亲,左为童葆苓饰演的女儿

年龄跨度大，对演员的生活底子、艺术水平要求很高。虽说自己已出演了几十部中外名剧，被人称为话剧界的"四大名旦"之一，但她还从没演过老太太。再说演话剧时，舞台离得远，人物表情即使有点不到位，观众也很难觉察，而电影中的面部表情则是一点不能马虎的，一个特写镜头可将演员的演技优劣显露得清清楚楚。她担心自己演不好这个角色。

但秦怡是个好学上进、进取心很强的人，正因为这个角色难演，过去从来没有演过，所以对她才有一种巨大的诱惑力。何况石挥本人就是一个优秀演员，她看过他演的《秋海棠》，很是佩服。原以为石挥的外形条件不怎么样，谁知他竟能把秋海棠演得非常出色，人物丰满，有血有肉，没有一点表演的痕迹。秦怡想，能与这样的导演合作，自己一定会有成功的希望。

石挥告诉秦怡，《母亲》这部戏，其实是根据他自己母亲的故事来编写的。这位母亲含辛茹苦，一辈子为儿女操劳……石挥的话，使秦怡想到了自己的母亲。她的母亲也是一位勤劳善良、任劳任怨的典型中国母亲。因此，她决定以自己母亲为原型，塑造影片里的母亲形象。她感到心里有了底。

《母亲》开拍后不久，《乌鸦与麻雀》也开始拍摄。由于《母亲》的角色戏重，秦怡只得放弃她在《乌鸦与麻雀》里的角色，集中精力演好"母亲"。

辛汉文把她变成了一个"老太太"

当年，秦怡毕竟只有26岁，怎样才能使自己年轻的脸变成一个老太太的脸呢？为此，秦怡整天坐在化妆间里，对着镜子反复琢磨。她将自己的眼睛一会儿睁大，一会儿眯小，试图将眼角的皱纹挤出来……

正在这时石挥告诉她，他请了辛汉文做她的化妆师，保证能让

她有一张老太太的脸。秦怡一听,连声说"好"。因为她了解辛汉文。当年秦怡在重庆演出时,就和辛汉文合作得很好。

辛汉文来了。他仔细研究了秦怡的脸。秦怡的脸是椭圆形的,没有颧骨。于是辛汉文像画画一样,用颜料将她额头的两边及眼窝画得陷进去,使她的脸颊消瘦,颧骨突出,嘴边的皱纹一点点显露出来。就这么摆弄来摆弄去,直到秦怡都快打瞌睡了。辛汉文让她试妆,秦怡往镜子前一站,眼前顿时一亮:她看见镜子里的她活脱脱一个老太太。秦怡感叹道:"实际是由于外形塑造的成功,才唤起了我对以往许多生活的回忆,并无意中用这些回忆去充实了人物的内心世界,使母亲这个人物内外统一起来了,活起来了。"

望着镜子里白发苍苍的老太太,秦怡想起了自己的母亲。她16岁离开家时,母亲还那么年轻。10年后再见到母亲时,母亲的身躯已不再挺拔。虽然母亲背不驼,但她那肩膀两边前倾的样子,一到晚上眼睛就睁不开的疲惫相,坐在藤椅里必须撑着扶手才能站起来的情形……种种老态,历历在目。此刻,她再看着镜子里化了妆的"老母亲",已感到对这个角色不陌生了。很自然地,她将体型和动作逐渐往这个形象上靠了。

为此,她还专门回家看望母亲,仔细观察母亲见到女儿回来时的喜悦神情,得知她生了孩子或拍了好片子受人夸奖时那种母亲独有的自豪与骄傲的表情,还有当知道她又要出远门拍电影、归期无定时的那种牵挂的神态……

《母亲》的拍摄成功,确实应当感谢我的母亲,是她赋予了我许多艺术灵感。"秦怡动情地说。

母亲赋予她许多艺术灵感

秦怡说,无论塑造怎样的人物,如果能够让人物的内心世界充

实起来，就不会感到苍白无力了。

秦怡扮演的母亲，出身名门，嫁到夫家，生下一子一女后丈夫就去世了。不久，家道中落，她便带着年幼的孩子跟一个老管家搬进了贫民窟，小女儿因患脑膜炎，无钱医治而身亡。她只能靠典当旧物，当家庭教师，省吃俭用，培养儿子学医，指望儿子将来出人头地。

秦怡觉得自己的母亲与她演的这个角色有些相似：同是出身富家，美貌能干。母亲走在大街上，常引来不少人驻足欣赏。母亲还能在一个煤球炉上烧出一桌比饭店还要丰盛的美味佳肴。嫁到秦家后，生了十个孩子，三个被送进育婴室。秦怡生下后幸亏有大姐护着，才得以留在家中。母亲一辈子都在小心翼翼地侍候患肺病的丈夫，含辛如苦地拉扯儿女们。家里人的衣裳都靠她洗，仅有的一点钱都为丈夫和孩子们买了食物，而她自己却几乎顿顿吃剩菜。

于是，秦怡在拍摄过程中，时时留意把从自己母亲身上感受到的浓厚的母爱和动作细节融入她扮演的"母亲"中去。她演得十分投入，表演真实自然，影片拍摄很顺利。

石挥很少跟秦怡说戏，一场戏排完，总见他低头思索片刻，然后一扬头，朗声道："过！"有时，秦怡自己感到不满意，主动提出重拍一遍。石挥就说："其实你这样演也可以。"秦怡说，石挥从不轻易流露出对演员的不满意，他很尊重演员的创作。

影片的高潮戏是母亲到处求人借钱替儿子张罗了诊所，累得连力气都没有了，可是儿子却不来参加开业典礼。母亲气得将手中的茶壶都摔碎了。她气愤地数落儿子说："妈的头发是为谁白的？妈为谁挨饿受冻的？……"此情此景，令秦怡情不自禁地想起了自己的母亲。她将母亲平时发怒时的表情和动作，自然融入到了角色中去，演得声泪俱下，几乎忘了自己是在演戏。这时，石挥也激动地走过来，鼓励说："好极了！"秦怡感到，石挥虽然是第一次导戏，却

很在行。他那恰到好处的一句"好极了",让演员对下面的戏就更有信心了。

秦怡在影片里演得最传神的是"母亲"的那双眼睛。当母亲成了寡妇,被债主赶出门去,她的眼神是焦虑的,悲伤的,但坚强的母亲没有流泪;当晚年的母亲蹒跚着脚步,微驼着背,佝偻着身子,顶风踩雪往当铺去,那投向当铺高高的柜台的眼神是凄楚的,又是含着期待的。秦怡记得,她自己的母亲一生也没几件衣服,陪嫁的三四件衣裳也只是初嫁时穿过两三次,后来再没有穿过。忙里忙外的母亲总是系一条围裙,戴一副袖套。父亲去世,她以为母亲一定会哭得死去活来,但母亲一滴泪都没有。母亲后来对她说:"你想想,你父亲死在年三十,深更半夜的,风雪交加,街上的积雪有一尺多厚。我身无分文,只能冒着寒风,脚踏积雪,一家家去叩开你父亲那些亲友的家门借钱,还唯恐被人家赶出来,哪里还顾得上哭啊!一直到你父亲'五七'那天,才烧了几个菜,在你父亲的牌位前痛哭了一场。可是忽然又想到,以后还有这么多事等着我去做,再哭又有什么用?"

母亲的话使秦怡领悟到,当人最悲痛时,并不是放声痛哭,而是欲哭无泪!于是她表演"母亲"时的那深藏着眼泪、悲伤欲绝的眼神,强烈地震撼了观众的心。

观众从她的眼神里,看到了"母亲"对现实的失望,看到了"母亲"寄希望于下一代重振家业的期盼,更看到了她对新生活的热切向往。

石挥这一辈子

沈 寂

20世纪30年代末,石挥从寒冷的北方漂泊到繁华的上海,在此登上舞台。凭他丰富而又充满艰辛的生活阅历,饰演各类角色,由配角到主角,由无名而成名,不出五年,就成为"话剧皇帝"。后来,他又跻身电影界,自编、自导、自演,创作出中国电影的经典之作,蜚声海内外。

我也是个"石挥迷"

在我认识石挥以前,就已是个"石挥迷"了。我看过他主演的许多话剧和电影,还读过他的演剧手记和叙述他成为演员前的流浪生活的《天涯海角》。

"孤岛"时期,石挥主演的《正气歌》对我影响最大。1937年,日军侵占上海,租界沦为"孤岛"。留在上海的影剧界爱国人士,迫于压力只得借古喻今,以历史题材宣扬抗战救亡的决心和激情。我当时还

石挥

是个教会学校的高中生,酷爱戏剧,内心燃烧着抗日的烈焰,凡是反对异族侵略和抗暴题材的话剧和电影,总是争先买票,看了又看,如于伶编剧的《大明英烈传》、刘琼主演的《海国英雄》以及京剧《明末遗恨》。1941年,上海剧艺社演出由吴祖光编剧的《正气歌》,比其他戏剧更为激动人心,剧中文天祥的饰演者就是石挥。这是他到上海后的第九部戏。石挥饰演的文天祥犹似火山爆发后凝结成的一座巨石,由热而冷,由激情变为沉静,冷得令敌人胆寒,静得使观众尊敬。最后一场,石挥用高音吟诵:"吾善养吾浩然正气,浩然正气乃是天地间的一种正气……天地是靠了这种浩然正气才能存在……"请设想一下当时坐在剧场里、被困在"孤岛"中的观众,怎能不被这一段震撼人心的台词所打动,我们这些热血青年怎能不心潮澎湃,热泪盈眶!这时候,观众眼里的石挥已不是演员,而是不屈不挠的民族英雄文天祥的化身。《正气歌》因石挥主演而轰动,石挥也因此一举成名。

接着,石挥主演了《大马戏团》,连演77场,累得晕倒在台上。他在《秋海棠》中的出色表演,凄楚动人,引得满场唏嘘,由此被观众称为"话剧皇帝"。自1941年到抗战胜利,石挥主演过《蜕变》《夜店》等20部话剧和《乱世风光》《世界儿女》等10部影片,风靡申江。

抗战胜利,沦陷八年的上海重见光明,人们喜迎和平,然而不久又笼罩在内战的阴影里。文化人既喜且忧,苦干剧团演出了《雷雨》和讽刺反动统治的《捉鬼传》。石挥在《雷雨》里演鲁贵。我记得那是在寒冷的冬天,他居然赤膊上台,还手拿蒲扇,不断向自己胸口挥动,赢得观众的欢笑和鼓掌。他在《捉鬼传》里扮演"易根毛",戏不多,也令人叫绝。

上海解放,石挥和上海所有的电影工作者一起,欢欣鼓舞地迎接新时代。他满腔热情地主演了《腐蚀》《太平春》《姐姐妹妹站起

石挥在影片《我这一辈子》中饰演主角

来》以及《关连长》等14部影片。尤其是他自编、自导和主演的《我这一辈子》，吸取原著的精华，改编不失原作者老舍的风格，是石挥的代表作，曾获文化部颁发的优秀影片奖。1950年该片曾在捷克卡罗维发利电影节上展出，受到世界电影工作者赞赏，为中国电影争得了可贵的荣誉。

初见石挥竟在对他的批判会上

1952年，我从香港回到上海。当时上海原来几家私营电影厂合并为"联合电影厂"。所有创作人员集合在一起进行"思想改造""文艺整风"。"整风"一开始就批判电影《武训传》《我们夫妇之间》和《关连长》。在批判会上，我看到赵丹痛哭流涕作检查，郑君里自我检讨在《我们夫妇之间》里丑化老干部，有人批评石挥导演和主演的《关连长》，说保护孤儿而自我牺牲的情节是小资产阶级人道主义。我就在这批判会上第一次见到了我崇拜的"话剧皇帝"。石挥在检查时的神态与赵丹、郑君里不同。赵、郑两位心情沉痛地自我谴责，石挥却很平静，还带点迷惑不解和茫然的神态。

1949年，上海市文艺界集会庆祝上海解放，石挥（中立者）在高呼口号，其右侧戴墨镜者为吴永刚，右下为乔奇

休息时，与会者在走廊上或会议室里继续议论，十分热烈。我因无熟人而走到阳台去，发现石挥已在那里，猜想他需要单独地静思。他知道我来自香港，听到我的名字，竟记得我曾在柯灵主编的《万象》上发表过小说，同期也有他的文章，仿佛遇到从未相识的知音，但因为是初识，又是在这种场合，没有多交谈。

"整风"结束，联影厂归属上影厂，我和大同电影公司编剧赵清阁被分配在艺术处管理图书资料。不久，石挥兴冲冲到艺术处来，说他被分配去导演《鸡毛信》。他是在"文艺整风"期间受批评的三人中第一个接戏的，足见领导对他的信任。由于他对抗日游击区儿童团和民兵的生活一点不了解，希望我提供有关资料。我特地到书店和图书馆里寻找，买了书给他送去。一个月后，我奉命到北京中国影片发行公司参加会议，临行时龚之方先生约我为香港《大公报》写一点自香港归来的影人的近况。因舒适饰演《鸡毛信》里的民兵

队长,在北京郊区拍戏,我到了北京,就抽空去《鸡毛信》摄制组住宿的客栈里访问。那天他们正外出拍戏,我一直等到天暗,他们才疲惫地回来。我见到了舒适,也遇到了石挥。我趁机找石挥谈话,也想写一篇对他的访问记。尽管时间已晚,他和副导演谢晋要商量明天的拍摄计划,但还是和我热情交谈。他说自己对老区的生活一无所知,虽然喜欢孩子,在《关连长》里也拍过儿童戏,但孤儿和儿童团的精神面貌及生活方式截然不同。他认为拍这部影片是接受革命教育,创作过程也就是进行思想改造。他有把《鸡毛信》拍好的决心。我知道他内心还有要为《关连长》受到批判而挽回声誉的好胜心。他连日辛劳,面颊消瘦,但精力充沛,显示出他对自己能为新中国电影贡献力量充满自信。

当时上影厂的剧本,由剧本创作所供应。创作所把关严格,通过的剧本往往不合拍摄要求,因内容公式化、概念化、千篇一律,导演无法接受。可是每年上级下达的拍片任务又必须完成,上影厂便以拍摄戏曲片凑数,先由石挥导演黄梅戏《天仙配》。《天仙配》由桑弧改编,两人合作默契。如何改编?是舞台记录,还是电影化?最后决定越出舞台框架,加上特技,拍成"神话歌舞故事片"。公映后轰动一时,香港也由此引发"黄梅戏"热,影响海内外。

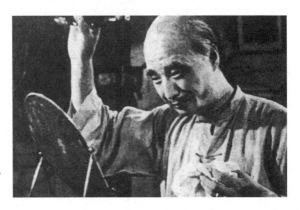

石挥在《太太万岁》中饰演岳父

《天仙配》刚拍摄完成，上影厂接到一个"重要"任务。江青等人抓住《武训传》不放，要拍一部和"武训"相对立的《宋景诗》。剧本和主角崔嵬都来自北京，要上影厂挑选最好的演员当配角，其中清军统帅僧格林沁就要石挥来演。戏不多，也不是主要配角，"话剧皇帝"不该受此委屈。可是石挥却认为自己好久未演戏，不能让观众忘了自己，角色虽不重要，而他就要在不多的戏里创造一个出色的人物。他找我要资料，从中了解到僧格林沁既是清朝的首席将军、世袭亲王，又是杀人不眨眼的魔王，既"忠勇成性"又"刚愎自用"。前者显示他的威风，后者是他失败的根由。我帮他找到僧格林沁的画像，照此化妆。果然，僧格林沁出现的镜头只占全片的6%，而石挥大幅度的形体动作和强烈的起伏情绪——从开始威武暴戾的表情到在桌下爬行逃窜的狼狈相，给观众留下难忘的印象。

石挥鼓励我改写《双喜临门》

此后，石挥不再接到任务。那时，上影厂成立导演室，由陈西禾和我负责。上影的导演，包括副导、助导共有60人。因剧本缺少没有任务，导演室就成为他们会面和活动的场所。除每周两次学习外，平时常来的有应云卫、陈鲤庭、石挥、吴永刚、陶金、徐昌霖、沈浮、杨小仲、谢晋、蒋君超、白沉等。我为了让导演们交流思想、融洽感情，尽可能举行些聚会。副导演葛鑫，半生流离，如今有了工作，应该成家了。石挥和葛鑫过去是"中旅"的同事，由他发起筹办婚礼，就在导演室举行仪式，上影所有导演参加，热闹非凡。石挥和赵丹还合作过一段"洋相声"，由赵丹先胡扯几句假俄文，石挥一本正经担任翻译，介绍葛鑫的恋爱经过，引得大家笑声不绝。

1956年初，上海全行业实行公私合营，工商界敲锣打鼓，纷纷响应。正好有几位来导演室闲谈，认为这是个反映现实的好题材，激

起他们多年积压的创作热情。于是在徐昌霖倡议下，组成小组，编写话剧。大家公推石挥挂帅，一起酝酿情节，然后共同编写。石挥先写第一幕，陶金和徐昌霖合写第二幕，徐苏灵和我写第三幕，在两天内分头执笔，限期交稿。我因有工作，第三幕由徐苏灵先动笔。到了第二天午后，大家提前到导演室来交稿。先由石挥审阅，他认为第三幕不够充实，达不到高潮，缺少舞台效果，决定由我改写。我只得坐在里间埋头苦写。他们一起在外屋修改第一、第二幕。我刚写好两张稿纸，石挥就进来取走。我继续手不停、气不歇地写着，石挥也不断进来取稿，每次都对我鼓励几句。我从天明写到天暗，石挥为我开灯。大概到六点左右完成，大家拍手庆贺。徐昌霖和《新闻日报》文艺组通话，派人来取稿。我们一起到锦江饭店吃庆功酒，要平时生活节俭的石挥请客。第二天，《新闻日报》上刊出剧名为《双喜临门》的剧本。这是上海第一部反映社会主义改造的作品。上海滑稽剧团姚慕双、周柏春决定排演，请石挥导演。石挥花了三天时间加紧完成，赶在春节在光华戏院演出，观者如潮，场场客满。接着魏含英的评弹团也将其改编成评弹演出，上海文艺出版社随即出书。

众导演苏州春游议创作

春节过后，电影厂各处室在春暖花开季节开始春游。导演室也由谢晋、徐昌霖等发起去苏州旅游。很多人赞成，连身体不好的陈鲤庭先生也一口答应，有石挥、陶金、徐苏灵、徐昌霖、蒋君超、谢晋、我等八个人，坐车去苏州。在路上，因《双喜临门》获得成功，大家的谈兴甚高。徐苏灵想拍一部类似《翠堤春晓》的歌舞片。蒋君超有意将白杨姐姐杨沫写的《青春之歌》改编成电影。徐昌霖已写成科学家为新中国科学事业奋斗的剧本提纲。前一阵我曾组织大

1956年春，上影厂导演游苏州（左起：谢晋、沈寂、蒋君超、石挥）

家到新都剧场看了昆曲《十五贯》，陶金很想改编为电影。谢晋正在考虑拍一部反映女子篮球队的影片，又说想拍一部越剧艺人的电影。我也是浙江人，而且自小看"女子文戏"，故答应在业余时间帮他收集有关越剧女艺人的材料。

由于苏州行引燃了大家的创作热情，回上海不久，由徐昌霖等发起，约请几位志同道合的导演，经常聚会，商讨电影创作。大家公推石挥为组长，成员有徐昌霖、谢晋、白沉和我，并邀请陈鲤庭为顾问，会议地点在陈鲤庭家。先讨论谢晋的《女篮五号》，大家对谢晋的初步设想，从人物到情节，都出了不少点子。接着，讨论徐昌霖的《情长谊深》。这个自愿结合成创作集体的活动，很快就在导演室展开。应云卫、杨小仲、徐苏灵、孙瑜、蒋君超等也自动聚合，郑君里、徐韬等则请沈浮出面成立创作集体。电影局领导也认为这是一种繁荣创作的举动，可以缓解剧本创作所供应剧本不足的窘况，于是正式召开大会，请全体导演参加。会议由副局长瞿白音主持，他当场命名石挥等人的集体为"五花社"，孙瑜等人的集体为"五老社"，沈浮等人的集体为"沈记社"，这使导演室立即掀起了创作高潮。瞿白音又代表于伶通知我，约请杨小仲、孙瑜、吴永刚、赵清阁

和黎锦晖成立创作小组，专门改编古典文学题材。我请他们到导演室来开了两次会。他们经过考虑，各自提出了剧目，其中有《秋翁遇仙记》（吴永刚编导）、《花魁女》（杨小仲编导）、《木兰从军》（黎锦晖编剧）、《晴雯》（赵清阁编剧）、《鲁班》（孙瑜编导）等。

也就在这一年，上海电影局根据实际需要，将上影厂分为江南、海燕和天马三个厂，江南以"五老社"为基础，海燕以"沈记社"为基础，天马以"五花社"为基础。每个厂都配以一定的导演、演员和摄制人员。剧本创作所解散，编剧编辑也分到各厂。天马厂由陈鲤庭为厂长，编导人员分两个大组，每组成立编委会。第一组石挥是主任，白沉和我是副主任。负责组织剧本创作，并提前与导演结合，最后由厂长审查通过，以加快进程。这在当时是突破陈规、提高生产力、繁荣电影创作的先进组合。"五花社"因先行一步，条件成熟，导演们立即投入创作。谢晋的《女篮五号》投入拍摄，徐昌霖的《情长谊深》也正筹备拍摄。白沉在刊物上发现沙漠追匪的题材，便和杨华一起去兰州、青海等地下生活。而石挥忙于安排其他导演的任务，自己还没有合适的题材，希望和我写几个反映下层人民生活的短片。那时导演室已取消，而天马厂还没有正式的办公地点，我就到他家去谈题材。

石挥住在陕西南路一条弄堂的石库门房子里，还是假三层，只有一小间，除一张床、旧写字桌和几张凳子外，其他地方都堆满了书。窗户外面有一个木板搭成的小阳台，上面放了几盆花草。这是我第一次到他家，不能不感到惊异。一个在抗战时期就出名走红的"话剧皇帝"，解放已经有六年了，竟然还住在这样简陋的小屋里，令人难以理解。他告诉我：解放前，他虽然有过辉煌的舞台生涯，也主演过电影，可是作为演员，报酬不高，所以他争取做导演，提高收入，但是永远追不上物价的飞涨。抗战胜利后，他进文华公司，收入尚可，而生活水平仍高出工资。上海解放后，文华老板迁居香港，

电影厂陷入停顿状态，连工资也发不出，全体职工苦不堪言。石挥只得以一点积蓄维持生活，每月还要汇钱给住在天津杨柳青的老母。经济困难使他住不起好房，虽然他与童葆苓（京剧名女伶，童芷苓的妹妹，曾在石挥编导的《母亲》里担任主角）在1951年订婚，但直到1955年才结婚。童葆苓因在北京工作，无法调至上海，他们只能两地分居，石挥也就一直住在这不像样的小屋里，过着孤单的生活。他进上影厂后，除工资外，没有其他收入，穿的是旧西装。他不喜欢穿中山装，也不习惯打领带，雨天寒日，加一件白色发黄的夹大衣。他每天上保定馆吃炸酱面。他喜欢吃肉，我们去锦江饭店时，他总要点两只菜——"金钱排骨"和"椒盐蹄髈"。他很少请客，别人说他吝啬，他就自嘲是苦出身，节省惯了。其实他存钱是为了孝敬母亲，还想实现自己租房成家的美好理想。

谈到苦出身，我从他的《天涯海角》里知道一二，现在听他亲口诉说，更令人感到悲怆。

小车童当上话剧"皇帝"

石挥原名石毓涛，天津杨柳青人。他1岁时，全家迁到北京，父亲在高等师范学校任职员，有子女五人，石挥是第三子。他6岁进小学，在河南中学读到初三。他与后来成为重庆"话剧皇帝"的蓝马是同学，还一起演过戏。后来父亲失业，他不得不停学，连初中文凭也没有拿到。父亲推说出外找工作，竟一去不回。那年石挥15岁，为了分担母亲的生活重担，就去考北宁铁路（北京到沈阳）车僮训练班，因那里免费供应食宿。三个月后分配到列车上当车童。车童是铁路上最下贱的活儿，见了站长要叫老爷，整天拿着扫帚打扫车辆里乘客乱扔下的垃圾。到终点站后，别人休息了，车童还要抹桌椅和整理床铺。一个车厢接一个车厢，抹得他两手酸痛，面孔发肿。

有一次,有人夹带烟土,半路起火,车长要他去救火,他差点被烧死。还有一次乘警与土匪勾结,抢劫火车,有个乘客行李被抢,就在车头上撞死,站长要石挥搬走血淋淋的尸首。火车上常常有日本人,又凶又恶,专门欺侮中国百姓,石挥好几次因没听懂日本话而挨打。直到1931年,才被调到山海关外的打虎山车站工作,满以为可以结束受惊挨打的车童生活,不料"九一八"事变爆发,东北沦陷,他不愿做亡国奴,只能像乞丐一般逃出魔窟,流浪到长江下游的一个城镇。那里正有中国军队在招兵,他就参加训练班,还特地写信给母亲,表示决心去抗日。不料他因体弱,竟然落选。他觉得无脸回家见老母,决定自己设法去南方。当他住在一家小客栈、等待南去的火车时,大哥找到了他,说是母亲盼他回家。他乘了五天五夜的火车,回到北京的家中,一下跪倒在母亲跟前,放声痛哭。母亲温和地说道:"你怎么想起不回家?我天天梦见你。"石挥的泪水沾湿了母亲的衣襟。

后来,就在他为失业而苦恼时,小学的同学蓝马来找他,介绍他去演戏。石挥为了能吃上一顿午饭,就进了明日剧团,在后台当听差。他眼看男演员装腔作势,女演员嗲声嗲气,一不称心,不是哭就是闹。石挥整天忙于抄写剧本、搬布景道具、为演员们整理服装、倒洗脸水、张贴海报,还要为大家倒茶送饭,所得报酬只是两顿青菜淡饭,早饭是昨夜剩下的冷粥。他从小爱看戏剧,也想当个演员,可是眼前的事实让他失望。正当他要求辞差时,一个演茶

石挥在影片《假凤虚凰》中饰演理发师

房的小演员忽然失踪。团长发急了，要石挥代替上场。他不知道怎么演戏，胡乱地在脸上涂脂抹粉，穿了茶房的白大褂儿，站在后台，心跳加快，手脚发软，连嘴唇也微微颤动。团长见他呆立不动，在他后脖一拍。他一惊，冲到台上，在强烈的灯光下，胡乱地连说三声"是，是，是"，然后慌忙逃回后台。也就是从这一次登台，开始了他的演艺生涯，通过自强和奋斗，终于成为"话剧皇帝"。

周总理称赞《我这一辈子》

1957年5月，上影厂创作人员到北京去参加全国宣传工作会议。周恩来总理和邓颖超同志邀请赵丹、石挥、吴永刚和吴茵到家里吃午饭。周总理安慰赵丹不要再为《武训传》而委屈，鼓励《神女》的导演吴永刚对电影厂不合理的现象可以大鸣大放，还称赞石挥的《我这一辈子》，希望他再拍一部反映新时代的力作。这对他们鼓舞极大，他们一回上海又积极投入创作。上海《文汇报》以《好的国产片为什么这么少》为题，举办座谈会。记者要我提供出席座谈会的导演和演员名单。吴永刚、陈鲤庭、孙瑜、郑君里、沈浮、石挥等十几位导演都去参加，事后还要他们将发言整理成文字，在报上发表。吴永刚写的是《病梅》。石挥受《西望长安》的启发，写了一篇《东吴大将"贾化"》，批评社会上说假话的现象。他这时热衷于创作。1955年他从报上读到民主三号轮遇到海难、同船旅客互相帮助克服困难的新闻报道后，引起了创作欲望。他以此为题材，经过反复修改，于1956年底完成初稿。在厂领导的支持下，成立摄制组，他在斗室里写分镜头本，又请了原"苦干剧团"和"文华"厂的演员终日排练。当时租船费用很大，为了要拍摄海中轮船上的戏，只得在大木桥厂的空地上挖了一个大水池，代替海洋。整个天马厂从导演到工人都齐心协力，展开工作。

正在这时，传来文化部颁发1949年—1955年优秀影片奖的消息，石挥导演的《鸡毛信》荣获三等奖。他又被选为人民代表，政府还分配给他一套房子。我和徐昌霖一起到他新屋去，那里共有三间，比他原来住的"斗室"大几倍。可是他正忙于拍片，没时间购置新家具，也没空料理。我们祝贺他：童葆苓来上海可以有安居的新房了。我告诉他，我在香港写的剧本《一年之计》（朱石麟导演），这次也获荣誉奖。他听了比自己获奖更兴奋，鼓励我继续努力，多写剧本。他听说徐昌霖的《情长谊深》中有一个老工人的角色，戏不多，但很重，一时找不到合适演员，就自告奋勇表示愿意扮演。果然，他在该戏中虽然只有几个镜头，但演活了一个有忠心、重义气的老工人，在失明前哀婉哼唱的一段京戏，五十年后，音犹在耳。

惨死在"反右"浪涛中

为了逼真求实，在厂里拍摄完内景后，石挥又带摄制组到海边去拍波涛汹涌的场面。正在他满腔热情地拍摄这部《雾海夜航》时，"反右"风暴突然袭来，上海电影界很多老艺术家被推入"右派"的泥坑。曾和石挥一起去见周总理的吴永刚、吴茵成了罪恶滔天的极右分子，白沉也被打成右派，还在报纸上点了"五花社"的名。曾参加《文汇报》座谈会并发表文章的导演、演员都受到严厉的批评。在运动接近尾声时，一场更大的风暴正等着从外景地回来的石挥。我们几个"五花社"的成员更是不安，有人警告我，如果不揭发石挥，将自食其果。11月中旬，石挥带着摄制组回到上海。领导上先要他完成全片的剪辑。试映那一天，所有创作人员都集中在电影局大放映厅，默默等待。石挥进门，走过我面前时，向我投来不安的目光。他一定预感到有灾祸临头。影片放映了，在银幕上出现很多动人的场面，但是整个放映厅肃静无声。直到放映结束，人们散去，石挥

留在最后，孤单地离开。

第二天召开大会，仍在放映厅，石挥面向大众，先作检查。他自称一生热衷艺术，对政治不关心，是极大错误。接着群众开始批判。使石挥震动的是他敬重的老师佐临和柯灵也批评他。佐临指责他从旧社会带来旧习惯、旧作风，与新社会格格不入，不学习政治，自由散漫，有错误言论。柯灵也对石挥进行了批评（20年后，柯灵为此公开表示歉疚）。有人揭发石挥编导的《雾海夜航》把社会主义比作雾海，代表党领导的船长因错误导向使人民遭受灾难，是反党反社会主义的大毒草。也有人指责石挥，女明星周璇是因受他的欺骗而发疯（事实上石挥与周璇在1947年拍摄的《夜店》里合作，两人曾相恋。后周璇离沪去香港，两人长期分离，爱情终止。周璇在香港与人同居，因积蓄被人骗走而发疯）。有人控诉石挥，1941年底日军侵占"孤岛"，党领导的上海剧艺社被迫解散，领导上要佐临、石挥等离开上海时，石挥不表态，这成了他反对党领导的滔天大罪。最令人震动的是一位身为领导又是权威导演的发言，他借用左拉为法国反动政权陷害无辜而撰写的著名文章《我控诉》为题，揭发了石挥十大罪状。其中大都是人云亦云，但有两条使人惊愕。他指责石挥在导演老舍的《西望长安》时，故意突出官僚主义者听信骗子的假话，以此攻击党的领导；他又说石挥在改编《我这一辈子》时，歪曲老舍的原著，污蔑劳动人民，解放军在进入北京时死去，明明是反对解放，反对共产党。他还揭发石挥在沦陷区的上海演《秋海棠》是麻醉人民，而主演的文天祥是为即将垮台的国民党招魂。我清楚地看到，这几条"罪名"将石挥吓得冷汗直流，面色苍白。

第二次批判会结束时，主持者宣布明天上午继续开会。石挥先退出，"反右小组"还动员大家与石挥斗争到底，尤其是知情者，必须与石挥划清界限。他们指的是"五花社"成员，可是我们中间没有一个发言。

那天，我离开电影局后，经过陕西南路，看到石挥从他过去住的弄堂附近一家银行出来。他身上披着那件黄色夹大衣。我俩相见都默默无言。我惊讶石挥在这时刻竟还出入银行。石挥神情平静地告诉我，他要汇款给他母亲。我敬佩他在危难中还想着老母亲。他凝视我片刻后，沉痛地吐出一句："以后我不能再演戏了吧！"我哑然，不知该安慰他还是鼓励他。接着，他又神情黯然地长叹两声："完了！完了！"双手一挥，转身向前走去，走得是那么洒脱，脚步却又是那么的沉重。我望着他那孤单的背影，渐渐消失在人流中。

次日上午，我们都准时到了会场。过了开会时间，还不见石挥到来，领导立刻派人去"捉拿"。不料石挥已失踪，大会只得继续，对石挥展开"缺席审判"。可是发言者寥寥无几，绝大多数的人心不在焉。有人向我探听，我不敢说昨天曾和石挥见面的事，可心中默默思量着石挥临别时说的"完了"这句话，担心他是否会出意外。

几天以后，有人从民主三号轮的茶房那里知道，那天下午石挥与我分开后，就搭乘该轮。茶房还以为石挥又来下生活，天黑以后石挥就不见了人影。于是某些领导断定石挥是畏罪潜逃，还传言石挥已在台湾发表言论，继续反党。我们都知道石挥不会游泳，怎么可能游到台湾？许久以后，也就是1959年春天，在上海南汇县二灶洪地区东海边的芦苇荡里，发现一具无名男尸，经公安局多方面核对，死者就是石挥，证明石挥不是畏罪潜逃，而是绝望自杀。我闻此噩耗，真是心痛至极！

石挥生于1915年，死于1957年。在短暂的42个春秋里，石挥在暴风骤雨和重重阴云下过了一辈子。有谁像石挥那样曾经在社会底层过着奴隶般的生活？又有谁像石挥那样在舞台上创造出那么多的辉煌艺术形象而登上"话剧皇帝"的宝座？

如今，石挥虽然早已离开人间，但海内外仍有千千万万"石挥迷"在想念他。石挥天上有知，也一定会感到宽慰的。

"影帝"金焰逸事

肖 镇

又是一个阳光明媚的早晨，庭院中的几株芭蕉经过一夜春雨的洗礼，显得格外青翠。空气是那么的清新，仰望蓝天白云，禁不住思绪悠悠，浮想联翩，真是往事如昨，故人依旧。我的良师益友金焰先生的音容笑貌，再次浮现在我的眼前……

难忘湖心亭的茶香

我和金焰是在解放后相识相知的，同在上海电影制片厂，他是演员剧团团长和艺委会副主任，我主要做技术创作工作。虽然工作岗位不同，但许多业余爱好和兴趣却相同，比如都喜欢淘旧货，都喜欢各式各样的民间小玩意。有此缘分，两人间常能推心置腹，倾情相谈，并建立起诚挚的友谊。他不仅聪明，动手能力也极强，除了会自己修补各式小工艺品外，还会制作各种常用小工具。我至今仍保留着他为我亲手制作的小刀和两用锯子，那台他特意为我改制的旋转式台钳，更是成了我家工具中的宝中宝。

金焰

记得那是20世纪70年代初，我和老金都因健康的原因，被批准从奉贤的"五七干校"返回市区，他继续治疗休息，我被送进工厂"战高温"。我们两家相距不远，所以，每逢我休息在家，他总会步行到我家串门。当时他年已古稀且身患多种疾病，尤其是进我家门前还要经过一层高高的室外楼梯，因而每次他来总是一步一格缓缓地迈步登梯，待到门前，再用双手支撑在厚厚的门板上，喘息多时方能按下门铃；进屋后，他又用双手按在我那老式靠背椅上支撑住瘦弱的身躯，喘息片刻方可入座。这天他又来到我家，哪知一进门就乐呵呵地说："肖镇，今天难得好天气，我们到老城隍庙去看看吧！"那可是我们常去的地方，花上不足一元钱到那里的湖心亭喝茶，还能聆听每周一下午的江南丝竹的演奏，如果饿了就来上一碗双档油面筋百叶包肉骨头汤外加一客生煎馒头，这在当年真是一大乐事。那天，我见他精神这么好，就马上和他乘电车直达老北门下车后，又缓行到临近湖心亭的一家菜馆。刚进店门，就有一两位老年服务员认出了老金，纷纷主动和他打招呼。在饭店一隅入座后，他要了一瓶啤酒和几样菜，我知道那都是为我点的。奇怪的是那天，桌上的饭菜他一口也没吃，却不知怎么的，将话题转到了他的身世和他怎样走进电影圈的那段经历上……

何心冷千里荐金焰

金焰原名金德麟，原籍朝鲜。早在孩提时期，父亲因参加抗日活动而受到当局的迫害，举家逃到了中国东北的通化，后又为了谋生辗转迁移到天津。当时金焰正在读中学，也因家境困厄，被迫辍学。从此，他就每天到街头的阅报栏去看《大公报》。久而久之，他发现《大公报》有一位名叫何心冷的编辑常常发表一些切中时弊的言论，便认定这位编辑肯定是位善良正直的好心人。于是他萌生出

一线求助的希望。他想到报社编辑必定在社会上有广泛的人际关系，天津有《大公报》，上海说不定也有《大公报》，也许可以求他推荐自己到上海去。那天，金焰穿上一件较为整洁的上衣，理了一下头发，鼓着勇气敲开了何编辑办公室的门，自报家门后，坦诚地讲述了自己的来意和想当一名电影演员的愿望，并恳求给予帮助。何编辑听完陈述后，以一种敏锐的职业目光，打量着站在自己眼前的这位年轻男子汉。大概是被金焰相貌堂堂和口齿伶俐的魅力所感染，何编辑爽快地拿起一支笔，给远在上海民新影片公司当导演的挚友侯先生写了一封诚挚恳切的介绍信。

　　就这样，金焰在几位同学资助下，乘火车到了上海。侯导演看过何编辑的亲笔信后，就介绍他进了民新公司，当了一名小杂役、小场记兼小配角。后来他凭着自身的坚毅和勤奋，先后主演了《三个摩登女性》《大路》《母性之光》和《新桃花扇》等影片，为中国银幕树起了一个富有朝气的新型知识分子形象（在金焰之前，中国银幕上的小生大都是些油头粉面的公子哥儿），最终登上了当时中国影帝的宝座。

医院一别竟成永诀

　　新中国成立后，金焰又主演了《暴风雨中的雄鹰》《母亲》《海上红旗》等影片。1958年金焰因胃大出血手术后，就再也没有参加拍电影，但我和老金的友谊却与日俱增。我每次到外地拍外景戏前，必去他家，一则事先告知我的去处，免得他来我家找不到我，二则外出拍戏时日长久，我们又将有一段时间无法相见，也就算是一个小小的告别吧。这天刚好又是我离沪的前一天，走在去他家的路上，但觉初冬时节阳光和煦，气候宜人，心想在这样一个充满生机的日子里，老金也应该有个好心情吧。当我三步并作两步来到三楼他家

时,正好看到秦怡一人在忙家务。我问:"老金呢?"秦怡说:"他住医院了。""是什么病?""还是老毛病。"我听后心里顿时一块石头落了地,估计又是季节病。因为每年这个季节,老金的支气管炎、哮喘病都会发作。我告诉秦怡:"我明天要去成都了,特意想告诉老金一声。"秦怡说:"那你就去医院看看吧。"她告知了病房号后,我立即赶往华东医院。

走进病房,只见房内的两张床位上空无一人,心想可能是由于阳光宜人,两位病友一起到花园散步去了吧。于是我也立即来到楼下的花园,遍寻树丛小径后,唯独不见老金的人影。再回到病房,只见室内仍是空空如也。我就走到阳台,见一病友正靠在椅子上闭目养神,便冒昧上前询问:"同志,老金在吧?"他说:"老金在卫生间,一般他都要坐上两三个小时才出来,你有事就敲门吧。"听罢我赶忙上前轻轻敲门,少顷,里边传来老金极为轻弱的声音:"谁呀?""我是肖镇。"他立即说:"你进来吧。"我开门进去,看见他双手扶在与他相对的一只大藤椅的扶手上。微弱的灯光下,他一直在喘气,脸显得苍白而消瘦,讲话已十分费力了,我顿感老金衰老了许多。我告诉他,我明天要去成都拍戏,大约半月可返,到时再回来看他,并希望他多保重。他听后吃力地对我说:"看来,这次是不行了。"听到这句话,我心里感到一阵难以抑制的难过,于是就将自己的目光移到了老金手扶的那只大藤椅上,他又吃力地一字一句地说:"这是菲菲给我拿来的。"言语间看得出,重病中的他对女儿的一片赤诚之心感到莫大的慰藉。恰在这时,菲菲也来到他的身边,老金用一种特有的慈祥眼神示意我再见吧。于是在默默无言的相视中我又伫立片刻,带着依恋的目光作别了老金父女。

半个月后当我从成都回到家中拉开书桌的抽屉时,一纸讣告跃入眼帘,想不到就在这短暂离别的两周内老金竟已驾鹤西去。和他华东医院作别的一幕竟成最后的永诀!我永远不会忘记,那天是1983

年12月4日星期六……

　　金焰一生共主演了29部电影,留下了许多脍炙人口的银幕形象,他为中国电影事业作出了卓越的贡献!

（萧洪钧整理）

听金焰舒适闲谈往事

梁廷铎

金焰和舒适这两位电影表演艺术家,都是我在上海电影制片厂的同事。尤其是在动乱年代,我和他俩曾同居一室,虽然时间不长,但相处融洽,他们的真诚、善良和豁达,给我留下了难忘的印象。

和两位"皇帝"同居一室

那是"文革"期间,在奉贤电影系统"五七干校",我原先和许多同事住在一个大房间里。有一天,连里通知我,让我搬到一个小房间去,和金焰、舒适住在一起。我拿着行李刚进门,就看见金焰已睡在上铺,舒适靠在床上休息。这个房间仅几平方米,两张高低铺,加上一个小桌子,已经没多少空间了。我和他们打过招呼后,说:"你们两位年纪都比我大,当然应该我睡上铺。"金焰却说,他作过胃切除手术,吃了东西需卧床休息,睡在上面反而安逸。于是,我

1950年,金焰在上影厂摄制的影片《大地重光》中担任主演

就睡在金焰的下铺。

我心想,我居然有幸和两位"皇帝"同居一室,真是难得。金焰是20世纪30年代影迷评选出的"电影皇帝",舒适在40年代末演了《清宫秘史》中的光绪皇帝。不过,此时《清宫秘史》已受到批判,所以谈话中彼此都不敢触及这方面的话题。

在电影厂里,大家都称金焰为"老金",叫舒适是"阿舒",所以我也就这么称呼他俩。这时老金拿出香烟,我一看是"生产牌",那时只要8分钱一包,是最低档的香烟。金焰忙说:"我的烟很差,不请你了。"随后,金焰拿出一把小钳子,从一包香烟中钳出一支,动作很优雅。因为那时还没有过滤嘴香烟,这样取烟可以卫生一点。尽管那时工资已被扣发,但金焰仍保持着以往抽烟的习惯。

当时干校规定上午劳动,下午参加小组学习或批判会,晚上自由活动。金焰身体孱弱,已不能参加体力劳动,就在田头帮助修理

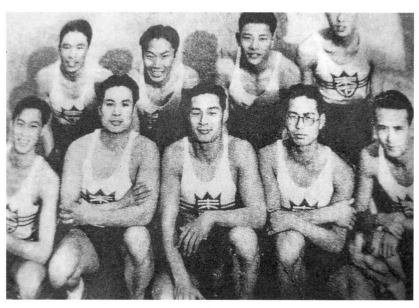

联华同仁篮球队合影(前排左一为刘琼,左三为金焰)

金焰与白杨在影片《乘龙快婿》中

农具。他手很巧，会织毛衣，雕刻小玩意。舒适常年喜欢打球，身体较结实，我和他在一个班里劳动，他总是抢挑重担，对我很照顾，让我干些轻活。

金焰与刘琼因球结缘

我们住的这间房是在一排房子的最边上，晚上非常安静，听两位老大哥闲聊，是我最快乐的享受。

我曾问过老金，刘琼走上银幕是不是他介绍的？老金回答，他和刘琼是因球结缘，两人兴趣爱好相投。刘琼原在政法大学求学，平时喜欢戏剧，金焰就介绍他进了联华影业公司。刘琼初次上银幕，是在孙瑜编导的《大路》一片中，金焰是主角。刘琼那时演的都是些小角色，慢慢地经过他自己的努力，终于能够演主角了。特别是在抗日战争爆发以后，金焰他们去了重庆，刘琼更成为观众喜爱的明星。舒适插话说，其实演艺界很多人都是从跑龙套开始的，赵丹、胡蝶等也是从演小角色起步的。不过据阿舒回忆，50年代初他还在香港时，记得夏梦是一走上银幕就演主角的，那是少有的例外。

我对老金说，你做了一回伯乐，成就了一个群众喜爱的演员刘

琼。老金说:"其实,我也是通过田汉、孙瑜等几位的帮助才走上了舞台和银幕的,那时我也是从跑龙套开始,我还当过场记。抗战胜利后,我回到了上海,住无居处,是刘琼让我住到他家里,后来又经过他的介绍,我和秦怡结为伉俪。因此,我和刘琼是终身的知己。"阿舒接着说,好心人总是会得到好报的。

金焰爱好去郊外打猎

金焰是上影演员剧团的第二任团长。老金说,50年代是上影演员剧团最繁荣的时期,那时真是人才济济、名家云集。单就女演员来说,被誉为影坛"四大名旦"的白杨、张瑞芳、舒绣文、秦怡都在上影。我曾问过老金:听说你和白杨、赵丹、舒绣文四位一开始就定为一级演员,是这样吗?老金告诉我,起初并没有一级演员,他们四个人都被定为二级演员。直到1956年,为了提高知识分子待遇,发挥他们的积极性,原来的四位二级演员升为一级,其他级别的也相应提高。一级至三级演员相当于正教授级,四至六级相当于副教授级。

有一次,我们谈到了打猎的话题。老金告诉我,那是30年代时,自己年轻好动,有空闲就到乡下去打猎,打到了野味就带回来与好友分享,郑君里、刘琼、张翼、韩兰根都是来品尝野味的常客。不过新中国成立以后,由于工作忙,也没有过去的条件,再加上身体又不好,所以早已不去打猎了。老金说,厂医郭医生仍然保持打猎的习惯。郭医生曾留学加拿大,是白求恩的校友,但他俩在校就读不是同一时期。郭医生自己有辆摩托车,休假时喜欢到乡下去打猎。有一次,郭医生发现远处田头好像有一只野鸭,举枪就打过去,结果那边大叫起来,原来是一位农民蹲在地里。郭医生慌了手脚,赶紧奔过去处理,幸未酿成大祸。老金感叹道:"为了打猎的事,在思

想改造时，还批判我沉迷于资产阶级生活方式。唉，你看我现在的身体……"

不久，连部通知我和舒适回到原来的大房间去，金焰也搬到另一个房间去住了。直到"文革"以后，我才在常熟路公共汽车站见到老金一面，那也是最后的一面了。

舒适为人豁达甘当配角

我和舒适的接触，可能更多一些。我最早听到舒适的情况，是在1956年。当时我和王为一导演正在拍摄《椰林曲》。王为一告诉我，50年代初，在中共地下组织领导下，香港进步爱国影人组成了一个"五十年代影业公司"，既坚持拍摄进步电影，又可以解决部分进步影人的生活来源。公司拍摄的第一部影片是《火凤凰》，由王为一导演，讲述一个资产阶级出身的知识分子冲出家庭走向社会、服务大众的故事。影片的主角是刘琼、李丽华，但为了让影片更卖座，其他演员也需要一定的知名度，所以请舒适参演。舒适在当时也是响当当的大明星，不久前刚主演过《清宫秘史》，而他在《火凤凰》中的戏并不多。我问王为一，阿舒怎么肯屈尊饰演配角呢？王为一说，这就是舒适的为人豁达。他还告诉我，由于影片是进步影人组成的公司拍摄的，舒适是公司艺委会的负责人之一，所以他不计较个人得失，很愉快地参加该片的拍摄。在拍摄现场，舒适非常尊重导演，如果他有意见也会与导演商量，没有一点大明星的架子。

20世纪50年代，我和舒适虽为同事，却未曾见过一面。他曾到浙江电影制片厂工作了一段时间。直到60年代初，他从浙江回到上海，被分配到天马电影制片厂后，我才有缘与他接触。有一天，厂领导让我去向舒适了解他的两位助手的情况，因厂领导听到反映，说这两位助手之间有点矛盾。我为此去南昌大楼舒适家拜访。那天是

舒适休息的日子，他正在家里喂鸟，见我进门，便很热情地接待我。我说明来意后，舒适连声说："呒没事体，呒没事体！"他说，这两位助手工作努力、态度积极、任劳任怨，至于平时有点不同意见也是正常的，根本没有个人之间的什么矛盾。看得出，舒适非常爱护他的助手，完全是一派长者风度。

80年代初，我在导演室见到舒适。那天办公室内没人，他一个人坐在那里像是在思考什么。我祝贺他光荣地加入了中国共产党，他却谦逊地轻轻摆摆手。阿舒平时说话不多。我知道，他是个追求进步、有正义感的艺术家。日军侵占上海后，中华电影股份有限公司（简称华影）经理张善琨许以高酬，要他拍摄宣扬"日中亲善"的影片，他愤然离开了这家公司。在香港期间，他因参加进步活动，被港英当局无埋驱逐，回到内地。新中国成立后，他在上影拍摄了不少优秀的影片，除了几部是主演外，仍有许多是配角。但他兢兢业业地演好每一个角色，从不计较个人的名利，给同人们留下了很好的印象。

舒适退休以后，热衷于京剧，经常参加京剧票友的活动。他又和一些老友组成了古花篮球队，自己还担任队长，忙里忙外，乐此不疲。阿舒八十寿辰时，球队为他举行了祝寿宴会。他想到老友顾也鲁也是同年，于是就把顾也鲁拉来，一起共度这温馨的时刻。胸襟宽阔，为人厚道，时刻想到别人，这就是舒适。

到了90年代，我参加拍摄《东方小故事》，其中有一个故事叫《陆游遗诗》。我原想请舒适来演。同摄影师查祥康商量后，他也觉得如果请阿舒来演，会使影片增加光彩。但我考虑再三，请这样一位大演员来演一个才十分钟的短片，似乎不太合适，最终还是放弃了。事后，查祥康与阿舒说起此事，阿舒只是说了一句："唉，这个阿梁……"话虽不多，惋惜之意尽在不言中。我因过于拘谨，失去了和舒适在一起拍戏的机会，真是一件憾事。

初出茅庐扮演"小老大"

梁波罗

天上掉下大"馅饼"

《51号兵站》是上海海燕电影制片厂于1960年拍摄的黑白影片,首映于1961年国庆节,是建国12周年的献礼片。当时我由上海戏剧学院表演系毕业进厂还不到一年,只有21岁,就接受了扮演该片男主角梁洪的任务。记得演员组宣布名单的那天,海燕厂几乎炸开了锅——在楼道里我被大哥大姐们簇拥着,接受他们的祝贺。说实话,当时我真的有些懵了,心想进厂未满一年,"馅饼"竟毫无征兆地砸到了我头上。要知道在当时启用新人担当第一主角,建国以来可是头一遭啊。特别是浏览了剧本后,吓得我冷汗直冒。梁洪是个集战士、特工、帮会成员三重身份于一身的人物,这对于一个毕业不久、初出茅庐

梁波罗21岁时留影

《51号兵站》电影海报

的电影新人来说，实在是严峻的考验，当时我的心情只能用"诚惶诚恐"来形容。

与我演对手戏的李纬、高博、顾也鲁、邓楠、李保罗等都是我的父兄辈，张翼、黄耐霜更是自无声片起就驰骋影坛的宿将。试妆时，化妆大师乐羽侯在我年轻的面庞上左描右摹，可是化妆出来的脸仍被笑称是一只"剥光鸡蛋"，急得乐大师双手一摊，满脸无奈。我与李纬扮演的敌情报处长站在一起，宛如"老鹰捉小鸡"。可见我当时面临的挑战是多方面的，既要迅速把握人物的精神气质，又要尽快适应电影表演的特性。

导演刘琼敏锐地觉察到我所承受的压力，为了给我减负，挑选了几场重点片段进行排练，将剧本"立"起来，让演员"动"起来。据同事们说这也是前所未有的。排练汇报后召开的座谈会更让我终生难忘，老厂长徐桑楚说："很高兴发现了一位可以与老演员并驾齐驱的年轻人！"赵丹说要演活梁洪，送我八个字——"静若处子，动如脱兔"。孙道临则主动请缨扮演仅两场戏的政委一角，以示对新人的扶持……那晚我彻夜未眠，既被那些温暖的话语感动，也深感肩负责任之沉重。

前辈点拨入角色

由于对上海沦陷时的情况一无所知，对当时的社会背景一点也不了解，于是我在开拍前随主创人员会见了一些当年的商贾名流，

甚至去提篮桥监狱探访。不料那些昔日狐假虎威、胡作非为的帮会头目,以为是调查他们的劣迹来了,个个噤若寒蝉,令我们无功而返,只能把仅了解到的一些浅显的帮规礼数,都悉数用到戏中去了。

穿长衫如何行得飘逸、坐得潇洒,对我也是个新课

梁波罗饰演"小老大"剧照

题。李纬不厌其烦地向我传授要领,如何含胸甩臂、撩袍挽袖,故在摄影棚里往往可见着长衫戴礼帽的我尾随他身后亦步亦趋,从外形上寻找人物的感觉。掌握外在的形体动作尚属不易,而要把握人物内在的精神气质就更难了。记得戏拍了一个阶段后,有一次讨论样片,高博严肃地对我说:"梁洪敲门参加党小组碰头会,大妈开门,你大摇大摆扬长而去,像少爷对待下人,精神面貌不对头!"闻此言我犹如五雷轰顶,深感精神面貌不贴切,将会前功尽弃。

作者张渭清语重心长地开导我说:"地下工作依靠两条,党的观念和群众路线。"听此言又如醍醐灌顶。是啊!我应紧紧抓住梁洪与老百姓鱼水情深的关系,哪怕一个过场镜头也不能放过。于是我连夜将梁洪在剧中所接触的人和事详尽地列了一张表,找寻准确的人物关系和应有的态度。通过这些技术性的操作,我从中理出了头绪,像是攀援着两根绳索逐渐向人物靠拢……

即兴表演大鸿运

对于片中"梁洪设宴"一场戏,我至今记忆犹新。在这一场戏

"梁洪设宴"一场中,"小老大"向众宾客举杯

中,我扮演的"小老大"为了能够在上海打开局面,便施巧计,让范金生的大徒弟、伪吴淞巡防团长黄元龙出面替他请客"拉场子"。在宴会上,敌情报科长马浮根用帮会中的黑话盘问梁洪,梁洪沉着冷静,对答如流,始终未露破绽。从此梁洪在上海立足,打开了吴淞口通往苏中根据地的交通要道。

当时由于年轻,我对旧社会的酬酢应对一无所知,更甭说戏中"拉场子"那种劲爆场面了。我甚至连大鸿运酒楼也没去过,尽管同事们多次讲得绘声绘色,可我脑子里依然呈现不了1943年上海酒楼的景象。

说来凑巧,当时适逢参加上海青年第三次代表大会,一天在任选午餐饭店时,大鸿运酒楼赫然在目。起初我只是想借此机会实地勘察一番,可就在我进门的瞬间,一个有趣的念头闪现了:何不借

梁波罗（右）与刘琼导演

此机会体验一番，来个"梁洪设宴"的假设场景！上得楼来只见宾客云集、侍者穿梭，一种奇特的"主人翁"感觉促使我招呼陌生朋友入座，以极大的热忱与他们周旋……别人还以为遇见了热情过头的代表呢！说实话，那顿饭没吃好，但我的收获颇丰。我在当天的创作手记中写道："我感受了酒楼的喧嚣，承受了众人的注目，我开始懂得梁洪要征服在座的敌人，需要钢一般的信念加上一千倍的谨慎……"凭着这种情绪记忆，在导演和老演员的引导下，我完成了"梁洪设宴"的拍摄。

这场戏原先拟处理成剑拔弩张、杀气腾腾的场面，尤其"盘问"一节，梁洪甚至蓦地起立，向马浮根反诘黑话，席间弥漫着浓烈的火药味，这正是惊险片的常规演法——紧张、炽热，也有助于刻画梁洪深入虎穴的英雄性格。但大家反复研究后发现，如此纵有剧情奇峰突起之利，却不乏人物矫揉造作之弊。试想一个从苏中小城乍到上海的年轻商人，以"卖老"的姿态现身，不仅难取悦于座上客，反会平添马浮根的疑窦，而这场戏的目的恰恰是要解除敌人对梁洪的怀疑，取得合法身份。加之从我本人的气质考虑，也必须从"硬碰硬"的窠臼中跳将出来，反其道而行之。于是就有了当时有问必

答、对答如流、谈笑自若、绵里藏针的表演，让马浮根领略到"硬碰软"的"拳击棉絮"之苦。

尽管我努力体现梁洪谦而不卑、活而不浮的气质，但从影片来看，外弛内紧的非常精神状态仍嫌不足，缺乏内在的威慑力量，这是我至今深以为憾的。

谁是"小老大"原型？

如今，尽管与我合作的战友大多已离我们而去了，可有些情节仍清晰如昨，这是一个多么令人留恋的团队啊！为了奉献一部优秀的影片，全组上下不畏艰苦，不图名利。当时正值三年困难时期，物资匮乏，但大家意气风发，团结一心。当我因拍戏劳累、人越来越瘦时，李保罗甚至要将他每月的肉票支援我。我婉拒后，他骑车去附近用配给的糕饼券买来点心让我补充体力……全组上下真挚坦诚，但对创作一丝不苟，讨论时言辞犀利，不留情面，这种创作氛围现在很少看到，真个是"此情可待成追忆"啊，越发令人怀念。

尽管当时的我已竭尽全力，但我深知以我当年的阅历和水准是很难将人物塑造得有多少深度的，倒是刘琼导演的排兵布阵奏了效：他调动了几乎整个海燕厂的优秀演员，硬是将一出无一女角的"和尚戏"打造得有声有色。影片自1961年国庆节问世以来，受到全国观众的热烈欢迎，"小老大"也一夜之间享誉大江南北。无论我以后演过多少影视剧，让观众念念不忘、津津乐道的依然是"小老大"。这个称谓从青年时代起伴随我走到了现在。

影片面世后，尤其是近十多年间，不断有人向我询问："小老大"的原型究竟是谁？其间有几位自称人物原型者或其家属辗转向我核实、求证。一般我都会如是回答："影片表现的是艺术形象，是综合诸多个体塑造出来的。你的父兄或许曾做过与'小老大'相似的地

下工作，他们不愧是抗日的民族精英！"

但据我所知，这个人物的原型应该是该剧作者之一的张渭清，当年他曾是新四军第一师后勤部军需科科长，是奉师长粟裕之命来上海开展兵站工作的。吴淞曾是他战斗过的地方，他经常出没于渔行、米市，剧中的不少情节都是他亲历过的。这一点，从影片放映不久，当时主持国防科委工作的张爱萍同志在接见主创人员的座谈时进一步得到了证实。

我与张渭清接触不太多，但他瘦削的身躯内蕴藏着惊人的能量和无穷的智慧，是我心目中的真英雄！那些与张渭清同样在抗日主战场和隐蔽战线拎着脑袋抗击日寇的英雄们，都是值得尊敬、讴歌和铭记的。

在我从影之初就能扮演这样一位为革命出生入死的地下工作者，是我一生的荣幸！

中国第一部故事片《难夫难妻》诞生记

陆茂清

中国电影的故事片时代,肇始于1913年,标志是这一年9月间,故事片的开山之作——《难夫难妻》在上海公映。

结识郑正秋

1895年12月28日,电影诞生于法国,次年8月间传到中国。1905年夏秋之交,北京丰泰照相馆老板任景泰,摄制了京剧名伶谭鑫培主演的《定军山》,专家称之为"中国电影史的第一页""戏曲片时代的开始"。

七八年过去了,国产电影依然是纪录性的戏曲片断,依然停留在"戏曲片时代"。

有道是"时势造英雄",两个有志于电影的年轻人勇为天下先,雄心勃勃尝试拍摄故事片了。他们是被誉为"中国早期电影拓荒者""中国故事片之父"的张石川和郑正秋。

张石川出身于浙江宁波一个商人家庭,1906年16岁时闯荡上海滩,在舅父经润三的

张石川

"华洋"房地产公司里当职员。他年纪不大心眼蛮多,晓得在华洋杂处的十里洋场英文吃香,便利用工余时间刻苦学习英文,经几年努力已能讲能写,大大方便了与洋人的交往。

他还有个爱好,就是喜欢看上海人称为"新剧"的话剧及电影,还常与兴趣相投的舅父谈观感,诸如演员表演的优劣得失、社会影响等。

其间,张石川结识了郑正秋。

郑正秋,广东潮州人,毕业于上海育才公学。此君常出入剧场看戏看电影,并撰写剧评和影评,后受聘为《民言报》剧评主笔,力言改革旧戏,提倡新戏,以资改造社会、教化民众,被誉为"不畏强御的剧评家"。他还曾创作过多出戏剧,善于把各式人等耳闻目睹的社会家庭事情作为素材搬上舞台,引来不凡反响。

郑正秋

"同志曰友",张石川、郑正秋这对志同道合的朋友,将携手协力,共创中国电影史上故事片时代的开篇。

承包"亚细亚"

当时,上海南洋人寿保险公司的美国经理依什尔和沙弗,瞄准了大上海的电影市场,盘下了俄籍商人布拉斯基在香港路的亚细亚影戏公司,图谋大赚一把。只是两人对电影不甚了解,加之人地生疏,急于寻找懂行的、在方方面面又"吃得开"的中国人合作。他们找到了经润三,经润三就推荐了外甥张石川。

依什尔、沙弗本就认识张石川,为了慎重起见,双方作了一次面试性质的交谈,张石川以流利的英语侃侃而谈,多有独到见地。据《上海电影志》载,两位美商十分满意,聘请他担任"亚细亚"顾

问。张石川爽快答应,正如他在《自我导演以来》中说的:"远在民国元年……忽然两位美国朋友,叫做依什尔和沙弗的,预备在中国摄制几部影片,来和我接洽,要我帮他们的忙。为了一点兴趣,一点好奇的心理,差不多连电影都没有看过几场的我,却居然不假思索地答允下来了。"

双方商定了合作办法,即由张石川出面组建一个电影机构,承包"亚细亚"的影片摄制业务,包括编剧、导演、制片等;资金、器材与影片的发行,则由"亚细亚"负责。

张石川首先找郑正秋合作。他曾回忆说:"我的朋友郑正秋先生,全部兴趣正集中在戏剧上面,每天出入剧场,每天在报上发表剧评,自然,这是我最好的合作者了。"

不久"新民公司"挂牌成立。张、郑两位见地一致:外国人的故事片已经问世,中国应急起直追,迎头赶上。他们决定摄制如新剧那样的有情节有看头的故事片。接着,他们便招聘了演员、化妆师、美工等人员。

重视写剧本

郑正秋本是剧作家,便向张石川提出拍电影应该如演剧一样,应有剧本。他对张石川说:"剧本是精彩影戏的前提和基础,就是先用文字描述整部影片人物和动作内容,然后按本子上的顺序表演拍摄。"

张石川欣然采纳了这个意见。郑正秋毛遂自荐,揽下了编写电影剧本的任务。对于影戏的内容,他考虑既要有"改革社会,教化民众"的效应,又须有看点,即引人入胜的故事情节,使观众产生情感上的共鸣。因此,他再三琢磨,颇费踌躇,最终确定取材于家乡潮州的封建买卖婚姻。

很快，郑正秋的电影剧本《难夫难妻》就出炉了。故事梗概是：乾家的家长商量要为长大了的儿子娶妻成家，请媒人做媒；媒人接受了委托，经一番花言巧语，坤家家长答应把女儿标梅嫁给乾家公子。乾、坤两家择定吉期，大喜之日，原本素不相识的少男少女，像傀儡一样任人摆布，经过种种繁文缛节拜堂成亲，送入洞房。婚后却是痛苦不堪，原来新郎沉湎于赌博，新娘不满又伤心，小夫妻为此吵闹不休，竟至大打出手又摔砸器物……

《难夫难妻》在"亚细亚"公司内的空地上开拍。导演张石川、郑正秋，主演黄小雅、钱化佛等，他们都是新剧演员。摄影师由美国人依什尔担任。

当时的中国电影处于草创阶段，又是第一次拍摄故事片，加之设备的限制，《难夫难妻》存在着早期影片的明显的幼稚性和简单化。如按照剧本所规定的场次拍摄，永远是一个远景，一口气拍下去，直到拍完为止；而且也没有摄影用的灯光照明，完全借用日光拍摄，阴雨天停机。远景也非现实生活中的实景，与舞台演戏一样搭置布景，用木条子搭成框子，框上绷罩白布，布上绘画相关的景物。

张石川和郑正秋的"导演"之名也是后人加上去的，因为当时还没有"导演"这个名词。

常言道"凡事开头难"，张石川的另一段陈述，也正说明了拍摄第一部故事片的艰难："我们这样莫名其妙地做着无师自通的导演工作，真不知闹了多少笑话，导演技巧是做梦也没有想到过。摄影机的地位摆好了，就吩咐演员在镜头前做戏，各种的表情和动作连续不断地演下去，直到200尺一盒的胶片拍完为止。倘使片子拍完了而动作表情还没有告一段落，那么续拍的时候，也就依照这种动作继续拍下去。"

批判旧制度

1913年9月27日，故事片《难夫难妻》的公映广告刊登在《申报》上。

为了吊人胃口，广告别出心裁地分两处刊出，前一页上写道：

看！看！！看！！！空前绝后之上海活动影戏，阳历9月29日起，在新新舞台开演三天，详见本报后幅。

后幅上写道：

亚细亚影戏公司假座新新舞台，开演从来未有之中国影戏，特色改良新剧，本公司厚资聘请新民社诸君，扮演《难夫难妻》滑稽新剧，无不惟妙惟肖，尽善尽美，目睹斯剧，定必拍手叫绝，较之舞台演戏有过之而无不及。此中国演剧摄入影片，洵为海上破天荒之第一次也，务请绅商军学各界闺阁名媛惠顾，如此千载难逢之好机会，幸勿交臂失之。

1913年，《申报》上刊登的《难夫难妻》广告

9月29日晚上9点钟,《难夫难妻》正式公映,片长4本,可放映一刻钟左右。它有喜怒哀乐的故事情节,是首部国产故事片,故而吸引了大批观众,以致人满为患。第二天起加映下午场,也是场场爆满,轰动了十里洋场,舆论称为"中国超等趣情影片"。

《难夫难妻》中的7个主要人物围绕"结亲"一事展开活动,构成了一个颇为完整的、饶有趣味的故事。它明显地区别于此前拍摄的《定军山》等戏曲短片,也有别于外国人在中国摄制的《西太后》等短纪录片。编导郑正秋既把《难夫难妻》拍成一部"教化电影",但同时又兼顾到影片的娱乐性。

电影理论家、剧作家柯灵也称赞说:"中国第一部短故事片《难夫难妻》,把批评锋芒指向不合理的封建婚姻制度,比胡适1919年发表的独幕戏《终身大事》还早了6年,内容也比《终身大事》有深度。"

《难夫难妻》的出现,打破了中国电影史上多年的沉寂,翻开了故事片时代的璀璨篇章。

我国首部长故事片《阎瑞生》诞生记

陆茂清

上海是我国近代电影的发源地。1921年又爆电影史上之最——第一部长故事影片《阎瑞生》开映。

《阎瑞生》共拍了10本,取材于大上海的"青楼实事惨剧"。

洋行三影迷 筹拍《阎瑞生》

1920年6月9日,沪上发生了一桩谋财害命的大案。凶手是毕业于震旦大学、曾为洋行高级白领的阎瑞生,受害人是青楼名妓、"花国总理"王莲英。

受过高等教育的阎瑞生品行不端,因狎妓债台高筑,萌生了害命谋财的歹意,遂把目光瞄准了身佩贵重饰物的王莲英。6月9日,他向朋友朱老五借了辆轿车,当晚邀王莲英坐车兜风,在市区转了一阵后,便开到了郊外荒僻处,与帮凶吴春芳一道,以药水棉捂住了王的口鼻,将其勒死后,把尸体抛在麦田里,抢得金银首饰合三千大洋。事后阎曾去青浦岳母家避风,被人告发,又连夜逃往外地,流落青岛、济南等处,后在徐州火车站被缉获,押回上海受审,判处死刑,于11月23日枪决。是日数百名青楼女雇乘30余辆汽车,尾随囚车到刑场,目睹凶手正法,告慰莲英在天之灵。

由于凶手与被害者的身份特殊，案发后倍受各方关注，成为十里洋场的热点新闻。文艺界中脑子活络者抢先行动，就在阎瑞生伏法的次日，乾坤大剧场上演了《莲英劫》，与此案一样轰动了上海滩。同一题材的戏在各戏院书场、屋顶花园接连上演，还出现了连台本戏《麦田害莲英》《西炮台枪毙》《莲英告阴状》，且都是久演不衰，卖座率很高。

这出戏的轰动效应，引起了中国影戏研究社陈寿芝、施彬元、邵鹏的兴趣，便动了把它改编拍成电影的念头。

《阎瑞生》剧照：王莲英受害后被侦探发现时的情景

三人均是洋行职员，且都爱看电影，每有中外新片必先睹为快，并热烈参与评论，成了名副其实的影迷。他们还于1920年组织了电影爱好者团体"中国影戏研究社"，挂牌在南京路西藏路口的一条弄堂里。

经过一番研究之后，他们作出了一项重大决策：此前的影戏不论戏曲、故事、风景名胜、社会新闻，都是短片，不过匆匆一二十分钟，看起来不过瘾，这回他们要一鸣惊人，拍成10本可放映2个多小时的长故事片，片名就叫《阎瑞生》。

妓女演妓女　同事扮凶手

三人在研究社同人中筹集资金的同时，聘请商务印书馆的杨小

仲改编剧本，拟定电影《阎瑞生》为"写实新戏"，剧情基本上依据案情展开。

杨小仲在1920年12月底动笔，因此案案情耳熟能详，所以得心应手，笔下滔滔，很快完稿。鉴于当时只能拍无声电影，杨小仲又编写了通俗易懂的白话文说明词。

中国影戏研究社并无拍摄影戏的设备，陈寿芝、施彬元、邵鹏商定，以交纳租金的方式，承包给商务印书馆活动影戏部代拍代洗代印。

早在1917年，商务印书馆就看好拍电影能赚钱，筹划在照相制版部开发活动摄影业务，遂花了3 000大洋向美商购进摄影机、印片机各一台，建造厂房，添置设施。次年，"商务印书馆活动影戏部"开张，陈春生任主任，任彭年为助手，专营代拍活动影戏，开始了中国人独立经营的电影拍摄业务。

《阎瑞生》的导演就由活动影戏部的任彭年担任。他毕业于上海美华书馆，爱好文艺，常登台串演京剧与文明戏，对电影情有独钟，兴趣浓厚。

为了追求轰动效应、提高票房价值，三人在演员的选择上煞费苦心。陈寿芝自告奋勇扮演主角阎瑞生，一则他与阎面貌酷似，二则他曾与阎在洋行共事过，对阎很熟悉，能摹拟阎的举止神态。此外，他们高价聘请了一个与莲英形象相似、妓女出身，已由阔少朱某赎身从良的彩云扮演王莲英。彩云的丈夫朱某也有戏，饰演阎的朋友"小开"朱老五。邵鹏与阎也是熟识的同行加朋友，出演戏中阎的帮凶吴春芳。

在"生意眼"的驱使下，演员认真而又卖力，遂使影片拍摄进展顺畅，未满半年，10本《阎瑞生》拍、洗、印均已完毕，并制成可供放映的拷贝。

紧接着，"阎瑞生影戏"开演的广告刊登于报端，内有语云：10

《申报》上刊登的电影《阎瑞生》广告

大本一次演完,中国人自摄的影片,真正不可不看,一开眼界,请勿错过机会。

1921年7月1日晚上7点钟,我国首部长故事片《阎瑞生》在静安寺路西班牙人雷玛斯的夏令佩克影戏院公映。

由于影片是依据本地的青楼惨案拍摄而成,阎瑞生、王莲英其名已家喻户晓老少皆知,且又传言演员与剧中人貌似更兼出身相同,故而无数观众受好奇心的驱使如潮涌来,以致人满为患,首日票房收入高达1300块大洋。

妓女演妓女,凶手的同事演凶手,演得惟妙惟肖,恍如阎瑞生、王莲英再世,再加各种真实场景出现在银幕,如妓院、马场、汽车兜风、荒郊夜幕、火车站、监狱、法庭、刑场等,绘声绘色,飞传大街小巷,引来更多的观众前来看"闹猛"。一夜两场不能满足需要,遂又加映日场,仍场场爆满。

几日后,中国影戏研究社又刊出广告说,《阎瑞生》在外埠也成

了抢手货，北京、天津、汉口等地方，早已向本社预订，各处雪片似的来信催促去开映，故而在上海只能先放映一个礼拜。

众口说纷纭　褒贬难一致

长故事片《阎瑞生》也引来了各界人士的批评和议论，赞扬者有之，责难者有之，褒贬不一。

予以肯定的称赞道——

照搬生活原型，在真实性追求上作出了前所未有的创造，演员的表演因较熟悉剧中人，也有突破。

编剧紧凑，男女演员均能恰如其分，剧中主要而最精彩者，为饰阎瑞生之陈君，神情状态活画一堕落青年，观之殊足发人深省，国人自摄影片竟能臻此境界，殊出意料之外。

可也有人批评《阎瑞生》宣扬色情恐怖——

表演极端腐化堕落谋财害命，引起了部分有产阶级的不安。上海总商会曾要求取缔，谓商界子弟血气未定，鉴别力本极薄弱，若再以此影片日渐灌输，恐数年所受义务教育之功用，尽为其摧毁于无形。

这类演妓家猥亵之琐闻，半演强盗杀人之写真，唯有"诲淫诲盗"四个大字足以当之。

据传，江苏教育会也视《阎瑞生》"有碍风化"，提起取缔之呈请。

中国电影史上的一桩版权官司

艾 以

1932年,中国影坛上曾经发生过一场轰动一时的诉讼官司。诉讼的一方是明星影片公司,另一方是影业界的传奇人物、大中国影片公司(即大华)老板顾无为。官司由《啼笑因缘》的版权所引发。

《啼笑》交鸿运 "明星"购版权

《啼笑因缘》是著名作家张恨水应严独鹤之约,于1929年秋开始创作的长篇言情小说。1930年3月至11月在上海《新闻报·快活林》(严独鹤编)上连载。12月初,又由三友书社刊印10 000部。作品问世后,引起很大的社会反响。明星影片公司通过三友书社向张恨水购得了版权(演出改编权),计划拍摄电影,并在报上刊登了不许他人侵犯权益的广告。

"一·二八"事变之后,明星影片公司因为多种原因,发生了严重的经济困难。为了摆脱困境,"明星"老板就把希望寄托在《啼笑姻缘》影片的映出上(小说《啼笑因缘》在改编成电影时,易名为《啼笑姻缘》)。于是"明星"投入了大量资金,集中了全部名演员,主要演员有胡蝶、夏佩珍、郑小秋、肖英、王献斋、严月娴、龚稼农等。影片由严独鹤、张石川改编,张石川导演,董克毅、王士珍、

威廉生摄影,还派出一个摄制组到北平摄制外景。《啼》剧最初的计划是拍成上中下3集,后因预测影片将来上映后肯定卖座,故又决定扩充成6集,并由全部无声黑白片改为部分有声加部分彩色。这是我国自摄的故事片中第一次出现彩色画面。

正当"明星"全力以赴投入《啼》剧拍摄时,上海北四川路荣记广东大舞台(黄金荣门徒所开设)正拟由刘筱衡、蓉丽娟上演同名京剧。明星公司马上由公司常年法律顾问顾肯夫、凤昔醉出面提出警告,要求他们立即停止演出。后由黄金荣出面调解,明星公司同意他们改名为《戚笑姻缘》继续演出。

大胆顾无为　被迫上公堂

无独有偶,顾无为在南京办大世界游乐场,正巧也在演出《啼笑姻缘》舞台剧。由于"明星"对此剧寄予厚望,卧榻之侧,岂容他人鼾睡!于是,顾无为被"明星"以侵犯版权为由提起控告。

然而,顾无为并非"无为"之辈。他是同盟会的老革命党员,清末即演新剧(即文明戏,中国早期的话剧)鼓吹革命,被清廷通缉;辛亥革命时,他曾奉国民党元老陈英士之命,化装为乞丐混入南京城做间谍,刺探军情,险被清军抓住杀头。逃到上海后,做起了沪淞巡防舰司令;二次革命失败,他在湖南被捕,幸经营救而脱险,以后,他又以演新剧宣传革命。洪宪帝制出台,他大骂袁世凯,结果坐牢吃官司;不久,因演《总理伦敦蒙难记》再度锒铛入狱。接着,又因演以日本时事为题材的《安重根刺伊藤》而被日本浪人痛揍一顿,差点一命归西。北伐时,他又因率自己创设的大中国影片公司的演职员迎接北伐军,而一头撞上了北洋军,自投罗网,全车人马统统被抓了去,公司职员李玉成当场被北洋军大刀队砍死,这是上海电影界为北伐战争牺牲性命的第一人。幸亏北伐军很快地攻进了

上海，才侥幸救出了他们的性命。顾无为就是这样一个传奇人物。

如今，面对"明星"的控告，顾无为起先也难免有些发怵，不得不向"明星"老板张石川、周剑云疏通，要求私了。岂料"明星"老板有恃无恐，并不买账。面对侵权一事，顾无为疏通无效，被迫对簿公堂，准备出庭应诉。

抢先获执照　被告成原告

正在走投无路、山穷水尽之时，顾无为意外地得知"明星"虽然拥有《啼笑因缘》的小说版权，但未曾向国民党内政部领到电影摄制许可证。顾无为得此信息，经过一个通宵的苦思冥想，完成了《啼笑姻缘》的电影剧本稿。第二天一大早，他手捧墨渍未干的剧本稿，兴冲冲跑到国民党内政部，呈请签发上演舞台剧和摄制电影《啼笑姻缘》许可证。究竟是当时国民党政府办事效率高，抑或顾无为在背后打通了关节，谁也不得而知；总之顾无为呈请的许可证，内政部当天就审查通过，隔天就把执照发到了他手里。

顾无为拿到了执照后，立即赶到上海。第二天在上海出版的大报上，刊出一则醒目的启事，并配发了执照照片，声称他的影片公司已向内政部呈请取得《啼笑姻缘》正式摄制电影和上演舞台剧的专项权，以后任何人不经许可，不得摄制影片和上演舞台剧。顾无为这突如其来的一招，竟戏剧性地绝处逢生，变被动为主动。而"明星"原以为稳操胜券的这场官司，一夜之间竟来了个乾坤颠倒。

至此，张石川、周剑云反而成了被告。这时他们方知自己不是顾无为的对手，于是只好向上海"闻人"杜月笙投门生帖子，委曲求全，把杜请来任"明星"董事长，意欲用杜月笙来压倒对方，迫使顾无为接受调停，争取私了。

然而，顾无为岂是等闲之辈！一方面，他是"老革命"，连"老

佛爷"、袁世凯、日本佬、北洋军都敢对抗；另一方面，他也和上海帮会关系密切，与黄金荣有私交。他知道如果杜月笙插手此事，就可能把杜、黄两人之间长期"暗斗"的关系引向"明争"的局面。事实上正如顾无为所设想的那样，杜月笙当了"明星"董事长之后，黄金荣马上公开表示支持顾无为。杜月笙老奸巨猾，他看到"明星"处在被告席上，也就知难而退，缩了回来，致使和解流产。

十天拍一片 "大华"胜"明星"

抬出杜月笙无济于事，私了成为泡影。"明星"只好回过头来向内政部呈文，说明他们的《啼笑姻缘》早已开拍，并指责顾无为领执照是故意捣乱。"明星"的呈文，使内政部处于两难境地。好在国民党的官员们并非全是饭桶，玩起政治权术来也颇有一手。很快，他们就想出一个使双方都无话可说的方案。第二天，国民党内政部把"明星"的周剑云和"大华"的顾无为召来，限令两家公司在两星期内将《啼笑姻缘》影片送检。

内政部的这一决定，显然对"明星"有利。因为"明星"早已投入《啼笑姻缘》的拍摄，且投足资金，全力以赴，而顾无为的《啼笑姻缘》，则是一出"空城计"。因此，张石川、周剑云等又如柳暗花明，不觉喜上眉梢了。但是，他们哪里知道，顾无为能用一个通宵赶写出一部《啼笑姻缘》电影剧本，同样也能在规定的两周内把影片赶制出来。因为顾无为原本就是一个制作电影的快手。他开设的大中国影片公司，曾经在极短的时间里，利用京剧行头，拍出了十多部影片，包括《猪八戒招亲》《孙悟空大闹天宫》《曹操逼宫》《凤仪亭》《七擒孟获》《哪吒闹海》以及《五虎平西》《小英雄劈山救母》等，其速度之快，成了中国电影史上的奇迹。

更使"明星"老板们始料不及的是，当顾无为接到内政部的限

令后，一不做，二不休，采取了用高薪挖角儿的策略，从"明星"已经上马的《啼》剧组中挖走名角，从而使"明星"处于瘫痪状态。比如饰演刘将军的谭志远，在明星公司的月薪是100元，顾无为则给他300元，且预付定洋一个月。其他演员如饰关秀姑的夏佩珍、饰沈大娘的朱秀英等，都接受了顾无为的定洋。明星公司得知后，即要谭志远宿在公司内，日夜赶拍。当时，独有女主角胡蝶效忠于明星公司，不为顾无为所动。

经过顾无为一番紧锣密鼓的策划后，一切安排就绪，快速投入抢拍。夜以继日，拼死拼活，仅仅用了10天时间，就把影片《啼笑姻缘》完成了。

而"明星"呢？开始时，为了保全所谓"名誉"，又指望在《啼》片上赚一把，因此总想拍得精致一些。尤其是在主观上，错误地认为顾无为没有能力、更无条件按期完成《啼》剧的拍摄。当得知自己的角儿也被顾无为挖走之后，恍如恶梦初醒，已经措手不及，为时晚矣。

这样一来，"明星"走国民党内政部路线、企图迫使顾无为吊销执照的如意算盘，宣告失败。

准演又禁演　法院似儿戏

面对败局，"明星"百般无奈，只得不惜代价，请来上海滩上七位第一流的大律师江一平、陈廷锐、李祖虞、叶少英等，再加上"明星"两位常年法律顾问，九大律师联成一气，站在"明星"一边，和顾无为对簿公堂，决一胜负。

其实，这一回是"明星"的老板们在无计可施的困境中的孤注一掷。他们认为顾无为是一个穷光蛋，就试图在经济上压倒他，急忙调集了资金，向法院交出10万元保证金，请求立即批准上映《啼》

片。法院收了钱，当即批准上映。"明星"得到批准后，马上在各报登出大幅广告，意在向顾无为示威。

然而，"明星"的老板们做梦也没有想到，他们的如意算盘又一次落了空。原以为顾无为不可能马上筹集到10万大洋，谁想如今的顾无为身后，有一个财大气粗的张善琨（大世界游乐场总经理、新华影业公司总经理）作后盾。在他的支持下，顾无为当天也向法院交出10万元保证金，申请反扣押，要求在涉讼期间禁止上演"明星"的《啼》片。法院呢，当顾无为送交10万元申请反扣押的保证金后，竟也照单全收，并马上予以批准。

这样一来，在同一天里，向来不映中国影片的南京大戏院（美商）门前，出现了这样的咄咄怪事：在紧靠着准映《啼笑姻缘》的广告牌的旁边，同时又张贴了法院禁映的告示。

经过一番剧烈的明争暗斗，当初的原告"明星"，终于在这场官司中走进了死胡同，到了回生乏术的境地，也就只能乖乖地认输了。

求和杜公馆　私了"双包案"

为了使这场官司打下来不至于倾家荡产，"明星"的老板们再次来到杜公馆，要求当时已与黄金荣地位相当的杜月笙再度出来进行调停，并按照杜的指示，请大律师章士钊做法律顾问。

毕竟杜月笙、黄金荣都是久闯江湖的老手，各有一套见风使舵的看家本领。这一回，由杜月笙邀请黄金荣、吴铁城、虞洽卿、闻兰亭、袁履登等上海闻人出面调停。杜月笙当面请求黄金荣说一句话，让顾无为把《啼笑姻缘》电影执照转给"明星"，顾无为所花的一切费用，全由"明星"负担。

杜月笙玩了这么一手，黄金荣有了面子，当场同意。顾无为当然也是一个识时务者，看到黄金荣已经表态，又看到对手已经低头

认输，自己占了上风，也就答应和解，把《啼笑姻缘》电影摄制执照转给"明星"。

第二天，由章士钊律师代表明星影片公司声明重映《啼笑姻缘》电影的巨幅广告，刊登在上海最有影响的《新闻报》和《申报》两大报上。同一天，"明星"将10万元送到杜公馆，一切听凭杜月笙做主。杜月笙收下10万元大洋后，考虑到有黄金荣参与其间，也不敢贸然"吃下"，只好原封不动作为"损失费"转交给顾无为。

发生在20世纪30年代初的一场官司闹剧，就这样以私了的方式而草草收场。据张恨水儿子张伍回忆，这桩轰动一时的"啼笑官司"，倒是与《啼笑因缘》的"作者无干，不管他们双方如何斗法，父亲始终置身事外，既无人来征求父亲的意见，父亲也乐得不招惹是非，有那个工夫，他还可以多写几万字的小说呢"。

这场以《啼笑因缘》版权纠纷而引发的诉讼官司，被称为"《啼笑姻缘》双包案"。这是中国电影有史以来的第一桩影坛官司。它由不意"撞车"而偶然突发，个中曲折反复、此起彼伏、亦是亦非、变幻莫测，在中国电影史上留下了有趣的一笔。

轰动上海滩的《夜半歌声》

冯沛龄

20世纪50年代，我在中学就读。一日，几位同学邀我同赴影院观摩电影《夜半歌声》，并言影片十分好看，但挺吓人，胆小的是不敢看的云云。其时，我正年少气盛，对一切都感新鲜，又是铁杆影迷，便高兴地答应了。殊料，观后受到极大震撼，深深同情主人公宋丹萍悲惋、凄美的不幸遭遇，片中的歌曲也与同学好友争相传唱。此情此景，虽时隔数十年，至今不曾淡忘。多年以后，我有机会比较系统地翻看解放前的老电影期刊，20世纪三四十年代的影事影人，在眼前活脱脱地跳将出来，旧日的记忆复又重现。浓厚的兴趣，促使我对《夜半歌声》的编导马徐维邦其人其事作一番梳理和探究。

马徐维邦导演《夜半歌声》累得吐血

马徐维邦，男，1905年生，浙江杭州人。原姓徐，因入赘马家，遂改姓马徐。上海美术专门学校毕业后留校任助教。1924年入明星影片公司当演员，曾在《诱婚》《上海一妇人》《良心复活》等影片中担任角色。1926年起改任导演，先后导演《情场怪人》《暴雨梨花》《爱狱》《寒江落雁》《夜半歌声》《古屋行尸记》《冷月诗魂》《夜半

歌声续集》《秋海棠》《火中莲》等片。1947年去香港，又导演了《琼楼恨》《碧血黄花》等影片。1961年2月12日不幸因车祸丧生。

马徐维邦一生共导演了30余部影片，影响最大的当数1937年编导的代表作《夜半歌声》。故事发生在民国初年，男主角宋丹萍（金山饰）是秋柳剧社一个出色的歌剧演员，经常演出一些进步的剧目来鼓吹革命，并与当地豪绅李宪臣的女儿李晓霞（胡萍饰）相

导演马徐维邦

恋，但遭李父阻挠，又遭觊觎李晓霞的恶霸汤俊（顾梦鹤饰）的陷害。汤俊唆使流氓对宋丹萍下毒手，用硝镪水烧毁他的脸部，经治疗虽痊愈，但面容俱毁，惨不忍睹。为了不贻误晓霞终身，宋丹萍托人假报其已死，晓霞闻讯悲痛欲绝，精神遂失常。宋丹萍得知后很是伤心，便蒙面隐藏在李家附近一座戏院的楼顶上，每当月明之夜，昂首高歌，晓霞每听一次歌声，就得到一次安慰。十年后，冷落已久的剧院又热闹起来，安琪儿剧团来到这座戏院演出。青年演员孙小鸥（施超饰）偶然认识了匿居已久的宋丹萍，并且听他叙述了坎坷的身世。宋丹萍希望小鸥能继承他未竟的事业，并代他去安慰晓霞。汤俊在看戏时，对小鸥女友绿蝶（许曼丽饰）欲施非礼，宋丹萍出面相救，与汤俊奋力搏斗，将其逼上屋顶，汤俊坠楼摔死。警察追捕丹萍，丹萍从楼顶纵身投入滚滚江流之中。

1937年2月20日，新华电影公司出品的《夜半歌声》在上海金城电影院（今黄浦剧场）公映后，创下连映34天场场爆满的纪录。当年报纸这样报道："中国影坛第一部恐怖美艺巨片《夜半歌声》在金城开映以来，卖座盛况，打破金城历来纪录。每场因迟到而抱向隅之憾之观众，达千余人。"影片在天津等地上映后，盛况空前，报界称之为："大量观众倾巷而至，影迷府上十室九空。"影片所以成

1937年版《夜半歌声》剧照

功,编导马徐维邦功不可没。他在长达八九个月的拍摄过程中,为这部电影倾注了大量心血,因劳累过度,曾经几次吐血,仍兢兢业业坚持拍摄至竣工。《夜半歌声》在故事及处理手法上虽然借鉴和模仿了美国1925年拍摄的电影《歌场魅影》,但真正吸引和打动观众的不仅是影片中的某些恐怖元素,更主要是它通过曲折离奇的故事情节所表现的反封建、争自由的主题思想。全剧经当时化名陈瑜的田汉先生修改后更臻完美,剧情跌宕起伏,充满悬念,引人入胜;又经"当日红星"金山、施超、胡萍等演员的出色演绎而愈显精彩。影片中的插曲《夜半歌声》(亦称主题歌)、《热血》、《黄河之恋》均由田汉作词、冼星海谱曲,盛家伦配唱。歌词慷慨激昂,发人深省,旋律热烈悲壮、婉转抑扬,令人闻而动容,充分烘托和渲染了影片的主题。特别是其中的《黄河之恋》,自影片上映后,一时传唱于大江南北。

巨幅恐怖电影广告吸引观众

此外,电影公司的商业炒作也是影片引起轰动的原因之一。当

时，有"噱头大王"之称的电影公司老板张善琨为配合影片上映，别出心裁，在昔日热闹的南京路和成都路的十字路口，悬挂了一幅数层楼高的巨大广告，画面上极尽阴森恐怖之气氛，刻意营造一种令人毛骨悚然的感觉：一个披头散发的巨人，张牙舞爪作抓人之状。过往行人无不仰首观望，有一次竟把一个过路的儿童吓得大哭而遁。于是公司老板趁机添油加酱地在报上造谣惑众，说什么《夜半歌声》吓死小孩，多少岁以下孩童绝对禁止入场，等等。这样一来未映先热，影院更为拥挤，场场客满，一票难求，老板就此发了大财。炒作归炒作，《夜半歌声》终究不失为一部有影响的优秀影片。

我曾与作家孙树棻先生谈起《夜半歌声》。树棻闻言，连声说："看过！看过！"随即情不自禁地唱起了片中的主题歌："空庭飞着流萤，高台走着狸鼪……"我也在旁附和，我们两人沉浸在昔日的美好回忆之中。出人意料的是，树棻还告诉我，他曾看到过当年《夜半歌声》的巨大活动恐怖广告。那是在1937年，树棻年仅6岁，有两次其母和他乘自备汽车经过今南京西路成都路时，其母对他说："庆宝，头转过去，往右边看。"树棻忍不住朝左边仙乐斯书场旁搭起的巨大广告看了一眼，只见广告大小约三层楼高，一个披头散发的巨大怪人双眼闪着绿光，双手随着电动牵引，一起一落似欲扑下来抓人，"确实有点吓势势，至今难忘"。此是后话。

再拍《夜半歌声续集》大不如前

话说马徐维邦拍了《夜半歌声》后，又导演了《古屋行尸记》《冷月诗魂》《麻风女》等电影，均反响平平。由于《夜半歌声》的轰动效应与营业成绩都打破新华电影公司所有出品影片的纪录，因

此影界同人竭力怂恿马徐维邦拍续集。马徐维邦自是十分兴奋,遂于1941年编导了《夜半歌声续集》,由美商中国联合影业公司摄制。影片故事梗概如下:汤俊既死,宋丹萍投江自尽,李宪臣乃迫令安琪儿剧团离境,并拆毁戏院,囚禁晓霞。小鸥不甘忍受军阀淫威,从戎投奔革命军。剧团离境一月后,镇上出现黑衣怪人,常于深夜出攫饮食,满城人心惶惶。黑衣人乃宋丹萍。原来丹萍跌入江流,涌身入海,为巨轮上一自海外归来的怪医生所救,携居乡间为其治疗,未成,丹萍乃出走辗转至此。丹萍暗为革命工作,为李宪臣所捕,被判死刑。晓霞知丹萍未死,为父所陷,忧急之下,病势加剧,双目失明。不久,北伐军入城,小鸥戎装跃马直趋李宅,见晓霞命在旦夕,乃自狱中接出丹萍。情人相会,互诉衷情,晓霞恳宋重歌一曲,曲未终而瞑目长逝。丹萍悲极,注射毒针殉情,小鸥乃筑鸳鸯冢葬之。

由于《夜半歌声》的主演金山、胡萍、施超其时都不在上海,最后决定由刘琼替代金山的角色,而谈瑛则替代胡萍。另外加入了洪警铃演怪医生,使续集的恐怖气氛增加了不少。当时电影刊物上大加宣传,言"神秘恐怖远胜夜半歌声大杰构""影迷热烈翘待已久"云云,但好景不再,续集毕竟要比《夜半歌声》逊色不少,因此轰动程度大不如前。

沪港三次重拍《夜半歌声》不如当年

电影史上不乏这样的先例:优秀的经典电影,日后常会再度重拍。《夜半歌声》亦如此。1961年,香港邵氏影业公司重拍《夜半歌声》,由乐蒂主演。1985年,上海电影制片厂重拍《夜半歌声》,由徐银华、沈寂编剧,杨延晋导演,翟乃社演宋丹萍,李芸演李晓霞,王伟平演孙小鸥。1995年,香港东方影业公司也重拍《夜半歌声》,

由司徒慧焯、黄百鸣、于仁泰编剧，于仁泰导演，香港歌王、影帝张国荣及吴倩莲主演。以上影片均有不少创新，但似乎总不如当年马徐维邦的《夜半歌声》来得好看、耐看，令人难以忘怀。

从第一次看《夜半歌声》，至今已过去了几十年，岁月的流逝，却丝毫没有消退我对《夜半歌声》的美好回忆。

现在很少有机会看到《夜半歌声》了，多么想再看一次呵！

张国荣在1995年版《夜半歌声》中饰演宋丹萍

《一江春水向东流》拍摄前后

孟 涛

《一江春水向东流》是中国电影百年史上一部可圈可点的优秀影片。无论是艺术质量还是经济效益，用今天的话来说，是一部具有"双效益"的影片。

众所周知，《一江春水向东流》剧本出自蔡楚生和郑君里之手。影片故事生动，情节曲折，结构完整，有头有尾，层次分明，非常符合中国老百姓的欣赏口味。影片上映后，连映三个月不衰，创造了那个时期国产影片的最高票房纪录。据说当时有家影院因上映该

《一江春水向东流》剧照（陶金、白杨主演）

片,途经该处的公交车辆因观众络绎不绝,生意也跟着红火起来,以至于车抵影院附近的站,售票员不报站名,干脆叫喊:"一江春水到啦!"可见影片的影响有多大!

说起这部影片创作的前前后后,其间还有一些鲜为人知的"内幕"和"细节",现在回顾一下,耐人寻味。

周恩来:在上海建立一家电影制片厂

现在所有的电影史料说到《一江春水向东流》的制片机构,都一概说是昆仑影业公司拍摄的,其实这只说对了一半。影片筹划开拍之时,还没有"昆仑",只是一家名为"联华影艺社"的机构,它成立于1946年6月。

这是一家按照当时中共中央副主席周恩来的指示而成立的制片机构。抗战胜利后,大批进步民主人士和文化艺术界人士从重庆返回上海。周恩来便及时指示党内有关同志:"在上海建立一家电影制片厂,作为党在上海和在国统区的文艺阵地。"

于是1946年三、四月间,阳翰笙主持着手这项工作。他们在上海原法租界爱棠路(今余庆路)爱棠新村一栋花园洋房里多次举行筹备会议,商量建立电影机构的事宜。这是一栋私人住宅。主人任宗德,是一位始终靠拢党组织的商界进步人士,他在重庆时就曾尽其所有,真诚地资助过《新华日报》的出版发行工作,并且在其私营企业里多次安排掩护党的地下工作者,从而躲过敌人的搜捕,还转移、保护了许多党员和党外进步人士。特别是在抗战期间,他主动出资大力支持进步话剧在重庆的演出,深得阳翰笙、茅盾、郭沫若、蔡楚生等文艺界人士的信任。

最初参加筹备建立电影机构会议的人员有阳翰笙、袁庶华、史东山、蔡楚生、蔡叔厚、任宗德等。后来章乃器、夏云瑚两人,在

袁庶华和蔡楚生的推荐下也加入了此项工作。

章乃器是著名的工商界进步人士、实业家。毋庸多说，请他出面可使将来的电影机构富有浓烈的民营企业色彩，有利于在国民党文化专制下的环境中生存和发展。

夏云瑚则是个在重庆经营戏院和美国电影发行放映的老板。他曾给宣传抗战的进步戏剧提供演出场所，如郭沫若的《屈原》、茅盾的《清明前后》这两出话剧就是在其所经营的剧场演出的。阳翰笙同意邀夏云瑚一起参加筹备电影机构，还有一个重要原因——此人和国民党上层人物交往密切，尤其和重庆稽查处处长何某更是称兄道弟的密友。巧的是，这个何处长抗战胜利后也被当局调到上海任同样的官职——上海稽查处处长。搞电影要涉及方方面面，这可是个不可忽略的重要社会关系。后来这个姓何的稽查处长曾把他的一个侄子安插进"昆仑"当他的密探，但那个侄子是个只管拿钱不问事的花花公子，所以倒也没出什么大事，相反由于他的存在，电影公司无形之中又多了一层保护色。

史东山：《八千里路云和月》打响第一炮

拍摄电影首先得有摄影场地。大家想到抗战前上海非常有名的联华影业公司，曾摄制过许多进步影片，如《渔光曲》《大路》《新女性》等，蔡楚生、史东山、沈浮、郑君里、孟君谋等都曾是该公司的主要创作制作人员。抗战期间"联华"被敌伪霸占，胜利后国民党便将其视作敌伪财产，抢先派员予以"接收"。阳翰笙和大家商量决定以史东山等原老联华的人员为首，组成"联华同人保产委员会"，由原联华的制片处处长孟君谋出面和国民党当局交涉，要求发还"联华"的产业。

经过一番曲折复杂的合法斗争，国民党当局不得不将原联华在

徐家汇的摄影场归还原主。有了摄影场所,在党组织的领导下,以老联华的成员为主组成的"联华影艺社"就此诞生,并成为抗战胜利后第一个进步电影的生产基地。

经商议,联华影艺社对外乃以民营电影机构的面貌出

电影《八千里路云和月》剧照

现,由实业家章乃器任总召集人。制片业务由原老联华制片主任孟君谋担当,财务会计是王林谷。章乃器、夏云瑚、任宗德是影片生产的主要投资人。阳翰笙、史东山、蔡楚生、郑君里等一批艺术家负责电影的艺术创作。第一批准备着力打造的影片便是史东山、蔡楚生两人分别筹划已久的《八千里路云和月》和《一江春水向东流》。

《八千里路云和月》于1946年9月开机拍摄,次年2月即完成全片的后期制作,进入影院上映后一炮打响,在海内外引起轰动,观众反响极其强烈。田汉撰文称赞该片:"替战后中国电影艺术奠下了一个基石,挣到了一个水准。"

章乃器:坚决要求退出"联华"

蔡楚生的《一江春水向东流》也紧随其后投入了紧张的拍摄,但却不如《八千里路云和月》那么顺顺当当,遇到不少坎坷和曲折。当《八千里路云和月》完成上映时,《一江春水向东流》才拍到一半,最初由章乃器、任宗德、夏云瑚三人投入的10万美金却已基本花完。蔡楚生是个做起任何事来一丝不苟、极其认真的人,有时他会因执着追求艺术上的完美无缺,不惜任何工本,不问时间进度,为了艺术花钱再多,他都不以为意。别人提醒他再这样下去所花费的资金

太多了,他则对旁人说:"我是艺术第一,找钱是公司老板的事!"

可是他并不知道,就在10万美金花完后,投资最多的章乃器这时却闹着要退出"联华影艺社",而且去意非常坚决。他说,影片拍摄的预算、成本、开支等,太随意,根本无法控制。另外,他对合伙投资人夏云瑚的所作所为也颇为不满,实在难以与其再共事下去。夏云瑚到底有些什么样的行为引起章等人的反感,致使主要投资人章乃器坚决要退出联华?留待下文详述。

章乃器去意甚坚,再三挽留也无用,阳翰笙最后只好同意他的退出,并答应待他所投资的影片上映获利后,会如数按投资比例分予利息。

联华影艺社的总召集人、投资人走了,机构当然也不得不进行必要的改组,于是1947年5月,在党组织的直接领导下,在原联华影艺社的基础上成立了昆仑影业公司。"昆仑"两字源自投资人任宗德原开设在重庆的一家"昆仑锯木厂"。大家觉得"昆仑"两字既具民族特色,又有艺术韵味,就一致同意用作改组新建后的影业公司名称——昆仑影业公司。

吴性栽:趁人之危想吞并"昆仑"

"昆仑"的主要投资人除了原有的任宗德和夏云瑚,蔡叔厚代表党组织也作为投资人兼总稽核统管财务,进入公司的高级管理层。夏云瑚任董事长,兼管行政和发行,任宗德任厂长,兼管制片和生产。三人的股本投资比例为6∶3∶1,夏云瑚占6成,任宗德占3成,蔡叔厚占1成。但让人感到纳闷的是,夏云瑚当时根本就没有什么资金,怎么一下子能拿出5万美金作为投资呢?起初还以为是他的社会交际广,搞钱有办法,后来才知晓他投入的5万美金是新加坡进步文化人士唐瑜的。唐瑜是蔡楚生的好友,也认识夏云瑚,得知《一江

春水向东流》缺乏资金后,即以预付款的方式筹集了5万美金寄给董事长夏云瑚,资助影片的继续拍摄。谁料夏云瑚收到该款后,瞒过他人,私下挪作自己的股本,投入"昆仑"。后来影片《一江春水向东流》到新加坡放映获得巨利,夏云瑚便将私下挪用的5万美金还给唐瑜,而他则按股本再分享红利,偷偷地做了桩"空麻袋背米"的昧良心生意。

如果夏云瑚单单做了这件"偷吃窝边草"的事倒也罢了,这或许是他唯利是图的本性所致。没想到的是,《一江春水向东流》在即将拍摄完毕时,他又使出撒手锏,说要撤出资金,不干了!而这时"昆仑"正需要再追加资金才能拍完影片。在这个节骨眼上夏云瑚使出这一招,是有其阴险的目的的——他想乘"昆仑"资金短缺之机,把"昆仑"归并到文华影业公司老板吴性栽的手里。

吴性栽曾是上海滩赫赫有名的颜料商,抗战前是老"联华"的三巨头之一。抗战胜利后,他又重操旧业,网罗了一批影剧界人士,独资组建了文华影业公司,也拍了一两部有影响的影片,如《假凤虚凰》等。可是他缺少真正有才华的电影创作人才,出不了能轰动上海滩乃至海外的片子,看到"昆仑"人才济济,拍出的片子非常轰动,于是动了歪脑筋,想利用自己和蔡楚生、史东山、阳翰笙等老"联华"人员熟识的关系,通过夏云瑚,将正处在经济危机中的"昆仑"一口吞下去。夏云瑚是个有奶便是娘的人,见吴性栽有这等心事,便凑了上去,主动做起从中斡旋的事情。

几天后吴性栽设家宴,请蔡楚生、史东山、阳翰笙上门小聚,商量怎样帮助"昆仑"渡过经济难关的事。

因为都是熟人,说的又是关于"昆仑"的事,阳翰笙等虽说对吴心怀戒备,但还是去了。阳翰笙觉得,如果吴性栽真想帮衬"昆仑"一把,即使把"昆仑"暂时转到他的公司下,只要还能保留"昆仑"相对的独立性,拍什么片,花多少钱,用什么人,还能自己作

主,转让的事项可以商榷。

可是,吴性栽说的"转让"就是要由他决定一切,其中包括影片题材、用人之权、资金控制,都得由他说了算。这样的转让,阳翰笙当即表示不同意。他说,如果按吴性栽的转让条件办,那他们就失去了领导权、决定权,"昆仑"的性质就发生了变化,就不再是党领导下的文艺阵地了!

后来虽然就转让之事又议过几回,但终因双方谈不到一块,而就此作罢。夏云瑚原本想利用"昆仑"转让归并到吴性栽的手下,能从中获取他的私利,结果此事没谈成,觉得自己再待在"昆仑"也没有什么意思了,就要求撤回他的资金,另谋出路,但他对他所投资拍摄的《一江春水向东流》发行权决不放弃。

经过再三考虑,阳翰笙同意了夏云瑚撤资的要求,考虑到他和国民党及社会各界的关系,还保留了他"昆仑"董事长的名义,以便今后可利用这层关系保护"昆仑"。

夏云瑚:私吞海外发行利润

夏云瑚毫不犹豫地撤走了他的股本500两黄金,仗着他还保留着董事长的名义,又带走了已完成的《一江春水向东流》上下集拷贝,到香港、新加坡、印尼等地四处放映赚钱,短短四五个月就足足赚了十几万美金,但他却一分钱也不上缴给"昆仑"公司,统统据为己有。后来主持"昆仑"的任宗德作为公司总经理,曾到香港向夏云瑚追讨影片的发行利润,可他竟然说钱全花光了,还欠着别人的账呢,至于钱花到哪儿去了,他不愿吐露。

事实上,夏云瑚是将部分据为己有的发行放映利润私自投入到美国的一家公司,想把《一江春水向东流》制作成英文版的拷贝在美国上映,再发笔洋财。可惜此事未能实现,投的数万美金就此打

了水漂。

昆仑公司的资金一下子被夏云瑚提走500两黄金,《一江春水向东流》的海外发行巨额利润又被夏独吞,"昆仑"的经济顿时又陷入窘境。无奈之下,身为总经理的任宗德只好把他在其他项目上经营所得利润陆续投入到"昆仑"的生产中去,前前后后,投到"昆仑"的资金累计近百万元。有时为了急用,任宗德甚至不得不典当自己的两处房产,以救燃眉之急。

《一江春水向东流》拍摄之初,并没有计划拍上下两集的打算。蔡楚生和郑君里在拍摄过程中边拍边改,素材越拍越丰富,而且内容非常生动,两位艺术家舍不得割舍,于是干脆将影片剪辑成上下两集——上集叫《八年离乱》,标明是联华影艺社出品,下集叫《天亮前后》,标明是昆仑影业公司出品。这样一来,解决了和夏云瑚退出之前约定的前期投资分红问题,他只能参与分得上集的红利,而下集的红利就与他无缘了。可此人仍然钻了个空子,作为昆仑公司名义上的董事长,他仍然拥有上下两集影片的发行放映权,因为两集影片的发行权是属昆仑影业公司的,他将影片拷贝带到海外狠狠地赚了一笔不义之财。

影片拍摄之初,蔡楚生原本敲定男主角张忠良由当红小生陈天国饰演,女主角素芬则由白杨担纲。结果陈天国收了公司预付的3 000美元定金后,还觉得不满足,正式签约时又追加了10 000美金,而且要当场拿现金。谁料拿到钱后,陈天国买了辆漂亮的摩托车,四处兜风,吃喝玩乐,后来连人影也跑得不见了。无奈之下,蔡楚生才临时决定请陶金来饰演张忠良一角。

《一江春水向东流》上映后,陶金饰演的张忠良深入人心,白杨演的素芬非常感人,再加配角舒绣文、吴茵的精彩表演,影片迅速轰动整个上海,继而影响到海外,那是制片人、编导、演员等在拍摄之初怎么也没有预料到的。这不仅说明影片的质量确属上乘,也

说明该片适应了当时的社会气候与观众的欣赏需求。获得这样的成就，即使当初在拍摄过程中遇到些困难，资金被人非法侵吞，也就算不上什么了！

夏云瑚与"昆仑"脱离关系后，还私下吞没了爱国实业家古耕虞老先生资助昆仑公司拍摄《武训传》的3万美金。1957年夏云瑚从海外归国，政府安排他在中国电影发行公司任顾问，遇到以前"昆仑"的老熟人，夏云瑚也只字不提他曾挪用和私吞"昆仑"公司资金的事情。有人将这些旧事问到阳翰笙，阳翰笙也只好无奈地说：算啦，"昆仑"的事，算政治账，不算经济账！

冒险拍摄"五卅惨案"新闻

徐金根

1925年"五卅惨案"发生后,全国震怒。中国共产党组织发动上海工人和各大院校学生发宣言、发传单、召开新闻发布会,通过多种渠道将帝国主义的残暴公之于众,以博得社会广泛的同情和支持。但是,帝国主义者为了进一步控制和压榨中国人民,勾结淞沪警察厅,禁止工人的反帝活动,规定一切印刷品,包括书报、杂志、传单、广告甚至油印品等,都必须经过工部局发放准印证,否则便要罚款;更令人发指的是,日本帝国主义者还勾结工部局,警告上海各中国报纸,不准登载有关惨案的任何消息,违者将予封闭或逐出租界。因此,对顾正红被害事件和五卅惨案的实况,报纸均不敢如实报道。甚至罢工工人的宣言,各报也都拒绝刊登,就连工人集资为死难烈士登一申冤广告,也遭各报拒绝。工部局总巡麦高云更是杀气腾腾,还专门向全体外籍巡捕下达一道屠杀命令:"当捕房官员认为情势足够严重……而决定开枪时,应对准暴乱群众中具有威胁性的那部分人(包括一些胆敢报道罢工斗争之人)射击,不得朝天开枪。"

但是,帝国主义的血腥屠杀和恫吓,只能激起中国人民更大的反帝怒潮。就连刚刚成立不久的友联影片公司,也在创办人陈铿然的率领下,把摄影机悄悄对准了五卅惨案……

惨案发生仅一小时，陈铿然立即作出决定，抢拍五卅运动现场，记录惨案实况。那天，他们从博物馆路28号友联公司驻地出发，冒着生命危险，由司机胡廷芳驾驶汽车，陈铿然之妻徐琴芳和摄影师刘亮禅、郭超文一起，携带小埃摩摄影机，飞速驶往南京路惨案现场。他们把小埃摩摄影机插在已被敲碎玻璃的驾驶室前窗上，迅速冲到捕房门前，边开车边拍摄，抢拍了武装警察和巡捕正在冲洗血迹的一些镜头。这时，巡捕发现这辆车行迹非常可疑，吹响警笛，骑上马一直追到西藏路，勒令他们停车接受检查。情势万分危急，徐琴芳急中生智，连忙将摄影机拿下来，藏在自己的裙子下面。外国巡捕见到里面坐着几个很有派头的人，个个神情悠闲，加上也没查出什么，只好悻悻离去。车内人都为徐琴芳暗暗捏了一把汗。

为了收集更多的惨案真相资料，6月20日上午，正当席卷全上海的罢工、罢课、罢市三罢运动此起彼伏之时，他们又来到了库伦路（今曲阜西路）验尸场，想摄取遇难烈士的遗容，遭到拒绝。但他们没有就此放弃，又通过工商学联合委员会的介绍，急速驱车来到南码头同仁辅元堂，终于找到放置遗体的地方。但这地方却是一间暗房，他们在屋顶上开了天窗，才拍到了几组镜头，留下了烈士的遗容。当天下午，正好碰到同济大学全体学生抬着尹景伊烈士的棺材游行，从斜土路到徐家汇东谨记路齐鲁别墅，沿途市民和悲痛的学生们，愤怒地高呼："遇难烈士，死不瞑目！""打倒帝国主义！"陈铿然一行几人被这悲壮的场面深深地震撼了，当即叫刘亮禅摄下这一珍贵的镜头。

当时，一些受重伤的工人、学生都被指定送到白克路（今凤阳路）宝隆医院（今长征医院）和山东路仁济医院（今第三人民医院）两处。医院外面布满武装警察，严禁外人随便进出，对可疑者可随时逮捕。帝国主义者妄图以此来封锁惨案真相的报道，掩盖他们的滔天罪行。陈铿然等人几次想进去拍摄受难者的镜头，都险遭不测

而未能成功。院里富有正义感的医生们，眼看同胞们惨遭屠杀，义愤填膺，经工商学联合委员会的联系，他们决心帮助友联公司，由医生们把摄影器具藏在手提药箱里夹带进去，摄影人员则乔扮成护士和助产士混进去。病房外虽有人巡逻，可是得不到医生的允许，不得擅自进入病房。刘亮禅顺利地拍摄了重伤者的镜头。此外，他们还拍到另一些珍贵的镜头，如党培养干部的地下学校、上海大学被勒令封闭、学生罢课和沿途演讲、工商界散发传单罢工罢市以及租界上武装商团的嚣张气焰、英军在黄浦江边登陆示威等场面。

陈铿然和友联公司的同人夜以继日地工作，一面抢拍，一面编辑剪接，编写字幕，很快剪辑成两本长的纪录片《五卅沪潮》，由友联创办人陈铿然任监制，刘亮禅、郭超文摄影，徐碧波编写字幕说明。《五卅沪潮》无疑是一部优秀的教育纪录片，它是帝国主义者残杀无辜的真相实录，它热情地讴歌了五卅运动坚强的反帝精神，表现了强烈的爱国激情。如影片中有这样一个特写镜头：一个医生手掌心里托着一粒从重伤者身上刚钳出来的子弹，紧接着银幕上传出了愤恨而尖锐的声音："呜呼，这是帝国主义的恩赐！"与此同时，长城影片公司也拍摄了短片《上海五卅市民大会》（一本）。友联公司完成这部纪录片后，将一个拷贝送交工商学联合会。这部影片在上海公共租界是被禁止放映的，只能在南市、闸北一带小影院放映。1925年6月27日，在上海学生联合会的支持下，借西门共和影戏院和故事片《一半年》搭配上映两次，每次三天，收入全部接济罢工工人。从7月7日起，又在这家影戏院连映三天。后来，南京通俗影戏院也放映过这部片子。友联还印了几个拷贝，分别送给南洋各埠，同样激起了广大华侨的愤慨。

《五卅沪潮》鲜血凝铸的镜头，激起了全中国空前高涨的反帝怒潮。

张石川火线拍摄"一·二八"抗战

金宝山

中国电影奠基人之一、著名导演兼制片人张石川,主持明星影片公司,共出品二百多部影片。其中最值得骄傲的是他冒着枪林弹雨,在火线上拍摄的十九路军"一·二八"淞沪浴血奋战的纪录片。

张石川,原名通伟,字蚀川,浙江宁波人,1889年出生。16岁背井离乡,随舅父到上海滩闯荡。张石川聪明伶俐,先学习制作广告,随后因接触影人而步入电影界。1913年,他与郑正秋等组建新民影片公司,两人合作编导了中国第一部故事片(短片)《难夫难妻》。1922年,张石川与郑正秋、周剑云、郑鹧鸪、任矜萍合办明星影片公司,时称"明星五虎将"。1931年,夏衍、阿英、洪深、郑伯奇等进步作家加盟"明星",在该公司编剧委员会任职。受他们的影响,张石川追求光明,热爱祖国,投资拍摄了《孤儿救祖记》等许多好影片。

"九一八"事变之后,日本帝国主义加快了侵华步伐。1932年1月28日午夜,日寇出动海军陆战队三千多人,向我上海驻军发起突然袭击,十九路军所属张君嵩团官兵奋起抵抗,爆发了震惊中外的"一·二八"事变。在全国人民抗日热潮的推动下,十九路军总指挥蒋光鼐、副总指挥蔡廷锴军长在真如火车站设立临时指挥部,向全国发表电函,表示"即使牺牲至一人一弹也绝不退缩"。

张石川从报上读到"一·二八"事变的消息,热血沸腾,怒火

中烧。他拍案而起，对同人说："十九路军打响了抗日战斗，这是全国人民渴望已久的心愿。我们应该拍下前方血战的实况，鼓舞将士们的斗志，激励世人声援前方。我虽不能上战场拿枪搏杀敌人，但用'影弹'打击敌人，也是对抗日的一份贡献！"张石川说到做到，他不顾个人安危，毅然扛着摄影机亲自奔赴前线，拍摄十九路军将士与日寇血战的壮烈场面，这在当时上海民营电影企业中尚属第一人。

对于张石川等人的到来，蔡廷锴军长表示十分欢迎。就在那天上午，他在十九路军临时指挥部亲自接待了张石川。他操着带广东口音的国语，向张石川等人揭露了日寇挑起战祸的罪恶阴谋，并热情介绍了前方战况，最后他激动地表示："我全军将士同仇敌忾，共赴国难，誓与日寇血战到底！你来得正好，欢迎你上前线拍摄杀敌战斗。"张石川时年43岁，正当壮年，精力充沛，血气方刚，他豪迈地对蔡将军说："我将以最快的速度拍下我军英勇杀敌的镜头，并在第一时间向全国同胞放映！"蔡军长当即命令参谋派兵护送张石川赶赴前线。

张石川赶到前线一看，敌我双方的战斗正进入白热化。我军伤亡不少，日军伤亡更加惨重。张石川冒着枪林弹雨，或伏在沙袋旁拍摄敌人的进攻被打退时狼狈溃逃的样子，或猫着腰在战壕里来回穿梭，拍摄我军将士冒着敌军炮火坚守阵地，与敌人拼至最后一枪一弹的壮烈情景。有几次，敌人的子弹呼啸着从张石川耳旁擦过，差点击中他的脑袋。当时他异常镇静，毫不害怕，倒是返回住地后，才有些后怕了。他逢人便说："说来也怪，人到前方战场，倒也什么都不怕，一点也不紧张，现在想想却有点后怕。子弹不长眼睛，吃上一颗，轻则重伤，重则一命呜呼，所幸未伤毫发，终算完成了战地拍摄任务！"

张石川拍完纪录片《十九路军抗日血战》第一集后，经过紧张地剪辑制作，很快便于同年的2月上旬在上海、南京、苏州等地公

映。每天下午1时至傍晚6时30分，放映三场。各地观众争先恐后地排队购票，以先睹为快。家家影院爆满，盛况空前，反映了同胞爱国抗日的共同心愿。电影资料收藏家毕云程向笔者展示了一张16开2页的电影说明书，这是当年上海青年会电影部印制的。说明书正面居中印有一行小字"实地摄制沪战巨片第一集"和8个大字"十九路军抗日血战"的片名，下方印着一行慷慨激昂的广告语："保国土，光民族，伸公理，抗强权，惊天地，泣鬼神，凡我同胞咸当一观。"说明书背面还印有《十九路军抗日血战本事》简介，内云："……至暴日兽军之横行，以及我闸北吴淞精华尽付一炬，则又令人发指，一息尚存，誓当抗日到底者也。"在简介的末段还写道："本片系张石川氏亲赴前线摄制，危险万分，至于近日战况，已在冒死摄制中，当于二集飨我民众也。"观众由此知道张石川已奔赴前线拍摄《十九路军抗日血战》第二集了，对他的献身精神深表钦佩。

各地民众观看了《十九路军抗日血战》纪录片后，深受感动，纷纷致电致函慰问十九路军等部队，同时翘首以待，盼望早日看到《十九路军抗日血战》第二集。

正当张石川在前线拍第二集时，日军一部由江苏太仓浏河登陆，我军因腹背受敌，被迫撤退。日军对上海狂轰滥炸。1932年3月3日双方停火。在英、美、法、意等国家的"调停"下，5月5日，国民党政府与日本签订了丧权辱国的《淞沪停战协定》。中日停战，张石川无奈只得关机，《十九路军抗日血战》第二集就此"胎死腹中"，无法公映。

1937年，抗日战争全面爆发。在"八一三"事变中，明星影片公司制片基地遭到日军炮火严重破坏，总厂厂址随即被日军占领，又于1939年11月被全部烧毁。张石川愤慨万分，欲哭无泪，因过度悲痛，留下疾患。抗战胜利后，张石川终于卧病不起，1953年在上海去世，终年64岁。

我就是"三毛"

王龙基

张伯伯流泪讲故事

2014年11月10日是张乐平伯伯诞辰104周年的日子,虽然乐平伯伯离开我们了,但他的音容笑貌依然在我眼前。他所塑造的不朽的儿童形象"三毛"深入人心、家喻户晓;他一生所追求、所期盼的"儿童乐园"——所有的儿童都有饭吃、有衣穿、有书读,在如今已基本实现。

1948年至1949年,在我从试镜到拍电影《三毛流浪记》的整个过程中,乐平伯伯都常和我在一起,他还不时送我他画的三毛漫画。他曾多次给我讲述他画流浪儿三毛的最初冲动。

那是在1947年初的一个寒冷的夜晚,刺骨的北风呼呼地吹,挟

王龙基饰演"三毛"剧照

着鹅毛大雪把上海染成一片银色，屋顶上、树枝上都积满了厚厚的雪，路上已分不出车行道与人行道。乐平伯伯在一条弄堂口，看到三个10岁左右的流浪儿。他们用破麻袋紧裹着身体，赤着一双脚，紧紧围抱着一只白天烘山芋的炉子，不停地跺着脚，鼓着冻红的腮帮吹着即将熄灭的火星，一个劲地吹呀吹呀，就靠那一点儿余热取暖。乐平伯伯是没有能力帮助他们的，当时这种景象在上海比比皆是。那时，伯伯的家人都居住在嘉兴，他独自一人到上海，借住在他堂弟家。

第二天一早，他又走过那条弄堂，看见两具已经冻僵了的小尸体依然伏在炉旁，他们的小手还伸在早已熄灭的炉壁里⋯⋯乐平伯伯久久地站立在那里，望着那凄凉的景象，他极度悲愤，他要大声呐喊，他的脑海中显现出三毛的形象。就这样，他开始了漫画《三毛流浪记》的创作，作品在上海《大公报》上连载，引起了读者的强烈共鸣。人们茶余饭后都在议论三毛，都在关注三毛的命运。每次乐平伯伯总是含着泪讲述，我总是流着泪听。

在电影拍摄过程中，乐平伯伯经常在摄影棚。他时而是名观众，默默站立在一旁观看；时而又是一位编导，在现场指导我们。其中许多时光是和我一起度过的。当时的电影杂志《青春电影》记者给我拍照时，就是乐平伯伯陪伴着我，选了一堆圆木做背景，拍了不少照片。他还把自己的一顶法兰西帽给我戴。那张照片还上了《青春电影》的封面。

严恭叔叔发现了我

由于《三毛流浪记》漫画在社会上引起了极大的反响，所以韦布决定将漫画搬上银幕。阳翰笙伯伯在1948年初将《三毛流浪记》改编成电影文学剧本后，因时局紧张就撤离了上海，陈白尘伯伯代

拍摄《三毛流浪记》时,张乐平与王龙基合影

为修改一遍后又匆匆离沪,后来由李天济叔叔修改定稿。乐平伯伯很赞赏这个带有轻喜剧风格的电影剧本。

本来计划请著名导演陈鲤庭伯伯担任这部电影的导演,因为当时他执导的电影《丽人行》还没有停机,他正在构思结尾,还因为他自己感觉对儿童影片不十分熟悉,所以就请当时他的助手赵明和刚从演剧队来的严恭两位青年担任导演。

剧本定稿了,摄制组成立了,招聘三毛的广告也在各大报纸上刊登了。但是一轮轮地筛选下来,都不满意,一连找了几个月也没有结果。其中有一次,别人请导演严恭去看小演员,他走进一幢洋房,只见一桌丰盛的菜肴,一个老板和几房太太领出一个胖小子要扮演三毛,并愿意出巨资支持电影拍摄,结果吓得严恭连饭都没吃就跑掉了。

严恭叔叔告诉我,一天他路过昆仑影业公司大门口,看见我和

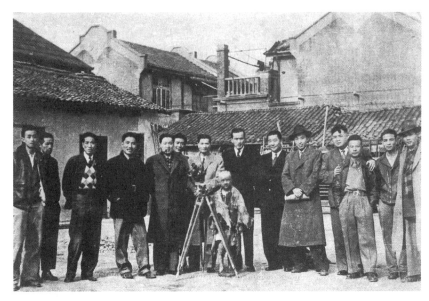

1948年初,王龙基与剧组人员在昆仑影业公司合影。左起:张汉臣、朱今明、冯亦代、岳勋烈、张乐平、韦布、中电二厂厂办主任、赵明、关宏达、道具员、录音师、严恭

两个大孩子趴在地上打弹子,他没事就站在旁边看。结果是我赢了,而两个大孩子却欺负我小,输了不给我弹子。我急了,不管自己势单力薄,说理不成便抡起拳头就打,结果是我战胜了两个比我大的孩子,把弹子拿到了手。这引起了严恭叔叔的兴趣,他仔细地看我:大脑门、细细的脖子、大眼睛,加上那股倔犟的劲头,真有几分像漫画上的三毛。他就让我去试镜头。当时我才8岁,刚拍完石挥叔叔导演的电影《母亲》,片中的母亲由秦怡阿姨扮演,我演她儿子。

为了让昆仑公司艺委会的阳翰笙、郑君里、陈鲤庭、史东山、蔡楚生、沈浮等伯伯们审定,赵明和严恭叔叔想让我的外形更贴近人物,便给我剃光了头发。开始我死活不干,两位叔叔好说歹说,我才勉强同意剃头。他们按图索骥——按漫画三毛的造型给我化妆,让我披着破麻袋,赤着双脚,污着脸试镜头。

想不到，试片放映了两遍后，所有的昆仑影业公司艺委会的伯伯叔叔们，包括电影公司老板都认可了。乐平伯伯高兴地说："这就是三毛！"

我就这样被确定扮演"三毛"。我演过十多部电影，都是父母亲先知道的，唯独演"三毛"是父母亲最后才知道的。

我小时候非常喜欢看漫画《三毛流浪记》，十分同情三毛的遭遇，更喜爱他那正直善良、倔强机智、聪明活泼的性格。况且我也有许多类似三毛的苦难经历。我知道饿得吐青黄水（胆汁）的滋味，睡过稻草当垫被的床铺，小时候父母也曾因为贫穷准备把我送给别人……所以在我参加拍摄的十余部电影中，我最喜欢三毛这个角色。在拍《三毛流浪记》时，我感到像在现实生活中一样，一点也不陌生。三毛是旧中国千千万万穷苦儿童的缩影，其中也有我的影子，我觉得三毛是我，我就是三毛。

开拍前突然失踪

电影开拍前，我就和赵明、严恭叔叔一起住到中电二厂（在现在大木桥）一间不大的房间里。因为我小时候十分顽皮，又不受约束，所以我们还签订了一份"合同"。他们一本正经地签名盖章，而我当时没有图章就签名按了手印。约法三章，约束我按时作息，遵纪守法，认真专注地进行拍摄工作。"合同"就贴在我床边的墙壁上。张乐平伯伯经常在那间小屋给我讲他的漫画三毛的故事。

1960年，赵明叔叔担任了上海电影专科学校副校长，兼导演系主任，我在电影文学系读书，成了他的学生。他对我说，拍三毛时想不到那个"合同"还真起作用，而且合作得很好，基本上没有出过什么问题。当然，例外也在所难免。

记得有一次，摄影棚已经做好一切准备，摆好了镜头位置，布好

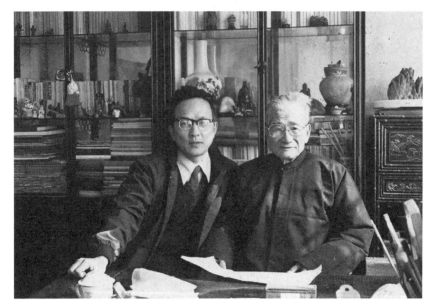

王龙基与张乐平合影

光,准备开拍了,我却不见了。急得在场的人都团团转,到处找我。大家好不容易在场外的一个角落发现了我,看见我一门心思好像在寻找什么。那时我最喜欢的玩具之一,是自己用火柴盒做汽车、沙发。我用了七个空火柴盒子做了一个写字桌,藏在那里,那天突然找不到了,我正在发急。赵明叔叔马上叫人买了一大包火柴盒给我,我把里面的火柴统统倒掉,拿着一包空火柴盒子,就高高兴兴地去拍戏了。

与流浪儿交朋友

那时,拍戏的空余时间,他们还会带我去外滩排污沟旁看流浪儿的"寓所",到苏州河畔和流浪儿童一起在桥上推三轮车,一道抢饭店拿出来的剩饭,并和许多流浪儿童交了朋友。我熟悉了他们的苦难身世和辛酸经历,我同情他们,也更热爱他们了。

《三毛流浪记》剧照

在肇嘉浜两岸,我看到过船民那连狗都不如的生活,我忘不了有多少人是住在用废旧自行车钢圈搭起来的"滚地龙"里,"房"高还不足自行车的钢圈高(因为一半是埋在地里当墙基),睡觉时得钻进钻出。

为了像三毛一样赤脚走路,开始时我是穿着袜子走,电影正式开拍后我已习惯光着脚满地跑了。在拍电影过程中,我一直是赤脚生活的。记得电影拍完后,爸爸妈妈特意给我买了一双新皮鞋,那是我生平第一双皮鞋,可我就是不肯穿,还是赤脚舒服,自由自在。

电影《三毛流浪记》的场景,多半是在实地现场拍摄的。在人群熙熙攘攘的外滩,流浪儿有的奔跑着卖报,有的在捡香烟头;在四川北路桥头,流浪儿争抢着推三轮车上坡过桥,向坐车人讨几个小钱;风雪严寒的冬天,树都包上了稻草,而衣不蔽体、饥寒交迫的

流浪儿们,夜晚无家可归,天天都有冻死、饿死、病死的孩子……这一场场、一幕幕活生生的景象和漫画融为一体,深深地印在我的心中,使我对当时不公平的黑暗世界产生了和三毛一样的不满情绪,播下了与三毛一样的反抗的种子。

饿着肚皮抢糨糊桶

在拍三毛喝糨糊一场戏时,乐平伯伯画的三毛喝糨糊后来肚子痛的漫画给我的印象太深了。为了把这场戏演得逼真,前一天导演就和我商量,说:"龙基,为了明天拍好喝糨糊这场戏,你是不是可以今天晚上不吃饭饿肚子?"我爽快地答应了。

第二天下午开拍时,尽管我知道给我喝的不是糨糊,而是加了糖的藕粉,可真要我捧起又脏又破的糨糊桶喝的时候,我是很不情愿的,怕肚子痛。于是导演带头先喝,我才试着用嘴抿一抿,感觉很好,便大口大口地喝起来,于是就出现了小三毛抢糨糊桶猛喝的镜头。结果等镜头拍完了,他们也没能从我手上把糨糊桶抢下来,因为加糖的藕粉太好喝了。

剧照:三毛抢糨糊桶

三毛的造型是按照乐平伯伯的漫画设计的,那蒜头似的圆鼻子是用泡泡糖做的。而那三根毛,其实是用外面粘着毛绒的三根铜丝贴在橡皮膏上,然后再贴到我的光头上,造成了"三撮毛"。为了贴住这三根毛,化妆师辛汉文伯伯和姚永福叔叔每天都给我剃头,还要用剃刀刮头,那把剃刀在我头顶心上来回刮。有一次我实在吃不消了,头来回扭动,他用手打了一下我的头,顺口道:"小赤佬,头勿要乱动!"我本来就不情愿,便立即回过头顶了一句:"你是——老赤佬!"结果双方很认真地大吵了一场。当时的情景,都被导演看在眼里。后来严恭叔叔对我说,他们把这个场景搬到了电影中,就是三毛和贵妇人夫妇争吵的场面和对话。

大明星客串"豪门大宴会"

在电影中有一场"豪门大宴会"的戏,场面十分豪华,其实那并不是实景,而是在中电二厂摄影棚里搭的布景。棚顶是一个玲珑的小模型,通过摄影技术把小顶和大厅衔接成一个完美的整体。

众多男女贵宾都是大明星客串演出,这在中国电影史上是空前的。因为场面宏大,一连拍了一个星期,每天为接送全体女明星到美发厅做头发,就用了五辆轿车。这些大明星中有上官云珠和她的女儿姚姚、中叔皇、朱莎、吴茵、林默予、奇梦石、孙道临等阿姨和叔叔们,还有沈浮和高依云、应云卫和程梦莲、魏鹤龄和袁蓉、项堃和阮斐、新婚不久的赵丹和黄宗英、凌之浩和沙莉、刁光覃和朱琳等七对夫妇参加。他们参加宴会的服饰都是各人自己设计的新奇时装,以此显示出当年的穷奢极欲。他们参加演出全是义务的,没有收一分钱。

在电影《三毛流浪记》中,我记得扮演小学看门人的是刁光覃,警察是石炎,小老大是丁然,爷叔是关宏达,阿姨是黄晨,贵妇是

众明星参加"豪门大宴会"拍摄时合影

林榛,老爷是杜雷,男仆是薛敏,家庭教师是莫愁,瘌痢头是孟树范,小牛是王公序,老乐师则是我父亲王云阶。

1949年5月上海解放后,上海市军管会艺术处处长夏衍提议,将《三毛流浪记》剧本原来的结尾再加一个三毛欢庆解放的结局,作为庆祝解放的献礼片上映。这部影片开拍于解放前,完成于解放后,成为中国唯一一部跨越解放前后的"跨时代"影片,也是唯一一部有着双片尾的特殊影片。正因为如此,在新中国成立后文化部第一次电影评奖——"1949—1955优秀影片奖"中,对这部影片到底属于解放前还是解放后存在着争议,以至该片未能参加评选。

1949年10月1日中华人民共和国成立,《三毛流浪记》成为新中国成立后第一部在上海公映的国产故事片。当时上海最有名的六大影院——大光明、南京、美琪、沪光、皇后、黄金等同时参加头轮公映,受到了广大观众和电影界的欢迎和赞誉。在公映期间,上海

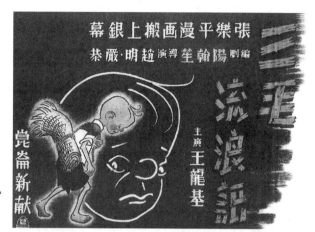

1949年10月《三毛流浪记》首映时的电影海报

市影剧协会妇女委员会组织了一次义卖活动,我和电影明星们在电影院门口,出售特地请张乐平绘制的一套三毛漫画卡片以及专门拍摄的三个"三毛"照片(即"漫画三毛""电影三毛""本人三毛")。后来该影片在南京、宁波等地公映,也引起了极大的轰动。仅仅一个月时间,电影《三毛流浪记》就红遍了全国。

20世纪80年代后,这部电影在国内外获得了不少荣誉。2005年,在庆祝中国电影诞生一百周年之际,《三毛流浪记》获得了"中国第十届国际儿童电影节"颁发的"建国六十周年优秀儿童形象奖"。

陈白尘赵丹情系《鲁迅传》

严晓星

著名剧作家陈白尘与著名表演艺术家赵丹相识于1938年春,那时候陈白尘30岁,赵丹23岁;但两人在电影上的第一次合作,却是8年后陈白尘专为赵丹而写的《幸福狂想曲》。这部影片的拍摄直接促成了片中两位主角赵丹与黄宗英的婚姻。在新中国诞生后的第一次电影评奖中,由陈白尘编剧、赵丹主演的《乌鸦与麻雀》荣获金奖,给两人在艺术上配合的默契程度打了一个高分。而让他们魂牵梦萦20年不能释怀者,则是电影《鲁迅传》的写作与拍摄。

拍摄《鲁迅传》时的赵丹

市委指示：陈白尘编剧赵丹演鲁迅

1960年，为了纪念即将到来的鲁迅先生八十周年诞辰，中共上海市委指示拍摄《鲁迅传》，编剧由陈白尘担任。由于鲁迅的独特地位，这个任务自然非同小可。对此，陈白尘有自己的考虑。他和鲁迅先生没有直接交往，缺乏切身的直观的体会。鲁迅先生曾说过，描绘一个人物首先要描出他的眼睛。可是，他第一次见到鲁迅先生却是在他辞世了12小时之后呀！陈白尘考虑再三，还是信心不足，再三推辞没得到批准。最后，在柯灵等人的协助下，他才动笔。

1961年初，《人民文学》发表了陈白尘执笔的电影文学剧本《鲁迅传》（上集）第二稿。看着自己几个月来的劳动成果，陈白尘心中满是欢欣："9月份鲁迅八十诞辰时就可以看到完成的影片了！"

与此同时，阵容强大的《鲁迅传》摄制组也宣告成立：赵丹演鲁迅，于蓝演许广平，孙道临演瞿秋白，蓝马演李大钊，于是之演范爱农，石羽演胡适……演员中，最激动的莫过于演鲁迅的"阿丹"！

多少年来，鲁迅那高大的形象，时时印在赵丹的心中，赵丹又何尝不盼望有那么一天，在银幕上塑造心中的鲁迅呢？现在，梦想就要实现，赵丹怎能不心潮澎湃呢？

于是，赵丹有家不归，整日栖身在一个摆满鲁迅著作、挂着鲁迅诗句的工作间里，蓄起了上唇胡须，穿起了长袍，临摹起了鲁迅的手迹。他沉浸在鲁迅的精神世界里，他用自己的心跟鲁迅对话……

而在另一边，剧本却在被反复地修改，审查，再修改，再审查……到了11月，早过了鲁迅八十诞辰，第五稿拿出来了，却还不

能使上级满意。几番折腾之后，第六稿出版了单行本，作者却早已"味同嚼蜡，欢喜全消"了。陈白尘的女儿的话是那么沉痛："父亲的手被众人牵制着，他不敢去描写鲁迅的常人情感与凡人生活，也不敢按照写戏的规律，赋予他一定的性格。一层层的审查，一遍遍的修改，父亲已没有了自己的思想，写到最后，鲁迅到底是人还是神，连他自己也搞糊涂了。"时代的悲剧就这样重压着这位优秀的剧作家。

张春桥下令：停拍《鲁迅传》

不久，"大写十三年"的口号出现在上海这片土地上。陈白尘有了一种预感：这包括不进"十三年"的题材还能拍摄下去吗？随着这个口号甚嚣尘上，多少优秀的文艺作品下马了呀！但他很快就定心了，因为他得到消息，那个口号的提出者对《鲁迅传》特别开恩，允许例外。他却没想到，《鲁迅传》的拍摄，从此步入了一条崎岖的小路。

1964年，即将投入拍摄的《鲁迅传》终于遭受了"停拍"的命运，摄制组也从此解散。下命令的是张春桥，理由是"摄制组腐烂了"，"主要演员的'生活作风'上出了问题"！当然，现在我们可以知道，事情并非如此简单，而是有更深更广的历史和政治背景。可在当时，对于已为《鲁迅传》付出大量心血的赵丹、陈白尘他们，这何啻一个晴天霹雳！

春节晚会上，赵丹演了两分半钟的鲁迅

"四人帮"被粉碎后，昔日的"牛鬼蛇神"又恢复了人的身份。政治上的欣欣向荣，生活上的日益改善，更触发了赵丹想演戏的欲

望。鲁迅的身影，又在他胸中熠熠闪光。他多么希望能回到阔别多年的银幕，重温那向往已久的艺术之梦呀！他多想在余生争取时间，拍得一两部传世之作留给祖国和人民呀！赵丹开始奔走，开始呼吁，开始重温角色……

这一年的春节电视广播联欢大会上，有赵丹的一个两分半钟的节目——

漫天飘舞的雪，鲁迅先生撑着纸伞向前走来。站定之后，他收起伞，操着一口绍兴话说：

"唔，都是电影明星，你们大家好啊！……啊，我怎么跑到电影界来了！噢，对了！大概是我写了一篇《阮玲玉之死》吧！"

说完，鲁迅先生又撑起伞，迎着漫天飞舞的雪花渐渐地走远了……

观众们沸腾了。赵丹的心里也沸腾了。

1980年初，陈白尘和赵丹在上海作了一次长谈。陈白尘把自己的想法和顾虑竭诚相告："1961年摄制组成立时，演员阵容是无比强大的，历尽劫波之后，幸存的同志还能重新聚首吗？我对剧本本来就不满意，更不会因它被'四人帮'践踏过就美丽起来，况且时间过去了20年，剧本能不重写吗？再说，这些年来，一些人曾在鲁迅形象上胡乱涂抹过一些金粉，近年来又有人想为它洗刷，但又不自觉地另涂上些别色的粉末，而同时为之修补的也大有人在，在这个时候，我一个人，有能力恢复这被污染的形象的本来面目吗？"

赵丹没有反驳。他一向豁达甚至天真的眼神流露出一丝凄然之色，好不容易嘀咕出了半句话："那要什么时候……"

也许要在五年、甚至十年之后吧，自然不会由他们来完成了。为了安慰赵丹，当然也是聊以自慰，陈白尘打起精神来说："为了纪

念鲁迅先生，拍《阿Q正传》更恰当，你来主演吧！"

赵丹欣然同意了陈白尘的建议。历经二十多年的《鲁迅传》摄制计划就此搁下。

这一年8月，陈白尘刚完成《阿Q正传》电影剧本的改编工作，赵丹已进了北京医院。病危消息传来，陈白尘悲痛不已，他觉得自己辜负了阿丹的期望，不忍去与阿丹诀别。他似乎知道，阿丹非但演不成鲁迅，演阿Q也将成泡影了！

10月10日凌晨，赵丹走了。许多朋友写的悼念文章中，大都提到阿丹弥留之际的最后遗憾——未能扮演鲁迅。朋友们也许别有所指，但刺痛的却是陈白尘的心！他能说什么呢？除了向阿丹灵前寄去一本电影剧本《阿Q正传》之外，他什么也没说……

不久，严顺开主演的《阿Q正传》上演了。陈白尘看着银幕，思绪万千，泪光晶莹："阿丹，这个本子是我专为你而写的呀，正如我当年专为你写的《幸福狂想曲》一样……"

晚年陈白尘

巴金与影片《家》

方敬东

前些年我在整理自己收藏的新中国成立后的电影史料时，偶尔发现1957年第20期《大众电影》杂志上，刊有巴金答复观众的一封信，题为《谈影片的〈家〉》。细读这封长达七千字的公开信，让人愈加感受到巴金的清醒和善良。

原来，上海电影制片厂1956年拍摄的故事片《家》公映后，社会反响不一。一些热爱巴金作品的观众致信《大众电影》编辑部，表达了对影片的意见："影片不能使人满意"，"在一定程度上使人失望"。编辑部将这些来信转给了巴金，并请他对此发表意见。于是巴金就写了这封言辞平易而见解深刻的公开信。

信一开头，巴金就坦率承认："我并不喜欢这部影片，因此我也

《大众电影》刊登的巴金致观众的公开信

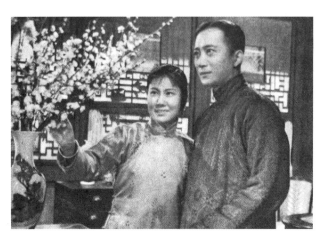

1956年上影厂拍摄的影片《家》剧照

害怕听见人提到它","面对着你们这些忠实的观众的意见,我感到一种负罪的心情"。接着,巴金如拉家常一般,从剧本、导演到布景、服装、道具,娓娓而谈,指出了影片存在的缺陷和不足。

巴金说:"作为影片的观众,我有这样的一个印象:影片抓住了不少的东西,样样都不肯放手,但样样都是一瞬即逝,没有得到充分的发挥。好像影片只是在对我们讲故事,并不让我们看清楚人物的面貌和内心。"巴金举了瑞珏和觉新为例:"像瑞珏这样的重要人物,为什么不让她在我们的面前多停留一些时候,让我们看清楚她的可爱的精神面貌,那么她的命运也许更能紧紧抓住我们的心,激起我们对旧社会的更大的恨。又如觉新,为什么他总是那么匆忙地闪来闪去,不肯停下来为我们打开他的'灵魂的一隅',让我们看到他内心的矛盾?"

巴金其实已经意识到,影片在塑造人物上的缺陷并非单纯是技术原因,而是受到当时的流行观念的束缚,不敢放开手脚去多层次、多角度地表现复杂的人性。影片中的人物,不论是正面的还是反面的,在处理上往往被简单化了,"甚至不敢让觉新享受一点'闺房之乐',免得观众误认封建婚姻会给人带来幸福"。巴金曾诙谐地对编

导说过:"即使你把觉新同瑞珏婚后的幸福生活描写一番,影片的青年观众也不会回家去请父母用花轿给他抬一个陌生的新娘来。"巴金还恳切地呼吁,在表现旧社会时也不要过于简单化:"让女演员们打扮得漂亮点吧。我认为这才合乎当时的真实生活。"

令人感动的是,尽管巴金在信中委婉地透露,影片摄制过程中并没有完全采纳他的意见,但面对观众的批评时,他仍然把主要责任归于自身:"我知道我的小说不是一部成功的作品,它本身就有不少的缺点,我不能要求编导同志'化腐朽为神奇'。""作为原著的作者,作为编导同志的熟朋友,我不曾在工作上认真地给他帮助,我就应当替他分担'失败'的责任。"

巴金一生并未直接参与电影的创作,但他的几部文学作品却是改编电影剧本的热门;而小说《家》无疑是最脍炙人口的代表作,曾三次被搬上银幕。1941年,上海国联影业公司将《家》拍成影片,

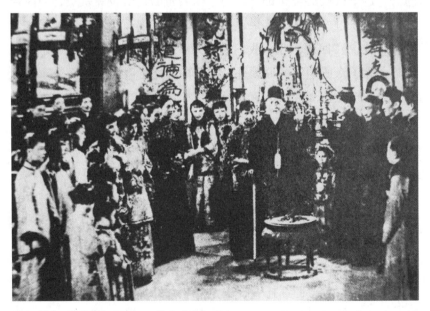

1941年国联影业公司拍摄的影片《家》剧照

由当时的影坛四大名旦陈云裳、袁美云、顾美云、陈燕燕联合主演，于10月2日在新光大戏院首映，盛况空前；1953年，香港又将《家》拍成粤语片上映；到了1956年，上影厂将《家》作为重点片推出时，同样阵容强大，汇集了众多明星。

1997年初，我拜访了影片《家》的导演之一叶明，给他看了当年巴金发表在《大众电影》上的这封长信。叶明说这事他记得，而且感慨甚多："我作为影片的导演，几十年来一直在苦苦思索着这个问题：为什么根据巴金名著《家》拍成的影片，却没有放射出原本应有的光彩？影片中的三位主要女性——鸣凤、梅、瑞珏先后死去，我们本应该着力表现她们的苦难和不幸，挖掘出揭露封建主义的深刻内涵。可惜我们没有做到。比如梅表姐的死，仅用了一个侧面镜头就算过去了。觉新听到仆人来报信后，匆匆赶去想见梅最后一面，到了门口，只见一堆纸钱在焚烧，画面就在觉新流泪的特写中渐渐隐去，连个扶棺的镜头都没给他。梅表姐的扮演者黄宗英，当时曾为此找我谈过好几次，结果还是因为篇幅所限而没有再增加镜头。"叶明对我说："回想当年，我们似乎并不缺乏创作激情，造成影片的缺陷，除了众所周知的原因外，对篇幅的严格限制也是一个重要因素。你看现在的大片，动辄就是两三个小时，当年的《家》要是能够拍成上下集，那该多好啊！每念及此，我心中的遗憾总是挥之不去啊！"

2000年9月19日下午，上海电影家协会等单位在上海大剧院举办了一次活动，1956年版影片《家》的摄制组部分成员欢聚一堂。当年的主要演职人员38人，已有18人先后作古，如饰演三少爷的张辉、饰演高老太爷的魏鹤龄、饰演四老爷的程之、饰演张姑太太的宣景琳、饰演礼拜一的朱莎以及编导陈西禾等。导演叶明及黄宗英因病未能出席，但他们都托人带来了信件。黄宗英在信中说："我是不敢一个人观看电影《家》的，因为片中已有一多半伙伴不在了。"参

巴金（前排中）与张瑞芳（前左）、孙道临（前右）、导演陈西禾（后排右）、叶明（后排左）合影

加这次聚会的，有饰演觉新的孙道临、饰演瑞珏的张瑞芳、饰演鸣凤的王丹凤、饰演二少爷的章非、饰演四太太的狄梵、饰演五太太的马骥以及摄影许琦、作曲吕其明、录音林秉生等十几人，虽然大多年届古稀，仍兴冲冲赶来相聚。那天，我也到了聚会现场，拜访了孙道临、张瑞芳、马骥等演员，又向他们讲起了巴金1957年发表在《大众电影》上的那封信。提起往事，这些老演员都很激动，他们说："巴金胸怀宽广，心地善良，明明是影片摄制中的问题，他却把主要责任揽在自己身上，不苛求影片的编导和演员们。他对待观众的认真，就像对待读者一样。他的高尚品格，让人崇敬不已。"

永远的《女篮5号》

程乃珊

在我们年少时，没有电视机，也没有游戏机，但我们并不感到单调寂寞，因为有电影。下午四点半的学生场，首轮影院如我家附近的新华、美琪等，只卖二角钱一张电影票，而三轮影院如平安电影院，学生场一角五分就可以买票进去看了。

20世纪50年代，新中国成立不久，人人意气风发，信心满怀地投入新上海的建设。连带当时的国产片，都是主题激昂，振奋人心，如《护士日记》《不夜城》，少年片《小足球队》，还有就是《女篮5号》。

那时我每个月都会买一本《电影故事》（一角五分一本）和《大众电影》（二角六分一本）。一次看到《大众电影》彩页中有《女篮5号》的剧照和故事简介，那张堪称经典的剧照是女主角林洁（秦怡饰）与女儿林小洁（曹其纬饰）的合影，我至今难忘——秦怡的眼神是饱含沧桑，但在深处，闪烁着一点欣慰的亮点；曹其纬却是一脸阳光，表现出影片中新旧社会母女两代的不同命运。尽管影片

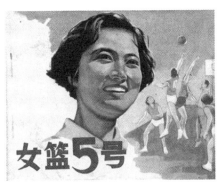

《女篮5号》电影海报

《女篮5号》剧照：林小洁（曹其纬饰）与田振华（刘琼饰）

主题多少有点"教条"，但在她们真诚自然的演绎下，终于使这部影片充溢着温馨和人情味。这在过去的国产片中十分难得。另外还有一张剧照是戴着一顶红色绒线帽、围一条红色羊毛围巾的林洁，甜蜜地依偎在恋人田振华（刘琼饰）的怀里。那时的刘琼可真"酷"！

当时国产片中极少看到这样缠绵的剧照。即使有，也多少显得生硬做作。最令我难忘的是这对历经磨难的情侣久别重逢、在球场观众席上合影的那场戏，他俩表演得是那样自然真实。我想，剧中男女主人公重逢时正是中年，而当年秦怡和刘琼也恰到中年，所以演来得心应手。至今我还记得秦怡穿着一套深底白翻领的旗袍套装，眼含泪光，刘琼一身浅色中山装，充满成熟男子的魅力。近日与秦怡老师见面，我提到了那套旗袍。秦怡老师说我的记忆真好，告诉我那套旗袍还在。其实不是我的记忆好，是她的戏演得令人难忘。

那年我看《女篮5号》时刚12岁，对爱情的理解，还没走出童话中公主王子的套路，而这对中年俊男美女的恋爱剧照使我对爱情

刘琼和秦怡在《女篮5号》中分别饰演男女主角

有了别样的理解。

《女篮5号》是一部十分上海化的电影,一部很让上海人自豪的电影。20世纪五六十年代的新上海生活,在银幕上反映出来,是那样的明亮多姿,那样的健康灿烂,细节又是那样真实生动!

我前后共看了五遍《女篮5号》。第一遍是看故事,并为故事所感动,后来的几遍,就是仔细品味演员的表演了。我一边看一边重温每一个我喜欢的细节。我在钦佩刘琼和秦怡演技高超的同时,对其他演员如曹其纬等也很喜爱。

曹其纬在《女篮5号》中饰演林洁的女儿林小洁,她原本就是一位篮球运动员,故而演运动员非常到位。后来我了解到,曹其纬的母亲原是常州胡家的三小姐。其父胡伯铭(曹其纬外祖父)曾在北洋政府交通部任要职。胡家三个女儿都擅长琴棋诗画,讲得一口流利英文,都是从中西女中毕业。后来胡家三小姐嫁给了曹汝霖的儿子。不料到了新社会,曹汝霖的孙女曹其纬竟成为一位运动员,还拍了电影。

20世纪90年代,我在香港第一次见到曹其纬,当时她全家已迁至香港。此时的曹其纬已人至中年,举手投足间透露出她母亲的优雅气质,然眉眼间仍不失当年演《女篮5号》时的阳光和干练。难得的是她至今仍与电影中的母亲秦怡保持着浓浓的"母女"情!尤其

令我感到荣幸的是，他们夫妇俩都喜欢我写的上海故事，是我的忠实读者。

　　《女篮5号》带给我的欢乐，已远远超出银幕，她已成为我如歌岁月里的一段华彩乐章！

黄宝妹主演《黄宝妹》

黄宝妹口述 顾德惠整理

我家现居上海闹市区，四室二厅，100多平方米，宽敞明亮，四代同堂，和睦康乐。在客厅的墙上，悬挂着一幅周恩来总理同我握手的珍贵照片。抚今追昔，多少往事涌上心头……

有幸和毛主席共进晚餐

1931年12月，我出生在上海浦东一户穷人家，从小就随大人早出晚归，谋生糊口。1944年，我进纱厂当了童工，备尝艰辛。新中国诞生后，工人当家做了主人，我加倍努力工作，多次被评为上海市劳动模范和全国劳动模范。

1956年初冬的一天，我因上夜班，白天回家休息。酣然入梦之际，忽然被人叫醒，通知我马上去参加重要座谈会。我搭乘公共汽车，赶到延安中路1000号中苏友好大厦（后来改名上海展览馆），已迟到了几分钟。等候多时的刘述周副市长，急忙将我引入友谊厅。我感觉像做梦一样，只见毛主席微笑着站在门口红地毯上，同我热情握手。陈毅市长向毛主席介绍："这是上海的劳动英雄黄宝妹。"当时安排我坐在紧靠毛主席的座位上，他老人家亲切地问我："你做什么工作？"我回答："我是纺织细纱挡车工。"毛主席说："纺织工人很

光荣,责任很重大!"

参加座谈会的还有荣毅仁等工商界人士。之后,毛主席和我们共进晚餐,他即兴发言:"上海的经济建设搞得很好,技术革新也搞得不错。我想请大家吃饭,可是上海人那么多,不可能把大家都请来。你们是各界代表,你们要多吃点,把我的意思告诉大家。"毛主席随即站起身来,高举酒杯,一边与在场者相互碰杯,一边说:"祝上海继续健康发展!"餐毕,毛主席和我们一同观看了文艺演出。

回想1955年,我被选为"全国青年社会主义建设积极分子",同年9月赴京参加表彰大会,随同各地青年才俊集体抵达中南海怀仁堂,在那里第一次见到了毛主席。从那时起,我先后八次受到毛主席接见。1956年,我当选为中国共产党第八次全国代表大会代表。自1954年至1964年,连续当选为上海市第一届至第五届人民代表。此外,1954年我还参加中国"五一"观礼团访问苏联,观礼团成员选自各地,共12人,上海仅市总工会副主席和我两人。以后又多次出国,到过捷克斯洛伐克的布拉格、奥地利的维也纳等地。代表团曾派我上台发言,外国人看到中国妇女穿着得体举止优雅,交口称赞:"中国人真漂亮!"

谢晋导演亲自到我家面试

当初,周恩来总理来沪视察时曾指示:"上海的劳模、英雄很多,电影系统应该拍一部反映劳模题材的电影,以真人真事纪录片的形式打动观众。"

1958年,拍过故事片《女篮5号》的导演谢晋接受任务,主持摄制艺术性纪录片《黄宝妹》。当时,我参加中国共产党八届二次会议,正在赴京途中的火车上,结识了同行的天马电影制片厂齐副厂

《黄宝妹》摄制组成员合影。前排左三为谢晋导演,左五为黄宝妹

长。他得知我是纺织厂的文艺积极分子,喜欢歌舞,会唱越剧,又看见我五官端正,体形适中,便极力推荐我"自己演自己",建议制片厂同事给我试镜头的机会。至于能否出演主角,还得由导演谢晋考察决定。

回沪后的一个夏夜,我已下班回家。谢晋在厂干部陪伴下,亲自到我家面试,最后决定由我担任主角。可我没有从影经验,一开始十分紧张,手忙脚乱,连走路姿势也别扭极了。拍摄大扫除擦玻璃窗的那组简单镜头,也是一停再停,连续八次,才拍摄成功。多亏谢导再三鼓励,我才咬紧牙关坚持下来,没有打退堂鼓,最终完成了任务。

影片在我工作的国棉十七厂四车间拍摄,两排车弄堂作为专用实景区域,摄影机对准进入这个区域的所有演员。此外,车间照常生产。

中央领导和上海市领导都很关注这部影片的拍摄进程。文化部党组书记、副部长钱俊瑞专程来上海天马电影制片厂摄影棚看望大家,他关切地问:"你们生活得怎么样?"我回答说:"很好!"谢导满怀信心地对钱副部长说:"工人同志一定会欢迎纺织女工主演的这部电影。"

张瑞芳为我做普通话配音

《黄宝妹》这部艺术纪录片,情节大体真实,略有虚构。影片的拍摄成功,归功于集体的通力合作。

拍摄影片之初,我开口就说带有浓重乡土口音的上海话。有人提议:"外地观众可能听不懂。是否改用普通话?"为此,谢导特地请来著名电影演员张瑞芳,为影片中的"我"配音。普通话为方言配音难度很大,不亚于为外语配音。张瑞芳仔细揣摩角色形声,将我的上海话同步翻成普通话,从口型上看可谓严丝合缝,从而有助于《黄宝妹》这部影片在大江南北的广泛传播。

参加拍摄《黄宝妹》的几乎都是业余演员,除了我饰演主角,其余多为纺织女工。据我所知,影片中至少出现了两位专业演员。一位是电影明星王丹凤,当年她演《护士日记》闻名遐迩,所唱插

《黄宝妹》剧照:黄宝妹(左二)在纺织机前

曲《小燕子》更是脍炙人口。《黄宝妹》影片刚开场，王丹凤就亮相了，尽管只有短短一瞬，却引人入胜，恰到好处地起到了烘托作用；另一位年轻演员，她在1954年版《渡江侦察记》中成功塑造了一个重要人物形象，演技颇佳，谢导让她在《黄宝妹》中饰演女记者，出场略多些，但在镜头上偏于侧位，以避免"喧宾夺主"——这是谢导独具匠心的安排，彰显了专业演员"甘当绿叶扶红花"的风范。

宋庆龄来我厂观看影片

1958年10月18日，宋庆龄副主席莅临上海国棉十七厂视察。见到我后，她亲热地拉住我的手，笑着说："黄宝妹呀，你拍的《黄宝妹》电影，我还没看过，真想看一看啊。"厂方马上派人借来影片，并将会议室临时改作小型电影放映室。

看望了车间、厂保健站和托儿所等处员工后，我陪同宋副主席到本厂职工食堂就餐，和她坐在同一条长板凳上。记得宋副主席屡屡向我的饭碗里搛菜，又替同桌的几人盛上美味热汤，她再三叮嘱我："黄宝妹啊，你要多吃点，身体好，工作才会更好。"宋副主席讲一口地道的上海闲话，乡音浓浓，说得我心头热乎乎的。

午后，宋副主席去会议室观看了影片《黄宝妹》。她时而转过头来瞧瞧身边的我，问："你每天工作八小时，在车间里每天要跑三四十公里路啊？"我回答："是的。"她又说："纺织女工真够辛苦的。全国人民有衣穿，党和人民是不会忘记你们的。"我说："这是阿拉应该做的事，是纺织工人的责任。"

热爱纺织行业不愿"从影"

《黄宝妹》在全国公映后，好评如潮，并作为国庆10周年的献礼

片。我赴首都参加国庆盛典期间，时任文化部长的茅盾当面对我说："你改行当专业演员吧，我们都支持你。"

当时我住在北京饭店，有一次应邀出席周恩来总理举办的宴会，在座的有文化界人士，其中有不少著名电影演员。周总理特地招呼我坐在他身边。席间，文化部一位副部长一本正经地说："上海黄宝妹拍电影很成功，建议让她当专业演员。"周总理听了，点了点头，笑道："可以。"我急忙回答说："不行，拍电影时我连最普通的走路也走不好呀……"

我说，影片《黄宝妹》中的情景都是自己的日常生活和工作实况，我在摄影机镜头前尚且心慌意乱，举步维艰，浪费了不少胶片和时间，一旦真的当了专业演员，怎么可能演好不熟悉的人物？旧社会我是文盲，解放后经过业余学习，才有了相当于初中二年级的文化，但毕竟没学过电影专业知识和表演技能。偶尔客串侥幸成功，恐怕与人们对纺织女工"自己演自己"的期望值本来就不高有关系。如果真的改了行，用专业演员的标准来要求，我的弱点就无法掩饰了。

大家终于理解了我发自肺腑的心声，赞同我的理性选择——不想"从影"，唯愿留在纺织行业继续"从工"。

与"老娘舅"等同台演出

我到了晚年，还参加过一次文艺演出。那是新旧世纪之交，海派连续剧《老娘舅》正在电视荧屏上热播。为了营造尊重劳动、尊重人才的社会氛围，拟排演若干节目在新年里演出。其中一个节目《老娘舅和老劳模》，由导演王辉荃主持，特邀全国劳动模范杨怀远、裔式娟和我三人，会同专业演员"老娘舅"李九松、"老舅妈"嫩娘排演。

在排演的间隙，众人谈到当年我演《黄宝妹》之事，我直言不讳："当年要不是谢晋导演和各方面人士支持，阿拉纺织女工哪能有机会拍电影，更不要说拍成功了。哪像你们专业演员得心应手，演啥像啥。"李九松则坦言："专业演员其实也是非常辛苦的，台上一分钟，台下十年功。"他说，他也参加过谢导摄制的一部电视剧，搭档王汝刚演工程师，他演老工人。谢导对主角和配角一视同仁严格要求，给他留下深刻印象。

这台《老娘舅和老劳模》，在中苏友好大厦正式演出。那里就是数十年前我再次见到毛主席的地方。

进入新世纪，有人汇集了中国电影一百个"第一"，把《黄宝妹》列为"新中国第一部用生活中的原型人物来扮演剧中本人的艺术片"。上海还举行过电影《黄宝妹》专题研讨会，与会者有港、澳、台同胞和海外华侨。有一次，我应邀去申城一所大学当"特邀嘉宾"，来自美国、日本、意大利等国研究新中国电影的外籍学者，不但同中国人一道观看现场放映的《黄宝妹》影片，还饶有兴趣地与我深入交谈，探讨"精神力量"和"物质刺激"相互作用的问题。有位在沪上某大学深造的英国留学生，特地来找我访谈。回英国后，他撰写的有关电影《黄宝妹》的文章发表在当地刊物上，据说还得了奖。

陈毅擘划《南征北战》

杨尧深

由话剧《战线》改编而来的电影

1950年冬,南京大华电影院。

室外寒风袭人,室内暖流扑面。华东军区司令员兼上海市市长陈毅,正在聚精会神地观看沈西蒙创作的话剧《战线》。

《战线》是描写我军与国民党部队在华东战场作战的四幕剧。开始,我军大部队北撤,经过几场大战役,取得胜利后,又大踏步向南挺进。这一次次北撤,又一次次南进,反映了我解放区军民英勇战斗的光辉历程。这一幕幕的剧情,在陈毅司令员的眼里,好像是刚刚发生在眼前的事情。他深深地被戏吸引住了,直到帷幕最后缓缓落下,方才从梦中惊醒:这是看戏!他从剧情里走出来,对陪同他看戏的沈西蒙称赞道:"这是一出好戏呀!"

陈司令员的称赞,部队指战员的称赞,使当时担任华东军区解放军文艺剧院院长的沈西蒙激动不已。他想,还能使这个话剧《战线》发挥更大作用吗?当时,军区已有一批文艺创作力量,这当中有顾宝璋、沈默君、茹志鹃、刘川、杨柳英、白文、所云平等一批优秀创作人员。四幕话剧《战线》受到陈毅司令员的称赞,也鼓舞了他们。其中有一位名叫顾宝璋的创作员,他最先理解和领会沈西

陈毅与沈西蒙（左一）亲切握手

蒙的意图，首先提出要把话剧《战线》改编成电影。

沈西蒙同意了。即与顾宝璋、沈默君研究，以话剧《战线》为基础，以我军北撤、南进、再北撤、再南进的战斗进程为主线，反映解放区军民进行的伟大人民战争。

电影的基调定下后，顾宝璋连夜赶写，不久就拿出了第一稿。

陈毅与沈西蒙商讨确定电影主题

1951年初春，陈毅司令员拿到了沈西蒙送来的电影剧本（第一稿），又认真听取了沈西蒙的汇报，当即表示出浓厚的兴趣。不久，陈司令员特地把沈西蒙、沈默君、顾宝璋三个人找到军区党委办公室。他们进去时，陈毅早已坐在那里等候了。沈西蒙等刚一坐下，陈毅就开门见山说开了。他没有从顾宝璋写的电影剧本说起，而是从我军的历史即从我军从无到有、从小到大、从弱势到强大的成长经历，证明毛主席军事思想的正确。陈毅说：剧本要站得高一点，要充分反映毛主席人民战争的战略思想。

陈老总指示以后，沈默君接过顾宝璋的第一稿，再写电影剧本的第二稿。

春暖花开的时节，沈默君的第二稿很快写成了。那一天，春风吹拂着玄武湖湖水，碧波荡漾的湖面不时送来春天的芳香。就在玄武湖那个名叫樱洲的小岛上的一座并不别致的楼阁里，陈毅又与沈西蒙他们三位见面了。这是陈司令员再一次和这三位年轻军人研究电影剧本。这一次，陈毅直截了当地从电影剧本谈起。他认为这个电影剧本还不行。陈毅说：这个电影要写出毛主席打运动战的思想，不怕家里的坛坛罐罐被敌人打烂，不计较一城一地的得失，大踏步后退，又大踏步前进，集中优势兵力各个歼灭敌人，积小胜为大胜，最后达到彻底消灭敌人的目的。

电影的主题更加明确了，但要把主题思想转化为艺术形象，实在是一件不容易的事情。

此时，陈毅的目光转向沈西蒙。因为四幕话剧《战线》是沈西蒙一个人利用业余时间创作出来的，而这部电影就是根据话剧《战线》改编的。沈西蒙心领神会，对陈司令员点了点头，便立刻投入了电影剧本创作。

年轻剧作家沈西蒙头脑里没有条条框框，怀着初生牛犊不怕虎的劲头，遵照陈毅的要求，不写真人真事，不写战争过程，而以最后消灭孟良崮（即电影里的"凤凰山"）国民党王牌军74师张灵甫部队为结束，使整部影片努力体现毛主席"集中优势兵力各个歼灭敌人"的战略思想。几天后第三稿脱稿。这个本子写我军指战员的英勇作战，写敌人的狡猾、顽抗，还写了解放区群众支援正义战争的情景，体现出毛主席人民战争战略思想的威力。

第三稿得到陈毅司令员肯定。电影剧本《南征北战》送到总政治部文化部，当时的文化部长陈沂同志看了后非常高兴，马上肯定了这个剧本，立刻送《解放军文艺》杂志全文发表，并决定交上海

电影制片厂拍摄。

《南征北战》不为人知的坎坷

那时，上海电影制片厂非常重视，派出了一流导演成荫、汤晓丹，和一批优秀演员。特别要指出的是，部队派出了一支优秀的野战军参加拍摄。这支野战军，是刚刚从朝鲜战场上回国、同美国军队作战多次的部队，战士大多数是山东籍，他们身上还带有战争中的那一股硝烟味。直到今天来看这部片子，仍感到部队作战动作很真实。这是当今许多战争电影不能比拟的。

沈西蒙谈到这部片子的遭遇时说："莫要把《南征北战》看成一路红。这么多年来，我通俗地作一个比喻，它好像是测量全国文艺形势的一个晴雨表。刮'东风'时（即强调政治作用时），文艺界不少人出来称赞它，说它体现了毛主席人民战争军事思想；刮'西风'时（即不十分强调政治而强调艺术时），文艺界又有人说它是图解政治的典型作品。就这样，好一阵差一阵，时而被人称赞，时而被人批评。但广大群众喜欢它，因为它很真实，反映了解放区军民那一种艰苦奋斗精神，是鼓舞人心的。"

对电影《南征北战》的干扰，来自"四人帮"的两个人：江青和张春桥。他们不喜欢这部电影原因有二：一是有陈毅司令员参与，电影当中有赞扬陈老总的情节；二是作者沈西蒙在"文革"前夕就被划入"黑线"人物。就为这两点，江青决心把电影《南征北战》打入冷宫。

1974年，他们又组织一个班子，按照沈西蒙他们三个人创作的那个剧本，又拍了一部彩色影片《南征北战》。除了作者易人、陈老总被排除出本子外，其他照原剧本拍摄。

一天，北京有人给刚刚"解放"出来的沈西蒙捎去一个口信，

告诉他:"《南征北战》又拍了一部新的彩色电影,你可以以个人身份,到北京一个老熟人家里住下,来看一看新片。但到北京后,不准随意露面,要保密。"沈西蒙按照对方的嘱咐,乔装打扮,悄悄地到了北京,躲到了一个熟人家里住下。不久,负责电影工作的丁峤(后任文化部副部长)前来接他,陪他到北影厂,在一个很小的试映室里看了新片,整个试映室只有他和丁峤两个人。看毕,丁峤问沈西蒙有什么意见。沈西蒙觉得这部新版《南征北战》,除了是彩色的之外,很难说有什么新意。如果说有两样,那就是称赞陈老总的话没了,编剧的姓名没了。沈西蒙站起身来,默不作声,欲哭无泪。

多年后沈西蒙才得知,当时担任总政治部主任的李德生,曾提议沈西蒙任八一电影制片厂厂长。那时规定,电影厂厂长的人选,需经中共中央政治局讨论通过。报告送到张春桥手中时,张春桥写了这样的批语:"此人不适宜担任此职。"于是,在江青、张春桥一伙反对下,政治局未能通过李德生的提议。

被隐没的编剧姓名

我采访沈西蒙那一天,已是暮春,可这位从事文艺创作五十余年的著名剧作家还感到有几分凉意。当采访快要结束时,沈西蒙突然激动起来,有点愤愤不平地对我说:"你知道不?《南征北战》的'头'被人家砍掉三十二年了,至今还没有人想起为它接上去。"

我不解地问道:"电影《南征北战》的头?那是个什么头啊?"

沈西蒙略一沉思,说:"你们可能看电影不注意,可我是关注的。'文革'还没开始,我就被打成'黑线'人物,那片子上的编剧的姓名被砍掉了。因为这部电影受群众欢迎,一直在放映,我这个'黑线'人物不能有名,于是编剧一栏,名字就没了。直到最近放映这部电影时,还是没有头呀!这是一起三十余年的沉冤,还不知道哪

一天有人为它平反昭雪呢!"

我默然无语。

沈西蒙又叹了一口气,道:"莫看《南征北战》红红火火好大一阵,其实它同我本人一样,有喜有悲,走过一段不平常的路程啊!拜托你了,写出来,让大家都知道!"

汤晓丹谈《红日》拍摄内幕

蓝为洁

纵观汤晓丹一生所导演的影片,成就最为突出的、在观众中影响最大的是革命军事题材影片。这些影片有《胜利重逢》(1950年)、《南征北战》(1952年与成荫合导)、《渡江侦察记》(1954年)、《怒海轻骑》(1955年与王滨合导)、《红日》(1963年)、《水手长的故事》(1963年)、《难忘的战斗》(1976年)、《南昌起义》(1981年)等,他也因此获得了"军事片大师"和"不穿军装的将军"的美誉。

沉思中的汤晓丹

上述影片中,又数《红日》在观众中影响最深。这不仅是因为该片的艺术感染力强,还因为它在"文革"中横遭批判,小说作者吴强和汤老均为此受尽磨难。

应《上海滩》编辑部之约,我请汤老谈了当年拍摄《红日》的一些鲜为人知的情况。

拍电影就像高空王子走钢丝

蓝为洁：著名电影演员白穆在看了你写的回忆录《路边拾零》后，非常风趣地说："汤老的导演生涯，简直是高空王子走钢丝，虽然惊险，最后还是成功了。"您觉得他说得对吗？

汤晓丹：我与白穆在《南征北战》《难忘的战斗》中两度合作，他对我的创作甘苦有所了解，所以能用幽默而又形象的比喻来概括。

"十年动乱"前我导演的10部影片中，7部是军事题材。中央电影局下达任务的同时就明确了出片时间。我们的创作指导思想是《在延安文艺座谈会上的讲话》，我们的观众是广大工农兵群众。因此，我在拿到军事题材剧本后要花相当多的时间到有关部队首长那里听意见，修改后的本子要得到他们认可才能进入摄制前的筹备，否则拍完了也会被推倒重来。我是一开始就小心谨慎，兢兢业业，虚心听意见，自己也壮了胆。

我们所到的部队，都很认真地为我们提供真实生活素材。要把那些素材糅进剧作，通过不同人物在银幕上的活动，由艺术形象体现出来，非常费劲。

蓝为洁：您是怎么取舍糅合的呢？

汤晓丹：那时我还不到40岁，已经累计导演过22部影片。其中我比较满意的是30年代末在香港导演的抗日三部曲《上海火线后》《小广东》《民族的吼声》和40年代在上海导演的《天堂春梦》。那都是遵循现实主义的创作原则，既反映时代面貌，又精心刻画生活在大时代背景中各式各样的人物，以其充满血肉的银幕形象活跃在观众心中，也可以说是把我的爱憎倾注在银幕人物的形象上。所以，尽管我碰到像《红日》那样重大的战争题材，并且文武两条战线的领导对剧本的改编审查意见差异极大，也能在夹缝中沉着拍摄。这

汤晓丹（左四）在拍摄现场

大概就是白穆说的"走钢丝"吧。

蓝为洁：我是《红日》的剪辑，最早下组的。记得当时编剧反复写了五稿，您的分镜头本也改动了五次。文化部负责人要求"改编《红日》要写人在战争中的失利，然后转败为胜"，有点像苏联影片《士兵之歌》那种类型；而军委首长的意见是着重描写毛泽东军事思想的胜利。您和编剧还有小说作者，最后还是以军委意见为准绳进行创作的。为什么没有根据文化部的要求改本子呢？

汤晓丹：问题很简单，军事题材，军委最有发言权。再说，如果不按其旨意办，没有办法动员部队参加拍摄。但是，我心中有主见，在展现涟水、莱芜、孟良崮三大战役的同时，还是着重刻画人物——沈军长、石连长、班长以及俘虏兵马步生等，我在分镜头时都给足篇幅，让他们活灵活现流露真实感情。这不还是文化部负责人要求的写人嘛！不过，我没有大声说出来，而是以现实主义的手

《红日》剧照：石东根（杨在葆饰）骑马狂奔被警卫员拦下

《红日》剧照：石东根连长和团长在阵地上观察敌情

法让一个个人物展现在观众眼前。石东根醉酒纵马的那场戏，主张删去的大有人在。我认为那正是刻画人物心态最好的细节。我不声不响拍出来，审查时虽然褒贬参半，我也没有剪去。这些都体现出我坚持的现实主义创作原则，任何时候都以刻画人物内心世界为主。

蓝为洁：《红日》拍摄还没有正式结束，您就借调到海燕厂《水

手长的故事》摄制组任总导演。《红日》送审时,文化部闭口不提是否审查通过,也不提修改意见,实际上是没有通过。这些您知道吗?

汤晓丹:我记得吴强告诉过我,有人把影片送到军委,请陈毅副总理审查。陈老总静心地看完了两个多小时的《红日》,灯光一亮,他就兴奋而又激动地说:"我看是好片子,可以全国上映。"

陈老总发了话,文化部才没有坚持自己的看法,勉强发了通过令。不过福兮祸所伏,江青和张春桥要炮打陈老总,把《红日》定为复辟资本主义的大毒草。我和吴强、瞿白音到处遭游斗,拳打脚踢残酷折磨。我受的罪比他们两人都多,因为我还有一部让江青恨之入骨的《不夜城》。好在我命大,至今还活在人世,能看到《红日》在银幕上、荧屏上放射出耀眼的光芒。这是最大的安慰。

张灵甫不是软弱无能的草包

蓝为洁:在《红日》中,您对张灵甫的塑造还是花了大力气的。张灵甫的形象至今仍得到媒体高度评价。在您的影片中,反面人物不脸谱化。您当时是怎么想的?

汤晓丹:反面人物首先是人,人以群分,有共性更有个性。张灵甫之所以能成为国民党王牌军74师师长,决不是软弱无能的草包,更不是龇牙咧嘴的庸人。所以一定要通过演员技巧、人物造型让他活生生地站立起来,这样才能体现出毛泽东军事思想的胜利来之不易。我一向反对塑造反面人物脸谱化,那是

《红日》剧照:敌74师师长张灵甫(右,舒适饰)和参谋长(程之饰)

没有生命力的。我们讲针锋相对的斗争，着重表现的是精神力量的斗争，这样的胜利才能震撼人心，这样的胜利才是生活真实。

你想想，《南征北战》里的敌军长，《渡江侦察记》里的情报处长，如果忽视了对人物的本质刻画，无疑会削弱影片的感染力，让观众感到虚假。那不是现实主义的创作原则。

对反面人物本质刻画最关键的是，导演在摄制过程中要在镜头运用、情节结构和篇幅长度上充分重视。张灵甫的那件黑斗篷就有隐喻和内涵。他在涟水战场废墟上拍照时，气焰何等嚣张。经过与解放军多次交锋最后被炸死在山洞的结局，让观众感到真实可信，既是艺术处理，更是历史真实。这就是我们处理张灵甫这个人物的准则。

记得有篇报道写到，张灵甫的家属还请扮演张灵甫的演员舒适去做客。这证实了我们在塑造这个人物时是以原型人物为依据的，没有因为他是反面人物而刻意丑化。

如实反映涟水战败就拍不成《红日》

蓝为洁：《红日》里三次战役的处理，当时就有人主张虚写，而您却忠实于原著实写。您为什么要舍易求难呢？

汤晓丹：《红日》这部巨著把涟水、莱芜、孟良崮三次战役写得很有层次。涟水战役是打了败仗被迫撤退；莱芜战役是在运动中消灭敌人有生力量；孟良崮战役是全歼74师王牌军。这三次战役是《红日》惊心动魄的场景，也是沈振新的部队转败为胜的真实过程，只有如实展现在银幕上才能形象地证明毛泽东军事思想的伟大。所以我不愿放弃对战争大场面的摄制。但是，我也认真掌握全局，在淋漓尽致反映战争时重笔刻画参与战争的敌我双方人物的活动。文艺作品归根结底是以写人为核心的。如果战争场面淹没了人物，那

在大沙河拍摄强渡大场面

就是失败。同样,战争片不写战争,至少我认为也是失误。当然,如果立意将战争退到后景,我也不反对。不过那不是我所要导演的《红日》。

蓝为洁:当时四面八方对《红日》的剧本有那么多意见,您是怎么沉住气投入摄制的?

汤晓丹:首先,我是认真听取各种意见,只要对影片摄制切实可行的建议,我都尽量融入剧作。我相信提意见的人都是真心实意希望我们把影片拍好的,与我们的目的是一致的。我们走访的皮定均司令员是小说的原型人物之一。他对小说《红日》就很有研究,不但提供了极有价值的资料,还对改编谈了他独特的看法。颜伏司令员亲自参加过莱芜战役,所谈情况精确翔实,对我们掌握分寸极有价值。

蓝为洁:《红日》完成距今已四十多年了,重看它您觉得有不尽如人意的地方吗?

汤晓丹:《红日》可以说是我在"文革"前17年里倾注心血智慧

最多的一部大戏。当时,所谓"阶级斗争路线斗争"的气氛已经相当严峻,我们摄制组能在夹缝中将它摄制完成,实属万幸。当然也有不按我的意见处理的地方。记得我在分镜头剧本中,有一段对涟水战场的失利多表现了一点。我想涟水战败是客观事实,如实反映一小笔也能折射出我军军长对战役失利的低沉心情,有助于烘托他日后在重大战役中的指挥若定。从戏的安排来讲也层次鲜明,形象地反映出我军由失利到发展壮大;而直接与我军紧咬不放的张灵甫,从趾高气扬进驻涟水城到全军覆没,是何等强烈的对比。我正准备按这个思路拍摄时,南京军区的一位首长给了我一封亲笔信。他说描写涟水战役,必须是我们主动战略撤退。小说写了真实情况,军队内部反应不好,大家对作者也持批评态度。小说搬上银幕,如何写涟水战役是原则问题。他如此关怀,我只好照改。

蓝为洁:其实那位首长是很喜欢影片《红日》的。有一次他亲自带南京军区的文艺工作者到上影放映间来看《红日》,坐得满满的,掌声、笑声时起,情绪很热烈。您知道吗?

汤晓丹:我听制片主任说过。如果时光倒流20年,我想我会主动到军委请求重拍《红日》。以后,如有编导再改编《红日》,也许会更受观众欢迎。世界名著常常被后人一次又一次搬上银幕。《红日》也不例外吧。

蓝为洁:吴强去世后,他的夫人与我在闲谈中曾经说起"吴强对电影不正面真实反映涟水战役的失利有看法"。您晓得吗?

汤晓丹:当然晓得,他的观点其实是对的。他认为涟水失利是我们的战士只习惯于"小米加步枪",只能"勇敢不怕死地打仗",而对国民党强大的正规军作战缺乏经验,败仗是必然的。但是失败是成功之母,后来边撤退边训练队伍,学会了对付张灵甫部队的办法,才在莱芜打了胜仗,活捉了李仙洲。所以,小说中他写了涟水败仗,许多人持批评态度,但他力排众议就是不改,照样陈列在军事

博物馆。

有时，我们一起去听部队首长意见。每当有人提出涟水只能写战略撤退而不是打了败仗撤退时，他心里就很反感，散会后一再叮嘱我"不要听他们的"。

蓝为洁：您为什么没有像吴强那样坚持写真实呢？

汤晓丹：那就办不成大事了。我要坚持这一点，《红日》一定拍不成功，拍了也要全剪去。作为导演，只能牺牲局部，保全整体。所谓整体，就是《红日》一定要摄制成功。

吴强还有一处不满意的，就是70年代后期上海电影局不知根据谁的指使，把石东根醉酒纵马那段戏剪了。我们在山东参加革命历史题材影片回顾展时，他气冲冲地责问我："为什么'四人帮'都垮台了，还容不得石东根狂喜一番？"我告诉他："我知道要剪，但是我没有参加。眼不见为净，您也当作没有发生过这个粗暴行为吧。"他只好苦笑着摇头。

戏曲片《梁祝》拍摄拾趣

梁廷铎

我国第一部彩色电影戏曲艺术片《梁山伯与祝英台》(以下简称《梁祝》),由上海电影制片厂在1953年搬上银幕,至今已有半个多世纪了。在新中国成立初期举行的全国戏曲会演中,《梁祝》获得了演出一等奖,著名越剧演员袁雪芬获得演员特等奖,范瑞娟和傅全香获得了演出一等奖,上影厂决定将它拍成戏曲艺术片。

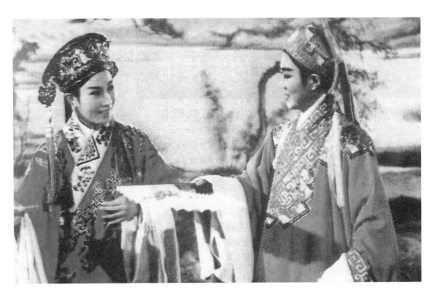

《梁祝》剧照

上影厂为《梁祝》摄制组配备了强有力的创作和工作班子：导演由在观众中享有盛誉的桑弧担任，摄影师由经验丰富的黄绍芬担任，他俩也是老搭档，曾合作过多部影片。我也参加了这部影片的拍摄，担任场记工作。虽然已过去了50多年，但那些点点滴滴生动有趣的幕后故事却给我留下了很深的印象。

导演桑弧

调探照灯来补充光源

苏联专家曾说过，你们要三个五年计划才能拍摄五彩影片，现在只能拍拍黑白片。

那时是建国初期，各方面的技术条件都比较差：首先是光源不足。底片的感光度不像现在这样敏感，我们摄影棚的发电量远远达不到这个要求。经有关领导向市里汇报，在陈毅市长的支持下，抽调防空用的探照灯来补充光源。白天将探照灯拿到摄影棚供拍摄用，拍到天将暗时又赶快送回驻地作防空照明。我们晚上就拍一些用电量较少的镜头。

洗印彩色底片也是一个大问题，当时美国对我国实行禁运，彩色胶片也属禁运之物。厂里虽然弄到一些美国的彩色胶片，但我们没有洗印彩色片的配方。美国的彩色片必须要由他们冲洗，不然就达不到色彩正常还原的效果，他们洗印的配方又是保密的。当时有一位青年洗印技师叫万国强（他是中国动画片始祖万家的后代），他和一些有经验的技师，参看国外的资料，经过许多次试验，终于在正式拍摄前，基本上达到了色彩正常还原的效果。后来万国强成为

洗印彩色影片专家。领导上又为摄制组配备一位专职放映员。每天晚上拍完戏以后，底片就由通讯员送到闸北的洗印厂去冲洗。第二天下午样片就可以送到摄制组，片子一到立刻放映，发现问题可随时补拍。

袁雪芬范瑞娟住在厂里赶拍戏

《梁祝》在舞台上享有盛誉，袁雪芬与范瑞娟在雪声剧团时也早就有过合作。后来范瑞娟与傅全香组建东山越剧团，曾在丽都大戏院（贵州剧场）演出。晚上由范、傅二人登台，白天为了培养青年演员，由已崭露角色的吕瑞英等演出。此时他们都先后加入了华东戏曲研究院越剧实验剧团。《梁祝》的演员阵容是一次优秀的组合，除了袁、范外，吕瑞英演银心，具有舞台经验的魏小云演四九，张桂凤演祝员外，金艳芳演师母。当时，我们是从下午一直工作到晚上10时左右。袁雪芬与范瑞娟等演员为了节约时间，主动提出住在厂里。那时厂里根本没有像样的宿舍，领导上就腾出一间办公室来作临时宿舍。屋子中间用布帘隔起来，几位演员就住在这个简陋的宿舍里，当然房间里也不可能有卫生设备。但是她们从无怨言，始终精神饱满，对艺术精益求精。她们在生活上从来不提任何要求，就是早晨要喝点酸奶，也是自费的。当时上影厂在徐家汇裕德路，那里比较偏僻，要买一瓶酸奶真叫难上加难，只得请一位通讯员骑着自行车到淮海中路去买。她们宿舍窗外就是一片农田，有一天，袁雪芬和范瑞娟从窗口发现农田里还结着玉米。金艳芳就自告奋勇地充当临时采购员，去向农民购买。金艳芳戏不多，她经常在现场观摩别人的演出。她又是负责工会工作的，比较有时间，所以对其他演员特别照顾。宿舍外面有一个小院子，上午经常看到吕瑞英在那里练功。

袁雪芬与范瑞娟每天上午就开始化装，各有一位化装师负责。

古装戏的头发是相当花时间的，化完装接着就要梳头，所以午饭后也不可能有多余的时间休息。当时正值炎夏，摄影棚里根本没有冷气，只能用冰块通过大的风扇打出一点冷气，但毕竟降温效果有限。戏曲片有大段的唱词，所以镜头比一般故事片要长，一个镜头下来演员已是汗流浃背。有时导演已经通过了，但袁雪芬觉得还可以拍得更好，又主动要求再拍一次。范瑞娟也是如此。戏曲片一般都需要先期录音，拍摄时演员听着音带里的唱词对口型。有一次拍摄"楼台会"时，范瑞娟完全沉浸在梁山伯的悲伤情绪中，拍完这个镜头后，她还没有缓过劲来。这时导演刚要提出某一句唱词口型与声带不是十分吻合，范瑞娟自己也觉察到了，于是马上主动提出重来。她们的工作态度实在令人感动。

请张正宇等画家来画布景

桑弧导演对中国古典文学与传统戏曲是很有研究的。在这之前，他曾在文华影片公司把几个越剧折子戏搬上了银幕，因此和袁、范二位有过合作。在《梁祝》搬上银幕之前，桑弧就已想到未来影片的处理，如果是单纯的舞台记录，观众是不会满足的，如像故事片那样把人物放在真实的环境里，又会与戏曲虚拟的表演发生矛盾。因此他就设想用中国山水画作背景，带有一定的装饰性。前景用一些简单的立体布景，使之与戏曲虚拟的表演结合起来，达到情景交融的艺术效果。

导演请来画家张正宇担任影片的美术顾问。张正宇是无锡人，对江南的山水风光非常熟悉。他又是一位天才的画家，具有深厚的艺术功底，所以对影片的民族化风格的形成起了很大作用。桑弧又请了国画家胡若思来画衬景，这在过去也是很少见的。有一天，我在摄影棚里看见胡先生站在特制的高台上绘制衬景。我就问胡先生，

以这样的方式作画是否适应。他告诉我,爬到这么高的地方作画,画面要放大若干倍,并且在这么大的构图上要把画面连成一片,体力消耗相当大。再说要绘制的画面又很多,如"十八相送",在舞台上是靠演员的唱词和虚拟的动作来展现两人不同的心情,再用走圆场的办法来更换场景。现在每送到一个地方就要换一个环境,因此工作量是相当大的。胡先生也认为这是一次尝试。他绘制的衬景后来深得导演和摄影美工师的赞赏。

《梁祝》拍摄成功后,获得了文化部颁发的优秀影片一等奖以及第八届卡罗维发利国际电影音乐片奖。当年周恩来总理率团参加日内瓦会议时,曾把该片专门带给卓别林看,深得卓别林的欣赏。对外宣传这部影片时,周总理还亲自拟了"一部中国的罗密欧与朱丽叶"这句话作广告语。影片在全国上映后,获得广大观众的喜爱。

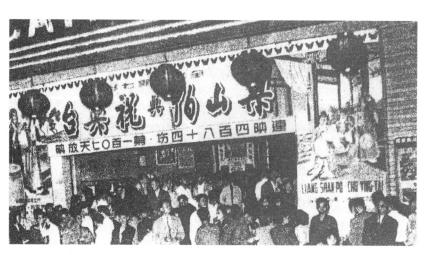

1954年《梁祝》在香港放映时的盛况

影片《上海之春》拍摄摭忆

梁廷铎

"上海之春"是一年一度的文艺盛会,也是一次群众性的文艺节目大检阅。1965年,上海天马电影制片厂在第六届"上海之春"的200多个节目里选择了一部分拍成影片,搬上银幕,片名也叫《上海之春》。影片《上海之春》中,既有上海各大音乐团体的演出,又有工农兵参演的节目,还有几位名家的独唱节目,可谓百花齐放。该

上海之春》摄制组与歌剧院演职员合影

片导演是桑弧老师,我作为副导演参加了拍摄工作。如今回想那段时光,又引起我对一些往事的追忆。

胡蓉蓉的倾情投入

《白毛女》是家喻户晓的故事,曾演过话剧,拍过电影。这次上海舞蹈学校根据这个故事创作了芭蕾舞剧《白毛女》。它不但有大家熟悉的旋律,又有新创作的部分,而且还创造性地运用了伴唱的形式。由于受到篇幅限制,我们和舞蹈学校校长李慕琳、副校长严金萱及胡蓉蓉商讨后,决定选取其中的三场:第一场是杨白劳家"北风吹"喜儿的独舞,独舞者是蔡国英。第二场是原舞剧中的第六场"奶奶庙",白毛女和黄世仁、穆仁智相遇,白毛女见仇人烈火烧,斗争之后,黄、穆二人逃走。第三场是原舞剧的第七场,大春找到白毛女,二人以荷包相认,最后群众与喜儿相见,走向洞外,迎着满天红霞高唱"太阳就是毛泽东,太阳就是共产党……"饰演白毛女的是顾峡美,饰演大春的是凌桂明。

拍摄舞剧,首先要熟悉舞剧。如果放在今天,我们可以先用录像拍下来,然后反复观看,研究电影的处理方案。但当时没有这样的条件,因此,我们只有趁她们演出时去观摩学习,并请舞剧导演胡蓉蓉参与我们的拍摄。

虽然我们和胡蓉蓉是初次见面,但对她并不陌生。我们曾经看过她早期参与演出的电影《压岁钱》,电影中的胡蓉蓉表演了一曲踢踏舞,令人难忘。这得益于她从小跟白俄舞蹈老师学习芭蕾

胡蓉蓉在上海舞蹈学校

舞和踢踏舞的经历。她曾是著名的童星，人称"中国的秀兰·邓波儿"。为拍摄《上海之春》而见面时，虽然胡蓉蓉已不是跳踢踏舞的小女孩，但我们眼前还会浮现出她当小明星时的形象，而且除了年龄的增长和体形的变化，她的神态一点没变。更令人钦佩的是，她为人谦逊，一点也没有专家的架子，所以我们和她合作得非常愉快。

当年拍摄舞剧，受各种条件的限制，有许多困难是今天无法想象的。比如今天可以用几台摄像机，通过不同的机位，一段一段地拍摄，这样不但演员的表现比较连贯，而且导演在剪辑时也可以有较多的选择；但那时，我们只能一个镜头一个镜头地拍，因此音乐和舞蹈动作的吻合，动作连贯并且要表现准确、优美，这些只有舞蹈导演才能掌握。

拍摄前，舞蹈导演按照电影导演的要求，将每个镜头的内容和起讫处在乐谱上画上镜号，剪辑师根据乐谱上的镜号，在声带上同样标好记号。拍摄时导演只要告知某镜头的镜号，录音的同志就放出这段声带，演员跟着播放的音乐起舞。最关键是在镜头转换处，上下镜头的同一动作是否都在这些音符上，只有舞蹈导演才能听得出来，因此胡蓉蓉成了拍摄现场最聚精会神的人，她的耳朵时刻听着音乐，眼睛时刻盯着演员。胡蓉蓉对舞剧和电影都非常熟悉，对舞蹈演员的要求比较严格，在拍摄过程中，没有出现过一点偏差。有时候，她会亲自示范一些动作，虽然那时的她已经有些发福，但起舞时一招一式依然那么标准。

每天工作结束后，制片和正副导演都要商讨次日工作，胡蓉蓉见我是在厂里食堂吃饭，就主动提出等我吃完饭后再谈。我觉得让大家等我一个人不太合适，就建议边吃边谈，因此那几天都是在这样的情况下研究工作的。

朱逢博的歌声动人

我第一次见朱逢博是在上影技术厂的录音棚里,当年一般录音乐的节目都在那里。那时,朱逢博虽然在歌剧院已经主演过几部歌剧,可是我们都没看过,对她也不熟悉,而当我们观看舞剧《白毛女》的演出时,她的歌声却深深地打动了我们,那歌声与舞台上的舞蹈是那么吻合,唱出了人物内心的感情。这次能在现场录音时聆听她的演唱,我感到特别幸运。录音之前,录音师和乐队正在试音,她看见我在录音棚里,但并不知道我具体是干什么的,就过来问我一些录音技术上的问题。我立刻请来录音师为她解答。朱逢博非常谦虚地听着录音师提出的要求,第一段录的是《北风吹》,反复录了几遍,让我们这些"听众"大饱耳福。

20世纪70年代末,我导演农村片《儿子、孙子和种子》,作曲杨绍侣和我商量,决定请朱逢博来唱主题歌,这就有了我们的第二次

朱逢博(右二)与上影厂的工作人员交流创作心得

合作。录音完成后到厂里审查,发现有一点小地方不太满意,于是又请她来补录一小段。恰巧那天是小年夜,大家都忙着过年,可朱逢博很大度地说:"没有关系,我们总是要把它录得完美一点,不要留下遗憾,年是年年都过的。"录完后,摄制组用车送她回去,我和她同行。在车上,我把厂里让我转交的80元酬金递给她。朱逢博笑着说:"哟,还给我压岁钱啊!"车到常熟路,她说,就在此下车吧,想去买点花过年。于是,我们就在年味渐浓的时刻告别,并互拜早年。

第三次合作是在80年代,我被借调到浙江电影制片厂去拍摄儿童影片《夜明珠》,该片的作曲卢恩来请朱逢博唱插曲《摇篮曲》。朱逢博唱得非常甜美,为影片增色不少。因我正在浙江拍戏,而这首曲子是在上海录制的,所以我和朱逢博没有见面,可能到现在她还不知道这部影片的导演是我哩!

丁是娥的平易近人

沪剧《芦荡火种》是以《茶坊智斗》一折参加《上海之春》的演出。拍摄前,我们曾去沪剧院与该院领导及几位主要演员交换意见,丁是娥、邵滨孙、解洪元和石筱英几位名家均在座。丁是娥曾在上海的江南电影制片厂拍摄过《罗汉钱》,邵滨孙参加过《星星之火》的拍摄,他们对拍摄影片也非常熟悉,所以沟通非常顺利。

演员在拍摄之前都要进行技术掌握,这是为拍摄做好准备工作,所以演员本来无须着戏装演出。当时有位同志在旁边轻轻地说了一句:"如果按演出时的扮相来一遍那就好了。"这句话被丁是娥听见了,于是她主动向桑弧导演建议正式演出一次,导演欣然同意。演员便去换上戏装,按正式演出的规格演了一遍,丁是娥、邵滨孙、俞龄童完全进入了角色,从他们的动作、神态、唱词之中,充分展示了阿庆嫂的机智勇敢、刁德一的阴险狡诈、胡传奎的江湖做派,真

可谓出神入化。演出结束后,全场热烈鼓掌。

丁是娥衣着朴素,平易近人。剧组里有位场工叫潘大毛,虽没有文化,可是对摄影棚里的工作非常熟悉,工作勤恳,受到大家的尊敬。丁是娥进棚时都和他打招呼,叫他"大毛伯伯"。拍摄间隙,大毛伯伯见丁是娥的戏份很重,怕她唱得口干,就给她送去一杯水。丁是娥却忙说:"大毛伯伯不敢当,以后我自己会去吃的。"

吴乐懿的选曲标准

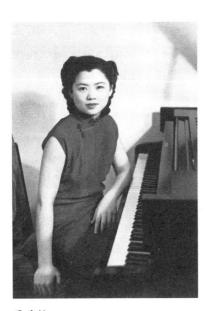

吴乐懿

《上海之春》中有一个节目,是演唱毛主席的诗词《满江红·和郭沫若同志》,表演者是蔡绍序,伴奏是吴乐懿。他俩都是上海音乐学院的教授。记得我和他们初次合作是在国庆十周年的影片《节日歌舞》中,蔡绍序独唱《歌颂毛主席》,吴乐懿钢琴独奏《采茶扑蝶》。

吴乐懿是我最尊敬的音乐家之一,她不但是知名教授,又是著名的钢琴演奏家。记得先期录音时,对录的这一遍大家都觉得比较满意,可是她认为伴奏上还可以提高一点,大家尊重吴教授的意见又重录了一遍。在拍摄时,演唱者的镜头比较多一些,吴教授在没镜头时仍然会关注拍摄情况。她十分在意自己的伴奏和独唱之间是否配合协调。

记得我问过吴教授,她是什么时候开始学弹琴的。她谦虚地说:

"提起来难为情,我五岁开始学琴了。"我又问:"当年您在影片《节日歌舞》中演奏的是《采茶扑蝶》,为什么不演奏一首世界名曲呢?"吴教授说:"那时是反对'洋名古修'的。记得有一次我弹奏过一首世界名曲,别人就说我'怎么坐下去就不肯站起来了呢'。所以之后我就避免演奏世界名曲,而选择一些比较通俗、观众喜闻乐见的曲目,《采茶扑蝶》是一首节奏明快、旋律又不复杂、弹奏时间也不长的曲子,是当时的最佳选择。"

陈传熙的大家风采

《红旗颂》是影片《上海之春》的重点节目,它热情澎湃地歌颂了伟大的祖国,歌颂了中国人民革命的胜利。作者吕其明是革命后代,又在部队中有过战斗经历,他所创作的影片里的插曲,如《铁道游击队》中的《弹起我心爱的土琵琶》、《红日》中的《谁不说俺家乡好》(与萧衍合作)等,至今仍被人们传唱。我和他有过三次合作,有反映解放前上海发电厂工人与国民党斗争的《铁窗烈火》,有表现农村题材的《你追我赶》,以及反映钢铁工人生活的《钢铁世家》。吕其明创作态度严肃认真,和他合作是一件非常愉快的事情。这次拍摄《红旗颂》他亲临现场,影片里还出现了他的近景镜头,这可能是他从幕后走上银幕的初次亮相吧。

吕其明

《红旗颂》的指挥陈传熙是观众熟悉的名家。他早在1958年调入上影乐团之前,就已经是上海交响乐团的指挥,曾指挥过数百场音乐会,但大多数观众还只是远远地看到他。《上海之春》将《红旗颂》搬上银幕时,拍摄了陈传熙的近景,让观众们更清楚地欣赏到

陈传熙

他的大家风采。其实他与影剧早有渊源,早年名导演费穆首次尝试用乐队来为他导演的话剧伴奏,陈传熙和黄贻钧等人在乐池里为他们伴奏配乐。拍摄之前,他知道我们不识五线谱,便在简谱上标出有哪些乐句,并注明以什么乐器为主,为我们的工作提供了极大的方便。

影坛春秋

导演影片《蓝色档案》的点滴回忆

梁廷铎

2006年岁末,中央电视台的"流金岁月"栏目组来沪找到我们,说要为我当年导演的影片《蓝色档案》做一档访谈节目。那天向梅、梁波罗、叶志康都来了,可惜老演员李纬已经故世。大家回忆了当

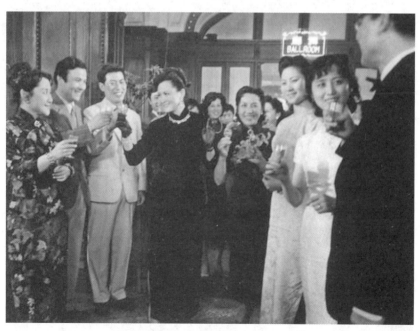

《蓝色档案》剧照

年拍摄此片时的许多情况。当我听到向梅说:"我依然怀念27年前咱们的合作,那时真诚坦率认真,这在现在已经是很少见了。"那年的许多情景,像电影一样,又一幕幕地重现在我眼前……

走访"金笔汤" 寻找前"市长"

这部影片描写的是1948年东北地区国民党控制下的某城市,主人公沈亚奇(向梅饰)是打入敌人心脏的中共地下工作者,她以中统和银行家的身份活跃在上层,周旋于国民党的要员之间。

记得那时,我们为了更真实地表现解放前中国共产党的地下斗争之严峻,不仅收集翻阅了大量有关的图片和文字资料,而且在上海、北京和东北的几个城市,走访了多位曾参加过地下斗争的同志以及当年的一些工商业者。在上海工商联,我们拜访了曾被毛主席称为"金笔汤"的汤蒂因女士。她是一位倾向进步的人士,曾支持越剧十姐妹为筹办越剧学校而演出《山河恋》,并与袁雪芬等人一起

影片《蓝色档案》剧照(向梅饰演沈亚奇)

对国民党进行了斗争。她对国民党统治时期的社交界情况比较了解，她的回忆，加上其带有时代印记的谈吐举止，让我们很受启发。

在长春采访时，我们意外得知当年国民党的长春市长仍然健在，不过他当时已在北京定居了，没有人知道他的具体住址，偌大一个北京，怎么才能找到他呢？就在我一筹莫展的时候，我们剧组的制片挺身而出，说只要给他三天时间，一定可以找到。于是，他提前赶到北京，等三天后大部队抵达北京时，他告诉我们不但找到了那位前市长，而且已安排好明天上午召开座谈会。原来我们的制片是向中央统战部求助，在他们的支持下，终于如愿以偿。座谈会上，这位前市长很坦诚地介绍了当年国民党军队溃败前的种种混乱情况，以及老百姓期待解放的迫切心情。这些材料对我们在创作中表现当时的时代背景和社会风貌，起了重要的作用。

向梅难下手　李纬巧出掌

影片《蓝色档案》中有一场"母女相会"的戏，发生在美星酒家的门口，沈亚奇前来参加欢迎美国顾问汤姆逊（于飞饰）的酒宴，想从中获取有关"蓝色档案"下落的情报，不料沈亚奇下车后竟意外地遇见了自己的女儿玲玲（封莉饰）。

这场戏，我们是在大连宾馆门口及门前的广场上拍摄的。当时剧组在宾馆门口安装了大型的霓虹灯，将大连宾馆摇身变为片中的"美星酒家"。广场上停着多辆来宾的汽车，按理说停的应该都是20世纪40年代的轿车，但是要找到这么多的旧款汽车，道具组同志实在力有不逮。于是只好加上一些其他轿车来充数，再利用昏暗的夜色来掩护，只有剧中主要人物的座车才是当年的款式。我们还请了不少群众演员，身着盛装走进宾馆，来表现宾客如云的宴会入场盛况。

在大连拍摄街景

沈亚奇的公开身份是个未婚的女人,所以当她发现自己的女儿玲玲竟然出现在眼前时,只能佯装不认识这个小女孩。沈亚奇先是把她推开,可玲玲又跟了上来。这时沈亚奇发现军统督导室副主任赵康(李纬饰)正站在酒家门口注视着她,于是沈亚奇只能硬下心肠,狠狠地打了玲玲一记耳光。

这个镜头拍了几次都没能达到要求,虽然向梅对沈亚奇这个角色此刻的心情和动作都表现得比较准确,但打耳光却下不了狠心,出手很无力。我们觉得这种状态达不到表现效果。此时,我们发现剪辑师严晓雯的手型与向梅比较相像,于是请严晓雯来代替向梅拍摄这个镜头。不料严晓雯刚举起手还没有打,自己的眼泪已经流出来了。导演组的人员只好再反复诱导她的表演情绪,使她终于顺利地"打"好了这记耳光。拍摄完后,严晓雯立刻抱着封莉,连声说:"对不起,对不起。"

导演梁廷铎（左）
在给李纬说戏

在另一场戏里，玲玲还要挨一次耳光，不过这次打她的不是沈亚奇，而是军统特务头目赵康。赵康设计骗沈亚奇前去约会，沈亚奇突然发现了被他们骗来的玲玲后，镇静自若，先发制人。赵康措手不及，就狠狠地打了玲玲一记耳光，玲玲被打得嘴角流血。在拍摄前，化妆师已将红水藏在了玲玲的口中。李纬是一个经验丰富的老演员，那记耳光看上去打得挺狠，其实手中的力度掌握了分寸。虽然封莉已经拍过类似的镜头，可仍然有点紧张，那耳光还没有抽到她的脸上时，藏在嘴里的鲜血就已经流出来了，我们只得重来。这个镜头又反复拍摄了几次才通过，其间大家都为封莉捏着把汗。

摄影趴车头　导演追车跑

影片里，军统督导室主任王洲（唐克饰）的座车需要一辆40年代的车型，并且还要符合他的身份级别，这在当时已是很难实现了。

可我们神通广大的道具师傅还是"侦察"到某部队有一辆40年代的别克轿车，只是目前仍在使用。经过协商，部队同意我们用另一辆轿车去交换，待拍摄完毕后再将车换回来。拿到别克车以后，我们立刻将车送到车行里去整修，并喷上天蓝的颜色，看上去像一辆新车，不过内部机器已经老化了，所以经常会出故障。每当拍摄汽车戏之前，道具师傅都要煞费苦心地保养调试一番，以确保拍摄能够顺利进行。

这辆车与整个戏的剧情和人物命运有着密切的关系，它跟着摄制组从南到北，还负有与敌人战斗的任务。戏里王洲的司机老方（叶志康饰）是中共地下工作者，又是沈亚奇的丈夫，他和沈亚奇均有多场驾车的镜头，虽然事先他们已在厂里的空地上进行了培训和反复练习，但拍摄山路上追车的场面还是险象环生。一般的近景必须要叶志康和向梅他们自己驾车，而远景就只能请替身了。在那样陡峭的公路上，若非有高超的技术是不敢驾驶的。

这个戏的特点，车内的戏比较多，我们原先准备安排另一辆工作车跟踪拍摄，而两车要始终保持一定的距离，却有相当大的难度，效果也不一定好。摄影师陈琳和蔡关根在艺术处理上富有创意，且敢于尝试，再困难的镜头都会想方设法完成。这次他们提出把摄影机架在车头上，用吸盘固定，他俩就匍匐在车头上，系着安全带来拍摄，而照明师傅也必须站在车头上，拿着反光板打光。这样车头上已经没有导演的立足之地了，我只能躺在车里镜头拍不到的地方进行导演工作，调控现场情况。可有时导演连这样的位置都没有，我就只能跟着汽车跑，虽然车速不是很快，但人与汽车赛跑，毕竟还是力不从心的，所以我会事先与演员们详细说明这组戏的拍摄意图。他们都是有经验的老演员，我不能跟在车上时就靠他们自己来把握现场的感觉，再不然就由摄影师来代替导演略作提示了。

刹车竟失灵　侥幸逃一劫

此片的高潮戏是沈亚奇和战友们已获得了"蓝色档案",驾车驶向山区安全地带,敌人察觉后,出动军警追赶蓝色轿车。在公路上,沈亚奇他们还要和敌人在飞驰的车上进行枪战。不但戏中情节紧张,实际拍摄时我们也真的发生过险情。

那天,车队浩浩荡荡地出发,既有工作人员乘坐的大客车、装道具的工作车、放摄影机和照明器材的工具车,又有拍摄需要的发电车,当然还有剧中的蓝色轿车以及三辆摩托车、吉普车,甚为壮观。因为拍摄地点是在半山腰,所以几乎没有旁观的群众。那是一条U型的公路,敌人的吉普及三轮摩托疯狂地追赶前面的蓝色轿车,摄影机安放在一个制高点上,运用慢格拍摄方法(就是将摄影机的拍摄速度放慢,而放映时仍按原来的速度进行),这样就会造成急速行驶的效果。

由于经过一阵激烈的枪战,李华(梁波罗饰)中弹受伤,沈亚奇也背部中弹,特务头子赵康的三轮摩托中弹翻车后,他又坐上其他车辆继续追赶。此时,沈亚奇叫老方带着"蓝色档案"掩护李华从小路下山,而她自己在体力不支的情况下,驾车至山顶庙前,最后用微型手榴弹与敌人同归于尽。这组戏拍完后,全组同志都已筋疲力尽,向梅、梁波罗、叶志康和我就坐着蓝色轿车下山。当时我坐在司机的旁边,车走了没多会儿,我发现女司机阿德额头上直冒汗,便问她是不是不舒服。她不吭声,只是默默地开着车。等车下了山在公路上停下后,阿德一下子晕过去了,大家焦急地围在她身边,准备将她送往医院进行抢救。此时她慢慢睁开眼睛,有气无力地说,你们是大难不死啊!大家听了都很诧异,忙问她原委。原来,刚才下山时轿车的刹车突然失灵了,在盘山路上停又停不下来,车

靠着惯性慢慢下滑，阿德全凭自己的技术控制着车的方向，稍有差池就会滚下山去。大家知道真相后，不由都冒出一身冷汗。叶志康说，这比戏里的情节还要惊险呢！

围观摔下房　大娘索赔偿

大连市是座海滨城市，景色怡人，气候舒适，我们大部分的外景都是在这里完成的。大连人热情又好客，市领导也积极地给予支持，所以拍摄工作进行得很顺利。

大连的花园式洋房较多，又大多地处僻静，是建国前留下来的老房子。有一天，我们选择了一处符合戏中情节的老洋房来拍摄王洲家门口的戏。当时，剧组还在做准备工作，就已有一些行人驻足观看。这时，忽然有一辆轿车开到洋房门前停下，车中走出一位中年人，像是房子的主人，他环顾了一下我们，大概已明白是在拍电影，因为我们事先没有和房主打过招呼，于是剧务就赶忙上前欲解释情况。可那人大度地说："不碍事，你们尽管拍吧！如果你们觉得院子也合适，可以进去拍。"我们向他道谢，他微微颔首后便走进去了。这时有围观群众告诉我们："你们知道他是谁吗？他是我们大连市的一位市长。"

当然，我们拍外景时也出现过一件始料不及的小意外。有场戏是沈亚奇从百货商店买了一个洋娃娃，准备趁机托老方带给他们的女儿玲玲。军统特务头子赵康谋划让王占奎（沈光纬饰）去跟踪他们。拍摄时，我们选择了一条不太热闹的马路，但那次围观者还是摩肩接踵，连屋顶上也爬满了人。一开始，围观群众还秩序井然，对拍摄没有什么干扰。可是时间一久，有些人就不安分了，几个屋顶上的人被挤得滚了下来，引起大家的哄堂大笑。我们的演员正全神贯注地投入在剧情中，所以拍摄工作并没有停下。

拍完后回到住地，突然冲出来一位老大娘抓住我不放，气呼呼地说："终于让我找到你了！"我被她说得一头雾水，不知其所为何来，只得安抚老大娘不要着急，有话慢慢说。可大娘还是情绪激动，说："你看！你看！你们拍戏的人从屋顶上翻下来，把我的葱蒜压坏了，你要赔我！"恰好一位制片组的同志路过看见，忙上前帮我解围，说："老大娘，有事找我解决，你跟我来。"事后那位制片同志告诉我，他适当地赔偿了老大娘那些葱蒜的损失，让她满意地走了。

邂逅韩美林　有幸获赠画

在大连拍摄外景期间，我们住在某宾馆的副楼。因摄制组人多，为了节省费用，经宾馆同意，我们自带了厨师，既能减少花费，还能保证伙食质量。有一天，演员沈光炜兴冲冲地告诉我们，画家韩美林就住在主楼，他愿意接待我们。于是，我趁工作空隙，和李纬、向梅、梁波罗、叶志康、李歇甫等人同去拜访。那时天较热，宾馆也没有装空调，韩美林正在挥汗作画，见了我们，非常热情地招呼大家，像是老朋友一样。时值正午，韩美林精力充沛，他知道我们的来意，就主动地说："你们坐一会，我给你们每人画一幅画。"于是，我们每人写下自己的名字。韩美林边挥毫作画，边和我们随意聊上几句。他动作潇洒，胸有成竹，很快就画好几幅画。他给我画的是一只猴子，栩栩如生。由于我们去的人太多，韩美林来不及一一招呼，就很真诚地请其他同志把名字留下，待他画好再奉上，真是给足了大家面子。事后，我们都觉得自己太过分了，去了这么多人，实在是难为了韩美林。虽然我们没有机会再与他见面，但我们每个人都把他的赠画珍藏至今。

群众热情高　参演不辞劳

《蓝色档案》的开头要表现出一派残败凌乱的市面景象，我们的拍摄地选在一家银行的门前。这家银行是老建筑，但仍坚固而又气派，我们正要用它来反衬路上的混乱和颓败，而这些就须由摄制组来布置了。拍摄的当天，天还没亮，美工、道具、服装、化妆等同志已经在紧张地准备了，在街面上布置出各式小吃摊、旧货摊、卖美国剩余罐头的、卖服装的，又找来一位唱大鼓的姑娘，让她颓废地唱着小调，还设计让一些群众演员来扮演乞丐和到处白吃白喝的国民党兵痞。导演组的李歇甫带领一班人组织这项工作，这些临时演员有的来自当地的文化馆，有的来自其他单位。可当时也遇到了一点小困难，有几种角色没有人愿意担任，其一就是乞丐。临时演员们认为，在银幕扮演讨饭的，有损体面。最后，幸好有位文化馆的同志自告奋勇，来担任了这个乞丐角色。在导演组的指挥下，马车、人力车、各式人物均按照事先的设计活动起来，制片部门也忙得满头大汗，他们在民警的协助下，确保这一地区没有其他车辆闯入。

随着"开麦拉"的口令，只见一辆蓝色的轿车停在了银行门口，王洲的干儿子王占奎从车上下来，进入银行。这个短短的镜头就这样完成了，可那些天不亮就赶来参加拍摄的群众演员，为此准备了好几个小时，在镜头里也仅仅是一闪而过，片头上也没有他们的名字，但他们毫无怨言，为影片的成功做出了贡献。尽管这么多年过去了，我作为这部影片的导演，仍对那些热情参与的群众演员心怀感激。

为外国影片配音的点滴回忆

曹 雷

几位上影老演员的配音往事

上海电影译制厂（以下简称"上译厂"）第一代的老演员，他们每个人都为外国影片配过无数让观众难以忘怀的角色，他们的声音已深深留在一代又一代观众的心中。那么，除了自己多年的刻苦磨砺，他们有没有传承呢？又是传承谁的呢？

我在学生时期，也是个译制片的影迷。那时，学生场的电影票是一毛五分钱。到了周末，为了看一场心仪的电影，我会走好几站路，为的是省下车钱，再买下周末的票。从那时起，我就很注意配音演员。而那时的配音演员有很多是电影厂的演员。

记得我不止一遍看过的苏联电影《伟大的公民》（上下集），那主角沙霍夫是卫禹平配音的。影片一开头，沙霍夫有大段对群众的演讲，那话语的铿锵有力，对听众的热情鼓动，真是把观众都镇住了。卫禹平后来担纲了不少译制片的主角，最后正式转入了上译厂的编制，并担任译制片的导演。我最早配的《鸳梦重温》和《傲慢与偏见》（黑白版），都是他担任导演。然而"文革"以后他患脑梗，瘫痪在床很多年，译制片的高峰时期他却不能工作，真是很

20世纪80年代，上海电影译制厂演员合影

大的损失！

还有孙道临配音的《王子复仇记》。他把那王子高贵的气质和优柔寡断的矛盾内心，在优雅动人的语言中表露无遗。而他在《白痴》里配音的梅斯金公爵，更是非他莫属的。

苏联出品的《奥赛罗》，主角的配音是演员高博，程之配的是反派人物雅古。他俩把莎士比亚的台词说得那么漂亮，让人听后许多年都不会忘记。高博后来还配过邦达尔丘克演的《一个人的遭遇》；程之还主配了英国狄更斯的《匹克威克外传》《孤星血泪》和塞万提斯的《唐·吉诃德》。

韩非配音的《勇士的奇遇》(又名《郁金香芳芳》)，传达出了钱拉·菲利普饰演的芳芳身上的侠客气，比后来的阿兰·德隆的佐罗还更多一层幽默调皮。

《非凡的艾玛》剧照

我印象最深的要算林彬配音的《第六纵队》,又名《但丁街凶杀案》。林彬为影片主角——法国女演员玛德琳·奇波的配音,可以说深深地影响了我。她把握人物的分寸很精准:既有名演员的气度,又有女人和母亲的细腻温情。当年我并不知道自己以后会走上配音演员的道路,但是一心想成为玛德琳·奇波那样一种气质的演员。这部影片我一连看了8遍,很多台词都已烂熟于心。没想到1982年我转到了上译厂,当年就接到一部重头戏《非凡的艾玛》,艾玛·德丝汀也是位世界知名演员,气质、个性与玛德琳很相近。我在为她配音时,很自然地想起了林彬老师的配音给我的感觉,我忽然觉得自己对这角色已酝酿多年了!

20世纪50年代参加过配音的上影演员很多。比如,中叔皇为玛德琳·奇波的丈夫以及《生的权利》《两亩地》配音,温锡莹为彼得大帝配音,张伐为列宁配音,朱莎在《王子复仇记》中为俄菲丽娅配音,张瑞芳为《白痴》配音,舒绣文为《乡村女教师》配音等,都给当时的观众留下了深刻印象。

上译厂建厂初期,虽然已组建了自己的演员班子,但是为译制片配音毕竟没有多少经验。当时的厂长陈叙一就采取让上影的演员

来帮带的办法。请来的上影演员，都是既有话剧舞台的表演经验、台词功夫过硬，又拍过多部电影、能把握话筒前的语言分寸。请他们来为外国影片的主要角色配音，不但能起到示范的作用，也可保证译制片的质量。上译厂的演员则跟着为各种角色配音，一面学习一面锻炼，在实践中也很快成熟起来。到了50年代末期，很多影片基本上都由上译厂自己的演员挑大梁了。

而到了70年代，在那个特殊时期，上译厂在接受为"内参片"配音的任务时，由于片子多、任务紧，又再一次请来了上影厂的演员协助。除了孙道临、中叔皇、高博、张瑞芳、林彬、康泰等老演员外，达式常等年轻演员也参加了一些配音工作。我也就是在那时被借调到上译厂，参加配音的第一部故事片是《罗马之战》，并有幸和我崇拜的林彬、卫禹平、高博、康泰等演员合作，向他们学习。我的配音生涯正是从那时开始的。

现在，这些上影的老演员大多已仙逝，但他们在银幕上留下的形象和声音，永远难以磨灭。

为新、老版本《傲慢与偏见》配音

老版《傲慢与偏见》剧照

1975年，我还是上影的演员，不是专业配音演员，被借调到上译厂后不久，就为影片《傲慢与偏见》中的女主角伊丽莎白（爱称"丽萃"）配音。那是黑白版的《傲慢与偏见》，当时影片译名是《屏开雀选》。

1975年还是"文革"期间，这部影片也属于"内参片"

之列,与《鸳梦重温》《怒海情潮》《农家女》《美人计》等一批影片,都是同一个时期交下来的译制任务,配好了只作为"内部参考",不对外公映的。那都是些美国老片子,用的也是解放前公映时的老译名。因为当时中国跟美国没有文化交流,更没有版权,老片子也没有新拷贝,送到厂里的拷贝都是解放以前片库里的旧拷贝,片基还都是易燃的。记得同时来的还有一部英格丽·褒曼和查尔斯·保育主演的《煤气灯》,在厂里第一次放映时,拷贝就烧了起来,画面都化开了,根本就不能工作,那部影片就没有配音。即使进行配音的那些影片,不少也因拷贝很旧,断开的地方很多。译制这些影片也没有原文剧本,都是靠英语翻译根据原片一句句口译出来的。为了译制这批"内参片",电影系统将懂英文又懂电影的演员孙道临、老局长张骏祥都调到译制厂来参加工作了。

虽然工作条件很差,但所有参加工作的人都是兢兢业业、认认真真地努力为影片配好音。一是在那个特殊年代里,由"中央文革小组"交下来的任务,做不好吃罪不起;二是搞了这些年的运动,心理上都有种透不过气来的感觉,有机会从干校回到自己喜欢的专业工作中来,又是为过去没有机会看到的内参片配音,人人都把这当作精神上的一次放假。尽管还是要天天学毛选,还是要在工宣队和军宣队带领下对每部片子作"大批判",但大家都是心甘情愿地加班加点,努力要把影片译制好。

黑白版的《傲慢与偏见》,从演员的表演到服饰、造型以及场景布置都比较戏剧化,很多场景感觉好像是在摄影棚里拍摄的。人物很有个性,但也比较夸张。

丽萃(葛莉亚·嘉逊扮演)与男主角达西(劳伦斯·奥列佛扮演)的戏,唇枪舌剑,对话都带着"骨头",很是过瘾。为这样的对白配音,对我这样一个从戏剧表演专业出来的演员来说,倒比较对路,不太容易暴露出自己的缺点。

当年这部戏的配音演员班子可算齐全。除了原上译厂的配音演员外，还从上影演员剧团和科影厂调来了人马。给我印象最深的是，女演员中要数为母亲班尼特太太配音的林彬、为小女儿莉吉娅配音的李梓和为达西姑妈配音的张同凝了。林彬一直是我喜欢并钦佩的演员。她有很扎实的舞台语言功底，也有很强的塑造人物的能力。60年代初，她配音的那部《第六纵队》是被我奉为范本的学习教材，我当年反复看过8遍。但是，由她配音的班纳特太太却一点没有《第六纵队》中著名演员玛德琳·奇波那种雍容华贵的艺术家气质，而是活脱脱一个俗气的小市民，急着要把自己的女儿嫁给有钱人。她为玛德琳·奇波和班纳特太太的不同配音，对我以后的配音工作有很大的启发和帮助。

《傲慢与偏见》曾在银幕和电视上被反复拍摄成各种版本。到2005年重又拍成电影，老版的导演、演员这时多半已作古。没想到三十年以后，我却又有机会成为这部最新版电影的译制导演。

当然，小说我已很熟悉，把握人物的个性和对白，也没什么大

新版《傲慢与偏见》剧照

2008年，曹雷（右二）与苏秀（右一）、李梓（左一）、赵慎之（左二）、富润生（左三）

的困难，但是和1940年版对比，导演对整部影片风格上的处理，有很大不同。2005年版更接近于英国19世纪初叶那个年代乡村小镇的风情，生活气息也更浓厚，从表演到对白处理，不像1940年那一版那么戏剧化，所以配音上的处理也朴素得多。

除了我以外，所有班子的人（包括录音师）都是新一代了；工作的方式也和三十多年前不一样了，用电脑录音、各演员声音分轨。林彬年事已高，不大能出门了，我自告奋勇地挑起为班纳特太太配音的担子。虽然我并不以当年自己的配音来要求新版配音的年轻演员，因为新的丽萃和黑白版相比，从形象到气质都有很大不同，大可让年轻人发挥，可是在配音棚里，我的耳边总时不时地会响起林彬的声音；走出棚来，当年配音的情景也总会在眼前出现，那些老前辈——毕克、邱岳峰、赵慎之、李梓、苏秀、张同凝、富润生等，他们在配音史上达到的高峰，后人真是很难逾越的。

与迪斯尼合作译制卡通片

新中国成立前，上海曾放映过多部美国迪斯尼的卡通片，我

小时候就看过《白雪公主》《小鹿斑比》《木偶奇遇记》《小飞象》等。那时在大光明、卡尔登这样的电影院看这些片子,座位上都有一个耳机,戴上耳机,就可以听到一个好听的女声将影片中的对白翻译给你听,这叫"译意风"。可以说,这是译制片最早出现的形式。

20世纪50年代以后,由于中美关系的变化,美国的影片在中国大陆绝迹了近三十年,但是,迪斯尼的卡通片译成华语的工作却并没有停止。在香港,有粤语对白的配音;在台湾,有国语配音。这些译制工作并非进口地区的加工,而是由迪斯尼公司译制完成再输出的,译制质量由迪斯尼把关。

80年代初,美国电影展在中国大陆举行,《白雪公主》回来了,与《金色池塘》等片一起展出。而正式由我国进口的迪斯尼大片是《狮子王》,那是台湾的配音版。

迪斯尼公司原以为,都是华语配音,把台湾配音的影片带到中国大陆放映应该没有问题,不料放映时却产生许多反效果,有时剧情并不可笑,观众却发出哄笑声。他们这才知道大陆的观众不习惯台湾国语的口音,于是决定在中国大陆寻找译制合作伙伴。就这样,他们找到了上海电影译制厂。

在正式合作之前,迪斯尼方面对上译厂做了许多试探性工作。他们先把以前出品的真人演的故事片和卡通电视系列片拿来让我们译制,了解导演和配音演员的实力,同时也对上译厂的技术条件做了一番考察。记得我曾作为译制导演兼配音,为他们译配了十三集的卡通电视片《乌兹岛人》。作了初步了解后,他们送来了一部60年代制作的迪斯尼经典卡通大片《101花斑狗》(又译《101忠狗》等),我担任了译制导演。

这是我第一次正式与迪斯尼合作译制他们的卡通大片,虽然影片译制完成后并不一定会正式在上海公映,但是一切工作步骤都是正式的。

以前我们译制影片时,配音演员都是导演提出名单后再由厂里拍板的,但是迪斯尼的卡通片在制作时因为有他们创作班子里的声音形象设计师,我们配音演员的声音也要符合他们的设计,所以每个角色都要根据对音色、个性的要求推荐几位演员录下片段供他们挑选。如果都不合适,还得再挑选一批演员供选择。我厂的演员有限,因而必须把挑选演员的范围扩大。于是,我们就把上海电视台译制部的演员、上海戏剧学院的老师、上海电台的播音主持以及我们曾办过的配音培训班里的业余配音爱好者都列入供挑选的范围。这样终于配齐了所有角色的配音班子。

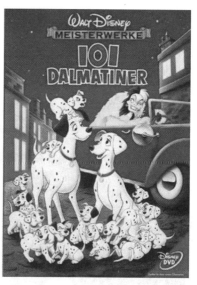

迪斯尼卡通片《101忠狗》广告宣传画

《101花斑狗》中的男主角是位流行音乐作曲家,时不时会在影片里唱几句。以前我们译制外国电影,每逢影片中的角色要唱歌,或是影片有主题歌,总是保留原片里的歌声,再将歌词翻译好,用字幕形式打在影片画面下方。然而按迪斯尼的惯例,所有的片中歌曲的歌词,都要翻译成与对白同样的语言,并重新配唱。他们认为,卡通片的主要观众是孩子,有的还是学龄前的孩子,他们看字幕有困难;再说,孩子会觉得用一种语言说话,又用另一种语言唱歌,是很奇怪的事。所以,我们选定为男主角配音的演员,必须会唱。好在上海人才济济,上海戏剧学院的宋怀强老师就是一位通俗歌曲演唱能手,语言能力也很强,是个多面手,因而一下子被选中了。

还有一个难题,就是影片中有一群小花斑狗,也就相当于三四

上海电影译制厂大门

岁的孩子那么大,说起话来奶声奶气,其中一只小公狗还是一副小沙嗓。迪斯尼在制作这部影片时,是先录音,再根据声音画面对口型的,孩子只要说对台词就行;可我们是已经有了画面,必须对上画面的口型说台词,这是个有难度的技术活。上哪里去找一帮训练有素的小小孩来配音呢?在试音时,我想用一些成人女演员装孩子,以前不少孩子戏我们都这么做过,我自己也配过男孩子。但是这次的小狗太小了,大人怎么憋也憋不出"奶"味来。我只好从幼儿艺术学校里找来一群孩子,最小的只有4岁,试录下声音传给迪斯尼方面听,他们说"越小的越好"。这样,我就选了七八个还不会认字的小不点儿,一句句台词念给他们听,让他们记住,教一段,配一段。配音时,孩子不会看口型,不知道什么时候开口说话,我就用轻轻拍他一下来提示。

那时我们刚开始用电脑录音,译制这部影片是上译厂第一次用上多轨录音设备,但是不同于现在混录台上可分100多轨,当时一共只有6轨,还要让素材、效果等声音占去音轨,不具备每个演员各分一轨的录音条件。有时一段戏里几个孩子要你言我语,却只能一起录,一个孩子说错一句话,或口型不准,所有的演员都得陪着重录。我只能像乐队鼓手敲架子鼓一样,两只手不停地拍来拍去!影片里还有一支电视里宣传狗饼干的广告歌,得孩子们来唱,我只能听着原片记下谱,配上中文歌词,让幼儿班的老师辅导孩子们去唱。没想到这些孩子很聪明,积极性也高,台词啊、歌词啊,很快都学会了。配好的影片里那只老嚷着"我饿"的小花斑狗,就是那个4岁的小姑娘配的;而为那只沙哑嗓门的小狗配音的,是那个叫"小哑板"的男孩。

这次合作,迪斯尼方面感到甚为满意。他们还惊奇地发现我们还有为老保姆配音的苏秀,为两个小偷配音的尚华、于鼎这样的优秀老演员。配好音的影片已作为影碟正式在我国发行(因是老片子,故不作为影片发行)。

接着,迪斯尼就送来了一部最新制作的《玩具总动员》,这也是电影史上首部完全用电脑制作的卡通大片。因为我熟悉了他们的工作方法,这部影片的译制配音进行得很顺利,出品方对为两位主角胡迪警长和巴斯光年配音的上译厂演员童自荣与程玉珠也很肯定。影片在我国影院正式上映时,出品方搞了大量的宣传活动,因为在他们计划中这才是第一部由大陆配音的迪斯

迪斯尼电脑卡通片《玩具总动员》宣传画

迪斯尼卡通片《钟楼怪人》广告宣传画

尼影片。影片导演约翰·拉塞特也来到上海，在影城和中国观众见面，并一起观看了配成普通话的影片。他对影片的译制非常满意。他说，在看译制成中国话的影片时，感觉跟看英语影片没什么两样，他几乎忘记了他是听不懂这些对白的。

这以后，我又与迪斯尼合作译制了卡通影片《罗宾汉》（作为影碟发行）、《钟楼驼怪》（又译《钟楼怪人》等，作为影碟发行）、《恐龙世纪》（影院公映）等。我退休以后，迪斯尼与上译厂的合作仍保持了下来，并且还将保持下去。

用沪语为《耶稣的生平》配音

2013年，上海电影博物馆就要对外展出了。最近正在紧锣密鼓地做各方面的筹备工作，其中有一部分是介绍上海电影译制厂的。这部分中还有一个与参观者互动的板块，选取观众熟悉的一些电影片段，参观者可以按动揿钮，挑选原声、普通话配音或者沪语配音的对白。这几天，上译厂的演员们正在认真地录制这些沪语对白。

其实，用沪语来为外国电影配音，这在上译厂并不是第一次。20年前，我们厂曾接到一项很有趣的工作，记得是中影公司转来的。这是一部原声为英语的传记故事片，名为《耶稣的生平》，改编自《圣经》中的《路加福音》。要求我们为电影配上沪语，估计是宗教界为传教所用。

厂里把这部片子的配音导演工作交给了我。为此，我特地托教会里的人买来《圣经》，好好研究了一番。中文剧本对白是已经译好的，基本上就是《圣经》里的词，不允许有大改动。剧本不需我们来翻译，当然省事；但要将它变成沪语，还需要二度翻译，这还是有些难度的。有些词，沪语很难读，弄不好还会产生歧义。我听说上海有的教堂布道也用沪语，所以我去拜访了上海的一些神父和牧师，征求了他们的意见，对剧本用语做了些调整。

沪语配音《耶稣传》(《又名《耶稣的生平》)广告宣传画

为了这部影片的配音，我几乎调动了我厂所有会说上海话的演员，还到厂外借了个别演员。大家对第一次用上海话为外国人配音都很感兴趣，但是，各人的上海话口音互有差异，有的带苏州腔，有的带宁波调，又没地方去培训，不知该怎么统一。于是我想了一招：上海人民广播电台有个沪语栏目，叫《阿富根谈家常》，这个节目的主持人说的沪语应该是标准的。我找到了"阿富根"的播音员顾超，给了他一个剧本和一盒TDK录音带，请他帮忙用标准沪语录下整个剧本所有人物的台词，无须带感情，只要音准就行。他很热情地一口答应下来，并且很快就录好了。我拿了这盒录音带，提了台四喇叭录放机，就进录音棚开录了。

为耶稣配音的是王玮；配旁白音的是乔榛。参加配音的还有翁振新、童自荣、严崇德、杨晓、丁建华、程晓桦、周瀚、席与荣等。如果有谁在录音时对哪个字的发音吃不准，就打开录放机听一下顾

超是怎么念的,大家向他靠,发音就统一了。尤其是标准沪语里有的字要念"尖团音",如"七""亲"等字,我们也认真咬字发音。《圣经》是经典,我们不敢有丝毫怠慢。整部片子配完后,我还请了宗教界人士来听了一遍,做一次鉴定,确认没有配错或疏漏,才敢送到北京。

在上海电影博物馆里,参观者可以听到这部电影的沪语配音。

为美国人演的中国戏配音

那年我们接受了一个很特别的配音任务。

北京人民艺术剧院的著名演员英若诚到美国去讲学,他把曹禺先生的剧本《家》译成英文,为美国的演员用英语排演了这出中国名剧。这部戏在美国上演时被摄下录像,在电视台播出过。英若诚将录像带回交给我们,让我们把所有对白配成华语,再在中央电视台播出。

按说,这本是一出中国的戏,曹禺先生的对白也是现成的,我们的工作应该不太难。不料一做起来才知道不简单。首先遇到的是

话剧表演艺术家英若诚

美国学生演出中国话剧《家》

中央电视台明晚播映录像

本报北京专讯 中央电视台将于四月三日晚播映美国密苏里大学演出的《家》。

密苏里大学是中国人民的朋友埃德加·斯诺的母校。为了纪念斯诺,"斯诺基金会"每年邀请一位中国学者前往讲学。北京人民艺术剧院的演员英若诚作为第四位客座教授,于一九八二年赴美国密苏里州塔萨斯城,为密苏里大学戏剧系研究生讲授中国戏剧。结合教学,英若诚给美国学生排演了中国话剧《家》的片断。后来,又导演了全剧并在美国公演。该剧角色的扮演者全部是美国人,扮演婉儿的是黑人学生。

该剧在美国公演后,受到观众的热烈欢迎,经密苏里大学录像后,在电视中重播了四次。美国塔萨斯城为感谢英若诚为中美文化交流作出的贡献,特授予他该市"荣誉公民"的称号。中央电视台特请上海电影译制厂将该剧译成华语对白。

(吕大瑜)

本报济南专讯 已故陆澹安先生之子陆仁浩等同

1984年4月2日《文汇报》第3版

口型问题。对白变成了英语,口型长短跟中国话就不一样,用原来曹禺先生写的台词根本对不上;英语结构和中文也不同,有很多我们听来是"倒装句",简单打个比方说,中国话说"某某人跟我怎么怎么样",到了英语里,就成了"某某人怎么怎么样……跟我",演员说到最后,才把手往自己胸口一指,这动作跟中文台词也配不上。所以,这部戏还得照着我们译制片的规矩来次"初对",让英若诚先生陪着我们的译制导演,一句一句数着录像上演员的口型,根据口型、停顿、表情、动作,参考曹禺先生的剧本原意,把台词重新组织,编成一个新的中文对白本。好在英若诚先生对中、英文剧本都熟悉,这一段工作没有花费太长的时间。

尽管美国的演员穿着中国的长衫马褂,乍一看有点滑稽,但是,他们把握人物内心很细致到位,很快我们就跟着入戏,并被戏中人物所吸引和感动。

《家》是一部我从小就熟悉的话剧。我出生在江西赣州,当时正是抗日战争中,有一支话剧队叫"剧教二队",活跃在那一带,他们排演过《家》。父亲后来告诉我,他们曾让我去扮演第一幕里躲在觉新新房床下听"天上喜鹊打喳喳"的那个孩子,也不知成没成,我

20世纪80年代，曹雷在配音

不记得了，但是那时我肯定看过这出戏；后来上海戏剧学院有好几届毕业班都排演过这出戏，我几乎也都看过，不少台词我都背得出来。这次安排我配瑞珏，成了我与《家》的唯一一次真正的接触。

虽说是电视录像，但整个戏是一台完整的舞台纪录片，台词风格也还是话剧语言。配音的演员，也选有舞台经验或在戏剧学院表演系学习过的为主，可能是导演的要求吧，这样语言风格上容易统一些。记得还特邀了老演员林彬来配梅表姐。

林彬与上译厂厂长陈叙一过去都是苦干剧团的成员，是很有功底的话剧演员。我在《罗马之战》的配音中，虽然没跟她配对手戏，但还是悄悄地向她学了不少本事。她的吐字、点送之清晰，那是没话说的，高就高在没有着意的痕迹。不像有的配音演员，使劲去咬每个字，使劲去点送，好像生怕别人说他讲不清似的，结果，词儿是说清楚了，人物却没了，人物关系、当时的情景、心里的状态，都没有了。林彬的语言中还有一种大气，把听似不在意中的意思，轻轻递给你，分寸恰到好处，这真是一种演员的功夫。她在《罗马之战》中配的淫荡的东罗马帝国皇后，《屏开雀选》中配的小市民气十足的班奈特太太，《家》里的梅表姐，加上《但丁街凶杀案》里的法国名演员玛德琳·奇波，几个绝然不同的人物，都拿捏得恰到好处。

《家》所以成为经典,不论巴金的小说,还是曹禺的剧本,都是因为把人物的心理刻画得复杂而细致,多面而真实。当然,各个人物深浅有不同,凡是给人留下印象深的,如觉新、瑞珏、梅、鸣凤、冯乐山,都是有血有肉的。无论是表演还是配音,都先要把人物心里的念头摸准了,哪怕是乱纷纷的,也要把那乱纷纷的感觉摸准了,才表现得准确。

有一场戏,特别不好处理:当瑞珏与觉新已经有了孩子,这时梅表姐来到他们家。瑞珏知道梅和觉新青梅竹马一起长大,很早就有了感情,她不愿觉新感情上受苦,提出要把觉新让给梅。她对梅表姐说:"把明轩(觉新)和孩子交给你。"我们分析,这样的台词背后,决不是单一的退让,而是进攻。因为她爱觉新,她知道觉新痛苦,才提出这个别人看来是荒唐的提议;也正因为她了解觉新,她也知道觉新和梅决不会照她提议的那样去做。这不是虚伪,她是矛盾的,也是真诚的。她的动作是积极的,在梅面前她不是谦让而是争夺,她无法跟一个心给了别人的丈夫生活在一起,如果这样,她宁肯不要这个丈夫。最后,她是以自己对丈夫的强烈感情使梅不得不折服。梅放弃了,退出了这个感情的战场。所以这场戏的结尾瑞珏会那么欣喜,高兴得有点失态。我曾问过英若诚导演:这时的觉新真正爱的是谁呢?英导没说话,只是用手指在我肩上点了一下。我想,瑞珏也是应该明白这一点的。把握了明确的人物关系,说起台词来心里就有谱了。

英若诚导演在谈这部戏和戏中的人物时,有一点很值得记下来:"周总理一直批评北京人艺演的《雷雨》不够封建。《家》是四川,是内地,'五四'运动刚过没几年,封建的势力是很强大的,人和人的关系、举止、声音,都要体现出'封建社会'这个环境来。封建家庭是封建社会的基础。这是个反封建的戏。"

这部戏在配音上的特殊之处在于:第一,是中国的名剧,又是

外国人演的。语言上既不能太"洋",让人听了像翻译片;又不能太"土",太中国化,使观众听了觉得不像是从这些美国演员嘴里说出来的。第二,是舞台剧,又是电视片。台词本身具有舞台话剧的特点,所以配音上不能太生活化;但演员的表演又很生活,配音上不能有太多的舞台腔,让观众听了觉得别扭。

我很喜欢这些美国演员念台词的感觉。他们并没有因为这是一部经典名剧,念台词就要有"舞台腔",要故意夸张地去表现抑扬顿挫。他们非常真实地、非常朴实地用这些台词去表达自己的内心。那些停顿、甚至有时带些语塞的口吃,都非常自然。可以感觉到演员是在思想,是在选择适合的词句把自己的思想表达出来。这是非常符合生活的真实的。我在配音时,也就尽量去接近他们的风格。

美国版的《家》配好后曾在中央电视台播映过,反应都很好。这真是一次很有趣的文化交流,可惜这样的交流机会太少了。

为斯特里普的"女魔头"配音

《穿普拉达的女王》又译《穿普拉达的女魔头》,我不知为何要用"女王"一名,因为从影片里这个人物的个性举止来看,她就是个"女魔头"。

这部影片,现在的年轻人很喜欢看,尤其是女青年,因为影片里讲了很多时尚、名牌。但是我认为这部影片的主题恰恰是"反时尚",它控诉了时尚对人性的戕害。不过,不管怎么个主题,影片把时尚元素糅合得很好,持什么观点的观众都爱看。

我配的恰恰是这个梅丽尔·斯特里普饰演的"女魔头"。

斯特里普是我最佩服的演员,给她演的角色配音,算起来这是第8部片子了,其中大部分是作为内部资料片配的,并没有公映。不

过对我来说,公映不公映没什么区别,都是一样工作,都要尽力配好。我想说的是,并不是配多了她的戏,就会变得容易起来,因为她是一个特别会塑造人物的演员,而且是全方位地塑造:从外形到内心,从形体到声音,她会根据角色不断地改变。

我曾配过一部她主演的《紫菀草》。她饰演的是一个过气的歌厅女歌手,因患肝癌,无法再唱,流落在纽约州一个城市的街头,连居住的房子都没有。她出场时,蓬头垢面,浮肿的脸颊和眼泡,一条破围巾绕在脖子上,开起口来有气无

梅尔·斯特里普主演《穿普拉达的女王》

力,一副破嗓子……天哪,这是斯特里普吗?我真是不敢相信,但是你不得不信她就是这个人物!纽约州位于美国东北部,冬天十分寒冷,戏里的她常被冻得嘴皮发僵,说话哆嗦。有一天拍戏,为了逼真,斯特里普竟然跑到冰上躺了20分钟。事后,与她演对手戏的杰克·尼科尔逊说,在镜头前把她抱在怀里时,真害怕她醒不过来了!还有一场戏:流浪街头的她偶尔进了一家酒吧,她走到话筒前想唱一曲。我知道,斯特里普本人原是个音乐剧演员,唱得很好,还演过音乐剧电影《妈妈咪呀》,但在这歌厅里,她却是声音嘶哑,荒腔走板,让人惨不忍听!而这,恰恰是戏里人物需要的。

斯特里普还有一个本事:她会在不同的戏里,根据角色要求学会说不同口音的语言。在《索菲的选择》里,她为了演一个二战后到美国的波兰妇女索菲,专门学了一口波兰话,在影片开头一段她说的就是波兰话;到了美国,因为刚学,她说的是结结巴巴、很生硬的英语;后半截她基本说的是英语,但始终带波兰口音。而在《黑

梅尔·斯特里普主演《索菲的选择》

暗中的哭泣》这部影片里,她演的是一位澳大利亚妇女,说一口澳大利亚英语。在最新影片《铁娘子》里她扮演撒切尔夫人,竟又根据录音学了一口铁娘子的家乡口音!

我并非说我们配音也要带各地口音,因为不可能找到与原片对应的方言,只能找那种感觉。我是佩服斯特里普把语言作为一个塑造人物的重要手段,这是值得我们所有的配音演员和舞台、电视、电影演员们学习的。而我们配她的各个角色,就不能总是一个调子,也要跟着她的变化而变化,正像老厂长陈叙一说的:要"上天入地,紧追不舍"。

她演的"女魔头"一出场,就是一串连珠炮式的对下属发出的指令。调子不高,就像是喃喃自语,却是一口气说了七八件要下属马上去办的事,其中夹杂着呵斥、抱怨、命令、指责。语速极快,容不得对手插话解释,一下子就凸显出她在这个"王国"的霸主地位,别人对她必须唯命是从。整部片子里,她没有提高嗓门说过一句话,但是,貌似轻声细语,可语气中却有嘲笑、有讥讽、有不屑、有刻毒的咒骂,让她手下和周围的人不寒而栗。看得出,斯特里普对这个人物的准确拿捏已经到了极致。

这样的语言处理,在我的配音生涯中也是很少遇到的,需要我细致地把握分寸。

然而,意外却发生了:第一天配音,全片里我的戏配完了三分之一,一切还顺利。不料那天天气特别冷,而录音棚里的暖气却开得特别足,因整个大楼是中央空调统一掌握温度,我们无法调节,录完音出来我已浑身是汗,内衣都湿透了。出了棚,冷风一吹,内热未尽,又外感风寒,第二天早上竟失声了,一句话都说不出来。这

在我也是很少碰到的事。

　　第二天，我只能到厂里跟导演程玉珠说不能配了。他也很着急，说把我的戏往后放放先治嗓子要紧，让别的角色的戏先配了。上午我就奔医院，吃药、打针还带喷嗓。睡了一下午，还歇了一天。两天过后，嗓子好了一些，但还听得出是哑的。这时，别人的戏都配完了。我说，就用我这哑嗓子，把我剩下的戏尽可能地录了吧，这样可以全片接起来进行鉴定。鉴定下来，若觉得戏还可以，只是声音差，那不是又过了一天半了？我的声音又可以好很多，咱在补戏的时候（每次录完全片都要鉴定，鉴定完还有个补戏环节），把那些声音不好的部分再补一次。

　　就这样，我勉为其难地录完了全片。鉴定结束，出现了一个出乎我意料的意见。剧中有一场戏：这"女魔头"正不可一世地出席巴黎时装年会时，她丈夫突然提出跟她离婚！这打击使她十分狼狈，观众第一次看见她这样颓丧，蓬头垢面，满脸疲惫，完全失去了往日的锋芒和光彩，说话也有气无力，仿佛生了一场大病。大家的意见是，这场戏决不要再补录了，因为我那哑哑的声音正好适合这时人物的状态。这真是歪打正着！也许等我嗓音恢复了，就出不来这样的感觉了。

　　又过了一天多，我的嗓音又恢复了不少，只要"含"着点说话，已经露不出嘶哑，而这个角色"阴阳怪气"的腔调，还真不需要我怎么使劲。于是，我又把前两天录的一部分戏重录了一遍，终于完成了全片的译制任务。

　　这事儿却让我想明白了一点：配音演员如果有一个好听的声音当然很难得，这是上天赐给他们的礼物，但是，配戏并不是纯卖嗓子的活儿，配出人物的内心、配出角色的"神"，那才叫"演员"。各种人物千变万化，人物内心千变万化，声音也会千变万化，只有能把握这种变化，才能配出好戏来。

"戴着镣铐跳舞"

近年来,由于一些影片的对白翻译出现混乱,引起很多观众不满,纷纷在网上"吐槽"。这说明在影片的译制中,剧本的翻译有多么重要。

老实说,我是没什么资格来谈翻译的,因为我不懂外语。但是我从小却看了不少外国小说、外国电影,对外面世界那点了解和逐渐增多的知识,全要感谢小说、电影的翻译者给我打开的窗口。所以,我对翻译者既很感激,也很在意。

不想多年之后,我自己也加入了"译制"的队伍,成了电影译制厂的一员,自己的工作也和翻译越来越紧密。尤其在担任译制导演以后,要参与剧本的工作,我们叫"初对":与翻译比肩坐在一起,一句句数着影片里外国演员的口型配翻译好的对白,研究用什么词可以更好地表达原意。这样的工作时间有时比在棚里录音的时间更多。

"初对",这是一件很伤脑筋但又很快乐的工作。伤脑筋,是因为不同语种之间有很多难以相通的地方。不同国家的人,有不同的生活习惯和语言习惯,不但说话的语句结构不同,表达方式也不同,甚至手势表情都不同。我们的习惯"摇头不是点头是",可是有的国家却"点头不是摇头是"呢!要把原片中的对话,结合画面,准确地翻译给中国观众听,谈何容易!再说,电影译制不像文字翻译,可以加个注解什么的,电影里因受到口型的限制,有注解也没处放。尤其是外国的俚语、流行语、双关语,怎么经过转化让中国观众不但听懂,而且还能听出它的"味儿"来呢?听老一辈的译制片翻译说:"我们这个工作,是'戴着镣铐跳舞'!"这时我才深深体会到这句话的深刻含义。"枷锁"是指受到原片的种种限制约束;而这舞,还得跳得好看。

但是,我们还是乐在其中。因为我们知道,电影观众迫切希望通过外国影片这个窗口了解外面的世界,我们应该尽力真实地、原汁原味地把外面的世界介绍过来,让观众看清楚这个世界。

记得在译制《霹雳舞》这部影片时,片中有个学现代舞的女孩被霹雳舞迷住,力邀她的经纪人去看一场霹雳舞大比拼,说了一句街头底层青年的俚语。她的经纪人听见女孩说这种话吃了一惊,说:"我真怀疑你身边还带把刀!"(指她变得像街头带刀械斗的小混混)这句俚语怎么翻译才能符合街头青年的口气,而且还能引出经纪人那句话?我们反复斟酌,还到演员组找大家出主意,最后演员施融说了一句:"撂他们全趴下!"得到一致的赞同,这句台词用在影片里真是再合适不过了。

可是,那些中国特色太浓的比喻,或者有中国历史典故的成语,我们就不敢轻易用了。尤其是带有东方宗教色彩的词汇,更不能随

美国影片《霹雳舞》剧照

便用在西方人的对白里,除非影片人物的特殊需要,否则会显得突兀,与原片人物不"贴"。

"贴不贴人物"始终是我们衡量对白翻译的一个标准。

喜剧片,尤其是那些充满俏皮话的喜剧,听起来轻松,翻译起来却是最不轻松的。像英国电视连续剧《是,大臣》里那些冷幽默,既有"耍嘴皮"的成分,又是对官僚们尖刻的讽刺,首先翻译者要懂这些幽默,然后要"亦步亦趋",尽最大努力把那些能引观众发笑的台词让中国观众接受。必要时也需要"转译",但是,这个转译绝不是离开原意去"编段子",而是通过转译,把原来台词的内在含义传达给观众。因为翻译的目的并不是引观众哈哈一乐了事,那样无异于挠观众脚心。翻译的任务,是要让观众明白此处为什么要笑,笑什么。

印象最深的是当初给上海电视台译制部译制的一部家庭喜剧类连续剧《欢乐家庭》。片中常有很多观众笑声,正好提醒我们这个地方对白是有"哏"的,但是有的"哏"我们却不懂。不懂,不等于可以瞎编。最典型的是片中男主人公带了五岁的女儿去看好朋友首演脱口秀,临开演前,他拍着好朋友的肩说:"打断你的腿!"这下我傻了:这是什么意思?就这么直译过来,中国观众听了肯定会云里雾里不知所云。好在翻译是老厂长陈叙一,他告诉我,在英美,演出前这句话是祝福,让演员努力成功的意思。我觉得这倒也容易处理,转译为"祝你成功"就行了。可是,且慢!接下去他的小女儿开口了:"爸爸,为

美国电视系列剧《欢乐家庭》剧照

什么要打断他腿呀？"爸爸说："我是让他好好干！"女儿说："那我，就挖出他的眼珠子！"（意思是我也让他好好干）这时，就有观众大笑声。这下我们可犯难了，好像不能不说"打断你的腿"了，可是怎么让中国的观众理解这句西方的俗语呢？怎么转译成让中国观众接受的词，又能让女儿的话接下去呢？老陈为此足足动了两天脑筋。最后，他兴奋地说："想出来了！"他把译稿给了我。原来他把父亲的那句俗语改成了中国人习惯的话："好好露一手！"小女儿不懂，问："爸爸，什么叫作露一手啊？"爸爸说："就是好好干的意思。"小女儿马上说："叔叔，那你再露条腿！"这样，中国观众听了，也都笑出来了。

我们就是要这样动足脑筋，让中国观众听明白外国人物话里的意思。当然工作中可举的例子还有无数。跳这个"舞"常有如履薄冰、如临深渊之感，一不小心就会出错误、闹笑话，一点都大意不得的。

吃年夜饭时，部分配音演员向陈叙一厂长（右三）敬酒

美国影片《赏金杀手》剧照

还有一次,陈叙一翻译《赏金杀手》这部影片的剧本,剧情发生在美国西部淘金热的时代,地点在"圣弗郎西斯科",老陈把它译成"三藩市"。我是这部戏的译制导演,我问他:"这城市中文不是一直译成旧金山吗?"老陈说:"那是在淘金热过去之后,那里已没有金子可挖,故称它'旧'金山;影片中是淘金正热的时候,当时的中国人是按照那里的广东、福建一带人对它的音译称呼,所以得叫'三藩市'啊!"

什么时代的人,说什么时代的话,这也是不可乱"穿越"的!

直到现在,外国影片还是绝大多数中国观众"看世界"的一个窗口,我们也就是做块窗玻璃吧,但是这块玻璃必须透明、纯净。如果模糊了,扭曲了,看出去的东西也许会引人发笑,却是不真实的。

上海：中国电影院的发祥地

蔡继福

上海是中国电影的发祥地，也是中国电影院的发祥地。

1895年12月28日，是世界公认的电影正式诞生日。翌年的8月11日，法国商人在上海闸北西唐家弄（今天潼路814弄35支弄）的私家花园——徐园的又一村茶楼，放映了电影。这是上海第一次放映电影，也是中国第一次放映电影。

在此后的十多年间，电影放映大多由外国人经营。没有固定的放映场所，一般都是在茶馆、酒楼、园林中进行。由于当时的电影是用灯光打在前面的一块白布上，投射出活动的影子，所以看电影时一定要隔绝光线，使观众置身于黑暗之中。在茶楼、酒馆中放映电影，必须另辟单间。在露天的环境下放映，则只能在夜晚。那时人们把电影称为"影戏"，一直到解放前，"影戏"这种叫法在上海人中还很流行。

1897年7月，一位美国电影艺人来到上海，先后在大马路、二马路、四马路一带的天华茶园、奇园、同庆茶园等处放映电影。在天华茶园首次放映的美国爱迪生影片，连映了十多天，它标志着美国电影进入了中国。但这位美国人究竟是谁，说法至今仍有分歧：一说是雍松；一说是詹姆士·里卡顿。同年的《申报》广告记录着当时的票价："头等座位五角，二等座位四角，三等座位两角，四等座

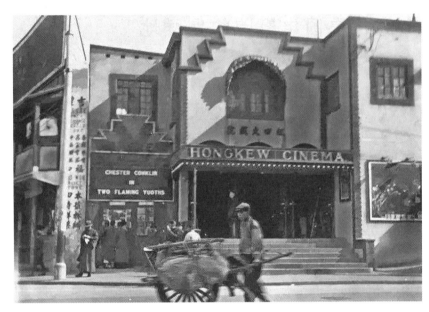

中国第一家电影院：虹口活动影戏院

位一角。"从影片的内容来看，大多是各地的风土人情甚至奇风异俗，比如《俄国皇帝游历法京巴厘（巴黎）府》《拖里露比地方人民睡觉》《印度人持棍跳舞》《西方野番刑人》等。

上海最早的三家电影院都是开在今天的虹口地区。1908年12月22日，西班牙人雷玛斯在乍浦路112号创建了虹口活动影戏院。这是上海、也是中国第一家正式电影院。第二年，雷玛斯又在海宁路北四川路口（今海宁路410号），开办了上海第二家电影院——维多利亚活动影戏院。1910年，葡萄牙籍俄国人郝思倍在北四川路海宁路北首（今四川北路1288号），开设了爱普庐活动影戏院，与维多利亚活动影戏院展开竞争。从20世纪初至30年代，虹口一地先后建立的电影院达32家，数量之多，占全市的三分之一。

20世纪20年代最豪华的电影院，当属卡尔登大戏院。它创办于1923年2月9日，地址在今黄河路21号，以《卢宫秘史》首映开幕。

1932年，被英籍粤人卢根盘下，专映外国影片。1954年更名为长江剧场。

第一家中国人自己开办的电影院是奥迪安大戏院，它是由永泰和烟草公司总经理陈伯昭独资建造，地址在北四川路虬江路口。1925年10月9日开张，首映影片为《剑底莺声》。它的设备先进，建筑豪华，可与卡尔登大戏院相抗衡。1932年"一·二八"战争中被日军烧毁。许广平回忆说，鲁迅在虹口居住时，就经常到奥迪安大戏院去看电影。

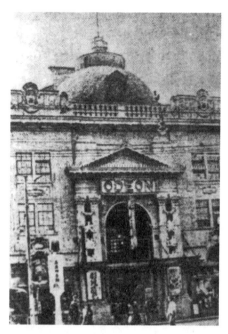

中国人办的第一家电影院：奥迪安大戏院

1924年，在靶子路（今武进路）开出了一家"消夏影戏场"，这是上海第一家露天电影场。

1897年9月5日上海出版的《游戏报》上，有一篇题为《观美国影戏记》的文章，它详细记载了同年8月间，雍松在奇园放映电影的内容和作者的观后感。文章写道：近来听说外面流行一种美国电光影戏，它奇妙变化，出人意料。昨天傍晚下过雨后，天气凉爽。作者和朋友一块儿去奇园看影戏。观众差不多坐满了，便关灯开演了。一会看见两个西方女子在跳舞的样子，她们头发黄黄的，憨态可掬；一会看见两个西方人作角抵戏（拳击）；一会两个俄国公主双双对舞，另有一个人在旁伴奏；一会是一个女子在盆中洗澡。最有趣的莫过于骑自行车比赛了。一个人从东面而来，一个人从西面而来，迎头一撞，一个人倒在地上，另一个人急忙想去扶他，结果也倒在

地上。霎时无数自行车聚到一起,彼此碰撞,又一一倒在地上。在场观众无不拍手大笑。忽然倒在地上的人又都起来了,各自骑着车离去。又有一部片子,表现的是美国的马路,灯市如昼,车水马龙,行人如织,让观众有身临其境的感觉,无不为之惊叹动容。这时忽然灯光亮起,所有的景象都不见了。作者观后生出了感叹:"天地之间,千变万化,如蜃楼海市,与过影何以异?"这是至今所见到的我国观众最早发表的影评文章。

大光明：远东第一影院

杨嘉祐

到"大光明"看电影，宛如进入一座艺术之宫，从20世纪30年代至20世纪末，曾有"远东第一影院"之盛名。坐落在繁华地区的静安寺路派克路东（今南京西路黄河路口），在上海几乎是无人不知、无人不晓。然而在抗战之前，出入多洋人，票价高昂，大批小市民只能在门外张望。

《不怕死》断送了老大光明

大光明影院创始于1928年，当时沪上的电影院，无论大小，几乎都称大戏院，大光明自然也难免俗。老板高永清（勇醒）是广东潮州商人，与美商合资经营，以20万两银子，在派克路购下原卡尔登舞厅地皮，兴建影院，并向美国台力威州注册。早期的建筑，其规模、装饰、设备远不及今之大光明，也不是上海最华丽的电影院。高永清

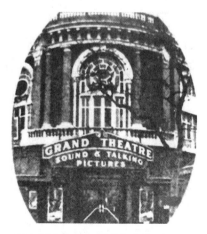

1928年建造的大光明大戏院

聘请英国人萨尔斯任经理,著名的鸳鸯蝴蝶派作家周瘦鹃为广告部主任。于1928年12月28日开张,放映美国环球公司出品的《笑声鸳影》,请梅兰芳、小说家包天笑和《新闻报·快活林》主编严独鹤揭幕。放映前还举行时装表演,在影剧界曾轰动一时。周瘦鹃在他主编的《申报·自由谈》上还发表过一篇《梅开光明记》以记其盛。

大光明在当时是首轮影院,地段又好,但不到四年,1931年11月就宣告辍业。据说是经营不善,股东之间多有纠纷。其实是与1930年2月发生的放映辱华影片《不怕死》的所谓"大光明事件"有关。

《不怕死》系美国派拉蒙影片公司出品,好莱坞笑星罗克主演。片中的中国人专做坏事,处处落后,在大光明与光陆两影院上映,中国观众看后都很生气。著名戏剧家、复旦大学教授洪深看后,十分愤怒。第二天他又来到大光明,在影剧院放映时走到台上,向观众痛斥该片是蓄意污蔑中国人,坚决反对上映。台下观众立即响应,纷纷离座去票房退票,共退票约三百张。外籍经理闻讯赶到场子里,并喊来巡捕,诬蔑洪深煽动观众,扰乱影院秩序,将他拘入捕房。观众见状,也随之到老闸捕房门口,抗议巡捕无理捕人。田汉和戏剧界以及沪上知名人士立即发表声明,抗议捕房非法捉人。捕房怕事态扩大,于其不利,只得将洪深释放。这时,上海的报纸如《民国日报》等,也纷纷发表文章以及各界人士的联合声明,要求禁映辱华影片。国民党的有关机构也不得不响应和表态,如"电影检查委员会"就作出了几点决定:① 警告放映该片的两影院;② 呈请市政府向美驻沪领事严重交涉;③ 刊登广告告国人勿再观看;④ 各戏院不准放映此片。洪深也写了呈文,给国民党上海市党部宣传处,要求取缔此片并请外交部向美方进行交涉。同时,洪深又延请律师向公共租界临时法院控告大光明。开庭之日,群众涌入第七庭,几无立足之地。爱国人士关䌹之以及侨务协进会等群众团体也发表宣言。民间声势浩大,市政府以至国民党中央和国民政府却在

公文"旅行",迟迟不予表态,最后还是在民众的压力下,内政部才下令禁映《不怕死》。至于临时法院,在8个月后才宣判大光明败诉,罚款5 000元。

在反对辱华片的高潮时,大光明停映了《不怕死》,而另一家在苏州河畔的光陆大戏院却仍在放映。电影界著名导演但杜宇和一批人前去,用刀割破皮椅垫,光陆的经理虽是外国人,但也不敢发作,最后也只得停映。《不怕死》的主演罗克,领教到中国人的威力后,为了今后他拍的片子还能在中国放映,便在美发表声明,谓无侮辱华人之存心,要美国驻沪领事为之解释。8月14日,又致函中国驻旧金山总领事,正式表示道歉,谓此片已在世界各地停映。这次事件,激发了同胞爱国热情,增强了国人荣辱观念。

一场风波,老大光明失去许多观众。在禁映高潮时,华、洋经理都不敢上班,内部管理紊乱,不得不于1931年宣告停业。之后,大光明的产业为活跃于沪上影业界的英籍华人卢根的联合影片公司收买。卢根又与美商合资,集款110万两,并购下附近美艺公司、亚洲皮鞋店、西班牙天主教神父的产业——一座小教堂和六幢三层楼住宅。他将老大光明及买下的这些房屋全部拆除,有意要造一座规模宏大、压倒上海所有影院的新大光明,并请匈牙利著名建筑师邬达克设计。

新大光明坐落于静安寺路东端(今南京西路216号)。建成后,人们以20个字赞美之:"建筑宏伟,装饰豪华,设备齐全,座位舒适,声光优美。"它表现出当时流行的装饰主义风格,具有美国近代商业建筑的特征。

这座电影院创新之处真不少,为后建的许多文娱建筑所模仿。

卢燕曾是大光明的"译意风"小姐

大光明的外立面与当时许多现代式的建筑不同,用大面积的玻

璃构成，最高处为半透明的玻璃灯柱，另一边交错横竖的玻璃板片，下面有半透明的玻璃箱，旁边是影院名称等标志，以及正在放映的影片每报等。大门上是乳色玻璃雨篷。晚上，灯火通明，辉映数里。那时，大光明对面就是跑马厅，空旷一片，直至爱多亚路（今延安东路）、马霍路（今黄陂南路）都能看到，当非虚言。

大门安装12扇铬合金玻璃门。门口有门童（俗称小郎）拉门，还招了一批流落在上海的俄罗斯女郎领票。附设咖啡馆、弹子房等，后来单独经营为光明咖啡馆、大沪舞厅等。

大光明占地面积4 016平方米，建筑面积7 902平方米，座位原有2 000座，后改为1 700余座，楼厅约700座。底层大厅宽敞，两面有扶梯，气势不凡。楼厅休息廊有喷水池，至此顿有高贵豪华之感。

1933年6月14日开幕，放映米高梅影片《热血雄心》，称为超优作之影片。

大光明只映美国八大公司出品的影片，也不译制。有些人虽不懂英语，为了装扮时髦，却常来此影院，有些片子打中文字幕，近视眼朋友又看不清楚。大光明为了让这些观众能看懂外国原版电影，于是就首先装置"译意风"，即现场翻译。他们在每个座位上装了耳机的插头，需要者可通知BOY，拿来耳机插上，就能听到译意风小姐讲解情节和重要对白。译意风小姐必须既擅长英语，又能讲普通话。当时，

1933年建成的大光明大戏院

大光明聘请到一位卢燕香小姐,她母亲是北京京剧女老生李桂芬,与梅兰芳夫人福芝芳义结金兰,因此卢燕香也是梅兰芳的义女。抗战时母女来沪,住在梅家,李桂芬教梅兰芳女儿梅葆玥老生戏,卢燕香则到交通大学读书。为了能有点收入,卢燕香便当了译意风小姐。她的英文不错,又是一口京片子,是译意风难得的人才。她在梅家住了近十年光景,后来去了美国,成为好莱坞明星,改名卢燕。

越是不让国产影片的拷贝进大光明的放映间,越是有制片商要将出品的国产影片在此上映。新华影片公司的老板张善琨便是。他是黄金荣的徒弟,在上海滩游艺界兜得转,知道几家专放外片的影院,每逢除夕夜场电影放完,已是十一点以后,按例再加放两场,收入作为职工福利。但放的都是一些老片子,好在许多上海人吃了年夜饭,还想出来搞点娱乐活动,不赌钱的人,当年又无电视春节晚会可看,未免无聊,地方戏都封了箱,只有去看电影了。张善琨钻地觅缝,将新华所摄影片《红羊豪侠传》拿出来,得到大光明经理答应放映一场。1935年2月30日23时30分,大光明第一次上映国产片。不料就此"开戒"。一年之后,日本正向华北进犯,时局动荡,新片进口渐少,大光明也陆续上映了一些国产片如《貂蝉》《迷途的羔羊》《洪宣娇》等。

日寇在大光明吃"瘪"

1941年12月8日,上海租界为日军占领。日伪接管和控制了所有的影片公司,组成中华联合电影制片股份有限公司(即"华影"),电影院则归其管辖,使制片、发行、放映一元化。大光明等影院,只能放映日本片如《春江遗恨》以及"华影"的《万紫千红》《情爱》之类影片,收入渐少,有时就租借给学校团体举行联欢会以及赈灾演出。

日伪接管之初，因其"反英美运动"尚未开场，各大影院库存尚有不少未放映的美国影片，为了资金周转以及维持职工生活，便送交日伪审查后放映。但日伪有一个苛刻要求，必须在影片放映中间插映宣传所谓"大东亚战争""中日亲善"以及汪伪政府动态的新闻片。一日，大光明在放映新闻片时，银幕上忽然出现孙中山像，观众十分兴奋，一时情不自禁，掌声雷动。接着出现了汪精卫，场内顿时一片沉寂。突然，一个日本人爬上台去，责问观众见了"领袖"汪主席为什么不拍手，必须当场说出理由，否则不许散场。这时所有的门口都站着荷枪的日本兵，许多人见状简直要昏过去。忽然有一个人站了出来，大声道："我来讲，讲得有道理，让大家散场，如果你认为没道理，就处罚我一个人好了。"接着，他又朗声说道："你想这两年物价飞涨，米价更高，大家日子不好过，谁肯为他鼓掌。"那日本人一时无言以对，在上海的日军都知道汪伪政府不得民心，很难说这人讲得没道理。沉默良久，只得吃"瘪"，把手一挥，命守在门口的日本兵退走。日本兵一走，场子里的观众也很快都走光了，下半场电影也没有放。

《假凤虚凰》激怒沪上理发师

1945年日本投降，大光明先放映苏联影片《斯大林格勒大血战》《会师柏林》等。

抗战胜利后，许多人、许多事都在起变化，变好变坏的都有。大光明可以说变好的居多，如不像过去以衣着看人，也允许穿着朴素的工人、农民以及穷苦知识分子、小职员进来看电影了。为此，票价也有所降低。

1947年夏，大光明又发生一起轰动上海滩的事件。有一家文华影片公司，所拍的片子水平较高，但也得迎合多数人的兴趣，因此摄

制了一部喜剧片《假凤虚凰》，谁知竟惹出一场不大不小的风波。此片是桑弧编剧，黄佐临导演，石挥、李丽华主演。佐临是影剧界大师级导演，喜剧更是他的拿手活，石挥有"话剧皇帝"之称，李丽华生得漂亮，是拥有追星族最多的明星之一。故事情节是有一位范小姐（李丽华饰），在报上登出征婚广告，自称是家财万贯的富商女儿，要找一个如意郎君。有一个大丰公司的总经理投机失败，负债累累，如无巨款偿还债务，将被债主控告，少不了进班房。但自己年老貌丑，便到自己经常光顾的时代理发店，找了年轻英俊的三号理发师杨小毛（石挥饰），让他冒名应征。杨小毛答应后，总经理就花一笔钱将他"包装"成一个"总经理"，叫他去向范小姐求婚。岂知那范小姐乃是个年轻的寡妇，丈夫死后，生活无着，想嫁个有钱的大款。两人见面后，都想摆阔，又都没有富人的生活经验，在饭店、咖啡馆里常常露出马脚，而双方却不知不觉，竟然很快就订婚了。但纸包不住火，欺骗岂能长久？最后终于暴露了各自的真面目，可他们非但没有因此而反目，反而萌生真诚的爱情，成了眷属。

因为是喜剧，台词、动作等都不免有所夸张，如理发店内的场景、理发师的举止，颇多引人发笑，一时观众如云。孰料乐极生悲，这部影片惹上了麻烦。上海的一些理发行业人士认为影片是丑化了他们。1947年7月11日，大光明试映《假凤虚凰》，观众尚未来到，却有大批理发店人员在大光明影院门口筑成人墙，不许观众入场，并将门外的巨幅广告用颜料涂没。一时间，路上行人纷纷驻足围观，大光明门口里三层，外三层，被围了个水泄不通，交通为之堵塞。

文华公司在影片拍摄时，已请理发业代表观看过，并根据他们提出的许多意见作了修改，如理发师不要讲苏北话、香烟不要插在耳朵上等。想不到试映时，还会遭到如此阻拦。为此，文华公司只得请社会知名人士和有关方面出来调解。报刊上也发表客观公正的评论，认为此片艺术性很高，法国著名笑星鲍勃霍伯主演的《理发

师万岁》较此片更为夸张；也有文章介绍喜剧的原理和要素，向观众作了解释。经过一番周折，到了8月21日，此片才在大光明和沪光大戏院正式放映。当时轰动了整个上海滩，不仅在头轮，就是在二、三轮影院放映时，也场场客满。

中国电影已有百年历史，大光明电影院是历史的重要见证。它是影院建筑的经典之作，是一个时代的产物，具有一定的历史价值，建筑又有较高的艺术价值和科学价值。如今，凡是艺术价值较高的影片都在大光明首映，国际电影节等大型文艺活动也都在此举行开幕式，较在其他场所更有意义。1993年7月14日，上海市人民政府公布大光明电影院为上海市文物保护单位。

老上海影院里的"译意风小姐"

卢荣艳

20世纪三四十年代,许多上海观众喜欢看外国影片,但有一些观众因为不懂英语,如同观看"哑剧",难免引以为憾;倘若在幕外加映中文字幕,看了电影来不及看字幕,看了字幕又漏看了电影,两者难以兼顾;要是在影片上刻字,成本则很高,有一部分观众便会因票价高而流失。因此"译意风小姐"们的同声翻译便应运而生,这对于加深观众对好莱坞等外国影片的了解,提高西方影片的上座率,起到了很好的作用。笔者在查阅资料时,发现了一篇"译意风小姐"的自述,内容颇为详细。今略加整理,并综合其他史料,叙述如下。

"亚洲"董事长的一个突发奇想

"译意风"又译作"夷耳风(Earphone)",为美国国际商用机器公司(International Business Machines Corp)所发明。这种器具是由一个小型的无线电收音机、听筒及一根隐装在带子里的天线所组成,使用时放在会场的任意一角,都可以听到不同的语言翻译。还有一种比较复杂的设备,可以使听者在一个机器上同时听到几种不同的语言。比如日内瓦国际联盟的会议室、二战后的纽伦堡及东京公审战犯的法庭等,都装有这种设备。

"译意风"之所以能够应用到电影院,得益于亚洲影院公司(成立于1938年,管理大光明、南京、国泰、大上海及丽都五家影院)董事长海格(A. R. Hager)的一个突发奇想。

有一天,海格和他的两位中国朋友一起吃晚饭。饭后,他们陪海格去看了一个中国剧。由于海格不懂汉语,便由一位中国朋友的太太把舞台上的情节、对白和动作,一一解释给他听,简洁而通俗的解释使海格董事长非常感动。他不由得联想到:"看外国电影的中国观众,没有人来作这样的说明,是多么可怜呀!"接着他又说道,"我们没有人把剧情翻译给中国观众听,没有这样的说明,真是惭愧得很。如果有的话,不是更能吸引观众么?"

于是,亚洲影院公司便委托美国生产厂商为大光明特制了一套"译意风"设备,并聘请了能说一口流利英语的上海小姐作翻译,她们被称为"译意风小姐"。海格的这个创意,在上海的影院界引起了一场革命,对好莱坞等外国影片在上海的传播,起到了很重要的作用。

大光明最早安装"译意风"

大光明大戏院"译意风"宣传广告

1939年11月,风传一时的"译意风"在大光明大戏院已安装完毕。观众在购票的时候,只要多付一角钱,就可以购买一张"译意风"租用券。观众将租用券交给领票员后,她将"译意风"线的一头插在座位背后的装

置上,交给你一副听筒,你就可以使用了。就像一位观众说的那样:"只消租用那具'无线电耳机'式的'译意风',套在两耳上,再将线头插入(座位后装置的)'扑落'(插座)里,便和影院中一切声息隔绝,听小姐清脆悦耳的国语,翻译着银幕上的对白。这样,不懂英语的观众,也能完全了解剧情以及剧中人对白的意思了。"

大光明装置"译意风"设备的座位一共有200个。11月4日,大光明大戏院邀请了中外各报记者,试用"译意风"。试映影片为《风流奇侠传》,效果非常好,博得在座记者的一致好评。大光明于11月9日开始正式启用"译意风"招待观众,当时媒体上的广告语为"国语解释剧情""看外国片听中国话"等。

"译意风"很快在"孤岛"风靡起来。到1940年初,大光明和南京大戏院在全部座位上装置了"译意风"设备;同年,远东公司辖

南京大戏院安装了译意风设备

下的大华大戏院也装上了"译意风";到1942年初,上海的所有西片首轮影院都安装了"译意风"设备。这时日军已经占领上海租界,日伪当局强令上海各电影院"一律停止放映英美敌性影片",因此,"译意风"也被搁置起来。直到抗战胜利之后,被日军压制了四年的好莱坞等西方影片又滚滚而来,"译意风"重返舞台,新光等几家二轮戏院也陆续装上。后来上海周边的苏州、无锡、杭州等地的电影院也都装上了"译意风"。

走红上海的"译意风小姐"

1948年《电影论坛》杂志转载了一名"译意风小姐"的自述文章

"满院的灯光渐渐地暗了。银幕上狮子头的吼声,把院里嘈杂的声浪都压了下去。一连串的英文字母,引开了一个生龙活虎的故事。于是我套上耳机,眼望着银幕,用疾徐合度的调子,开始播音:'米高梅影片公司出品,米盖罗纳,裘第迦伦主演……'"

这是1947年一位署名玛利的"译意风小姐"对其工作情形的生动描述。随着"译意风"的发明与使用,"译意风小姐"这一新兴职业,在20世纪三四十年代的上海滩也走红起来。因为当年上海"虽然懂英文的观众并不多,可是除了假充内行的外,大多要听一听"。

"译意风"刚开始在大光明安装的时候,观众都以去大光明听"译意风

1939年第4卷第33期《青春电影》刊发《译意风发明的经过》一文

小姐"的翻译为时尚,并当作一种享受。"坐到译意风的座位上把听筒安置耳畔,去听一种悦耳的声音。年轻的中国小姐,操着美妙的国语,告诉你银幕上的一切,她把每一个演员的动作和说话,轮流地翻译着,并把必要的解说报告出来。""你的耳朵又换了一个世界,欣赏着悠扬曼妙的歌声了。"许多老影迷回忆当年的情景依然是非常留恋。

当年,"译意风小姐"成了沪上许多女孩子向往的职业。不过,像大光明大戏院这样的西片首轮影院,招聘条件要求很高,据"译意风小姐"玛利回忆说:"第一,要求英文基础良好,对于片中的对白能彻底了解;第二,国语流利,任何人都听得懂我的翻译;第三,有低沉悦耳的声调——清晰、有力,但是无扰于观众的听觉。"因此前来应聘者多数为教会学校或上海名牌大学的女学生。

应聘时由院方组织一次考试，内容是翻译一部影片。考试要求也很严格，玛利回忆道："回忆起第一次考试时的情形，至今还要不寒而栗……那天我翻译的影片是《隐身魔王》，对白既不多，意义也并不深奥。起先以为自己听英语片素来不感困难，一定容易对付，所以一点也不着急。谁知开映以后，一下子就弄得手忙脚乱，不知所云。因为我这儿一句还没翻好，他那儿第二句都讲完了。这种情形简直跟龟兔赛跑一般，闹得我气也喘不过来。耳朵早急聋了，说话也打哆嗦，不时的'吃螺丝'，好容易才醒悟一句对白不能等他讲完，我就得翻，那才不会脱落。等到剧终散场，好像做了一场噩梦，自认为是大大的失败，绝无录取之望。"这次她的确没有被录取，但是戏院经理又给了她一次机会，让她下次再来。等到下次应聘的时候，她吸取了上次的经验教训，"聚精会神，眼、耳、口同时工作，丝毫大意不得"，终于将做"译意风小姐"的梦想变成了现实。

"译意风"工作非常有趣又不容易

"译意风小姐"的工作相比较其他职业妇女要轻松得多。像大光明电影院这样的西片首轮影院，一天日夜开映三场，下午二时半、五时半、九时一刻三个时段，由三个翻译每人负责一场。一个"译意风小姐"一天的工作时间只有两个小时（放映一场影片的时间）。如果有事，可以与值班小姐商量，互相对调。有的戏院还每星期休息一天。工资报酬也不低，完全可以支付她们生活和学习中的所有开支。

当然，"译意风小姐"的工作也有一定的难度。她们必须思维敏捷，口齿伶俐，具有"急口令"的才能。"听到一句对白时，立刻就得译成国语。不容许有转念头的机会。"这并不是所有人都能做到的。因此，翻译之前，"译意风小姐"们一般要在上午看一次试片。试片时，要留心把每句对白都听清楚，因为当天下午就要把听到的

一字不漏地讲出来。大部分影片公司都有剧本可供她们参考，但是也有一些影片没有剧本，那就全凭"译意风小姐"们的听力和翻译水平了。

玛利的工作室是放映场后面的一个小房间。桌子上面有一台扩音机、一台发音机和一台唱机。工作时她坐在桌前，头上戴着耳机，并把耳机线连接到发音机上，然后通过一个小洞看着前面的银幕，在电影开映时将灯关掉，便开始了两个小时的翻译工作。

现在在美国好莱坞的华裔影星、奥斯卡奖评委卢燕，当年曾在大光明当过"译意风小姐"。她曾回忆道："在交大读书时，我是工读生，必须自己养活自己。除了有兴趣演戏外，学校其他活动我都没时间参加，不能与同学们一起享受学生生活。我在外面兼职，翻译影剧。那时一天有三场戏，两点半、六点半、九点半各一场，三名翻译各翻译一场。一般我要求翻译九点半一场，但有时前两场也会去。当时的电影是英语版的，观众中没有多少人懂英文，也没有剧本。我事先看一遍电影，放电影时，银幕出现英文字幕，我就在幕后将这些当场翻译成中文，让观众听到中文对白……"

作为一个合格的"译意风小姐"，她们不仅仅是要把银幕上的英文翻译出来，在翻译的同时还要加上自己对剧情的理解，尽可能使自己的语言生动形象，符合角色中人物的语气和性格。卢燕当年酷爱话剧，所以对这个职业有深刻的理解。

卢燕回忆道："我翻译时尽可能融入角色中，有感情地说话。男的模仿男的说话，女的模仿女的说话，生气是生气，甜蜜是甜蜜，这好比是我一个人的独角戏。慢慢地，观众对我的翻译留下较为深刻的印象，称赞我翻译得好，看电影时点名要看'卢小姐'翻译的那一场。"

玛利小姐也在自述中谈到："我尽量地沉浸在每一个角色中。我不单是翻译对白的意思，而且间接地用戏剧的口吻，使每一句话都

说得如剧中人一样的生动有力。听众虽听不到剧中人声音，但是我担任了他们中间的媒介。凡是剧中人的喜、怒、哀、乐，我都传达给观众，避免听众眼睛注视着一幕幕紧张精彩的好戏，而耳中听到的是毫不相称的、平淡的、背书式的独白。"

解放前夕"译意风"销声匿迹

通过"译意风"和"译意风小姐"，不懂英文的观众可以很好地领略英文对白的真正意味，了解影片所要表达的意义。而对于稍懂英文的观众来说，听一次"译意风小姐"的讲解，等于上了一堂英文会话课。正如有些观众说的那样："同一影片，若用译意风听一次，再不用译意风听一次，一定可以帮助你增强英文的理解力，渐渐地英文就能进步了。"

但是，并不是所有的观众都赞成使用"译意风"。像侦探片、宣传性的战事片、爱情片、文艺片等内容情节较为复杂的片子，观众喜欢租用"译意风"，而一般的武侠片、神怪片、歌舞片等剧情较为简单，就不太需要了。

也有观众觉得"译意风小姐"对白翻译得太快，大有顾此失彼、无心看戏的遗憾。因此追求"缓慢而不急促的地步"，这成为包括玛利在内的"译意风小姐"们所追求的理想境界。

"译意风"曾给电影观众带来了无穷的乐趣，然而仔细算来，它在上海电影院里存在的时间并不长。"译意风"风行于"孤岛"时期租界内的影院业，日军进入租界后便被取消了；直到1945年抗战胜利后，西片尤其是好莱坞影片重新席卷上海电影市场，"译意风"才又开始发挥它的作用。但是好景不长，到20世纪40年代末，由于"译意风"耳机经常被偷，因此一些电影院便不再使用"译意风"。"译意风小姐"这一职业最终在上海的影院中销声匿迹了。

外滩源里的光陆大戏院

蔡 理

近年来,申城陆续恢复了一些老戏院,如上海大戏院、中国大戏院、黄浦剧场等。但有一家诞生在90多年前、曾显赫一时的戏院却差点被人遗忘了,这就是位于苏州河畔的光陆大戏院。它比大光明电影院建成要早三年。我在外国著名漫画小说《丁丁历险记》中看到,丁丁在上海为了逃避警察的追捕,躲到电影院里看电影,当他走出电影院时,我清楚地看到背景里那家电影院就是光陆大戏院。

邬达克设计的摩登大戏院

光陆大戏院位于博物院路(今虎丘路)上,因沿街有中国最早的亚洲文会上海博物院,即以此为路名。博物院路是上海当时的文化活动中心。起初,居住在此地的英国侨民话剧票友组织了一个"爱美者剧社",在那些旧而空的货栈里搭起的临时舞台上,经常演出一些欧美戏剧。不幸该木制房屋后来遭遇火灾而毁。为此,英美侨民决定在博物院路上兴建一座现代化剧院。

1925年,英商斯文洋行出资,鸿达设计公司邀著名匈牙利籍设计师邬达克设计的一座集剧院、办公楼、公寓于一身的大楼,在博物院路的北端开工兴建。当时,这种"巴黎式"的建筑格局在沪上

影坛春秋

保存至今的光陆大戏院建筑

乃至国内都是罕见的，因而成为第一座将戏院设置在大楼内的建筑。

历时近三年，这幢犹如扇形、巍峨高大的光陆大楼终于落成了，占地面积923平方米，建筑总面积7 129平方米。大楼共9层，北端局部7层，为钢筋混凝土结构，建筑整体为装饰艺术风格。上层为办公用房和公寓。而占大楼底层和第二楼层的剧院，也随该大楼的名字，命名为光陆大戏院，共占地400平方米。光陆大戏院观众席共有830个座位，内部装饰精美、豪华，观众厅的顶部和四周墙壁都有花纹、浮雕装饰，而且音质良好，贴近舞台还设置了一个不小的伴奏台，能容纳三四十人的乐队。二楼的两侧，各有四排包厢，每个包厢均有几间独立的小房间。整个剧院还安装了昂贵的冷暖设备，观众座位都是沙发椅，宽大而舒适，齐全的设施和雅致的装潢，堪与欧美的电影院相媲美。

自20世纪20年代开业以来，光陆大戏院在上海滩上轰动一时。开张之初，经营者把它定位于以放映欧洲电影为主，偶尔也作为话剧和西方歌舞剧的演出场地。欧洲影片《采蝶浪花》是该剧院开业的首映电影。那天，数百位衣着摩登的达官贵人、绅士和名媛，在侍应生的热情招呼下，由古铜式旋转门缓缓进入前厅。

鲁迅经常带着妻儿来光陆看电影

1929年，英商远东游艺公司看中了这座风靡上海的光陆大戏院，用重金予以收购。同时，他们也研究了该戏院开业近一年的经营状况，发现欧洲电影不如美国好莱坞电影上座。为此，该公司和美国派拉蒙影业签订协议，让光陆成为该影业在上海的首轮影院。这样，光陆和大光明、大上海、夏令佩克、奥迪安等都是沪上的头等电影院。之后，远东游艺公司又用几十万银元购买西电公司有声放映机等昂贵设备，专映派拉蒙有声对白影片，几乎天天客满，此为光陆

大戏院的鼎盛时期。1931年3月和6月,光陆大戏院先后首映了由片中发音的《雨过天晴》和《歌场春色》两部国产影片。从此,上海进入了国产有声电影放映时代。

当时,放映好莱坞及欧洲片的影院都只有银元6角的票价,而光陆的价格则很贵,每张票价为银元1元。它之所以能底气十足,维持上海最贵的票价,与其所在的位置颇有关系。光陆地处英国领事馆附近,周围遍布外资银行和洋行的高级职员宿舍,还有上海基督教青年会。这些以英国侨民居多的观影者收入和观赏口味都比较高,所以光陆大戏院较多地放映艺术性较高的影片。

鲁迅在上海生活的十年里,也经常到电影院看电影。光陆大戏院虽然离他居住的山阴路大陆新村较远,但他也经常携妻带子前去观看电影。据周海婴在《鲁迅与我七十年》中回忆:"我幼年很幸运,凡有适合儿童观看的电影,父亲总是让我跟他去观看……也带我去光陆看过电影,像《人猿泰山》《仲夏夜之梦》以及世界风光之类的纪录片……"在1935年10月的一篇《鲁迅日记》中也记载:"……夜同广平往光陆,观《南美风光》。"

话剧《不拿枪的敌人》连演33天

但光陆的好景并不长,大光明电影院等落成后,光陆的劣势就显示出来了。虽然两家均是派拉蒙院线的头轮影院,但大光明电影院地处市中心,观众流量大,在经营上又压低票价,没多久光陆大戏院就无法招架了,无奈于1933年8月宣告关闭,兰心大戏院随即将其收买后,改为兰心大戏院分院,专映兰心大戏院首映后的电影。此外,英侨ADC业余剧社也常在这里演出话剧。

1941年太平洋战争爆发,侵华日军强行侵占了光陆大戏院。后被汪伪政府的"中华电影公司"强行接收,更名为文化电影院,专

映日本有关大东亚战争的新闻纪录片以及日本或沦陷区电影公司拍摄的影片,因而遭到大多数上海市民抵制。

1945年抗战胜利后,光陆大戏院又被美军看中,租用下来作为驻沪美军俱乐部,内设卡拉OK舞厅和酒吧等设施,专供美军官兵享用。

上海解放后,光陆大戏院于1951年1月被上海市文化局接管后,改名为曙光剧场,向市民正式开放。

1951年4月至5月,为配合镇压反革命运动,由华东人民革命大学文工团王炼导演的三幕八场大型话剧《不拿枪的敌人》在曙光剧场公演,广大干部和市民踊跃前来观看。有一天,陈毅市长和一些市府领导也来观摩。这出戏连演33天共60场,观众达到3万多人次。

1954年2月,上海市文化局正式将光陆大戏院改为曙光影剧场。除了放映电影,还上演话剧、京剧、越剧、豫剧、杂技、曲艺等。据记载,连赵丹等大影星也在这里演过话剧,五大名旦之一的虞小翠就在这里唱爆过。1958年"五一"国际劳动节,上海人民艺术剧院一团在此演出话剧《天山脚下》。

"5分钱看场电影真是享受"

不久,市文化局对一部分电影院作了调整和改造,曙光影剧场改为曙光新闻纪录电影院。虽说它只能放映科教、新闻纪录片以及短故事片,但十年来,前来观影的市民还是络绎不绝,每场上座均在5成至6成以上。这不仅因为每张电影票只有5分钱,十分低廉,而且每场放映时间足足有一个小时,精心安排,内容丰富多彩。一些优秀的科教片如《没有外祖父的癞蛤蟆》《知识老人》,纪录片《万里长城》《红绿灯下》,匈牙利喜剧短故事片《废品的报复》和中国反特短故事片《脚印》,以及动画片《骄傲的将军》《小猫钓鱼》等,

都在这里放映过。该院还巧妙编排场次,每天能放映七至八场,基本上做到每场节目都不一样,使观众们可以连续看,看了一场连一场。一位"老上海"告诉我:"5分钱看场电影是一种享受。"他从20世纪50年代读小学起,每个星期日都会从提篮桥走到乍浦路桥的曙光电影院,用一个星期从早点钱和车费里省下来的一两毛钱,去买几张电影票,好好过一把电影瘾。

1964年,有关部门将曙光影剧院划归上海市外贸局使用,改名为"外贸会堂",后来成为"上海市国际贸易会堂"。

2018年,据从有关方面了解,由于光陆大戏院从属于外滩源的一个部分,关于该戏院的未来功能仍在规划中。他们认为:"该戏院应该是会作为公共建筑,并和附近新造的酒店形成一体化的风格。"我们衷心希望"光陆"能再现"曙光"!

华人独资创办的巴黎大戏院

李建华

获得福克斯影片在沪独家放映权

旧上海霞飞路（今淮海中路）上的东华大戏院（Palais Oriental），稍晚于恩派亚大戏院（嵩山电影院，创建于1921年），但比国泰大

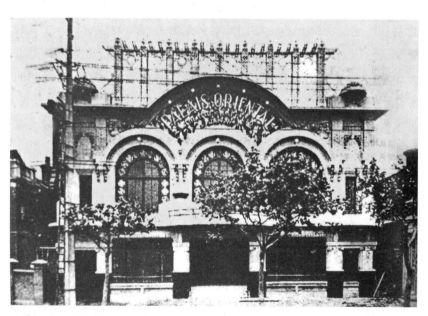

坐落于霞飞路华龙路西侧的东华大戏院旧貌

东华大戏院创办人丁润庠

戏院开得还早,且与另两家外资影院不同,它是霞飞路上唯一由华商丁子乾第三子丁润庠独资开设的影戏院。

丁润庠毕业于法国天主教学堂圣方济学院(St. Francis Xaviers College),他学贯中西,精通英、法语,余暇研习法国文学,富有美术修养,于建筑设计更有独到见地。每当独步于霞飞路时,他总在思索:富有浪漫气息的霞飞路应有一座与之相配的娱乐城。鉴于当时沪上公共游乐场所多为外资设立,乃投以巨资,在自家六年前建造的霞飞巷(今淮海中路550号)创建大戏院跳舞场,初名东华。丁润庠亲手绘制戏院建筑图样,再由法国知名建筑师几经修改后定稿,由大建筑家杨瑞记刘银生承造,历时三年竣工。东华大戏院电影部聘北京大戏院创办人何挺然为部长及选片主任,并先行于1926年5月29日开幕。开幕典礼上,来宾上至总领事、商界巨子,下到报界记者等,不下数千人。院主丁润庠用英、法两国语言致欢迎辞,与来宾合影后即映法片《法宫秘史》,可谓盛极一时。

东华大戏院集娱乐与餐饮于一处,前部设有舞厅,中部乃放映厅,楼下附设大餐、酒吧、咖啡诸厅。游人来此,可看电影,可下舞池,舒适惬意。同年6月19日起,东华大戏院露天影院开业,首映福克斯公司爱情片《牛郎织女》,观众于夏季夜间可在露天观影。

20世纪二三十年代,欧美各国影业当推美国为最盛,而美国各影片公司中尤以福克斯公司出品最优。东华大戏院开业之前,福克

东华大戏院1926年5月29日开幕广告

斯公司影片仅在上海大戏院上演。自1925年福克斯公司在沪设立分行以来，远东总大班福亚门君及沪行总理乐世君，因见东华大戏院内外设备精美，故向总公司推荐影片在沪独家经映权移归东华大戏院，得到总公司允准。除福克斯名片外，东华大戏院又向孔雀公司定购美国第一国家影片公司名片多部，陆续映演。有了美国福克斯等大公司支持，东华大戏院开局颇为顺利。

戏院开设半年后，丁润庠因体弱多病而告退，自1927年1月1日始，将电影院部分租与业内资本雄厚的孔雀电影公司，由朱锡年经营，遂更名孔雀东华戏院，首映美国第一国家影片公司出品的《爱莲女士》。东华大戏院受葡萄牙籍俄国人郝思倍的孔雀电影公司管辖后，影院放映什么影片也就受制于孔雀公司。这些外商公司之所以能操控上海各家电影院，除了采用资本控制外，更由于他们掌握了外片的放映分配权，电影院不得不被他们牵着鼻子走。此时影院虽已有国产片可放，但观众口味还是偏向西片，国产片无法与之抗衡。

率先引进RCA新机改映有声电影

1930年1月5日，丁润庠重出江湖，收回戏院，将戏院改名"巴黎大戏院"。戏院地处法租界商业中心，在20世纪30年代，这里华洋杂处，散发着浓厚的异国情调。除了少数欧美人之外，有大量的白俄、吉普赛人、犹太人，连管理治安交通的都用安南（今越南）巡捕。所以，丁润庠为戏院起个洋名"巴黎大戏院"，是对所处环境考量后而定的。而外界望"名"生义，误认为戏院是外商投资的。大戏院重新开张后，首映由约翰·吉尔勃、格莱特·嘉宝联袂主演，根据托尔斯泰名著《安娜·卡列尼娜》改编的俄国巨片《爱》。这时期所映之片，皆来源于卡尔登影戏院开映有声片前，所预订还来不及上映的诸大公司的名片。戏院以低廉票价，并加中文字幕，还特

巴黎大戏院1930年1月5日开幕广告

聘前卡尔登影戏院全班乐队奏乐，吸引观众前来观影，每次均于开映前半小时即告满座，霞飞路上车水马龙，早年盛况再现。

1930年3月1日上午，丁润庠在戏院三楼住处，与法租界会审公廨检察处前来送达堂谕的俄国人开屈米劳夫发生口角，被殴打致伤，其眼珠受伤尤重。丁润庠旧病未愈又添新伤，从此无力经营戏院。次年，无奈将苦心经营的巴黎大戏院转手吴县韩宾怡，从此告别影院业。

当大戏院易名"巴黎"时，适逢默片与有声片交替之际。巴黎大戏院素以专映头等无声巨片闻名于沪上，但因无声作品来源稀少，佳品采购不易，该院为顺应社会潮流起见，特不惜巨资装设最新式RCA有声机。这种新机发音清晰准确，为当时美国头等戏院争相采用，而上海仅"巴黎"一家。该院于1931年6月20日起，改映有声电影。但改映有声片后，该院仍不断接到要求重映无声电影的函件，足证无声片确有存在的价值。该院同人一再讨论，决定每月选映上海从未上映过的无声巨片两部，以满足观众之需求。

将苏联歌舞片和米老鼠动画片搬上银幕

巴黎大戏院向以播映苏联电影闻名。1930年以后，凡苏联来华的电影，其巨片辄由该院首映。原先放映的都是故事片或纪录片，自1935年起，该院开始插映苏联歌舞片，清新之风一扫好莱坞歌舞片独占沪上银幕之局面。苏联片票价较低，观众大多来自青年知识分子。1947年，巴黎大戏院举行过中苏文化协会主办的苏联电影周，曾放映过高尔基的三部曲《童年》《人间》《我的大学》以及《列宁传》等苏联影片。之后，巴黎尽可能做到每月至少放映一部苏联新片。可以肯定，戏院在社会主义思想传布方面起了一些作用，但困难也不少。比如正式放映之前必须先自己看过，审核一下片中有没

有会惹麻烦的内容；还要经审查机关检查，不经他们通过就不得放映。有一部苏片原名《红军血战记》，就因"红"字有宣传赤化之嫌而通不过。经过走门路疏通关系，再把"红"字改成"苏"字，才勉强批准放映。

为庆祝儿童年（国民政府规定1935年4月4日至1936年4月3日为全国儿童年）并优待观众子女，巴黎大戏院于1935年5月11日特选映当年新制作的米老鼠动画片，共有十大卷，精彩异常，楼下儿童票仅售2角，并随票附赠米老鼠照片一帧（此照由宁波路雪怀照相馆摄制）。当日观众爆棚，一票难求，开映时全场儿童欢声如雷。次日恰逢星期天，影院于上午10时半特加映一场，让周日休假的儿童、学生亦可一饱眼福。

扬长避短与"大光明""国泰"争夺观众

1936年8月起，巴黎大戏院调整合作对象，继退出亚洲集团后，开始与美国各大影片公司签订长期合同，如米高梅、派拉蒙、华纳、环球、二十世纪福克斯、哥伦比亚公司之巨片，分别作第二、第三轮上映。

据郭守基经理回忆，同美国八大影片公司打交道也不容易，他们的合作条件非常苛刻。先是签约，片子届时不到，他们可以不管影院死活，到片后却要签约影院立刻停映其他公司片子而放映他们的。放映的期限一般规定为五至七天，如果片子不卖座，不能中途停映；卖座的，却不能继续。这些规定影院必须无条件照办，否则就停止供片。一家不供应，其他几家公司也跟着停供，因为八大公司在上海有个"影片协会"，一致对外。影片公司与影院之间采取拆账制，一般是对折，即在票价收入中扣除应缴的30%娱乐税以后双方平分。譬如说一张1元钱的戏票中，3角钱是娱乐税，3角5分归影

片公司（特殊的片子还要多一些），3角5分归戏院。

这就产生了一个竞争问题，也就是在同一轮同样票价的情况下，像"巴黎"这样条件略差的影院如何同大光明、国泰等一流戏院争夺观众。看电影的人出了同样的票价，当然不愿舍"大光明"而就"巴黎"。但"巴黎"不愿坐以待毙，故扬长避短，在细节上狠下功夫。戏院楼下分成前后两部，前部为藤椅座，后部则为真皮弹簧椅，同场不同价，后部座价恢复二等制（3角），前部座位则减为2角。这样，以廉价优势争取更多观众，将戏院经营维持下去。

为苦干剧团优秀剧目提供演出舞台

1941年末，太平洋战争爆发，日军进驻租界，美国片遭到禁映。按理戏院可以转映国产片，但这时日本人通过张善琨成立"中华电影联合制片股份有限公司"（中联），控制了沦陷区全部制片厂的片源。凡不愿受其管辖的影院均无片源，迫使影院就范听任日本人支配，为"大东亚共荣圈"进行政治宣传。而巴黎大戏院郭老板颇有气节，不演电影，转与黄佐临的苦干剧团合作改演话剧。1943年10月至1944年3月期间，苦干剧团为《申报》助学金假该院义演六个月，演出《飘》《梁上君子》《双喜临门》《机器人》等进步话剧。其中《梁上君子》一剧为苦干剧团名作，曾轰动一时。苦干剧团集中了张伐、石挥等一流演员，旗下还有柯灵、李健吾等进步剧作家。巴黎大戏院为苦干剧团的《夜店》《原野》等优秀剧目提供了演出舞台，锻炼并培育了许多日后成为影剧骨干的演员。苦干剧团的演出，在当时乌烟瘴气的影剧界吹进了一股清新的空气，为上海市民提供了接触进步思想的观赏场所。

抗战胜利后，巴黎大戏院顺应形势，争取放映好莱坞八大公司的影片。为了分到放映权，"巴黎"也加入亚洲影业公司，与金门、

光陆、丽都等一起成为旗下二轮成员。但其合作条件很苛刻，规定放映期限，在此期限内不管有没有生意只能放映下去，在期限截止前拿不到新片子。为了争取在亚洲公司控制下有一点活动的余地，"巴黎"就要求每个月中有三分之一的时间可以自行另找片源。选择对象是小公司的美国片、国产片和苏联片，而主打苏联片。

抗美援朝时率先倡议拒映美国影片

1950年5月，霞飞路（抗战胜利后曾改名林森中路）正式命名为淮海中路。同年11月10日，巴黎大戏院职工为抗议美国侵略朝鲜，在全市率先提出"拒映美片"的倡议。1951年12月25日，巴黎大戏院改名淮海电影院。1954年，淮海电影院成为首批公私合营的影院。为了改善设备，以便更好地为观众服务，影院陆续修理放映设备。1955年6月上旬，改建门面，扩建串堂，并设立观众服务处。影院隔壁的老野荸荠食品店为夜场观众开方便之门，于晚上第四场电影放映十分钟（晚9时）后才打烊关门。

"文革"中，淮海电影院一度改名"反修电影院"，专演样板戏。80年代初期，淮海电影院观众厅分楼上楼下，共有沙发座椅1 005只，还新建了230平米地下室，辟为咖啡音乐茶室，沿用影院旧名，叫巴黎咖啡厅。影院开设咖啡厅，名气响了，经济效益也有了，但格调不高。出入咖啡厅的大多是洽谈生意者或谈恋爱的情侣，厅内终日烟雾缭绕。影院想改变现状，但一时没找到方向。后来，"北河盟"摄影团体为寻觅合适的作品展出场地，来影院洽谈。双方一拍即合，咖啡厅遂转身变为艺术沙龙。自1986年9月起，巴黎咖啡厅艺术沙龙为全国各地青年艺术爱好者提供摄影、时装、绘画、书法等艺术交流和展出的场地，成为上海市第一家咖啡艺术沙龙。

1994年底，与美国国际食品有限公司合作改建的"时代广场"

落成，影院入驻三楼，更名为时代淮海电影院，有观众座位400个。为纪念梅兰芳、周信芳诞辰100周年，该影院开幕即举办梅兰芳、周信芳艺术电影周，放映梅兰芳的《游园惊梦》《洛神》和周信芳的《宋士杰》《乌龙院》《徐策跑城》等。这些影片已经多年不见于银幕，这次放映让广大京剧爱好者和青年观众大饱眼福。

1997年3月，影院通过四星级影院的验收，成为继大光明电影院、永乐宫影院后全市第三家四星级影院，建成初期曾创下了单座票房的全国之最。然2003年8月起停映歇业至今，且前途未卜。巴黎大戏院70多年的历程可能就此终结。

20世纪90年代初，位于淮海中路的时代淮海电影院

梦萦衡山电影院

沈锦华

集股建造起来的电影院

记得新中国成立之初,我大约7岁时,与一位姓吴的小伙伴走过衡山路近天平路的一块空地前,看见那儿人行道上摆着一张桌子,坐在桌后的大人正向过路行人介绍在此地建造电影院招募股份的事。小孩子只知道看闹猛,根本不懂"股"是什么东西,但见驻足观看的行人中也有掏钱买"股"的(一"股"旧币几百元,折新币几分钱)。那位吴姓小朋友好奇心强,身上又正好有零用钱,于是就买了一"股"白相相(想不到的是,以后电影院还真拿他当股东呢,发通知给他,要他去领取红利)。这集股建造起来的就是衡山电影院。这是当年地处城乡接合部的徐家汇有电影院之始。在此之前,徐家汇没有一家电影院,剧场也只有一家与茶馆店开在一起的、又矮又小、仅能容一二百人的"一乐天"("一乐天"在二楼,我小时候常跟母亲去看越剧,记忆犹深)。

星期天的早早场最热闹

自此以后,到"衡山"去看电影,就成为周边人们不可或缺的

1952年落成的衡山电影院

文化娱乐生活。我随大人去"衡山"看的第一部电影是《赵一曼》。从此,便迷上了电影,一部一部地看个不休。那时候,电影票价定得也合理,连我们小学生也承受得起。放映新片,成人3角(中座再加5分);学生优惠,周一至周六每天有学生场,凭学生证7折;周日上午还有专放给小学生看的儿童场,票价仅1角。同一部电影三档票价,照顾了各个层次,因而吸引了许多观众。至今不能忘怀1955年看《渡江侦察记》时的情景。那天是星期六,下午不上学,热情高涨的我们急匆匆吃罢午饭即相约来到"衡山",想赶早买到第二天早早场(即儿童场)的电影票。谁知到那儿一看就傻眼了——买明天儿童场票的长队早已排至电影院边门外,叽叽喳喳的尽是小学生。没办法,我们只得从长队的后面排起,买到手已是最后一排的票了。第二天一早,早早吃了泡饭以后,像过节似的,我们结伴来到"衡山"。这一天共放映7场《渡江侦察记》,场场客满。"衡山"放映厅

内有近千个座位，一天观众就近7 000人次，拿现在的话来说，票房价值十分可观。在我的记忆中，似乎《天仙配》《平原游击队》等国产片公映时，都是如此轰动。这样的盛况，现在只能留在老影迷的回忆中了。

除了国产片，"衡山"在20世纪50年代那百花齐放的氛围中，还举办过风味各异的外国电影周。我和小伙伴们相约在电影中周游列国，每个电影周就去看它一两部。当时我们看过的精彩影片有印度的《流浪者》、意大利的《警察与小偷》《偷自行车的人》、法国的《勇士的奇遇》、匈牙利的《马戏春秋》、南斯拉夫的《跟踪》、波兰的《华沙一条街》、英国的《孤星血泪》、日本的《狼》……而放得最多的要数苏联影片（我们这一代人可以说是看着苏联电影成长的），其中如《短剑》《牛虻》《勇敢的人》《共产党员》《培养勇敢精神》《萨特阔》等，至今难忘。

难忘那有"山"有"水"的小花园

小时候，除了去看电影，更多的是把"衡山"当作嬉戏的乐园。当年的衡山电影院，因独特的园林式环境而有别于其他资深的老影院（如市中心的"新华""国泰""淮海"等）。"衡山"的大门之内、放映厅前的庭院之大，堪称首屈一指。草坪花坛，赏心悦目。有两个观众休息室（里面还有书亭），更有小花园。小花园里有"山"有"水"，一度还跑过电动小火车，穿"山"越"水"，在宁静的环境中让观众感受到动态的欢快。

50年代，小学生不存在减负问题，一放了学就是玩。衡山电影院对于爱看电影的我们来说，远比近在咫尺的衡山公园好玩得多。囊中羞涩时，我们就玩"卡马"（一种捉迷藏式的军事游戏），或者看看书亭的书刊和橱窗中的电影介绍，有时还会捡起当天的票根冒

领一张电影说明书（那时可凭当场电影票在放映厅东西两个窗口内免费领取说明书）；手中有钱时，自然会去看一场电影。碰上运气好的时候，天上会掉下电影票——有人会请你进去看电影：记得那是1956年的春天，一个星期天的上午10时左右，早场电影正在检票。从门外急匆匆走来一个大人，一把拉住我，塞给我一张票："走，看电影去！"也许他约了人而对方爽约未来，电影即将开场，他又不屑退票（其实也无人等退票），一眼看见正在玩耍的我，就拉住我去看电影了。我至今还记得看的是法国电影《没有留下地址》，讲的是法国一农村姑娘受了下乡采访新闻的巴黎某报纸记者的骗后，怀抱刚出生不久的婴儿来到大都市，在好心的出租司机的帮助下，满巴黎寻找那个没有留下地址的记者……

我曾穿着检票员的衬衫入场

因为离家近，儿时的我几乎三天两头上"衡山"，耳濡目染，"衡山"老员工的优良作风对我的教育也是很深的。我经常一个人傻巴巴地站在衡山美工室的门窗外，看着美工怎样把一张张旧报纸铺开钉在墙上拼成一张大的，又怎样用白颜料粉（那时有盒装的各色干颜料粉出售，以水调和后就能用）像刷墙似的把它刷白，然后再在这样的"白纸"上画海报、写电影广告。从那时起，"衡山"美工勤俭节约的精神就一直深深地影响着我。十多年以后，我也当了美工，整天和颜料纸张打交道，同"衡山"美工一样，从未大手大脚浪费过一张纸。

印象深刻的事还有一件：1959年夏，我快初中毕业了。一天下午放学后去"衡山"看民主德国影片《条顿剑在行动》，那是揭露纳粹罪行的历史纪录片。因为天热从家里出来时上身只穿了一件汗背心。谁知"衡山"的一位老检票员十分严格，非要我回家去穿件有

袖的衣服不可，因影院有规定，穿汗背心、拖鞋者不准入场。但眼看电影快要开场了，回家来不及了，怎么办？这位检票员等稍有空隙时，就领我进了他的工作休息室，拿出自己下班穿的衬衫，让我赶紧穿上它，说看完电影再还给他，我就穿着他的衬衫看完了这场电影。从这以后，我再也不把不文明的举止带到公共场所去了。

在"衡山"，我看过的电影难以计数，留下了厚厚一叠电影说明书，每张说明书上都写上"×年×月×日第×场"，记录了岁月的轨迹。可惜，它们在"文革"中都被父亲单位的红卫兵们抄走了……